색채,

어떻게 활용할 것인가

Marcie Cooperman 지음

박영경, 최원정 옮김

Σ 시그마프레스

색채, 어떻게 활용할 것인가

발행일 | 2015년 9월 25일 1쇄 발행
저자 | Marcie Cooperman
역자 | 박영경, 최원정
발행인 | 강학경
발행처 | (주)시그마프레스
디자인 | 이상화
편집 | 이호선

등록번호 | 제10-2642호
주소 | 서울시 영등포구 양평로 22길 21 선유도코오롱디지털타워 A401~403호
전자우편 | sigma@spress.co.kr
홈페이지 | http://www.sigmapress.co.kr
전화 | (02)323-4845, (02)2062-5184~8
팩스 | (02)323-4197

ISBN | 978-89-6866-231-7

Color : How to Use It

이 도서의 국립중앙도서관 출판예정도서목록(CIP)은 서지정보유통지원시스템 홈페이지(http://seoji.nl.go.kr)와 국가자료공동목록시스템(http://www.nl.go.kr/kolisnet)에서 이용하실 수 있습니다.(CIP제어번호 : CIP2015023872)

이 책은 일상 생활에서 색채로부터 영감을 받아 오랫동안 연구하고 정리한 저자의 노력이 돋보이는 책이다. 우리를 둘러싸고 있는 색채 현상을 이해하고 설명하는 데 도움을 주는 좋은 책이라 할 수 있다. 색채 연구의 역사부터 오늘날에서의 활용까지 다양하고 체계적인 예시를 사용하여 이해를 도울 것이다. 또한 색채를 적용하고 활용함에 있어서 많은 도움이 될 것으로 예상된다. 각 장마다 있는 연습 문제들은 내용을 돌아보게 하고 직접 색채의 기본 원리를 활용을 할 수 있게 돕는다. 흔하게 접하는 주변의 색채를 다른 시선으로, 즉 체계적이면서 과학적으로 돌아보게 해 줄 것이라 생각한다.

Marcie Cooperman은 파슨스의 디자인 학부 패션마케팅학과의 마케팅 교수로 재직 중이다. 그 전에는 프랫 디자인스쿨에 교수로 있으면서 산업디자인학과와 커뮤니케이션 디자인 대학원에서 여러 해 동안 색채 이론을 가르쳤다. 이 책은 이 수업들에서 검증받았다.

Marcie는 로레알 같은 화장품 회사와 여러 산업 디자인 회사에서 색채 이론에 관한 교육 세미나를 했고, 1994년부터 뉴워크 박물관에서 색채 이론, 유화, 수채화, 정밀화를 가르쳐 왔다. 또한 유화와 수채화 화가로 활동하고 있다.

색채, 어떻게 활용할 것인가는 동시적으로 일어나는 **색채의 상호 작용**을 고찰하고, 색채 지각에 대한 **구성 요소의 영향력**을 탐구한 심도 있는 첫 번째 색채 이론 교과서로서 새로운 경지를 개척하였다. 디자인이든 회화이든, 소비재, 의류, 포장재, 인테리어 디자인, 웹사이트이든 광고이든 성공적인 색채의 상호 작용을 만들어 내는 일은 간단한 과정이 아니다. 구성 요소와 색채의 관계는 우리가 보는 색채들과 색채를 인지하는 방법을 완전히 달라지게 할 수 있다. 이 책은 이러한 요인들을 분석하고 그들을 개별적으로 탐구하여, 색채의 사용 방법에 대해 당신이 알고자 하는 모든 것을 집대성하였다.

누가 이 책을 읽어야 하나?

색채, 어떻게 활용할 것인가는 색채 이론을 공부할 수 있는 교과서로 인테리어 디자인, 패션 디자인, 머천다이징, 그래픽과 커뮤니케이션 디자인, 디자인 마케팅 등 모든 예술, 디자인 분야의 학생들을 대상으로 한다. 13개의 장으로 구성되어 있으며, 각 장은 색채의 상호 작용이 발생하는 원인과 방법에 대해 완전히 이해하도록 깊이 있고, 세세한 구성 요소들을 다룬다. 이 책은 색채에 관한 주제를 다루는 탄탄한 토대가 된다. 따라서 학생들은 색채가 작용하는 방법에 관한 상세한 이해를 토대로 세련된 디자인을 선택할 수 있을 것이다.

예술가와 전문 디자이너들도 이 책을 통해 색채와 구성을 완전히 이해할 수 있다. 각 장의 논의 사항을 읽어 보고 기본 연습 문제에 창의적인 방안을 적용해 보면 작업을 더 멋지게 하는 데 도움이 되고, 자신감이 증가될 것이다.

색채의 상호 작용이 자신감을 심어 주는 방식 인식하기

색채의 사용 방법에 대한 이해는 디자이너와 예술가들에게 가장 기본적인 도구 중 하나가 된다. 색채가 서로 영향을 주는 방식에 관한 지식에 근거하여 색채를 선택하는 것은 성공적이고 균형 잡힌 디자인, 도안, 광고, 영상, 웹사이트를 제작하는 데 필수적이다. 디자인을 전공하는 학생들이 이 책을 참고하면, 잘 어울리는 색채의 구성을 이해하고, 보다 흥미로운 결과를 얻는 방법에 대한 지식을 얻게 될 것이다. 색채의 상호 작용과 색채에 영향을 주는 요소들에 대해 포괄적으로 다루고 있는 이와 같은 지침서는 모든 디자인 분야의 학생들이 색채 이론에 대해 이해할 수 있는 매우 유용한 학습 도구이다. 직업을 찾고자 하는 학생들에게는 깊이 있는 색채 이론을 습득하는 것이 자신감 있는 도전에 도움이 될 것이다.

이 책의 목표는 무엇인가?

이 교과서의 목표는 학생들을 다음과 같이 지도하는 것이다.

- 학습할 내용
 - 색채와 색채의 관계
 - 색채를 인지하는 방식에 영향을 주는 2차원 구성 요소들

- 구성에서 하나의 색채 혹은 하나의 구성 요소만의 변화가 어떻게 구성의 역동성을 달라지게 하고, 모든 색채에 영향을 미치게 되는지 이해하기
- 2차원 구성에서 색채와 구성 요소들을 사용하는 기술을 습득하기

체계적으로 기술을 구축하고 있는 이 책의 구성

색채, 어떻게 활용할 것인가를 통해 색채 이론을 보다 쉽게 배울 수 있다. 명확하고 간결한 방식으로 구성된 이 책은 점진적인 과정을 통해 색채 이론을 설명한다. 용어의 정의와 색채의 관계에 관한 설명과 같은 기본에서 시작하여 점차 구성 요소들로부터 발생하는 보다 복잡한 상호 작용을 소개한다. 각 장은 구성에서의 다른 퍼즐 조각을 제안한다. 그래픽 삽화, 그림, 사진들은 각 장의 개념이 색채를 사용하는 데 어떤 영향을 미치는지 명확하게 보여 준다.

각 장은 이전 장에서 습득한 지식을 토대로 한다. 다음의 세 단계를 통해 기량을 다지는 것이 목표이다.

1. 새로운 기술을 습득하기
2. 각 장의 마지막에 집중적으로 제시된 연습 문제를 통해 새롭게 습득한 기술을 연습하기
3. 다음 장에서 보다 복잡한 기술을 학습하기 위한 기초로서 습득한 기술을 사용하기

이 과정은 학생들이 각각의 구성 요소들을 집중하거나 분리시키는 방식은 물론 탄탄한 기초를 쌓을 수 있게 할 것이다. 이러한 방식을 통해 학생들은 각각의 요소들이 구성에 어떤 영향을 미치는지 이해할 수 있게 된다.

각 장에서의 개념들은 고전과 현대의 예술, 디자인, 건축물을 비롯해 상업적으로 사용된 색채 작업에서 발췌된 아름다운 예시로 제시된다. 현대의 예술 작품들은 놀랄만한데, 특히 색채가 오늘날 사용되는 방식을 보여 주는 창으로서 사용된다.

차례

CHAPTER 4 구성의 선

CHAPTER 5 에너지와 연속성

CHAPTER 6 균형

CHAPTER 13　패턴과 질감

색채 이론의 역사

색채는 어디에서 오는가?
색채 지각에 있어서 눈의 역할은 무엇인가?
어떤 색상이 원색인가, 다른 색상을 혼합하여 만들 수는 없는가?

오늘날 이런 질문들이 기초적인 것으로 여겨지고 있는 만큼 수많은 가설들이 제기되어 왔지만 그 대답은 역사적으로도 알려지지 않은 채 남아 있다. 화학자, 물리학자, 교육자, 심리학자들은 그들의 전문성에 기반을 두고 다양한 관점으로 설명해 왔다. 그들 중 다수는 원, 삼각형, 구와 같이 다양한 기학학적 형태를 찾아내 원색과 그들의 혼합을 보여 주는 최선의 방법을 생각해 냈다.

그리고 많은 사상가들이 시각적인 조화를 표준화할 목적으로 가장 잘 어울리는 색채들을 선택하는 규칙을 만들었다. 구성에는 다양한 방식으로 색채에 영향을 주는 많은 변수들이 존재하기 때문에 특정한 색들이 항상 잘 어울린다고 말하기는 어렵다. 그러나 색을 선택하는 데 의존할 수 있는 구성적인 요소와 일반적인 색채의 관계가 있는데, 이는 이 책에서 깊이 있게 논의할 것이다. 예를 들어, 그림 1.1 숲만 보고 나무를 보지 못한다(Can't See the Trees for the Forest)에서 빨강과 초록은 보색으로 강도가 낮고, 명도는 높은 것부터 낮은 것까지 분포한다.

현재 우리에게는 이런 질문에 대한 아니 그 이상에 대한 답이 있다. 사회적 변화, 심리학과 기술 분야의 발전, 그리고 색채 연구는 색채 이론에 대해 우리가 알고 있는 것을 지속적으로 향상시켰다. 서로 간의 의사소통과 구성에서 관찰자의 감정적인 반응을 알려 주는 도구로서 색채를 사용할 수 있다. 색채에 대한 연구는 무한하게 계속해서 진화할 수 있는 유동적인 개념이다.

고대 문명

이집트와 고대 그리스

비록 우리가 오늘날의 문화적 관점으로 고대를 이해할 수 없을지라도, 우리의 문화와 고대를 비교하는 것은 색채에 대한 지식을 설명해 준다. 우리가 얼마나 멀리 왔는지를 보면 얼마나 아는지도 더 잘 이해할 수 있다.

이집트인들(기원전 3000년~서기 400년)과 고대 그리스인들(기원전 900~140년)은 특정한 대상을 시각적으로 정확하게 표현하기보다는 상징적인 의미를 보여 주기 위해 색을 사용했다. 표면색은 이집트인들에게 익숙한 개념이 아니었다.

그림 1.1 마시 쿠퍼만 : 숲만 보고 나무를 보지 못한다. 수채화, 26"×40", 2011. Marcie Cooperman.

그림 1.2 고대 이집트의 파피루스. © Thomas Sztanek / Fotolia.

그림 1.3 왕좌에 앉아 있는 오시리스 신을 그린 무덤 속 그림. © Bas Photo / Fotolia.

특정한 색은 신, 자연력, 장소, 행사를 표현한다. 예술가들은 신과 신화 그리고 일상적인 삶을 언급하는 데 이런 색들을 사용했다. 개별 색들은 문화 내에서 폭넓게 이해되는 의미를 지녔다. 따라서 이집트 석판의 뜻을 정확하게 읽어내기 위해 각각의 색들이 상징하는 것을 알아야 한다.

예를 들어 빨강은 피의 색이기 때문에 보통 삶과 승리의 색이었지만, 이집트인들에게는 그림 1.2의 파피루스에서 보듯이 죽음, 혼란, 그리고 악을 나타내는 것이기도 했다. 죽음의 신인 세트(Seth)는 그림 속에서 언제나 빨강이다. 빨간 부적이 그것을 지닌 사람을 보호하듯이 빨강은 죽음을 피하는 데도 실용적으로 사용됐다. 그림 1.3에서 식물의 영이 신격화된 오시리스(Osiris)는 초록, 다른 신들은 노랑인 것처럼 색상들마다 다른 신을 나타내고 있다.

일부 색들은 현대 서구 문화에서 사용되는 것과 유사한 의미를 지녔다. 오늘날과 같이 초록은 생기를 불어넣는 신록의 속성을 표현했고, 파랑은 물과 하늘을 상징했다. 또한 하양은 순수함과 신성함을, 검정은 죽음과 부활을 상징했다.

고대 그리스 작가들의 일상적인 색에 관한 기록으로 그리스인들인 색채를 어떻게 지각했는지 알기는 어렵다. 그들이 색채에 어떤 의미가 있다고 생각했는지 명확하지 않고, 의미를 제외하고도 대상들이 자신의 고유색을 지녔는지도 분명해 보이지 않는다. 고대 언어는 색채를 설명하는 단지 몇 개의 단어로 한정되어 있었던 것 같다.

예를 들어, 〈일리아드〉와 〈오디세이〉의 전설적인 작가 호메로스는 자줏빛 빨강, 초록빛 노랑, 검정과 흰색의 네 가지 단어만 사용해 온갖 종류의 대상을 신비롭게 설명했다. 그는 '포도주 빛 어두운 바다'에 관해 이야기하면서 누르스름한 초록색으로 여겨지는 그리스어를 사용했는데, 이 단어는 양, 꿀, 피를 설명하는 데도 사용되었다. 복잡한 문제는 구전으로 전해져 온 그의 작품들이 일반적으로 낭독하는 서사시들이었으며, 그가 장님으로 알려져 있다는 것이다.

연구에 의하면 그리스인들이 사용한 색이름들은 그들이 실제로 생각했던 색뿐만 아니라 대상 표면의 특징과 질감도 나타냈을 것이라 한다. 그리스의 색채어가 담즙이라 알려진 인체의 네 가지 체액과 이들이 건강에 기여하는 방법에 관련되어 있다는 점이 현대 색채 분석을 훨씬 더 어렵게 만든다. 그들의 색은 빨강, 노랑, 검정, 하양 또는 빛이다.

기원전 5세기 중반 타소스 섬의 폴리그노토스는 최초의 화가로 여겨진다. 그는 젖은 벽토에 안료를 사용해 내부 벽에 프레스코화를 그렸다. 고대 로마 철학자 키케로(기원전 106~43년)에 따르면, 그는 플리니(Pliny the Elder)에 의해 확인된 하양, 노랑, 빨강, 검정의 네 가지 색상만을 사용했다. 비록 3,000년 전에 이집트인들이 청금석을 가루로 만들어 파란 안료를 얻긴 하였으나, 그때 그리스인들이 모든 색상을 만들어 내기 위해 광물을 이용했는지의 여부는 알려지지 않았다.

기원전 420년경에 살았던 아폴로도로스는 이젤에 올려놓은 표면에 그림을 그리는 '실제' 작품의 창시자로 명성이 높다. 그의 작품은 현실의 환영을 주고, 빛과 그림자를 보여 주기 위해 많은 색을 섞었다. 확실히 그 시대쯤 고대인들에게는 모든 색의 안료 이용이 가능해졌다.

플라톤

플라톤(Plato, 기원전 427~348년)은 낮의 빛과 밤의 어둠 변화를 관찰하였고, 이 '어둠'과 '밝

음'을 최초의 두 원색이라 불렀다. 플라톤은 세 번째 원색은 눈 안에 모인 눈물의 조합이고 (그가 사용한 이름은 '광체'이다), 네 번째 원색은 눈물 사이로 빛나 보이는 불(빨강)이었다. 하양 빛에 어둠, 빨강, 빛나는 것을 섞어 2차색을 구성했다. 그의 시각 이론에 따르면 눈 자체에서 빛의 광선(시각적 불)이 나오고, '단일 균질체'를 이루기 위해 그들은 빛과 상호 작용한다.[1] 그리고 "외부에서 마주치는 물체가 무엇이든 간에 부딪친다."[2]

아리스토텔레스

아리스토텔레스(Aristotle, 기원전 384~322년)는 어둠과 빛 사이의 투쟁이 일곱 가지 원색을 만들었다고 했는데, 이는 검정과 하양 그리고 황혼에서 밤으로 일광이 변함으로써 하늘에서 볼 수 있는 모든 색을 포함하는 것이다. 색채를 시각적으로 보여 주기 위해서 순서대로 하양, 노랑, 빨강, 보라, 초록, 파랑 그리고 검정을 한 줄로 나열했다. 어둠과 빛뿐만 아니라 자연의 네 가지 요소에도 이들을 결부시켰다. 노랑은 태양광을 대표하고, 파랑은 공기와 연관되고, 초록은 물을 상징하고, 빨강은 불을 상기시켰다. 아리스토텔레스는 색채에 관한 최초의 책으로 알려진 색에 관하여(De Coloribus)를 썼다.

색채 이론의 발전
14세기부터 20세기의 예술가들

역사를 통틀어 많은 문명권의 예술 작품에 사용된 색들은 그들이 상징하려는 신이나 주제와의 연관성에 따라 선택되어 왔다. 색채의 상호 작용, 그들의 배치, 관찰자에 의한 효과는 조금도 고려되지 않았다. 의미는 문화권 간에 일관되지 않았다. 오직 검정, 하양, 빨강만이 분명한 방식의 상징으로 받아들여졌다. 오늘날과 같이 서구 문명에서도 검정은 죽음을 상징했고, 하양은 결백과 순수, 빨강은 피와 불을 나타냈다. 고대 그리스로부터 천 년 후, 르네상스 시대의 예술가들은 다른 물질과 빛의 조건이 대상의 색채에 영향을 준다는 것을 깨닫고, 결국 순수하게 상징적인 색의 사용을 그만두었다. 색을 선택하는 데 예술성과 그 밖의 다른 근거가 기준이 되었다.

이러한 역사적인 시기를 지나면서 색의 결정은 종종 색상 그 자체보다 고귀함에 의한 영향을 받았다. 예술가에게 작품을 의뢰한 고객들은 특정한 색료를 사용할 것을 요구했다. 드물고 구하기 힘든 색료들은 아무나 감당할 수 없기 때문에 더욱 선호되었다. 이런 방법으로 비싼 색료들을 요구한 고객들은 초상화를 통해 그들의 부를 과시할 수 있다.

티리언 보라(Tyrian Violet)는 이같이 고귀한 염료 중 하나로 그림 1.4 뿔소라 바다 우렁이의 분비샘에서 얻었다. 이렇게 작은 동물에게서 얻어지는 색이 얼마나 비쌌을까. 사실 색은 보랏빛 빨강의 종류이다. 플리니는 서기 77~79년에 "티리언 색상은 정확하게 응고된 피의 색일 때 최상으로 여겨지며, 보기에도 거무스름한 색상이다."라고 말했다. 티리언 보라는 결코 바래지 않고, 시간이 지남에 따라 색의 강렬함이 더해졌다.

금색 물감을 만들기 위해 귀하게 여겨지는 또 다른 물질인 금을 빻았는데, 이는 일찍이 이집트 시대부터 기록되어 있었다. 금은 빨강과 혼합되었기 때문에 빨강 역시 고귀함을 상징했다.

울트라마린 블루는 고귀함의 또 다른 예이자 르네상스 시대에 사용했

그림 1.4 티리언 보라를 생산하는 뿔소라 바다 우렁이. © INTERFOTO / Alamy.

그림 1.5 광물 표본으로 다듬어진 청금석. © Kacpura / Fotolia.

그림 1.6 기원전 1700~1400년 사이에 지어진 크노소스 왕좌의 방, 그리스 크레타 섬. © Q / Fotolia.

던 매우 비싼 색이었다. 이 같은 파란 물감은 그림 1.5에서 보이는 준보석인 청금석으로부터 얻는 것이 유일한 방법이다. 이는 매우 비쌌기 때문에 울트라마린 블루를 사용해 달라고 요구한 고객은 예술가에게 사용할 곳을 정확하게 명시하고, 이에 대한 비싼 대가를 치렀다.

기원전 1700~1400년 사이에 장식된 그림 1.6 크노소스 왕좌의 방은 당시 그리스에서 왕의 권리에 적합한 색상이 빨강이었다는 것을 보여 준다. 역사적으로 산화철의 한 형태인 적철광뿐만 아니라 황토, 계관석, 진사(적색 황화수은)와 같은 광물로부터 빨강을 얻었다. 또 다른 빨강의 재료인 카민산은 코치닐(선홍색 색소), 패각충에서 얻었고, 카민을 생산하기 위해 알루미늄 혹은 칼슘염을 섞었다. 원래 신세계(아메리카 대륙) 아즈텍 시대에 사용되던 카민은 16세기 구세계(유럽)에 전해졌다. 카민은 오늘날에도 여전히 식용색소와 화장품으로 사용되고 있다.

인디언 옐로는 15세기 네덜란드 화가에 의해 처음으로 사용된 투명하고 노란 색료였다. 인도에서 유래된 희귀한 물질인데 망고 잎만 먹은 소의 소변으로 만들었다는 설이 있다. 이는 전혀 증명되지 않았으나 Winsor & Newton's factory의 박물관 측은 소들이 소변을 보는 땅에서 나온 것이라고 설명했다. 그림 1.7 얀 베르메르(Jan Vermeer)의 편지(The Letter)(는 청금석, 인디언 옐로, 카민에서 얻은 선명한 색상을 보여 준다.

부유한 고객들은 19세기 합성 물감이 발명되기 전까지 400년 이상 계속해서 색채들을 지정해 왔다. 쉽게 대량 생산되면서 덜 비싼 새로운 색료들이 널리 사용 가능해졌고, 이에 따라 비싼 자연 재료들은 더 이상 필수적이지 않아 사회적으로도 쓸모없어졌다.

그림 1.7 얀 베르메르 : 편지. 베르메르는 청금석, 인디언 옐로, 카민을 사용했다. 1669. Oleg Golovnev / Shutterstock.com.

얀 반 에이크

얀 반 에이크(Jan van Eyck, 1395~1441)는 물감의 전색제로 사용되는 오일의 안정된 형태를 만들어 냈는데, 이는 태양광이나 습기의 노출에 의해 색이 바래는 것을 잘 견디게 해 줬다. 또한 물감과 함께 오일을 사용해 이전보다 덜 불투명하게 그렸다. 글레이즈(glaze)라 부르는 투명한 물감의 여러 겹을 공간 안에 놓고, 이 모든 색들을 차원을 더하고, 빛을 포착하고, 그려진 사물을 실제처럼 보이게 함께 작용시킨다. 반 에이크는 이런 투명 레이어를 사용하는 새로운 화법으로 대상을 보다 사실적이고, 그 누구보다도 세부적으로 그렸다. 그는 그림 1.8의 성모 마돈나(The Lucca Madonna)에서와 같이 울트라마린 블루 같은 귀하고 비싼 색료의 사용을 즐겼다. 반 에이크는 자신의 기법을 여러 해 동안 비밀로 하였지만, 결국 베네치아의 화가들에게 알려졌으며, 그들은 이를 향상시켰다.

레오나르도 다 빈치

레오나르도 다 빈치(Leonardo da Vinci, 1452~1519)는 회화론(Treatise on Painting)에서 노랑, 초록, 파랑,

그림 1.8 얀 반 에이크 : 성모 마돈나. 1436. Oleg Golovnev / Shutterstock.com.

그림 1.9 레오나르도 다 빈치 : (우표로 그려진) 베누아의 성모. 다 빈치는 이 그림의 명암을 보여 주기 위해 명암 대조법을 사용했다. 1478. © apzhelez / Fotolia.

빨강을 4원색으로 명명하였고, 검정과 하양 사이에 직선을 놓아 그들을 시각화하였다.

　다 빈치는 그의 논문에서 대상을 비추는 빛은 그것의 색채뿐만 아니라 주변 대상의 색채도 변하게 한다고 했다. 그에 의하면 빛은 대상의 일부를 드러내고, 다른 일부는 그림자 속에 감춘다. 그것은 그림 안에 함께 놓여 있는 모든 대상에 대해 그림자와 반사를 드리우기 때문에 이들을 통합한다. 빛은 색을 더 선명하게, 더 밝게, 더 어둡게 만들 수 있다.

　다 빈치는 관찰을 바탕으로 명암 대비의 예술을 선두하고 완성하였다. 명암 대조법(키아로스쿠로, Chiaroscuro)는 광원에 의해 유발되는 그림자와 빛을 표현함으로써 3차원의 깊이를 2차원의 형태로 만드는 화법이다. 그림 1.9 다 빈치의 베누아의 성모(Benois Madonna)는 옷과 여자 모두에 광범위하게 사용한 명암 대조법을 보여 준다. 명암 대조법은 피테르 파울 루벤스(Peter Paul Rubens, 1577~1640), 디에고 벨라즈퀘스(Diego Velazquez, 1599~1660), 그리고 특히 렘브란트(Rembrandt, 1606~69)와 같은 화가들이 계속해서 사용했다.

　르네상스와 그 후 4세기 동안 대부분의 화가들은 실제 조명의 상태와 색채에 대한 효과를 무시한 채 대상을 최대한 선명하게 표현하려는 경향을 보였다. 그러나 다 빈치는 화가들이 자연스러워 보이는 색채를 사용해야 한다고 믿었다.

　다 빈치는 자연스럽게 발생하는 색채를 칠하기 위해 동시에 발생하는 각각의 현상들을 고려해야 한다고 했다.

- 물체색(고유색이라고도 부름)
- 인접색
- 광원과 색
- 장면의 대기조건

　다 빈치의 첫 번째 항목인 고유색은 오늘날에도 중요한 사항이다. 어떤 물체가 조명 조건

그림 1.10 백색광을 스펙트럼의 색으로 분리시키는 프리즘. © Imagestate Media Partners Limited-Impact Photos / Alamy.

그림 1.11 빨주노초파남보-스펙트럼 색상. Marcie Cooperman.

과 별개로 자신만의 고유색을 정말 갖는지에 대한 논란이 계속되고 있다. 모든 종류의 조명은 물체의 색에 영향을 미치는 다른 색채를 드리우며, 빛이 감소하면 우리의 눈은 색을 볼 수 없다.

마지막 항목으로 가장 흥미로운 현상은 대기이다. 다 빈치는 "모든 대상의 표면은 광원의 색 그리고 눈과 대상 사이에 끼어 있는 공기의 색, 말하자면 투명한 매체의 색을 띠고 있다."고 했다.[3] 이러한 생각은 훨씬 뒤인 19세기 후반 인상주의 화가들이 보여 준 개념과 유사하다. 그들은 자연물, 도로, 건물에 있어서 대기 조건의 효과를 그리는 데 관심을 가졌다.

아이작 뉴턴

아이작 뉴턴(Isaac Newton, 1642~1726)은 태양광이 실제로 많은 색으로 구성되어 있다는 것을 보여 주기 위한 실험을 성공적으로 수행하고 1672년에 이를 발표했다. 그는 가느다란 빛의 태양광을 모으는 프리즘을 설치했다. 그것을 22피트 떨어진 벽에 태양광의 구성 색상으로 굴절시켜 그림 1.10의 프리즘 효과를 보여 줬다. 그리고 그 태양 광선들을 모으는 또 다른 프리즘을 설치하여 이들을 다시 백색의 태양광으로 되돌렸다. 그때까지 색이 빛과 어둠의 혼합에 의해 만들어진다는 고대의 믿음은 여전했다. 그러나 뉴턴의 프리즘 실험은 빛 자체가 본질적으로 색을 발생시키는 원인이 된다는 것을 명백하게 밝혀 모든 것을 변화시켰다.

뉴턴은 태양 광선에서 빨강, 주황, 노랑, 초록, 파랑, 남색, 보라 7개의 스펙트럼 색상을 구분했다. 하지만 각각의 색상은 정확한 경계선이 없다. 오늘날 미술 시간에 사용하는 색상 이름의 순서는 오래된 연상 기호인 빨주노초파남보(ROYGBIV)로서 그림 1.11에서 보여 주고 있다. 파랑과 남색을 제외하고 개별 색상은 다른 색채군에 있다. 인간의 눈이 남색을 다른 색상들과 구분할 수 없기 때문에 남색은 더 이상 색상 이름으로 사용하지 않는다. 이는 파랑이나 보라로 여겨진다. 색채 이론에서는 남색과 보라를 의미하는 단어로 보라(violet)를 사용한다.

뉴턴은 7개의 원색을 밝히는 데 과학보다는 미학적인 근거를 사용했다. 음악의 옥타브에 7개의 음이 있어서 그는 소리에 빛을 연관시키고자 했다. 그의 이러한 생각은 화음으로 된 악보를 가이드로 사용하듯이, 시각적인 구성에서 색채를 수월하게 선택하는 과정을 만들었다.

그러나 색을 선택하는 것은 많은 구성적인 요인들이 연관되어 있기 때문에 음악의 화음을 살펴보는 것보다 훨씬 더 복잡하다.

1704년 뉴턴은 자신의 이론에 관한 논문 광학(*Opicks*)을 출판했다. 뉴턴에 따르면 우리의 색채 지각은 태양에 기인한 것만이 아니다. 그것은 물체에 의해 반사된 태양광과 우리 눈의 색채 지각 능력의 조합인 것이다. 그는 "적절하게 표현하면 실제로 광선들은 색을 띠지 않는다. 그들 안에는 특정한 강도나 분포 말고는 아무것도 없으며, 이는 우리 안에서 이런 저런 색채의 감각을 만드는 조건이 된다."고 하였다.[4]

우리는 그림 1.12처럼 뉴턴이 스펙트럼 색상을 원형으로 연결시킨 혜택을 보고 있다. 그는 빨강을 파랑과 섞으면 보라가 되므로 빨강이 보라와 연결된 것이라 여겨 색상을 원형으로 연결시켰다. 이러한 원형으로 인해 뉴턴의 디자인은 색들이 서로 간에 갖고 있는 관계를 볼 수 있게 해 준다. 서로 반대되는 색들을 보색이라고 부르며, 뉴턴 이후 색채 이론가들은 이들이 구성에서 서로를 돋보이게 해 준다는 것을 알았다. 우리는 중요한 색채의 관계들을 제3장에서 다룰 것이다.

그림 1.12 뉴턴의 색상환. 뉴턴의 색상환에서 각각의 색상은 자신의 부분을 갖고 있으며, 그것은 강도에 비례한다. Newton, 1704, Book I, Part II, Plate III.

요한 볼프강 폰 괴테

요한 볼프강 폰 괴테(Johann Wolfgang von Goethe, 1749~1832)는 뉴턴이 빛의 실험을 하고, 100년 뒤인 1810년에 색채론(*Zur Farbenlehre*)을 집필했다. 괴테는 자연에서 본 색채와 그들에 대해 자신이 어떻게 느끼는지를 기술했다. 그는 그림자도 색채를 지니며, 일정 시간 동안 한 가지 색을 바라본 후에 눈이 반대되는 색상의 잔상을 볼 수 있다는 것을 알아냈다.

괴테는 뉴턴의 의견에 격렬하게 반대했다. 이는 뉴턴이 인간의 시각을 색을 보는 도구로 인정하지 않았다고 잘못 생각했기 때문이다. 눈은 색채를 감지하기 때문에 경험의 설명이 포함되어야 한다. 괴테는 색채가 태양 광선에 의해 만들어진 과학적인 경험이라고 말한 뉴턴이 틀렸다고 생각했다. 색채 이론은 과학적이기보다 완벽하게 주관적이었다. 괴테는 색채 이론을 '광학과 혼동'해서는 안 된다고 확신했다.[5] 그리고 그의 인생을 통해 뉴턴과 상반된 입장을 유지하면서 뉴턴의 생각에 강하게 맞섰다. 그러나 뉴턴이 태양 광선이 우리에게 "이런 저런 색채의 감각을 만들어 준다."고 설명하며 시각을 고려했다는 사실은 외면했다.[6]

괴테는 색채가 빛과 어둠 간의 상호 작용에 의해 발생된다고 믿었고, 백색광이 분리될 수 없다고 생각했다. 이 개념은 다양한 색상으로 분리되는 태양광으로부터 색이 나온다는 뉴턴의 증명과 충돌을 일으킨다. 그렇지만 괴테는 색이 어디서 비롯됐는지보다는 우리가 색채를 지각하는 방식에 더욱 관심을 두었다. 색채 연구에 있어서 그의 가장 큰 업적은 우리의 눈이 지각에 영향을 준다는 개념이다. 괴테의 색상환은 그림 1.13과 같다.

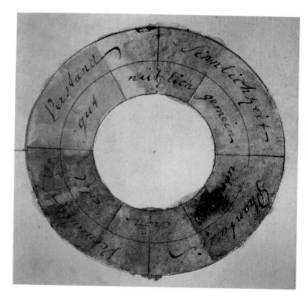

그림 1.13 요한 볼프강 폰 괴테 : 색생환 스케치, 1809년. bpk, Berlin / Freies Deutsches Hochstift, Frankfurt am Main, Germany / Art Resource, NY.

자크 르 블롱

인쇄업에 종사했던 자크 르 블롱(Jacques Le Blon, 1667~1742)은 검정과 하양이 원색이 아니라는 사실을 명백하게 했다. 다른 모든 색상을 만들어 내기 위해서 오직 빨강, 노랑, 파랑 잉크만을 조합할 수 있다는 사실을 알아냈다. 또한 삼원색을 모두 혼합하면 검정이 만들어지지만, 빛의 원색들을 모두 혼합하면 하양이 만들어진다는 것도 처음으로 알게 됐다.

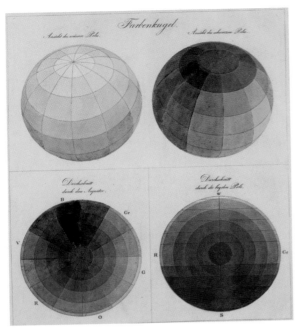

그림 1.14 필립 오토 룽게 : 색구(Farbenkugel). 판화, 아쿼틴트, 수채물감, 8.8"×7.4". 12개의 색상이 구의 주변부에 있고, 검정, 회색, 하양은 중심부를 이룬다. 맨 윗줄은 색구의 극점이다. © The Art Gallery Collection / Alamy.

그림 1.15 미셸 슈브뢸의 색상환 : 색을 명명하고 정의하는 방식에 대한 분석(Expose d'un moyen de definir et de nommer les couleurs)에서 발췌(by Firmin Didot, 1861). akg-images.

모세 해리스

색채의 자연 체계(Natural System of Color, 1766)에서 모세 해리스(Moses Harris, 1731~1785)는 2개의 거대한 색상환을 출력했다. 첫 번째 원에는 빨강, 노랑, 파랑의 원색들이 등거리로 놓여있고, 그들 사이에 혼합된 2차색과 3차색이 놓여 있다. 두 번째 색상환은 2차색들과 그들의 혼합인 갈색과 회색을 보여 준다. 각각의 원은 중심에 있는 회색으로 향할수록 20개의 강도 단계를 보여 주고, 한 원당 총 360색을 나타낸다. 각 색상환의 중심에는 모든 색을 만들어 내는 기본색에 해당되는 3색 삼각형이 있다.

필립 오토 룽게

1810년 필립 오토 룽게(Philipp Otto Runge, 1777~1810)가 자신의 생각을 내놓기 전까지 색채 이론가들은 모든 색을 표현하기 위해 직선이나 원을 사용했다. 룽게는 적도 외곽에 유채색과 무채색, 검정과 하양을 양극에 수용하는 3차원의 구(그림 1.14)를 시각화했다. 유채색은 위쪽의 하양으로 이동할수록 틴트가 되고, 아래쪽 검정으로 이동할수록 셰이드가 된다. 구의 단면을 자르면 구의 중심축을 이루는 회색으로 향하는 유채색들이 드러난다.

미셸 슈브뢸

미셸 슈브뢸(Michel E. Chevreul, 1786~1889)은 색채 이론의 진정한 창시자이다. 우리가 논의했던 모든 사람들이 중요하고 필수적인 색채 이론 연구에 기여했다면, 슈브뢸은 색채 상호작용의 비밀을 발견하고, 다양한 디자인 분야에 매우 세세한 규칙들을 적용했다는 점에서 그들을 초월한다.

슈브뢸은 1839년 색채와 조화와 대비의 원리(*The Principles of Harmony and Contrast of Colors*) 에서 그의 법칙을 기술했다. 그는 과학자였던 만큼 개별 스펙트럼 색상에 대한 색채 실험과 함께 그의 모든 개념을 뒷받침하는 데 주의를 기울였다. 슈브뢸의 동시 대비 법칙은 색채 이론에 있어서 그의 가장 중요한 업적이다. 이 법칙은 인접한 두 색채가 서로에게 영향을 준다고 명시한다. 즉, 각각은 서로에게 가장 반대되는 것으로 보인다. 그림 1.15는 슈브뢸의 세부적인 색상환을 보여 준다.

비록 19세기 후반 인상주의 화가들이 슈브뢸의 책을 읽었다는 증거는 없지만, 그들의 작품을 보면 그 책을 읽은 것같이 보인다. 그들은 빛의 효과에 대한 인상을 보여 주기 위해 보색 사용에 집중했다. 그리고 20세기의 전환기에 신인상주의 화가들은 그들의 주제에 대한 빛의 효과를 재현하는 이론의 기폭제로 슈브뢸의 법칙에 세심한 주의를 기울였다. 슈브뢸의 매우 세세한 법칙들은 제3장에서 살펴볼 것이다.

빌헬름 오스트발트

빌헬름 오스트발트(Wilhelm Ostwald, 1853~1932)는 1916년 색채 입문(*The Color Primer*)을 발표했는데, 이는 그 후 수십 년 동안 색채 이론 서적으로 선호되고 있다. 슈브뢸과 마찬가지로 그는 일부 색채들이 함께 있을 때 좋아 보이며, 다른 것들은 그렇지 않다는 사실에 관심을 보인 화학자였다. 오스트발트는 확실하게 조화를 만들어 내는 수학적인 체계를 찾으려는 작업을 했다. 각각의 색상에 1부터 24까지 번호를 부여하고, 3, 4, 6, 8 또는 12의 간격에 있는 색상들이 조화로운 배색을 만들어 낸다는 이론을 제시했다. 이것은 3단계 떨어진 색상들, 4단계 떨어졌거나 6, 8, 12단계 떨어진 색상들이 잘 어울린다는 것을 의미한다. 오스트발트의 색채 조화 체계는 1960년대까지 산업 디자인 분야에서 사용되다가 환각 시대의 폭발적인 색채로 인해 시대에 뒤떨어지게 되었다.

헤르만 폰 헬름홀츠

헤르만 폰 헬름홀츠(Hermann von Helmholtz, 1821~1894)는 검안경을 발명한 과학자이다. 1867년 그는 광학 논문(*Treatise on Optics*)이라고 하는 색채 핸드북을 집필하여, 빛의 원색 혼합과 물감 원색 혼합 간의 차이를 명확하게 입증했다.

오그덴 루드

신인상주의 화가들은 인간의 색채 지각에 대한 오그덴 루드(Ogden Rood, 1831~1902)의 색을 탐독하였다. 1879년 발표된 현대 색채학(*Modern Chromatics*)은 색채를 잘 활용하기 위해 보색을 사용한 과학적 연구를 설명했다. 태양광이 물체에서 반사되는 효과인 광휘를 만들기 위해 작은 점들을 혼합하는 방식도 제시했는데, 이는 신인상주의 화법의 근간을 형성했다. 물체로부터 나오는 고유색 같은 건 없고 색채는 조명 환경과 관련된다는 것이 루드의 이론이다. 루드는 현대 색채학에서 색채의 강도에 대한 개념을 명확히 했다. 이는 제2장에서 다룰 것이다. 르 블롱과 함께 루드는 물감의 혼합이 빛의 혼합과 다른 결과를 초래한다는 것을 이해한 최초의 색채 이론가 중 하나였다. 그는 노란 물감과 파란 물감을 섞으면 초록의 종류가 만들어지지만, 노란 빛과 파란 빛을 혼합하면 "거의 순수한 하양으로서 어떠한 경우에도 초록이 나오지 못한다."고 하였다.[7]

오그덴 루드의 빅토리아 시대 감수성을 보여 주는 흥미로운 예는 '약한 것들 사이에 자유롭게 배치되어 있을 때' 매우 강한 색채에 대한 그의 불쾌감일 것이다.[8] 그는 음악에서 불협화음을 못마땅해하며, "이는 귀의 감각을 최대로 허용하고, 같은 간격으로 따라가는 소리와

침묵이 그저 빠르게 교대하는 박자를 만들어 불쾌하고 강렬한 감각을 유발한다."고 하였다.[9] 이것은 정확히 백 년 후의 락 음악과 놀랄 만큼 비슷한데, 초창기에는 모두 불편해 했지만 지금은 음악의 전형이 되었다.

에발트 헤링

에발트 헤링(Ewald Hering, 1834~1918)은 반대되는 색에 관한 이론을 1892년에 제안하였는데, 이를 '반대색설(color opponent theory)'이라 한다. 그는 눈이 심리적인 원색의 세 가지 세트를 본다고 했다. 각각의 세트는 노랑과 파랑, 빨강과 초록, 검정과 하양의 반대되는 두 색상으로 이루어져 있으며, 개별 색상은 그것과 반대되는 색상의 잔상을 만들어 낸다. 헤링의 이론에 따르면 색채는 노랑과 파랑, 빨강과 초록처럼 반대되는 짝의 혼합이 될 수 없지만 노랑과 초록, 노랑과 빨강, 파랑과 빨강, 파랑과 초록의 혼합은 될 수 있다. 반대색 이론은 CIELAB 색채 측정의 기본이 되기 때문에 중요하며, 이는 인간의 눈이 볼 수 있는 색채를 좌표로 나타낸 것으로 LAB로도 알려져 있다.[10] 이는 제10장에서 다루게 될 것이다.

알버트 먼셀

알버트 먼셀(Albert Munsell, 1858~1918)은 색상, 명도, 채도(그가 사용한 단어는 강도 또는 포화도)와 그들 간의 관계를 처음으로 인식했다. 그는 이들의 관계를 도식화하는 이미지를 만들었다.

많은 과학자들이 색채를 도식화하기 위해 가장 강한 강도의 색상들이 표면에 위치하고 있는 구를 사용했다. 그러나 구의 모든 외측면 지점은 중심으로부터 거리가 동일하기 때문에 모든 색상들의 가장 강한 강도 수준이 다르다는 사실은 고려하지 않고 있다. 예를 들어 노랑은 가장 높은 값을, 보라는 가장 낮은 값을, 그리고 다른 색상들은 그들 사이의 값을 갖는다. 이 문제를 해결하기 위해서 먼셀은 색채 나무라고 하는 3차원 이미지를 설계했다. 이 나무는 스펙트럼 순서로 중심축을 회전하는 각각의 색상이 다른 길이의 가지를 갖고 있다(그림 1.16). 그의 색채 나무는 모든 명도와 채도(강도)를 모든 색상으로 보여 주고 서로 간의 관계도 제시한다.

중심축은 명도의 범위로 가장 높은 값의 하양을 북극점에, 가장 낮은 값의 검정을 남극점에, 그리고 그들의 사이에서 이동하는 점진적인 회색들을 보여 준다. (빨강, 노랑, 초록, 파랑, 보라) 5가지 주요 색상들로 구성된 100가지 색상들과 중간 색상들은 중심부 둘레 원의 수평 단면을 차지하며, 각각의 원은 대응되는 중심축의 회색 명도를 따라 나열되어 있다. 축으로부터 가장 멀리 있는 지점이 가장 높은 강도의 색상이고, 축에 접하여 있는 지점이 최소의 강도(회색)이다.

예를 들어 먼셀 기호 5PB 6/8은 5 보라-파랑(보라-파랑 원의 중간), 명도 6단계(상당히 높음), 채도 8단계를 의미한다. 우리는 제2장에서 **색상, 명도, 채도**(강도)를 보다 심층적으로 다룰 것이다.

1905년 먼셀은 색을 측정, 표시, 분류하는 표색(color notation) 시스템을 고안했다. 그의 목적은 안료 제조업체들이 그들의 색 제조법을 표준화할 수 있도록 개별 색에

하양
노랑
초록-노랑
노란-빨강
빨강
초록
빨간-보라
파란-초록
보라
파랑
보라-파랑
검정

그림 1.16 먼셀 색채 나무 : 색상, 명도, 채도 스케일에 의해 색채를 정의하는 먼셀 시스템의 3차원 표현. © Universal Images Group Limited / Alamy.

색채, 어떻게 활용할 것인가?

들어 있는 빨강, 노랑, 파랑 안료와 하양, 검정을 정확하게 표시하는 것이었다. 이는 섬유와 페인트 제조업체들이 그들의 제품에 정확한 색을 명시할 수 있게 해 준다. 오늘날 제품색은 매우 표준화되어 있어 타월, 소파 패브릭, 심지어 자동차도 표본과 맞출 수 있다. 거실에 자동차를 주차하지는 않겠지만, 우리는 특정한 색에 매료되어 모든 것이 그 색이기를 원하기도 한다.

요셉 알버스

요셉 알버스(Josef Albers, 1888~1976)는 화가이자 독일 바우하우스학교에서 일을 시작한 유명 교사였다. 1933년 나치가 바우하우스를 폐쇄하자 알버스는 미국 노스캐롤라이나 블랙마운틴대학으로 옮겼고, 1950년에는 예일대로 옮겨 그의 그림 시리즈 사각형에 대한 경의 (Homage to the Square)(그림 1.17)를 전개했다. 그의 남은 인생을 투자한 이 그림들은 사각형의 가장 간단한 형태에 함께 사용한 색채들을 탐구한 것이다. 알버스는 슈브뢸에 의해 만들어진 동시 대비 이론의 속편으로 색채의 상호 작용(*Interaction of Color*)을 집필했다. 그는 색채이론의 영향력 있는 교사로서 최고의 명성을 떨쳤다.

그림 1.17 요셉 알버스 : (우표에 그려진) 사각형에 대한 경의—얇은 간격 안에서. 메소나이트 위에 유화, 1967. © rook / age fotostock.

summary
요약

이러한 교사, 과학자, 예술가들뿐만 아니라 그 후에 살았던 많은 사람들이 빛과 안료에 관한 색채의 요소들을 연구했고, 그것을 이해하는 방법을 학생들에게 설명하려 애썼다. 그들은 스펙트럼에서 보는 원색과 2차 색상을 보여 주기 위해 도표와 그래프를 만들었다. 일부는 원색과 2차색에 검정, 하양, 회색을 혼합해 얻을 수 있는 색채들을 보여 주기 위해서 보다 복잡한 형태나 구조가 필요하다고 생각했다. 그들 중 몇몇은 색채의 구성 요소를 이해하는 방법과 색채가 어떤 작용을 하는지 가르치는 데 인생을 헌신했다. 우리는 특히 색채 이론의 기초에 대한 미셸 슈브뢸의 설명과 색채를 상업적으로 쉽게 일치시키는 알버트 먼셀의 색채 시스템 덕을 보고 있다.

그들의 발견을 이용하여 디자인에서 성공적인 색채 작업을 연구하는 것은 이제 당신의 몫이다. 이러한 지식은 당신에게 색채의 세계를 열어 줄 것이며, 이를 자신 있게 사용해 디자인 목표를 이룰 수 있게 해 줄 것이다.

색채 지각과 색채 요소들 :
색상, 명도, 강도

색채 지각은 무엇인가?

고유색

물체의 표면에서 지각되는 색채를 고유색(local color)이라고 하는데, 물체의 실제색으로 생각하지만 그 특성은 한결같지 않다. 우리는 이 물체가 시각적으로 언제나 그 색이라 말할 수 없다. 이는 수백 년에 걸친 색채 연구에 의해 오늘날 알게 됐듯 우리가 보는 색채는 빛과 우리 눈의 지각 능력뿐 아니라 정보를 처리하는 뇌의 능력이 연합하여 만들어졌기 때문이다. 물체의 색채는 절대적인 사실이 아닌 빛과 지각의 문제이다.

그림 2.1에서는 갈라파고스 섬의 주변 날씨 조건과 시간에 따른 특정한 빛의 색채 효과를 볼 수 있다. 다른 날, 다른 시간에는 바다와 하늘의 색채가 완전히 다를 것이다.

다른 예로, 매킨토시 사과의 색채는 분명 빨강과 초록의 혼합으로 보이겠지만 이것을 어둠 속에서 본다면 어떻겠는가? 빨강과 초록은 확실히 아닐 것이며 아마도 회색의 범위일 것이다. 강한 백열등을 한 면에 비추면 색채는 다시 달라진다. 비춰진 면은 더 밝고 노란빛을 띤 빨강과 초록이 된다. 다른 면은 어둡지만 색채가 없는 것은 아니다. 그림자는 해당 부분에 어두운 파랑을 더하게 된다.

형광등을 비추면 백열등 아래에서와는 전혀 다른 색채가 나타나므로 당신은 동일한 사과를 통해 놀라운 변화를 볼 수 있다. 조명 조건은 분명 보는 것과 관련이 있다.

그림 2.1 조엘 실링 : 갈라파고스 풍경 #3. 갈라파고스 섬, 에콰도르, 사진, 2009. Joel Schilling.

그러나 색채에는 눈의 지각으로도 정의 내리기 어려운 문제가 달려 있다. 빨강이나 초록 또는 다른 색채를 볼 수 없는 색각 이상자를 안다고 가정하자. 당신은 그가 어떻게 보는지는 모르지만, 그 사람이 보는 것과 당신이 보는 것이 다르다는 것은 알고 있다. 색각 이상자가 아니더라도 생물학적인 차이로 인해 동일한 대상을 다른 색채로 보게 될 것이다.

문제를 더 복잡하게 만드는 것은 우리의 물체색 지각이 인접한 색채에도 달려 있다는 것이다. 주변 색채는 두 가지 작용을 한다.

1. **이웃한 물체가 지닌 색채에 영향을 미친다.** 색채에 대한 영향력은 동시 대비로 제3장에서 다루게 될 개념이다.
2. **물체에서 유채색 빛을 반사한다.** 예를 들어, 하얀 컵이 빨간 식탁보에 둘러싸여 있다면 빨간 식탁보는 하얀 컵에 반사될 것이다. 이 장면을 오랫동안 바라보면 우리의 지각이 바뀔 수 있다. 몇 초 후 눈은 빨간색에 지쳐, 그것의 반대 색상인 초록빛을 보게 되는데 이 초록빛도 물체에 반사된다.

심리적으로 우리는 자신의 문화적 태도의 관점으로 우리가 본 색채를 평가하고 판단한다. 각 문화들은 바라보는 대상과 마찬가지로 색채에도 다른 의미를 부여하며, 이는 그들에 대한 우리의 감성에 영향을 준다. 예를 들어, 일부 문화에서 하양은 순수를 의미하는 반면 다른 문화에서는 죽음을 상징한다. 10장에서 색의 문화적 의미를 깊이 있게 다룰 것이다.

대체로 이러한 지각적 차이들로 인해 시트, 수건, 자동차, 옷 같은 생활용품 제조사들에게 있어서 필요한 색채를 평가하고 측정하는 것은 필수적이다. 제조사들은 반드시 색채가 고객들의 마음을 끌도록 해야 한다. 색채를 전문적으로 다루는 것은 모든 공급자와 제조사가 동일한 색으로 소통할 수 있는 표준 색채어에 대한 필요성을 발생시킨다.

가시광선 스펙트럼 : 전자파

가시광, 자외선 파장, 적외선, 엑스선, 마이크로파에 대해 당신은 그럭저럭 익숙할 것이다. 그러나 모두 다 동일하다는 것을 알고 있는가? 이들은 모두 전자파로, 태양으로부터 방사되어 우주 공간을 통해 지구에 도달하게 되는 본질적 복사에너지이다.

가시광과 마이크로파는 공통점이 없는 것처럼 보인다. 만약 그들이 동일한 것이라면 왜 그렇게 달라 보일까? 보다 더 우리의 연구와 관련하여 가시광선을 제외한 다른 모든 파장들을 볼 수는 없을까?

결정적인 차이는 전자파의 특별한 파장에서 비롯된다. 사람의 눈이 볼 수 있는 유일한 파장의 범위는 빛의 파장인데, 이는 전자기파 스펙트럼 400~700나노미터(10억 분의 1미터)의 협대역 파장에 해당된다. 이 파장들은 구별할 수 있는 일곱 가지 파장으로 구성된 빛을 방출하며, 눈은 이들을 **분광 색상**으로 지각한다. 이는 ROYGBIV(빨강, 주황, 노랑, 초록, 파랑, 남색, 보라)로 제1장에서 확인한 색상들이다.

빨강은 가장 긴 파장이며 보라는 가장 짧은 파장이다. 태양광이 눈에 들어올 때 모든 색들은 투명하고 하얀 빛으로 혼합된다. 그러나 투명한 빛을 무지개 색으로 굴절시킬 수 있는 다양한 것들이 있다. 프리즘, 유리, 기름, 때때로 (매니큐어, 자동차, 장난감, 제품 패키지를 위한) 마감 처리에 사용되는 펄 안료 조각의 '간섭', 새의 깃털, 나비의 날개, 딱정벌레, 거품, 빙정, 태양이 빛날 때 '실제' 무지개를 만들어 내는 대기 중의 물방울들이 이에 해당된다. 예를 들어 바람이 부는 면과 바람이 불어오는 면이 만나는 하와이 마우이 섬의 대기는 매우 다습하여 매일 무지개가 보인다.

그림 2.2는 가장 낮고 긴 파장의 초저주파수(ELF)에서 가장 작고 역동적인 파장인 감마선

주요 용어

무채색(색상)
가색법(과정)
균형
불순 색상
명암 대조법
유채색 색상
색상환
플루팅
그레이디언트
색상
강도(채도, 순도)
고유색
중간 회색
안료
원색(1차 색상)
2차 색상
셰이드
분광(스펙트럼) 색상
감법 색채
3차 색상
틴트
톤
통일성
명도
명도 단계

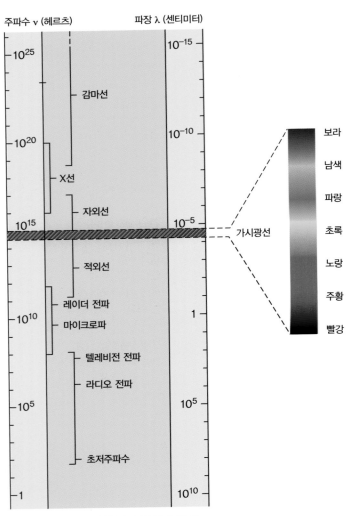

주파수 ν (헤르츠) 파장 λ (센티미터)

- 10^{25} ── 10^{-15}
- 감마선
- 10^{20} ── 10^{-10}
- X선
- 자외선
- 10^{15} ── 10^{-5} 가시광선
- 적외선
- 레이더 전파
- 10^{10} ── 마이크로파 ── 1
- 텔레비전 전파
- 라디오 전파
- 10^5 ── 10^5
- 초저주파수
- 1 ── 10^{10}

보라
남색
파랑
초록
노랑
주황
빨강

그림 2.2 전자파의 범위 중 가시광선 스펙트럼

에 이르기까지 전자파의 범위를 보여 준다. 가시광선의 파장은 상대적으로 매우 작은 주파대로서 스펙트럼의 중간 부분에서 볼 수 있다.

가시광선은 색체계이다. 빛의 파장은 우리가 보는 모든 것의 표면에서 반사되고, 우리가 보는 색채를 결정한다. 물체는 특정한 색상의 가시광선 파장을 반사하여, 반사된 색상으로 보이게 한다. 다른 빛의 파장들은 물체에 흡수되어 우리 눈에 보이지 않는 색상이 된다. 예를 들어 물체가 파랑으로 보이는 것은 우리 눈이 파랑으로 해석하는 파장을 반사하기 때문이다. 파란 물체는 빨강이나 초록 파장을 흡수하므로 이 색상들이 보이지 않는다.

물체는 동일한 광원이 비추면 언제나 동일한 색상을 반사할 것이다. 특정한 색채를 반사하도록 하는 물체의 물리적인 속성은 유효한 빛의 양과 독립적이다. 밝은 상황에서 비추는 광량의 20%밖에 되지 않는 저조도 상황에서도 속성은 변하지 않는다. 충분한 빛이 없으면 실제 색을 보지 못하지만, 반사되는 속성은 사실상 여전하다.

제10장에서 물체의 색상을 결정하는 빛의 반사를 측정하고, 산업에서의 색채 일치에 대해 논의할 것이다.

감법 그리고 가법 색채 : 안료와 빛

안료와 빛은 각각 원색과 2차색에 해당하는 2개의 다른 색채 시스템이다. 이 부분에서는 2차원적 구성을 만드는 안료를 다룰 것이며, 이들의 원색과 2차색 그리고 색채의 상호 작용에 집중할 것이다.

안료-감법 시스템

안료는 암석, 진흙, 그리고 식물이나 꽃 같은 유기 재료와 곤충의 잔해물에서 얻어진 색들이다. 그들을 가루로 빻아 혼합하고, 화학 물질과 함께 끓이거나 결합하여 최종적으로 물감과 프린트 잉크로 사용하는 색상을 만들게 된다. 다른 종류의 물감을 만들기 위해서 착색제, 때로는 건조제, 소포제 등 다른 물질과 안료를 혼합한다.

우리가 보는 색상은 안료에 달려 있다. 빛이 물체에 도달할 때, 안료는 일부 광선을 흡수하고 우리 눈에 들어오는 다른 광선은 반사한다. 반사된 광선은 그 물체 색상의 광선이다.

왜 안료를 **감법 색채** 시스템이라 부를까? 이는 다른 두 가지 색상의 물감을 섞으면 원래 색상은 사라지고 제3의 색상이 나오기 때문이다. 예를 들어 노랑과 파랑을 혼합하면 초록이 나온다(그림 2.3).

안료의 원색은 빨강, 파랑, 노랑이다. 빨강과 파랑은 2차 색상인 보라를 만들고, 파랑과 노랑은 초록을, 빨강과 노랑은 주황을 만든다. 안료의 모든 색상 혼합은 검정이며, 아무 색상도 없는 것은 하양이다.

빛-가법 시스템

광선의 혼합은 **가색법**이라고 한다. 빛에 기반한 체계는 극장, 텔레비전, 비디오, 또는 컴퓨터

모니터에서 보는 웹사이트에서 빛을 이용해 작업하는 사람들과 관련된다. 이러한 빛의 시스템에서는 감색법과는 다른 원색을 갖게 되며, 결과도 완전히 다르다(그림 2.4).

우리가 태양이나 전등, 컴퓨터 화면으로부터 나온 빛을 볼 때, 가법 시스템은 원색과 2차색 혼합에 관한 일정한 법칙을 따른다. 원색은 빨강, 파랑, 초록이다. 빨강과 파랑은 2차 색상인 마젠타를, 파랑과 초록은 시안을, 빨강과 초록은 노랑을 만든다. 빛의 모든 색상 혼합은 하양이며, 아무 색상도 없는 것은 (빛이 없기 때문에) 검정이다.

우리가 보는 방법

이 부분에서는 우리 주변에서 색채를 보게 되는 원인으로서 두 가지 영향 요인을 설명한다.

- **인간의 신체적 특성** : 간상체와 추상체는 우리 눈이 색각 작업을 수행하는 방법을 설명한다. 심리적 지각과 색채의 이해는 우리의 뇌가 색채의 특성을 이해하고 다른 사람들에게 전달하는 방식을 고찰한다.
- **조명의 종류** : 광원은 물체의 색채를 달라지게 하고, 조도는 보는 것에 영향을 주는 간상체, 추상체와 함께 작용한다.

인간의 물리적 속성

간상체와 추상체

우리의 망막에는 구별되는 2개의 광수용기인 간상체와 추상체가 있다. 간상체는 추상체보다 낮은 조도에서 훨씬 더 활발하다. 이는 매우 적은 빛이 드는 방에서는 간상체를 주로 사용한다는 것을 의미한다. 이들은 기본적인 형태를 볼 수 있게 해준다.

그러나 간상체는 색을 지각하지 못한다. 오직 추상체만이 색을 보는 능력에 책임이 있다. 추상체가 작동하기 위해서는 빛이 필요하기 때문에 낮은 조도에서는 색각이 없다. 밤에는 무슨 색인지 또렷하게 볼 수 없다.

망막에는 세 종류의 추상체가 있으며, 각각은 물체에서 반사되는 빛 중 빨강, 초록, 파랑의 한 가지 색을 흡수할 수 있다. 이 세 가지 색들을 눈의 **원색**이라고 한다. 물체가 특정한 색상으로 보이는 것은 그 색상의 파장을 반사하고, 다른 모든 색상은 흡수했기 때문이다. 빨강, 초록, 파랑이 아닌 다른 색의 물체는 원색들이 혼합된 것이며, 그들은 해당되는 추상체의 반응을 유발한다.

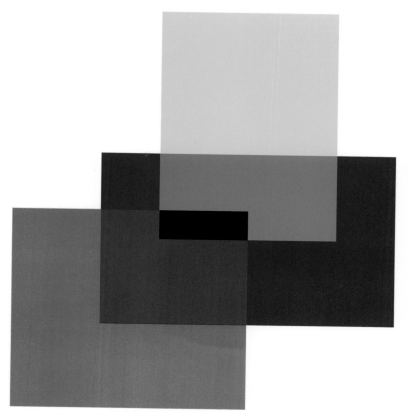

그림 2.3 감법 시스템 : 1차 색상(원색)은 빨강, 파랑, 노랑을, 2차 색상은 주황, 초록, 보라를 포함한다. 모든 3원색을 혼합하면 검정이다. Marcie Cooperman.

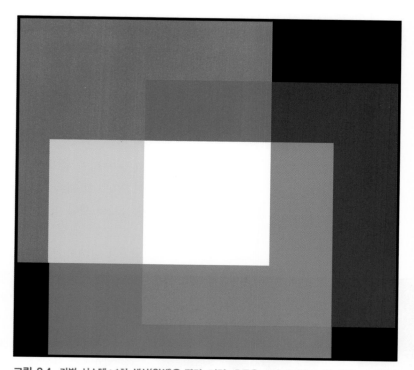

그림 2.4 가법 시스템 : 1차 색상(원색)은 빨강, 파랑, 초록을, 2차 색상은 노랑, 시안, 마젠타를 포함한다. 모든 3원색을 혼합하면 하양이다. Marcie Cooperman.

사람에 따라 다른 신체적 다양성과 마찬가지로 간상체와 추상체의 형태나 분포에도 큰 차이가 있다. 이러한 다양성은 사람들이 형태나 색채를 보는 방식에 영향을 미친다. 일부 사람들은 망막에 특정 색을 지각하는 추상체가 없기 때문에 색맹이 된다.

새들이 인간보다 훨씬 더 좋은 시력을 지닌 것을 아는가? 새들은 실제로 자외선, (자석과 전류에 의한) 자기장, 편광을 볼 수 있다. 우리에게 2개의 망막이 있는 것과 대조적으로 새들에게는 네 종류의 광 수용체가 있어서 광수 용기와 뇌 사이에 더 많은 신경이 연결되어 있다. 새들은 날아다니고, 먹이를 찾아다니는 비교적 험난한 삶을 개척하기 위해 더 좋은 시각이 필요하다. 맹금들은 높은 하늘에서 먹잇감을 찾아야 하며, 특히 바닷새는 희미한 환경과 물이 반사되는 가운데 볼 수 있는 능력이 필요하다.

심리적 지각

조명 환경과 눈의 신체적 측면이 연결되어 뇌가 이런 감각의 존재를 받아들이기 때문에 우리는 색채를 보게 된다. 여기서 우리의 뇌가 당신이 보는 것을 어떻게 통제하는지 예를 들어 보자. 눈을 감고 손가락으로 부드럽게 눌러라. 색들이 보이나? 당신은 눈을 감았지만 색이 보인다! 다른 예로, 컬러로 된 꿈을 꾸기도 하는가? 당신이 눈을 감고 자는 동안 꿈에서 색들을 본 적이 있다면, 사실상 시각은 전적으로 눈으로 보는 것에 달려 있는 감각이 아님을 인정할 것이다.

색채의 이해

우리의 뇌는 정보가 누락되어 이상적인 상황이 아닌 경우에도 형태와 마찬가지로 색채를 지각하고 식별하게 한다. 우리는 부분적으로 그림자가 져 일부분이 회색으로 보이는 흰 종이의 색을 알아볼 수 있다. 만약 유색 광을 비춘다 해도 우리는 여전히 종이를 흰색으로 이해한다. 윤기 나는 실크, 마모된 스웨이드, 반투명한 네온 불빛같이 다양한 물질에 의해 만들어진 변화에도 우리는 색상을 이해할 수 있다. 인간의 뇌는 실제 거기에 있는 변화를 무시하고, 거기에 있어야 한다고 알고 있는 색을 식별한다. 사실상 색채를 지각하지 못했음에도 그것이 무슨 색인지 알고 있다고 생각한다.

조명의 종류

당신 앞에 놓인 탁자 위의 물체는 무슨 색인가? 물체들이 실제 그들 자신의 색, 그들의 고유색를 갖고 있나? 그 색은 하루 중 어느 시간에나 상관없이 항상 동일한 색으로 보이나? 빛과 그림자가 물체의 색에 영향을 주기 때문에 고유색이란 사실상 존재하는지에 관한 의문이 발생한다.

색채 지각은 망막의 추상체 외에도 광원에 따라 결정된다. 물체가 다른 종류의 조명 아래 놓여 있을 때 그 색이 때때로 바뀌는 것을 보게 되므로 이는 사실이다. 백열등은 약간 노란 기미를 갖고 있지만 태양의 백색광에 가장 가깝다. 형광등은 푸르스름하거나 분홍색일 수 있다. 가로등의 나트륨 빛은 주황의 빛을 낸다. 색채 물리학자를 위한 전통적인 도구인 색을 관찰하는 라이트 박스(color-viewing light box)를 이용해 다양한 종류의 광원을 켜 보고, 그들이 물체색을 어떻게 변화시키는지 볼 수 있다. 디자인 작업 시에는 가장 하얀 빛을 제공하기 위해 백열전구와 형광전구를 혼합하여 사용하는 것이 최적이다. 그림 2.5는 다양한 종류의 전구들을 보여 준다.

그림 2.5 텅스텐과 다른 종류의 전구들. BlackSnake / Shutterstock.com.

색채, 어떻게 활용할 것인가?

균형과 통일성 — 기본적인 정의

균형과 통일성은 어떤 구성에서나 중요한 두 가지 개념이다. 나중에 더 깊이 다루기 전에 먼저 기초적인 이해를 하는 것이 좋겠다. 이번 장에서 다루는 색채의 기본과 균형과 통일성의 개념을 다음 장에 들어갈 때 명심하길 바란다. 제6장에서 이들을 더 자세히 다루면서 균형과 통일성을 이루는 방법을 전반적으로 이해하게 될 것이다.

간단히 정의하자면, **균형**이란 구성에서 어느 한 면의 비중이 다른 면보다 크고 무거워 넘어질 것처럼 보이지 않는 것을 의미한다.

통일성이란 색상, 명도, 강도, 또는 크기나 위치에 관해서 압도적으로 보이는 요소가 없다는 것을 의미한다. 구성에서의 모든 요소가 동일한 시각 개념을 전하기 위해 함께 작용하는 것이다. 이는 디자인 요소들이 전부 같다는 뜻이 아니라 하나가 다른 것과 비교해 너무 강하게 나타나지 않는 것을 뜻한다. 성공적인 구성 작업의 전문성을 얻어감에 따라 색채의 다양한 강도 단계를 사용하는 것이 당신의 작업을 얼마나 흥미롭게 만드는지 알게 될 것이다.

색채의 세 가지 요소 : 색상, 명도, 강도

만약 친구가 방을 파랑으로 칠해 달라고 부탁하면, 빠른 시간 안에 더 많은 질문을 하게 될 것이다. 어떤 파랑이어야 하나? 여름 하늘 같은 파랑? 카리브 바다색 같은 파랑? 아니면 태평양의 심해와 같은 파랑? 밝은 파랑인가, 어두운 파랑인가, 선명한 파랑인가, 흐릿한 파랑인가? 이런 질문들은 색채를 표현하는 것이 "그것은 파랑이다."라고 말하는 것보다 더 복잡하다는 것을 보여 준다. 친구가 의미하는 것을 이해하려면 당신은 사실상 색채의 기본 3요소인 색상, 명도, 강도(채도)를 언급해야 한다. 이 개념들에 대해 깊이 있게 살펴보자.

색상

색상은 색 이름이다(파랑, 빨강 등). 색상이라는 단어는 (나중에 살펴보게 될 **명도**를 의미하는) 색의 밝기나 어둡기에 대해 또는 (강도를 의미하는) 포화 정도나 강도에 대해 아무것도 말해 주지 않으며, 단지 그 색을 무엇으로 부르는지만을 말해 준다. **색채**라는 단어를 사용할 때는 색채의 기본 3요소인 색상, 명도, 강도가 모두 결합된 것을 의미하기 때문에 우리는 색상과 색채를 구별해야 한다. 물체가 무슨 색상인지 물어보는 것은 빨강 또는 파랑처럼 단지 색 이름만을 알고자 하는 것이다.

분광 색상

분광 색상(스펙트럼 색상)은 태양의 백색광이 굴절된 일곱 가지 색상이다 (제1장에서 ROYGBIV를 참고하라).

유채색 색상

유채색 색상은 분광 색상과 이들의 혼합, 그리고 불순 색상(broken hue, 원색들의 배합으로 원색이 아닌 색상)과 같이 검정, 하양, 회색이 혼합된 색상들이 포함된다. 이러한 색상들은 검정, 하양, 회색과는 대조적으로 **채도**가 있다고 말한다. 유일하게 검정, 하양, 회색은 채도가 없기 때문에 유채색 색상이 아니다.

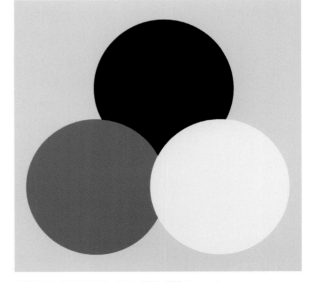

그림 2.6 무채색 색상 : 검정, 하양, 회색. Marcie Cooperman.

그림 2.7 기본 색상 : 빨강, 노랑, 파랑. Marcie Cooperman.　　　　그림 2.8 2차 색상 : 주황, 초록, 보라. Marcie Cooperman.

색채. 어떻게 활용할 것인가?

그림 2.9 신시아 패커드 : 해변-숲. 154"×96", 오일과 왁스, 2010. Cynthia Packard.

무채색 색상

검정, 하양, 회색은 채도가 없기 때문에 **무채색**으로 여겨진다(그림 2.6). 그들은 스펙트럼에 존재하지 않으며, 유채색 색상의 혼합이 아니다. 흰색은 빛을 100% 반사하기 때문에 가능한 가장 밝은 색상이다. 검정은 반사되는 빛이 없고 모두 흡수하기 때문에 가능한 가장 어두운 색상이며, 각각의 회색 명도는 빛의 일부를 반사한다.

기본 색상

빨강, 노랑, 파랑은 안료의 세 가지 **기본 색상**이다(그림 2.7). 이 색들은 다른 색들을 혼합하여 얻을 수 없기 때문에 원색이다. 특정하지만 동일하지 않은 비율로 한 번에 두 원색을 혼합하면 2차 색상이 만들어진다. 각각의 기본 색상에 다른 원색이 전혀 포함되어 있지 않다는 의미로 순수하다.

2차 색상

주황, 초록, 보라는 **2차 색상**이다(그림 2.8). 주황은 빨강과 노랑의 혼합, 초록은 파랑과 노랑의 혼합, 보라는 파랑과 빨강의 혼합으로 나타난다. 물감 상자에서 기본 색상으로 2차 색상을 혼합하기 위해 안료를 사용할 때는 가능한 한 순수한 기본 색상에 가까운 색상들을 선택해야 한다. 선택한 빨강은 주황 계열로 보이게 하는 어떤 노랑도 포함하지 않아야 하고, 보라 계열로 보이게 하는 파랑을 포함하지 않아야 한다. 선택한 파랑은 보라 계열로 보이게 하는 어떤 빨강도 포함하지 않아야 하며, 초록 계열로 보이게 하는 어떤 노랑도 포함되지 않아야 한다. 선택한 노랑은 주황 계열로 보이게 하는 어떤 빨강도 없어야 하며, 초록 계열로 보이게 하는 어떤 파랑도 포함하고 있지 않아야 한다. 만약 순수한 색상들이 아니라면 3원색의 혼합은 갈색이 될 것이다.

그림 2.9의 신시아 패커드(Cynthia Packard)가 그린 해변-숲(Beach-Forest)은 검정과 고명도 빨강으로 구성되어 있을 때 2차 색상인 주황과 초록이 어떻게 보이는지를 보여 준다.

3차 색상

3차 색상은 색상환에서 기본 색상과 2차 색상 사이에 있다(그림 2.10). 그들을 명명하기 위해서 묘사하는 색이름을 먼저, 묘사 받는 색이름을 그 다음에 사용한다. 예를 들어, 주황-빨강은 일부 노랑을 포함하고 있는 빨강이므로 주황 계열을 향하게 된다. 빨간-주황은 사실상 주

황이지만 빨강 계열을 향한다. 진정한 주황은 시각적으로 노랑과 빨강의 중간에 존재한다. 다른 3차 색상도 동일한 방법으로 명명할 수 있다.

불순 색상

불순(broken) 또는 중간 색상들은 회색, 검정, 하양이 혼합된 색상이다(그림 2.11). 안료의 두 가지 보색이 불순한 색상을 만들기 위해 혼합될 수 있다. 보색은 색상환에서 서로 반대된다. (보색과 다른 색들의 관계는 제3장에서 다루게 될 것이다.) 갈색은 보색 혼합으로 만들어진 불순 색상의 좋은 예이다. 불순이란 용어는 색상환에서 발견되는 색상이 아니라는 사실을 나타내며, 그들의 강도는 순색상보다 낮다. (이 장의 후반부에서 강도를 다룰 것이다.)

색상 이름

색을 정확하게 묘사하는 것은 시각 이미지를 언어로 바꾸는 것과 연관된다. 일관성을 유지하기 위해서는 좋은 체계와 일반적으로 받아들여지는 단어들이 필요하다. 전문가들이 사용하는 체계가 있다고 하더라도 일반인들은 색을 기술하는 데 일반적으로 그들 자신이 선호하는 단어들을 사용한다. 그들의 의미는 부정확하며 다양한 해석의 대상이 된다. 예를 들어 음영(shade)과 색조(tone)는 모두 한 색의 다양함을 의미하는 데 있어서 종종 부정확하게 사용된다. '초록의 음영(shade)'이란 구문은 밝거나 어두움을 표현하는가? 누르스름한 기미가 있기 때문에 약간 다른 초록색을 의미하는가? 아니면 선명하거나 흐릿한 초록색을 뜻하는가? 당신은 이 모든 것의 의미로 '초록의 음영'이란 구문을 사용할 것이다.

그림 2.10 일부 3차 색상 : 주황-노랑, 주황-빨강, 빨간-보라, 보라-파랑, 파란-초록, 노란-초록. Marcie Cooperman.

그림 2.11 불순 색상. Marcie Cooperman.

많은 설명어들은 동물, 식물, 광물에서 유래된다. 다른 사람들에게는 다른 의미를 갖는다는 것을 깨닫지 못하고 우리는 이 단어들을 자신 있게 사용한다. 짙은 황록색(forest green)은 얼마나 어두운가? 노란 기미 또는 파란 기미 중 어떤 종류의 초록을 말하는가? 두더지색(taupe)은 어두운가, 밝은가? 갈색빛인가, 회색빛인가? 아니면 어떤 색상을 향하는 경향이 있는가? 베이지색과 황갈색 중 어떤 것이 더 어두운가? 연어색은 얼마나 밝은 분홍색인가? 산호빛 분홍이라고 하는 산호를 실제로 본 적이 있는가? 세이지(sage)는 회색이 더 많아 보이는가, 초록이 더 많아 보이는가, 아니면 노랑인가? 카키색은 사실상 초록인가, 베이지인가, 아니면 회색인가? 하늘색(sky blue)과 베이비 블루(baby blue)의 차이는 무엇인가? 아쿠아색(aqua, 청록색), 쇠오리색(teal, 짙은 청록색), 빙카색(periwinkle, 붉은색을 띤 청색), 신비한 담자색(mauve, 엷은 자주색)은 여전히 많이 사용되지만 더 부정확한 이름들이다. 이 같은 색상 이름에 대해 동의할 수 없고, 모든 색을 정확하게 보고 판단할 능력이 없기 때문에 모두에게 명확한 의미를 지닌 색상 이름을 사용해야 한다.

쓸모없거나 심지어 우스꽝스러운 색이름은 1891년에도 여전히 존재했다. 바이버트(J.G. Vibert)란 작가는 컬러리스트 슈브뢸이 등장하는 그림의 과학이라는 풍자글을 썼다. 슈브뢸은 그의 색체계 덕분에 오늘날 예술가들이 '멧비둘기 회색(turtledove-gray)', '고엽색(dead-leaf)', '요정 분홍색(nymph pink)', '황태자 갈색(Dauphine brown)'[1] 같이 이해하기 어려운 용어들을 실제 색상 이름으로 대체할 수 있게 됐다고 젊은 예술가에게 말한다. 하지만 비둘기 회색은 백 년이 넘도록 색이름으로 받아들여지고 있어 바이버트의 풍자를 계속해서 증명한다.

색채 이론에서는 제한된 수만이 색상 이름으로 허용된다. 이들은 빨강, 파랑, 노랑, 초록, 주황, 보라, 분홍, 갈색, 검정, 회색, 하양이다. 그러나 이 모든 것을 초월해 검정과 하양만이 단일하며 순수한 색이다. 각각의 색상 이름은 색상환을 살펴봄으로써 알 수 있듯이 색채의 범위를 나타낸다. 예를 들어 초록은 극도의 노란 기미에서 순수한 기본 초록을 거쳐 파란-초록까지의 범위를 포함할 수 있고, 빨강은 빨간빛 주황에서 시작하여 순수한 빨강을 거쳐 보랏빛 빨강까지를 기술할 수 있다.

이런 문제를 해결하기 위해 붉은 보라 또는 푸른 보라처럼 색채를 한정하고, 유사한 색과 구별하는 색상 이름을 함께 사용할 수 있다. 이는 각각이 어떤 유형의 보라인지 이해하기 수월하게 한다. 특정한 빨강이 (주황 계열을 향하는 주황-빨강으로 불릴 수 있는) 노랑을 포함한 것으로 보이는지, 아니면 (보라 계열로 향하는 보라-빨강으로 불릴 수 있는) 파랑을 포함한 것으로 보이는지를 언급함으로써 기술할 수 있다. 파랑에 대해서도 동일하게 적용할 수 있다. 노랑이 포함된 파랑은 초록빛 파랑으로 초록-파랑이라 부르고, 빨강이 포함된 파랑은 보라 계열로 향하며 보라-파랑이라 부른다. 빨강이 포함된 노랑은 주황 계열로 향하며 주황-노랑이라 부르고, 파랑이 포함된 노랑은 초록 계열로 향하며 초록-노랑이라 부른다. 물론 2차 색상들도 동일한 방식으로 기술할 수 있다.

색 온도

사람들은 색채가 따뜻한지 차가운지에 관해 묘사하는 것을 좋아한다. 색 온도(Color Temperature)는 엄밀히 말하면 색상, 명도, 강도처럼 색채의 요소는 아니지만 색채를 묘사하는 유용한 방법이다. 따뜻한 색채는 빨강을, 차가운 색채는 파랑을 포함한다. 어떤 색상이라도 빨강을 추가하면 색 온도가 따뜻해지는 것을 볼 수 있다. (그림 2.12 왼쪽 타원의) 빨간-보라는 좋은 예이다. 파랑을 더하면 색의 온도는 (그림 2.12 오른쪽 타원의) 파란-보라와 같이 차가워 보인다. 빨강은 본질상 따뜻하다고 하며, 보라는 어떤 종류든지 파랑이나 초록보다 더 따뜻한 것으로 여겨진다. 그러나 — 몇 번이고 되풀이해서 보겠지만 — 색에 관한 모든 것은 구성된 상황에 상대적이며 색 온도도 예외는 아니다. 예를 들어, 파란 바탕에 놓여있어 따뜻하게 보이는 보라를 빨강처럼 더 따뜻한 색 옆에 놓아 매우 차갑게 느껴지도록 만들 수 있다. 그림 2.13은 빨강을 더한 노랑이 얼마나 따뜻해지는지를 보여 주고, 그림 2.14는 차가운 파랑인 시안 옆에 놓여있는 따뜻한 파랑을 보여 준다.

그림 2.12 따뜻한 보라(좌), 차가운 보라(우).
Marcie Cooperman.

그림 2.13 따뜻한 노랑(좌), 차가운 노랑(우)
Marcie Cooperman.

그림 2.14 따뜻한 파랑(좌), 차가운 파랑(우)
Marcie Cooperman.

그림 2.15 하양을 혼합한 마젠타는 틴트이다.
Marcie Cooperman.

그림 2.16 회색을 혼합한 마젠타는 톤이다.
Marcie Cooperman.

그림 2.17 검정을 혼합한 마젠타는 셰이드이다.
Marcie Cooperman.

틴트, 톤, 셰이드

색상에 하양, 검정, 회색을 혼합하면 원래 색의 비율이 낮아지기 때문에 강도가 더 낮은 색이 된다. 그림 2.18 리론 시스만 (Liron Sissman)의 인생의 순환(Cycle of Life)에서 꽃들의 틴트와 나뭇잎들의 셰이드를 보게 된다.

하양을 혼합한 색상을 **틴트**(tint)라 한다(그림 2.15).
회색을 혼합한 색상을 **톤**(tone)이라 한다(그림 2.16).
검정을 혼합한 색상을 **셰이드**(shade)라 한다(그림 2.17).

색상환

색상환(The Color Circle)은 색상들을 체계화하고 서로 간의 관계를 보여 주는 기본적인 도구이다. 기본 색상환은 세 가지 원색과 세 가지 2차색으로 총 여섯 가지 색상을 포함한다. 그림 2.19의 색상환은 열두 가지 다른 색상을 사용해 3차 색상의 일부를 보여 주는 색상환이다. 그러나 색상이 실제로 다음 단계로 어떻게 넘어가는지를 보여

그림 2.18 리론 시스만 : 인생의 순환. 20″×24″, 2005. 개인 소장품, 리론 시스만. 이 그림의 색 이야기는 틴트와 셰이드 그리고 보색이다. Liron Sissman.

주고, 색채 관계의 유용한 시각화를 위해 세 가지 기본색과 2차색 그리고 이들 사이에 놓일 두 가지 3차색을 포함한 18개의 다른 색상을 보유할 수 있다. 식별 차이가 없을 때까지 색상들 사이에 3차 색상을 계속해서 넣을 수 있지만, 이는 색채 작업에 사용하기 위한 효과적인 도구는 아닐 것이다.

뉴턴은 빨강과 보라의 유사성을 보여 주기 위해 이들을 연결함으로써 스펙트럼에서 확인된 일곱 가지 색상의 색상환을 처음으로 고안하였다. 세계적으로 유명한 요하네스 이텐 (1888~1967)은 1961년 저서 색채의 예술(The Art of Color)에서 열두 가지 색상의 색상환을 선보였다. 그의 1차 색상환 안에는 2차 색상의 삼각형이 있으며, 이들은 부모색인 1차 색상을 접하고 있다. 화가였던 이텐은 바우하우스에서 미술을 가르쳤으며(1919~1922), 그 후 베를린에 자신의 예술 학교를 열었다(1926~1934). 그리고 다른 학교와 박물관에서 관리자로 재직했다.

틴트, 톤, 셰이드가 없는 분광 색상만을 2차원의 색상환으로 나타낼 수 있다. 이 모든 것들을 포함하기 위해 뉴턴 이후의 색채 이론가들은 가능한 모든 색채를 시각적으로 표현하기 위한 다른 방법들을 모색했다. 먼셀의 3차원 색채 나무는 가장 성공적이었으며, 그 성공을 디자이너를 위한 색채 표기법 서비스에 활용했다. (먼셀에 관한 내용은 제1장을 참고해라.)

특정한 색채와 배치 규칙은 색상환 구성에 따라야 한다. 보색은 서로 반대되고, 각각의 색상들은 동일한 간격이 되도록 정확하게 배치되어야 한다. (보색과 다른 색채와의 관계에 대해 제3장에서 상세하게 다룰 것이다.)

보색은 다음과 같다.

▲ 빨강　　▲ 초록
▲ 파랑　　▲ 주황
▲ 노랑　　▲ 보라

명도

색채가 얼마나 밝은지 어두운지를 나타내는 **명도**(value)는 색채를 정확하게 설명하는 데 필요한 두 번째 요소이다. 친구에게 셔츠의 색을 설명하기 위해 "그건 파랑이야."라고 단순하게 말하기보다는 "그건 밝은 파랑이야."라고 색채에 관해 더 많은 정보를 전달할 수 있다. 셔츠의 예는 명도의 개념을 설명하는데, 높은 **명도** 또는 밝은 **명도**라고 말할 수 있다. 그 반대는 낮은 **명도** 또는 어두운 **명도**의 색채이다. 고명도는 저명도보다 더 많은 빛을 반사한다. 색채 이론가들은 이러한 빛 반사율을 설명하기 위해 **밝기**(brightness)란 용어를 사용한다. 색채가 얼마나 밝고 어두운지를 설명하기 위해서는 **명도**(value)란 단어를 최근에 사용하기 시작했다. 먼셀은 1905년 전문 용어의 일관성을 유지하기 위해 그 의미를 강조하였다.

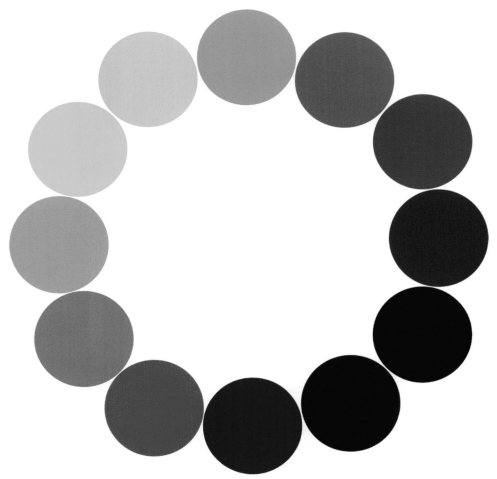

그림 2.19 색상환. 1차색과 2차색이 강조된 색상환을 둘러싸고 있는 유채색의 순서에서 색상 이름은 빨강, 빨간-주황, 주황, 노란-주황, 노랑, 노란-초록, 초록, 파란-초록, 파랑, 파란-보라, 보라, 빨간-보라이다. Marcie Cooperman.

그림 2.20 이 명도 단계에서 중간 회색은 5단계이다. Marcie Cooperman.

그림 2.20과 같은 무채색 **명도 단계**(value scale)에서 명도의 의미를 가장 명확하게 이해할수 있다. 여기서 하양은 가능한 가장 높은 명도이고, 검정은 가능한 가장 낮은 명도이다. 1~9단계에서 완전한 검정은 1단계, 완전한 하양은 9단계이며, 회색으로 존재하는 다른 모든 명도들은 그 사이에 위치한다. 명도 단계는 쉽게 이해되는 수치적인 순서로 비교해 주기 때문에 두 가지 회색을 비교하는 데 유용하다.

현실에서 명도의 각 단계들 사이에 무한대의 단계가 있지만, 인간의 눈은 몇 단계 이상은 구분할 수 없다. 만약 당신이 완전히 깨어 있고 빛이 좋다면, 당신이 이미 보았던 (1과 2) 두 단계 사이에서 구별이 불가능했던 (1.5라 부르는) 명도를 보는 것이 가능할 것이다. 그러면 1은 1.5와 매우 유사해 보이며, 1.5는 2와 거의 정확하게 같아 보인다. 그들은 모두 같은 명도로 보일 것이다. 그러나 만약 1.5를 제거하면 1과 2사이의 차이를 볼 수 있기 때문에 그들이 모두 같지 않음을 알게 될 것이다. 간단하고 편리한 단계를 유지하기 위해서 1.5를 제외한 1과 2을 유지하는 것이 최선이다.

틴트, 톤, 셰이드는 명도의 예이다. 하양에 의해 밝아진 틴트는 높은 명도이며, 검정을 혼합한 셰이드는 낮은 명도이다. 그리고 톤은 중간 명도이다.

각각의 분광 색상은 명도 단계에서 특정한 회색에 상응해 측정할 수 있는 명도를 갖는다. 예를 들어 노랑은 빨강보다 명도가 높다. 이는 빨강보다 노랑 같은 밝은 색채가 더 많은 빛을 반사하기 때문이다. 다시 말해, 노랑이 더 밝다. 빨강과 초록은 비슷한 명도이다. 빨강은 파랑보다 밝고, 보라는 파랑보다 어둡다. 주황의 밝기는 노랑과 빨강 사이이다.

중간 회색

중간 회색(Middle Gray)이라 부르는 명도는 그림 2.20의 5단계로 검정과 하양의 중간 지점에서 나타난다. 중간 회색은 보다 세심하게 명도를 관찰하는 데 도움이 되는 도구로서 익숙해지면 유용한 명도이다. 머릿속에 이 명도를 담아두고 마음속으로 알아볼 수 있게 되면 명도 단계의 적절한 자리에 회색 명도를 위치시키고 비교할 수 있게 된다.

명도 비교

명도를 어떻게 비교하나? 두 가지 방법 중 하나를 사용해 두 색채의 명도를 서로 비교할 수 있다.

1. **2개의 색채 나란히 비교하기**. 눈을 가늘게 떠라. 당신이 눈을 가늘게 뜨면 망막의 간상체가 추상체로부터 시각 작업을 넘겨받고, 간상체는 색채 정보를 받지 않게 된다. 그러나 그들은 색상의 방해를 받지 않고 명도 수준이 더 밝은지 더 어두운지를 구별할 수 있다. 두 가지 색채를 나란히 비교하는 동안 눈을 가늘게 뜸으로써 한 색채가 다른 것보다 더 어둡다는 것을 알게 된다면 두 색채가 만나는 경계를 알아볼 수 있을 것이다. 만약 명도가 동일하다면 그들은 같아 보일 것이며 서로 섞이게 될 것이다. 그림 2.21에서 빨강과 초록을, 그림 2.22에서 틴트를, 그림 2.23에서 셰이드를 비교하는 데 이 방법을 사용해라.

그림 2.21 빨강은 초록보다 명도가 낮다. Marcie Cooperman.

그림 2.22 왼쪽의 노란-초록 틴트는 오른쪽의 노랑 틴트와 같은 명도이다. Marcie Cooperman.

그림 2.23 이 세 가지 셰이드는 동일하게 낮은 명도이다. Marcie Cooperman.

그림 2.24 1단계 : 빨강을 세 가지 명도와 비교해라. 일치되는 명도는 중앙의 회색이다. Marcie Cooperman.

그림 2.25 2단계 : 초록을 세 가지 명도와 비교해라. 일치되는 명도는 오른쪽의 회색이다. Marcie Cooperman.

- 시각적인 속임수로 작용하며, 그림 2.37에서와 같이 다른 색상을 만드는 것처럼 보이게 할 수 있다.
- 그림 2.35와 같이 시선을 끄는 강조를 할 수 있다.
- 그림 2.36과 같이 시선을 고정시키는 초점의 측면에 가장자리를 형성할 수 있다. (가장자리에 대해 제9장에서 상세히 다룰 것이다.)
- 시선을 맴돌게 하고, 이를 떠받치는 그림의 측면과 아래를 따라서 부분적인 가장자리를 형성할 수 있다.
- 터널에 들어가는 답답한 기분을 주기 위해 위쪽과 측면이 부분적인 가장자리가 될 수 있다.
- 그림 2.33과 그림 2.38과 같이 깊은 공간이나 멀리 떨어진 물체의 인상을 전달해 원근감을 묘사할 수 있다.

그림 2.39 신시아 패커드의 젠(Jen)은 매우 다른 색상이 어떻게 같은 명도일 수 있는지를 보여 준다. 눈을 가늘게 뜨고 보면 인물 아래 분홍과 주황이 같은 명도임을 증명하듯 이들의 일부 경계를 알아볼 수 없다는 것을 알게 된다. 분홍과 주황의 색상과 명도 대비가 드러나면서 인물을 지탱하는 낮은 명도는 측면과 아래에서 이미지를 떠받친다.

강도

강도(Intensity)는 색채가 회색과 얼마나 다른지를 의미한다. 이는 순수한 분광 색상과 회색

그림 2.37 브리짓 라일리 : 망설임. 유화, 43 3/8"×45 1/2", 1964. 이 그림에서는 검정, 하양, 회색이 유일한 색상들이지만, 시각적으로 다른 색상들이 만들어진다. 중앙과 아래 오른쪽 구석에 있는 낮은 명도가 중앙의 가장 높은 명도로 시선을 향하게 한다. 그리고 이러한 대비는 색이 바랜 것으로 보이게 한다. Tate London / Art Resource, NY.

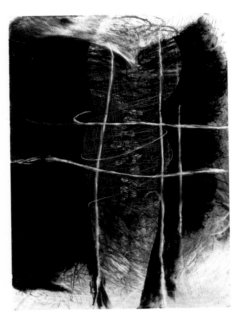

그림 2.38 앨리스 고테스맨 : 사로잡힘. 목탄화, 41 1/2"×29 1/2", 2005. 명도는 개별 영역이 보이는 공간에서 관찰자와 얼마나 가까운지 또는 멀리 있는지를 알려준다. 검정은 멀리 있는 공간으로 보인다. Alyce Gottesman.

색채, 어떻게 활용할 것인가?

사이의 거리를 표시하는 척도상에서 색채의 위치를 나타낸다. 강도의 다른 말은 **채도**와 **포화도**이다. 분광 색상은 가장 높은 강도이며, 각각의 분광 색상은 강도가 다르다. 유채색 색상들은 분광 색상보다 강도가 낮다. 하양, 검정, 회색을 혼합한 유채색 색상들은 훨씬 더 강도가 낮다. 사실 혼합에서 무채색 색상의 비율이 높아질수록 강도는 낮아진다. 이런 이유로 틴트, 톤, 셰이드는 낮은 강도의 색채들이다. 하양, 검정, 회색의 무채색 색상들은 강도가 없다.

빨강, 노랑, 파랑, 보라 등 순수 색상들은 모두 가능한 가장 높은 강도를 갖는다. 가장 높은 강도 단계에서 각 분광 색상들의 명도 단계는 다르다. 노랑의 명도가 가장 높고, 보라의 명도가 가장 낮다. 파랑의 명도는 보라보다 약간 더 높고, 주황의 명도는 노랑보다 약간 더 낮으며, 빨강과 초록의 명도는 중간 단계로 거의 같다.

흥미로운 사실은 검정이나 파랑을 소량만 섞어도 노랑의 강도는 바로 감소하고 색상이 초록으로 변하면서 노랑의 속성이 사라진다는 것이다. 두 보색을 혼합한 색채는 낮은 강도이다. 사용 비율에 따라서 결과물은 갈색, 검정, 회색이 된다. 낮은 강도의 색채가 칙칙하거나 우중충해보인다고 말할 수 있다. 그들은 밝거나 어둡고, 부드럽거나 침울해 보일 수 있다. 낮은 강도는 구성에서 포화된 색상과 대비되어 사용하면 효과적이다. 놀랍게도 그들이 회색 옆에 있을 때, 실제보다 더 높은 강도로 보이게 된다.

강도가 높은 색상은 2차원 구성에서 유용하다. 그들은 시선을 끌고 구성 안에서의 초점으로 유도한다. 아이들의 장난감이나 관심을 끌고 기분을 좋게 만드는 데 강도 높은 색상을 즐겨 쓰면 좋다. 소방차, 정지 신호, 주의 테이프는 관심을 끌기 위한 목적을 표현하기 위해 강도 높은 색채를 사용한다.

명도와 강도의 차이를 이해하기 위해 초기에 제시했던 명도 단계와 다음의 강도 단계를 비교해라. 색채가 얼마나 밝고 어두운지를 측정하기보다는 색채가 얼마나 흐릿하거나 강렬한지의 정도를 측정한다.

강도의 단계

강도를 어떻게 설명할 수 있는가? 학생들은 색채의 강도 단계를 설명하거나 두 색채의 강도를 서로 비교하는 데 어려움을 느낄 것이다. 가장 좋은 방법은 정보의 수준을 기반으로 해서 스스로에게 특정한 질문을 하고, 매우 낮은 강도부터 매우 높은 강도의 수준을 척도상에서 평가하는 것이다.

매우 낮은 강도 : 이 색채는 매우 흐릿하므로 당신이 알아낼 수 있는 유일한 것은 다음 질문의 대답뿐이다. 이 색채는 따뜻한가, 차가운가?

적당히 낮은 강도 : 이 색채는 분명히 따뜻하거나 차갑지만 당신은 이 질문에 대답할 수 없다. 무슨 색상인가? 이는 그림 2.45에서 (d)에 해당한다.

중간 강도 : 당신은 색상을 알 수 있지만, 다음 질문에 '예'라고 답해야 한다. 이 색채는 매우 흐릿한 틴트, 톤, 또는 셰이드인가? 이는 그림 2.45에서 (c)에 해당한다.

보통 강도 : 색상이 분명하고 전혀 칙칙하지 않지만, 당신은 다음 질문에 '예'라고 답해야 한다. 약간 회색 기미나 하양 기미가 보이나? 이는 그림 2.45의 (b)나 (e)에 해당한다.

높은 강도 : 이것을 알아보는 게 가장 쉽다. 질문은 다음과 같다. 색채가 반질거리나? 대답은 '예'이며 그림 2.45에서 (a)와 (f)에 해당한다.

낮은 강도인 틴트, 톤, 셰이드는 하양, 회색, 검정이 섞이기 때문에 서로 달라 보인다. 그림 2.40은 회색을 섞었을 때 보라색이 어떻게 변하는지를 볼 수 있는 톤의 강도 단계를 보여 준다. 그림 2.41에서 흰색은 가장 낮은 강도인 파스텔 색채로 만든다. 그림 2.42는 검정이 강도

그림 2.39 신시아 패커드 : 젠. 유화, 48"×72", 2011. Cynthia Packard.

그림 2.40 톤의 강도 단계 : 빨간-보라에서 회색까지. Marcie Cooperman.

그림 2.41 틴트의 강도 단계 : 노란-초록에서 흰색까지. Marcie Cooperman.

그림 2.42 세이드의 강도 단계 : 노란-초록에서 검정까지. Marcie Cooperman.

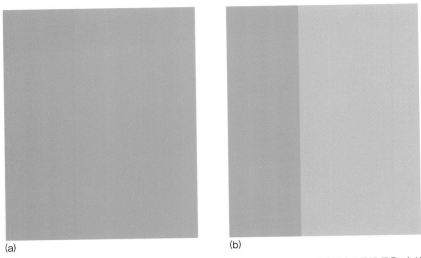

(a) (b)

그림 2.43 (a)에서 초록색 톤의 강도가 낮은 것은 틀림없지만, 회색이 이웃한 (b)에서 초록색 톤은 더 선명해 보인다. Marcie Cooperman.

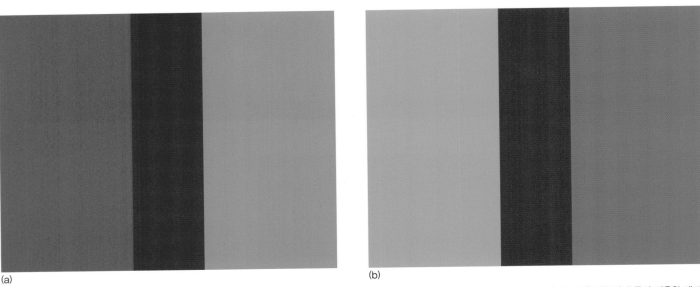

(a) (b)

그림 2.44 강도의 비교. (a) 빨강은 강도가 높은 반면에 대비로 인하여 중간에 있는 빨강의 강도를 낮게 만든다. (b) 중간에 있는 빨강의 강도는 낮은 강도인 초록이 이웃할 때 더 높아 보인다. Marcie Cooperman.

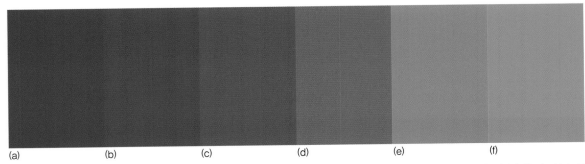

(a) (b) (c) (d) (e) (f)

그림 2.45 파랑과 주황의 보색 척도와 같이 두 보색의 혼합은 낮은 강도의 색채를 만든다. 척도의 양 끝(a, f)의 색상들은 가장 높은 강도이다. 파랑에 약간의 주황을 섞으면 강도가 바로 낮아지며, 주황에 약간의 파랑을 섞는 반대의 경우도 마찬가지이다. 중간의 일부 지점에서 갈색(d)과 회색이 만들어지며, 모든 것 중 강도가 가장 낮다. Marcie Cooperman.

를 바꾸는 것을 보여 준다.

그림에서 당신이 보는 것은 당신을 속일 수 있다. 바로 옆에 이웃한 색채들로 인해 더 포화되어 보이기 때문에 강도 단계가 실제보다 더 높아 보이게 된다. 예를 들어, 그림 2.46 야노스 코로디(Janos Korodi)의 내해(Innersea)에서 초록-파랑은 낮은 명도임에도 불구하고 훨씬 낮은 명도와 채도인 검정과 회색에 비해 포화된 색채로 보인다. 다른 색채와 비교해 색채를 보는 것에 대해 제3장에서 더 깊이 다룰 것이다.

그림 2.47 앨리스 고테스맨(Alyce Gottesman)의 멍키 포인트(Monkey Points)를 자세히 살펴보면 빨강의 다양한 강도뿐 아니라 다양한 색상을 구별할 수 있다. 빨강에 하양, 노랑, 회색을 섞은 부분을 알아볼 수 있는가? 이러한 혼합으로 인해 그림의 강도가 상당 부분 낮아졌지만, 혼합 색채 옆에 놓인 더 높은 강도의 빨강 덕분에 선명해졌다.

그림 2.46 야노스 코로디 : 내해. 린넨에 템페라화, 54.3"×73.6", 2005. Janos Korodi.

그림 2.47 앨리스 코테스맨 : 멍키 포인트. 불에 달구어 착색한 목판 위에 유화, 15"×18", 2003. Alyce Gottesman.

summary

요약

이 장에서는 인간의 시각이 빛과 색채를 어떻게 지각하고, 빛의 종류가 지각을 어떻게 변화시키는지 학습했다. 색채 이론에서 사용되는 기본적인 용어의 일부도 정의했다. 색채의 3요소인 색 상, 명도, 강도는 무척 다양해질 수 있으며, 그들의 차이가 주변 색채들에 영향을 준다는 점이 가장 중요하다.

exercises

연습

연습을 위한 변수

구성에서의 색채 관계와 색채의 요소들이 많이 존재하고 관찰자에게 색채가 나타날 방법에 영향을 준다. 학생이 색채 연습을 통해 가장 많이 배울 점은 간단한 목적과 비교적 엄격한 법칙의 선과 색채를 이용한 연습을 통해서이다. 우리는 이러한 법칙을 '변수'라고 부른다. 최소한의 요소를 허용하는 강한 변수로는 색채 간의 직접적인 관계를 알아내기 쉽고 학생들 간의 구성 사이의 차이를 보기 쉬워진다. 비평을 위해 여러 구성들이 함께 있을 때, 목표를 이루는 구성을 가려내는 것이 명확해진다.

학생들은 목표를 배우고 기술을 쌓아가면서 색채를 사용하는 것에 더 익숙해질 것이다. 그들은 확실한 상호 관계를 이해하기 때문에 더 복잡한 것을 다룰 수 있게 된다. 그러므로 이 책을 읽을수록 구성의 크기와 선과 색채의 수의 제한은 점점 줄어들 것이다. 더 큰 구성, 더 많은 색채들과 다양한 종류의 선들이 사용 가능해진다. 단일 색채와 추상적인 도형들은 일정한 변수로 남을 것이고, 모든 연습의 목표는 균형 잡힌 구성이 될 것이다. 5개의 구체적인 변수들은 다음을 포함한다.

1. 구별 가능한 물체는 허용하지 않는다. 1910년에 칸딘스키 (Kandinsky)는 "빈 물체를 대체할 것은 무엇인가?"를 물었다. 모든 구성은 표현이 가능하지 않은 디자인이어야 한다 —하트, 나비 같이 식별 가능한 도형이면 안 된다. 표현할 수 없는 것을 왜 강조하는가? 식별 가능한 물체를 관찰자의 주의를 색채 상호 작용으로부터 빼앗아 가기 때문에 구성에 다른 차원을 더하게 되고 순수한 색채와 구성의 공부로부터 주위를 분산시킨다.

2. 모든 색채들은 단일(flat)이고 그레이디언트 없이 경계가 흐려지지 않는다. 비록 지루할지라도, 색채 연구는 색채의 미적 부분에 변화를 견딜 수 없어 기본 원칙의 두 번째로 우리를 이끈다. 금속 같은 효과, 부드럽고 흐릿한 경계들, 뒤섞인 색채 레이어들—이 모든 색채의 복잡성은 일어나는 것을 보기 어렵게 한다. 착색료를 사용하여 색채를 만들 때는 완전하게 저어서 불투명하게 칠해지도록 해라. 전자 프로그램을 사용하여 과제를 할 경우, 색을 채우고 선들은 특수효과나 경계 없이 사용해라.

3. 흰색은 배경이라 하더라도 언제나 색채로 여긴다. 연습에서 흰 바탕에 두 개의 색채를 사용한다면 흰색도 그 중 하나가 된다.

4. 깨끗하게 잘리고 붙여진 종이만 적합하다. 지저분한 작업은 색채 공부에 방해가 된다. 종이를 올바르게 자르기 위해서는 필요한 영역보다 크게 칠하여야 한다. 칠해진 색을 자를 때는 금속 자에 날카로운 칼로 해야 한다. 딱풀을 사용하여 경계가 없이 미리 잘라 둔 폼 보드에 붙여라. 모든 모서리가 평평하게 붙었는지 확인해라.

5. 균형과 통일성이 모든 구성의 유일한 목표이다.

교과서와 함께 온 펜톤(Pantone) 색채 카드를 사용하여 연습해라.

1. 명도 단계를 만들어라. 착색료를 사용하여 9단계의 명도 단계를 칠해라. 전체 크기는 1"×9"이어야 한다.

 이를 위해서는 9개의 물감 컵이 필요하다. 아크릴 페이트는 마르는 것을 늦추기 위해서 체질 안료를 사용하여 바꿀 것에 대비해라. 흰색과 검정 페인트는 다른 컵에 담아 두어라. 중간 회색이 되도록 섞어라. 그러고는 검정과 중간 회색 사이의 3단계, 흰색과 중간 회색 사이의 3단계 총 6단계를 만들어라. 맑은 단계를 위해서는 흰색과 적은 양의 검정을 이용하여 시작하고 점차로 검정을 다음 낮은 단계를 위해 섞어라. 어두운 쪽 단계를 만들기 위해서는 검정으로 시작해서 점차로 흰색을 섞어라. 힌트 : 가장 밝은 명도를 위해서는 흰색에 검정보다는 회색을 섞는 것이 좀 더 쉽고 정확하다. 아크릴 물감은 마르면서 색이 변하기 때문에 완전히 마른 후에 평가해라.

 색채 연구에 명도 단계가 유용하기 위해서는 단계를 일정하고 시각적으로 식별 가능하게 만드는 것이 맞다. 각 단계는 다음 것과 중간 단계로 보여야 한다. 너무 넓은 명도 단계는 도구로서 작용을 못한다. 검정부터 흰색까지의 9단계에서 각 단계는 명확하게 구별이 되어야 한다. 두 명도 사이의 시각적 거리가 다른 단계 사이의 거리와 다르면 잘못되었다는 것을 알 수 있을 것이다.

2. 색채를 맞추어라. 명도 단계에서 세 가지 유채색의 명도들을 맞추어라. 색채를 선택해서 간격 없이 명도 단계 옆에 놓아라. 눈을 찡그리고 명도 단계와 만나는 경계를 보아라. 경계가 보이면 색채의 명도가 회색보다 크거나 작을 경우이다. 다른 회색에 시도하고 경계가 안보이면 명도가 맞는 것이다. 비평 시간에, 맞는 명도에 붙여서 평가할 수 있다.

3. 강도 단계를 만들어라. 순수 색상과 다른 한쪽에는 회색을 이용하여 강도 단계를 만들 수 있다. 전체 크기는 1"×9"가 되어야 한다. 연습 1에서 사용한 기술을 사용해라. 각 색채 사이가 일정한 단계로 보여야 한다.

4. 같은 색상의 명도들을 평가해라. 펜톤 카드 중 10개의 빨강을 선택하여 밝은 것에서 어두운 것으로의 명도 순서로 놓아라. 10개의 파랑과 10개의 노랑도 골라 평가해라.

5. 다른 색상들의 명도를 평가해라. 펜톤 카드 중 서로 다른 10개의 색상을 골라라. 밝은 것에서 어두운 것으로의 명도 순서로 놓아라. 더 많은 색채들을 골라서 평가해라.

6. 강도를 평가해라. 펜톤 카드 중 10개의 빨강을 선택하여 옅은 것에서 강한 것으로의 강도 순서로 놓아라. 10개의 파랑과 10개의 노랑도 골라 평가해라.

7. 유채색의 그림에서 단일 색채의 넓은 부분을 골라 명도를 쉽게 평가할 수 있도록 해라. 그림에서 5개의 색채를 선택해라. 펜톤 카드에서 그림의 색채에 맞는 회색을 골라라. 비평 시간에, 해당하는 색채 옆에 회색 명도들을 놓아라.

8. 그림을 재현해라. 더 심도 있는 명도 연구에서 단일 색채들로 이루어진 그림을 선택하여 무채색의 값으로 구성을 복제해라.

미셸 슈브릴과 동시 대비

❝ 동시에 인접한 두 색채를 볼 경우, 시각적인 구성과 톤의 높이 둘 다 가능한 다르게 보일 것이다. 동시에, 색채의 동시 대비, 정확히 말하자면 톤의 대비를 보는 것이다.❞[1]

ㅡ미셸 슈브릴, 색채 이론의 창시자

색채는 파악하기 힘든 특성으로 항상 속일 준비가 되어 있다. 우리의 눈을 믿을 수 있을 것 같지만 사실은 그럴 수 없다. 특정한 색채에 대한 지각은 그것의 주변에 달려 있다. 색채의 특징은 인접한 색채와 관련된다. 놀랍게도 2개의 다른 색채는 각자 다른 배경에 놓여 있을 때 같아 보일 수 있다. 더욱 놀라운 것은 흐릿한 색채를 강도가 약한 배경에 놓으면 갑자기 훨씬 더 포화되어 보일 수 있다는 것이다. 이 문제에 관해 의아할 수 있다. 그림 3.1에서 바다에서 본 마나롤라(Manorola From Sea)의 집들이 선명해 보이는 이유는 무엇일까? 다음을 읽고 난 후 이 질문에 대해 생각해보자.

색채가 서로 간에 미치는 영향을 어떻게 설명할 수 있을까? 왜 일부 조합은 균형을 이루는 반면에 다른 일부는 서로 어울리지 않거나 균형을 깨뜨리는가? 이는 색채 이론의 기초가 되는 좋은 질문으로서 이번 장에서 우리가 관심을 갖고 있는 주제이다.

그림 3.1 　조엘 실링 : 바다에서 본 마나롤라. 마나롤라, 이탈리아, 사진, 2004. Joel Schilling.

레오나르도 다 빈치는 그림에서 인접한 색채들이 서로 영향을 준다는 것에 주목한 첫 번째 과학자였지만, 이를 언급한 후 더 이상 그 현상에 대해 탐구하지 않았다. 그 후 수 세기 동안 과학자들은 색채의 상호 작용을 이해하려고 하기보다는 원, 삼각형, 사각형, 구와 같은 형태를 이용해 가능한 모든 색채를 모델화하는 방법에 몰두하였다.

처음으로 색채의 상호 작용을 이해하고 알기 쉽게 설명하려 한 사람은 미셸 슈브뢸이었다. 여러 해 동안 주의 깊게 연구한 후, 그는 이전에 과학계에서만 논의되었던 인접한 색채의 영향에 관한 주제를 1839년 예술가들에게 소개하였다. 그는 구성에 있는 모든 색채들이 우리가 지각한 상태를 완전히 바꾸기에 충분할 정도로 서로에게 영향을 준다는 것을 깨달았다. 그는 이 현상을 **동시 대비의 법칙**이라고 불렀다. 슈브뢸은 그의 실험이 재현될 수 있는 방법을 설명했으며, 발생할 수 있는 변화에 대한 그의 법칙을 입증하였다. 그의 요점은 색채의 작용이 사실에 입각하고 있고, 변덕스럽거나 주관적인 의견에 좌우되지 않는다는 것이다.

슈브뢸이 어떻게 이런 놀라운 발견을 하게 됐는가? 1800년대 슈브뢸은 마가린을 발견하고, 동물성과 식물성 지방에 중요한 기여를 한 화학자로 유명했다. 그는 40세에 고블랭 직물 공장의 책임자로 있으며, 양탄자와 직물 색채의 선명함에 대한 고객들의 불만을 검토하는 직무를 담당했다. 이렇게 해서 그는 색채 이론의 세계에 입문하였다. 한 가지 불만은 검정이 충분히 어둡지 않다는 것이었다. 그는 공장의 검은 실과 경쟁 업체의 검은 실을 비교하였는데, 사실상 그 공장의 검은 실은 경쟁 업체의 것만큼이나 어두웠다. 문제는 고블랭의 검정 염료보다는 다른 요인에 기인하고 있었다.

그는 과학자였기 때문에 신중하게 상황을 분석하였고, 인접한 색채와 함께 있는 검정의 시각적인 상호 작용이 색채를 실제로 다르게 보이게 한다는 것을 알아냈다. 파랑은 그 옆에 있는 검정에 주황 기미를 발하게 하고 실제보다 더 밝아 보이게 만든다. 왜 이런 일이 발생했는가? 그 관심이 고조되자 색채와 그들의 상호 관계에 관해 10년 동안의 진지하고 철저한 연구에 착수하였고, 색채 옆에 색채를 체계적으로 놓아, 그 효과들을 주목하였다. 그리고 1839년 그는 관찰 결과를 엮어서 색채의 조화와 대비의 원리(*The Principles of Harmony and Contrast of Colors*)에 담았다. 그는 비용을 아끼지 않고 신중하게 선택한 색채들을 큰 사이즈로 컬러 인쇄된 전면 삽화로 제시하였는데 이는 그 당시로서 상당한 성과였다.

초기 출판된 지 20년 후 프랑스에서는 절판되었다. 1854년 그 책은 영어로 번역되어 인쇄되었다. 컬러 인쇄된 첫 번째 영문판이었다. 1855년 색채의 조화와 대비의 원리 그리고 예술에서의 적용(*The Principles of Harmony and Contrast of Colors and Their Applications to the Arts*)이란 제목의 영문 재판은 가구, 유니폼, 그림, 인쇄, 지도, 박물관 조명, 액자, 직물, 인테리어 장식, 스테인드글라스, 원예학 등 다양한 시각 분야에서 그의 동시 대비 법칙의 구체적인 적용안을 포함하였다. 그의 법칙이 처음으로 출판되고 50년 후, 위대한 인물의 100주년을 기념한 원서의 세기판은 아직도 공공 도서관에서 찾아 볼 수 있게 되었다.

슈브뢸의 동시 대비 법칙

동시에 보이는 두 색채는 가능한 한 서로를 다르게 보이게 한다. 다시 말해서 색채 A는 이웃한 B가 가능한 한 A와 같아 보이지 않게 하고, 색채 B는 이웃한 A가 가능한 한 B와 같아 보이지 않게 한다. 이 법칙은 색상, 명도, 강도의 3속성과 관계가 있기 때문에 색채란 용어를 사용한다. 슈브뢸은 이 법칙을 모르는 화가나 디자이너들이 보기 안 좋거나, 대비가 과장되거나, 불균형한 구성을 만드는 색채 배색 실수를 저지를 수 있다고 경고했다.

슈브뢸은 동시 대비의 법칙은 끊임없이 지속되며 구성적인 인물, 배경, 경계를 포함한 2차원 또는 3차원 구성의 모든 색채에 큰 영향을 준다고 강조했다. 이 법칙은 그림, 의복, 직물,

가구, 액자, 그리고 정원 등 디자인과 예술 어떤 분야에든 적용될 수 있다.

색상에 작용하는 방식

인접한 색상들은 서로 가능한 한 반대되어 보이게 하며, 보색보다 더 반대되는 색상은 없다. 예를 들어 구성에서 한 색상이 빨강이라면 이는 가까이 있는 색상을 가능한 한 '빨갛지 않은 것'으로 보이게 할 것이다. 초록은 빨강의 보색이기 때문에 가장 빨갛지 않은 색채이다. (이 장의 후반부에서 보색에 대해 다룰 것이다.) 이 효과는 색상들을 바로 옆에서 볼 때 가장 강하지만, 구성 안의 모든 색상들에 대해서도 정도가 약해지도록 작용한다. 예를 들어 그림 3.2 에서 똑같은 회색이 다른 배경에서 얼마나 달라 보이는지 주목해라. 보라색 배경은 회색을

(a)

(b)

그림 3.2 (a) 빨간-보라는 회색을 밀어내고 노란 기미를 갖게 하여 더 밝아 보이게 한다. (b) 노랑은 회색을 밀어내고 빨간-보라처럼 보이게 하여 더 어두워지게 한다. Marcie Cooperman.

(a)

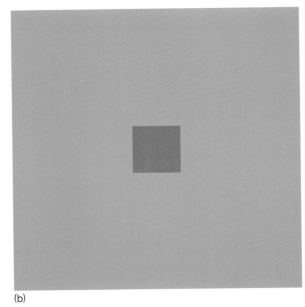
(b)

그림 3.3 (a)의 초록 배경은 보색인 빨강을 강해 보이게 한다. 따라서 (b)의 회색 배경에 있을 때보다 더 빨갛고 강도가 더 높다. Marcie Cooperman.

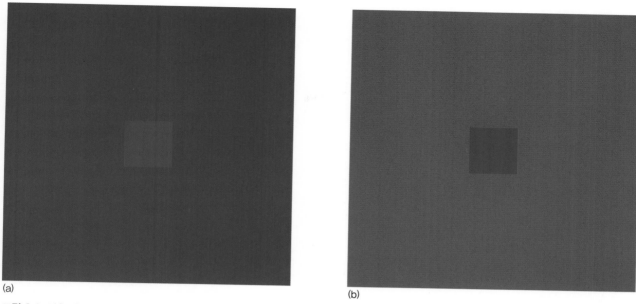

그림 3.4 같은 색채가 달라 보인다! 빨간-보라 사각형은 (a) 파란 배경에서 더 빨갛게 보이고, (b) 빨간 배경에서 더 파랗게 보인다. Marcie Cooperman.

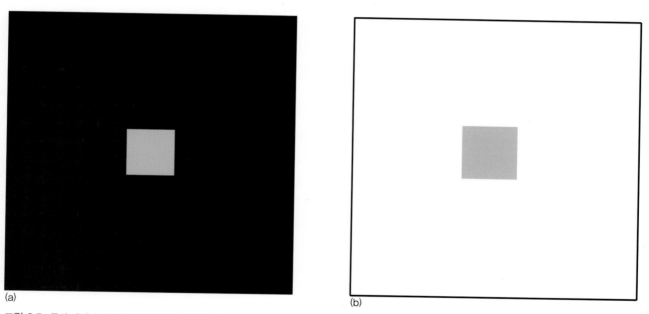

그림 3.5 동시 대비가 명도에 영향을 준다. 회색은 (a) 검정보다 (b) 흰색 위에서 명도가 낮아 보인다. Marcie Cooperman.

보라로부터 노랑으로 밀어낸다. 그리고 노랑은 회색을 노랑으로부터 보라로 밀어낸다. 그림 3.3에서 빨간 사각형은 보색인 초록색 배경에서 더 빨갛고 강도가 더 높다. 그림 3.4에서 보라는 빨간 배경에서 더 파랗게 보이고, 파란 배경에서 더 빨갛게 보인다. 이는 파란 바탕이 보라로부터 파랑을 '가로채고', 빨간 바탕은 보라로부터 빨강을 '가로채기' 때문이다.

명도에 작용하는 방식

동시 대비는 우리가 지각한 명도도 변화시킨다. 색채의 명도는 인접한 색채의 명도에 강한 반대 효과를 미친다. 예를 들어 그림 3.5a에서 흰 배경의 밝기는 회색 사각형의 명도를 어둡게 하지만, 같은 회색에 대해 검정 배경은 반대 효과를 미쳐 더 밝아 보이게 만든다.

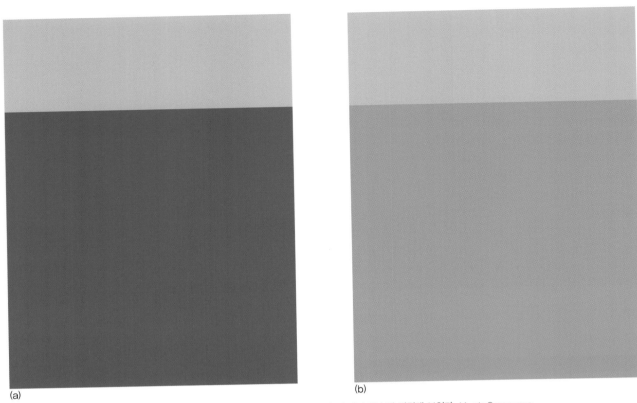

(a) (b)

그림 3.6 (a)에서 보라 틴트의 강도는 강도가 더 높은 빨강에 비해 낮다. 보라 틴트는 (b)에서 더 강렬해 보인다. Marcie Cooperman.

강도에 작용하는 방식

동시 대비의 법칙은 흥미로운 강도 변화를 일으킨다. 적절한 조합에서 낮은 강도의 색채를 두고, 그들을 높은 강도로 또는 더 포화돼 보이도록 만들 수 있다. 이것은 미묘하면서 세련된 구성을 창조하는 유용한 도구이다. 회색을 조금 섞으면 색채의 강도가 낮게 보이겠지만, 실제 회색 옆에 놓으면 상대적으로 갑자기 강도가 높아지고 훨씬 강한 색채로 보일 수 있다. 이것이 어떻게 작용하는지 그림 3.6에서 볼 수 있다. 그림 3.6a에서 보라 틴트의 강도는 빨간-보라의 옆에서 매우 낮아 보인다. 이는 빨간-보라가 틴트에서 빨강을 가로채고 회색으로 '탁해' 보이게 만들기 때문이다. 보라의 강도는 그림 3.6b의 회색 옆에서 훨씬 더 높아지고 완전히 다른 색채인 것처럼 보인다.

그림 3.7 게리 마이어(Gary K. Meyer)의 나미비아, 2009년 5월 22일(Namibia, May 22, 2009)에서 이것이 어떻게 작용하는지 볼 수 있다. 모래 언덕 정상의 주황은 비록 강렬하지 않지만, 보다 낮은 강도의 노란-초록 잔디 옆에서 강도가 높아 보인다. 파란 하늘은 땅의 색채에 비해 훨씬 더 풍부해 보인다. 그러나 그림 3.6a의 빨간-보라 옆에 놓여 있다고 상상하면 파랑은 정말 강도가 낮은 틴트임을 알 수 있다.

그림 3.8과 그림 3.9에서 같은 빨강은 색상, 명도, 강도의 변화를 보여 주는 4개의 각 배경에서 다른 색채로 보인다. 당신은 이 세 가지 요소의 시각적인 차이를 설명할 수 있는가?

그림 3.1에 대한 질문의 답을 알아냈는가? 집의 색채들은 무채색인 흰색, 산비탈의 보색인 초록과 동시 대비를 이루기 때문에 매우 선명해 보이는 것이다.

색채의 관계

왜 어떤 색채들은 함께 잘 '어울리는' 반면에 다른 색채들은 서로 충돌하게 되는가? 왜 두 색

그림 3.7 게리 마이어 : 나미비아, 2009년 5월 22일. 사진. Gary K. Meyer

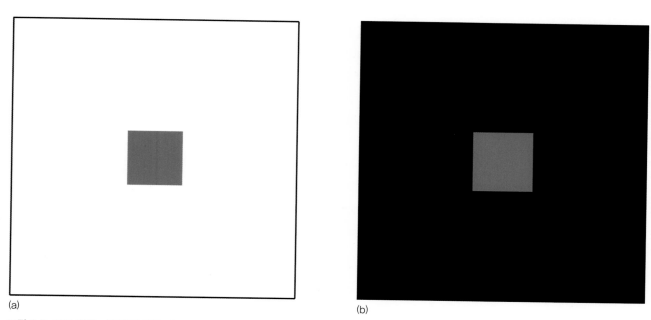

(a)　　　　　　　　　　　　　　　　　　　　　　　　　　　(b)

그림 3.8 동시 대비는 사각형의 색상, 명도, 강도를 배경과 가능한 한 반대되도록 만든다. (a) 흰 배경은 빨강의 명도를 더 어두워 보이게 만든다. (b) 검은 배경은 빨간 사각형을 더 밝고, 강도가 더 높아 보이게 만든다. Marcie Cooperman.

채는 친근한 방식으로 공존하는데 또 다른 색이 추가되면 문제를 일으키는가? 그 답은 문제가 되는 색채들을 결합시키는 유사성에 있다. 우리가 색채의 관계라고 하는 색채의 유사성은 사람들 간의 유사성과 같이 구성을 조화롭게 통합시킬 수 있다. 관계 내에서 색채의 집단은 가족을 이룬다고 한다. 색채들은 인간의 방식처럼 가족 안에서 존재한다. 따라서 색채들 간의 특정한 상호 작용을 예측할 수 있으며, 일반적으로 공통점이 없는 '낯선 것'보다 가족 구성원들과 더 잘 어울린다. 서로 아무 관계가 없는 색채들은 이 같은 자연스러운 친밀감이 없

(a) (b)

그림 3.9 파란-빨강 위의 빨강(a)은 빨간-주황 배경 위의 빨강(b)보다 노란 기미가 더 많아서 명도가 더 밝고, 강도가 더 높아 보인다. Marcie Cooperman.

다. 때때로 크기나 거리 요소들이 상호적인 부정적 영향을 완화시킴에도 불구하고 그들은 유쾌하지 않은 방식으로 대비되는 경향이 있다.

　색상환은 스펙트럼상에 존재하기 때문에 **분광 색상**(스펙트럼 색상)이라고 부르는 순수 색상들 사이의 관계를 보여 준다. 틴트, 톤, 셰이드뿐만 아니라 불순한 색상들의 관계가 알버트 먼셀이나 필립 오토 룽게의 색상환 같은 3차원 모델에서 재현될 수 있다.

　색상환은 색상 집단을 보여 준다. 원에는 360도의 각 지점과 개별 색상의 위치가 표시된다. 따라서 특정 색상들 간에 존재하는 유사성을 그들이 위치한 수학적인 거리에 따라 알 수 있다.

　이들은 색상환에서 발견되는 색상들 사이의 기본적인 관계이다.

- **등간격 3색**(Triads) : 각각 60도 떨어져 있는 세 가지 색상
- **보색**(Complements) : 서로 180도 떨어져 있는 두 가지 색상
- **분열 보색**(Split complements) : 한 색상과 그 보색에 인접한 두 색상
- **유사 색상**(Analogous hues) : 공통적인 색상을 포함한 색상들
- **인접 색상**(Adjacent hues) : 서로 이웃한 두 색상

등간격 3색

등간격 3색은 색상환에서 각각 60도 떨어져 있는 세 가지 색상이다. 빨강, 노랑, 파랑 3원색은 서로 등거리로, 세 점은 각각의 각도가 60도인 정삼각형을 구성한다(그림 3.10). 이 색상들은 서로 유채색 관계가 없기 때문에 고유하며 의미상으로 원색이라는 특성 때문에 서로 완전히 별개이다.

　초록, 보라, 주황인 2차 색상은 서로 간의 유채색 관계가 원색들의 유채색 관계와 다르긴 하지만 동일한 수학적인 관계를 갖고 있다. 개별 색상들은 두 가지 원색의 혼합이기 때문에 2차 색상의 어떤 쌍이든 공통된 색상을 포함한다(그림 3.11).

　그들의 관계로 인해 등간격 3색은 조화로운 특성과 함께 고유한 균형을 이룬다. 그림 3.12의 **부활**(Rebirth)은 두 가지 2차색 주황, 초록과 등간격 3원색을 보여 준다.

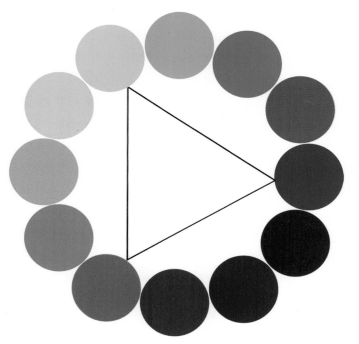

그림 3.10 등간격 3색. 1차 색상. Marcie Cooperman.

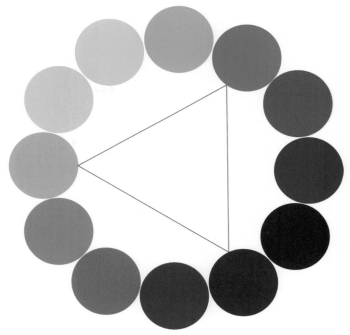

그림 3.11 등간격 3색. 2차 색상. Marcie Cooperman.

보색

보색은 색상환에서 180도 떨어진 두 색상이다. 모든 색상은 반대되는 (또는 원의 맞은편에 다른) 색상이 있으며 이를 보색이라고 한다(그림 3.13). 보색은 특별한 관계를 갖는다. 그들은 **서로를 보완하기 위해** 함께 작용한다. 안료에 의해 서로 보완한다는 것은 이 색상들을 섞으면 검정이 된다는 사실을 말한다. 보색 안료들은 항상 모든 3원색을 포함하고 있기 때문에 (적절한 비율을 사용해) 함께 혼합하면 검정을 만들 수 있다.

보색은 구성에서 서로에게 고유한 영향을 미친다. 그들은 다른 색상들의 쌍보다 더욱 활기차게 서로의 색상을 강화시킨다. 다시 말해서 서로를 가장 강하게 만든다. 각각의 보색 쌍은 우회 과정에서 다른 하나에게 영향을 주고, 자신만큼 그의 짝을 강화시킨다. 예를 들어, 초록 옆 빨강은 빨강의 색상, 명도, 강도가 허락하는 한 빨갛게 보일 것이고, 초록도 마찬가지로 가장 초록인 것이다. 다른 어떤 색상도 빨강에 동일한 영향력을 미치지 않으며, 어떤 것도 초록에 더 많은 영향을 미치지 않는다.

동시 대비의 법칙은 보색의 영향력이 너무 강해 모든 색상에 있어서 모든 이웃 색상들을 그 색상으로부터 가능한 한 가장 멀어지게 하여 그 색상의 보색으로 향하게 하는 것을 말한다. 다시 말해서 모든 색채는 그 이웃 색채를 가능한 한 반대되어 보이게 만든다. 그러므

그림 3.12 리론 시스만 : 부활. 14"×18", 유화, 2004. Private collection, Liron Sissman. 이 그림에서 두 가지 2차 색인 주황과 초록과 함께 3원색이 재현된다. Liron Sissman

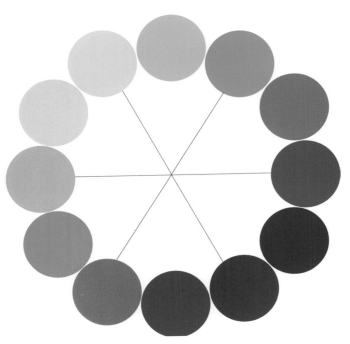

그림 3.13 세 가지의 보색 집합. Morcie Cooperman.

로 빨강은 모든 인접 색채를 덜 빨갛게 만들고, 그들의 강도와 명도를 가능한 한 초록이 되도록 만든다. 파랑은 그 이웃 색채를 파랑으로 보이지 않게 하고 되도록 주황으로 만든다. 주황은 인접 색채에 파랑이 드러나게 하고, 노랑은 이웃 색채에 보라를 강화시킨다.

예술의 세계에서 여러 사상가들은 보색이 서로에게 비할 데 없는 힘을 준다는 것을 알았다. 예를 들어, 레오나르도는 인접한 '강렬한 보색들'이 서로를 강화시킨다는 것을 알았다. 괴테는 보색들이 인접한 색채가 보색으로 보이도록 영향을 줌으로써 "서로를 지속적으로 추구한다."고 말했다. 슈브뢸은 보색에 대해 "접하는 두 물체의 색채들이 서로를 순수하게 하고, 더 선명하게 하는 것이 분명하다."고 말했다. 그러나 그에게 보색은 19세기 초 그의 감성으로는 가장 조화로운 대비가 아니었다. 결과적으로 그는 눈의 피로를 피하는 것보다 강한 대비가 더 적합한 인쇄 페이지에서 사용하는 것을 제외하고는 보색을 추천하지 않았다. 슈브뢸은 그의 대비 법칙에 따라 검정과 하양이 완전히 반대되기 때문에 서로를 보완하는 것이라 했다.

유진 들라크루와(1798~1863)는 보색 대비의 힘에 관한 슈브뢸의 이론을 적용했다. 그는 전쟁과 혁명으로부터 많은 작품의 주제를 얻

그림 3.14 유진 들라크루와 : 지옥의 단테와 베르길리우스. 유화, 74″×95″, 1822. 빨강과 초록은 격렬함과 공포를 표현한다. Erich Lessing/Art Resource, NY.

그림 3.15 반 고흐 : 밤의 카페. 예일대학교 미술관, 뉴헤이븐. 색상들은 그의 부정적인 감정을 표현한다. 유화, 11.2"×14.3", 1888. Yale University Art Gallery.

었고, "대비가 더 클수록 힘이 더욱 커진다."고 말하며 격렬함과 공포를 표현하기 위해 빨강과 초록을 사용했다. 그는 보색 대비가 힘의 표현과 이런 이야기들의 극적인 상태를 시각적으로 가장 잘 표현한다는 것을 깨달았다. 들라크루와는 그림 3.14 지옥의 단테와 베르길리우스(Dante and Virgil in Hell)에서 빨강과 초록을 효과적으로 대비시켰다.

빈센트 반 고흐(1853~1890)는 들라크루와가 사용한 색채의 영향을 받았다(그림 3.15). 그는 들라크루와의 그림에서 힘을 느꼈고, 빨강과 초록이 인간의 열정에 대한 자신의 부정적인 감정을 표현할 수 있는 강력한 배색이라고 생각했다. 그는 "'밤의 카페'에서 나는 무시무시한 인간의 열정을 빨강과 초록으로 표현하려고 했다…. 누군가 몰락하고 미치거나 범죄를 저지르는 장소가 카페이다. 이 캔버스 안에는 연하거나 짙은 초록과 대비를 이루는 핏빛의 빨강부터 은은한 핑크까지 예닐곱의 다른 빨강이 존재한다."고 말했다.[2]

좀 더 최근에는 휘트니 우드 베일리(Whitney Wood Bailey)가 색다른 구조를 위해 빨강과 초록을 주제로 사용했다. 좌상단에서 우하단의 사선이 중앙을 가로지르며 보색이 서로 만나고, 명도와 강도의 배치를 통해 이 선을 마주보며 서로 균형을 이룬다. 곡선의 중간에 있는 바탕은 빨강, 초록, 하양, 그리고 다른 색의 아주 작고 조심스럽게 놓인 선들로 구성되어 있다. 그들은 혼합되어 강한 빨강과 초록에 대해 균형 잡힌 색채의 배경을 제공하며 멀리서는 회색으로 보인다(그림 3.16). 그림 3.17 신시아 패커드의 지니아(Zinnias)는 훨씬 낮은 강도와 명도의 빨강과 초록의 보색을 보여 준다.

1차와 2차 보색 색상

색상환에서 유일한 세 쌍의 보색 색상은 빨강–초록, 주황–파랑, 노랑–보라의 1차와 2차 색

그림 3.16 휘트니 우드 베일리 : 굉장한 기하학. 혼합 매체의 유화, 72"×72", 2012. Whitney Wood Bailey.

상을 포함한다. 나머지 모든 쌍들은 3차 색상으로 구성된다. 이 세 쌍은 각각의 고유한 특성을 논할 수 있을 만큼 뚜렷이 구별되고, 구성 안에서 균형을 이루며 그들의 사용 규칙이 확립된다.

빨강−초록 색상환에서 빨강과 초록의 명도와 강도는 동일한 수준으로 이 쌍은 평등한 관계이다. 구성 안에서 빨강과 초록의 명도와 강도가 달라져 균형을 변형시킬지라도, 동일한 양으로 구성되면 대개 서로 균형을 이룬다. 예를 들어, 강도가 낮은 초록과의 균형을 위해 매우 강렬한 빨강은 보다 소량이 필요하다. 강렬한 빨강이 많으면 너무 두드러져 보이기 때문에 구성을 압도하게 된다. 그림 3.17 지니아(Zinnias)의 배경에서 작용하는 양의 예를 볼 수 있는데 강도가 낮은 초록보다 포화된 빨강의 양이 더욱 적다. 그림 3.1의 집들은 낮은 강도의

그림 3.17 신시아 페커드 : 지니아. 유화, 36"×48". 2010. Cynthia Packard.

빨강 틴트가 훨씬 낮은 강도와 명도의 초록과 동시에 보일 때 더 선명해 보임을 증명한다.

주황-파랑 이 보색 쌍은 다른 두 쌍보다 더 생생한 것처럼 보이게 만들어 특별히 아주 생기발랄한 작용을 한다. 심지어 생기발랄함을 발휘하기 위해 높은 강도일 필요가 없다. 파랑과 주황 틴트로 동일한 효과를 낼 수 있다. 이는 아마도 명도가 크게 다르지 않고, 온도에 있어서 서로 대립하기 때문이다. 그림 3.18 사만타 킬리 스미스의 어썬더(Asunder)는 주황과 파랑이 함께 작용하는 힘을 보여 준다.

노랑-보라 노랑과 보라는 두 색에 내재하는 명도와 강도의 극단적인 대비에 의해 구별된다. 노랑은 명도뿐 아니라 강도도 높기 때문에 가장자리를 정의하기 어렵고 밖으로 넘쳐흐른다. 반면에 보라의 낮은 명도는 '대기'라 부르는 하늘의 특징과 유사한 3차원의 특징을 부여한다. 이웃한 색채에 반사되는 것보다 대부분의 빛을 흡수한다. 깊고 낮은 명도의 보라는 노랑의 선명하고 밝은 특징과 균형을 이룬다.

보색은 구성에서 그들이 어디에 놓이건 간에 서로 영향을 줄 만큼 강력하다. 루돌프 아른하임은 다음과 같이 말했다. "눈은 자발적으로 보색을 찾아내고 관련짓기 때문에 그들은 그림에서 조금 떨어져 있는 부분을 연결하는 데 종종 사용된다."[3] 보색은 시선을 한 색에서 다른 색으로 향하게 하기 때문에 구성을 통해서 시선을 끄는 방법으로 사용될 수 있으며, 이는 언제나 디자이너의 본질적인 목표이다.

그림 3.18 사만타 킬리 스미스 : 어썬더. 유화, 56"×64", 2006. Samantha Keely Smith.

그림 3.19 보색 쌍을 위한 괴테의 비율. Marcie Cooperman.

보색을 위한 괴테의 비율

보색을 사용할 때, 색상 균형을 위해 특정한 구성에서 각각 얼마만큼의 양을 사용해야 하는지 어떻게 결정할 수 있을까? 비록 이 문제에 대한 답은 개별 색채의 영역이 얼마나 큰지 그리고 그림이 어디에 있는지에 달려 있지만, 괴테는 그들의 파장에 근거한 사용 **비율**을 제안했다(그림 3.19).

그는 1차 색상과 2차 색상 각각에 사용 가능한 비율에 해당하는 수치를 다음과 같이 할당했다. 노랑은 3, 주황은 4, 빨강은 6, 초록은 6, 파랑은 8, 보라는 9이다.

그림 3.20에서 게리 마이어의 나미비아 2009년 5월 19일(Namibia May 19, 2009)는 매우 높고 낮은 명도의 주황과 파랑을 함께 사용했다. 바탕을 포함해서 주황보다 약간 더 파랑이 많아 괴테가 제안한 비율을 유사하게 따랐다.

- **노랑-보라=3/9.** 보라의 총량은 노랑의 3배가 돼야 한다. 다른 방법으로 보자면 구성의 1/4은 노랑이고, 3/4은 보라이다. 보라(또는 검정, 아스팔트 도로의 중앙에 노란 선을 생

그림 3.20 　게리 마이어 : 나마비아, 2009년 5월 19일. 사진. 괴테의 비율과 유사하게 주황과 파랑의 다양한 명도와 강도를 사용한다. Gary K. Meyer.

각해 보아라)와 같이 어두운 색채와 대조적으로 눈에 잘 띄기 위해서 노랑은 아주 소량만이 필요하다. 보라에 비해 노랑이 너무 많은 구성은 종종 균형을 잃은 것처럼 보인다.

- **주황-파랑=4/8.** 파랑이 주황의 두 배여야 한다. 구성의 1/3은 주황이고, 2/3은 파랑이다.
- **빨강-초록=6/6.** 그들은 정확하게 같다. 구성의 1/2은 빨강이고, 1/2은 초록이다.

때때로 눈은 색상 차이를 무시하고 단순화하길 좋아한다. 보색 대비의 법칙은 인접한 색채가 가능한 반대되는 색상으로 보이는 경향을 의미한다는 것을 알고 있다. 예를 들어, 노란-빨강과 인접한 파란-빨강 사이에 색상, 명도, 강도의 차이가 그들이 가까이 있음으로 인해 강화된다. 그러나 눈이 단순함을 도모하기 위해서 약간 다른 색상들을 집단화할 때가 있는데 우리는 사실상 그들의 차이보다 유사성을 지각한다. 예를 들어, 그림 3.21에서와 같이 구성에 있는 다양한 빨강의 작은 영역들은 우리 눈을 사로잡고, 모두 같은 색상으로 보일 것이다.

　다음 중 한두 가지 이상의 상황이 존재하면 눈은 색상 차이를 무시한다.

1. 두 색채 간에 색상 차이가 거의 없다.
2. 매우 작은 부분을 포함해 색상의 정확한 특성을 알아보기 어렵다.
3. 그들이 보색으로 둘러싸여 있어 보색 관계에 의해 결합된다.

잔상

인접한 색채를 보색과 같아 보이게 만드는 효과는 슈브뢸이 '계시 대비'라고 명명한 **잔상**의 지각적인 과정에 의해 부분적으로 설명된다. 한 색상을 몇 초간 응시한 뒤 시선을 흰 표면으로 이동할 때 잔상이 보인다. 이는 피로에 대한 반응으로 희미한 보색이 표면 주위를 맴돌며 나타난다. 이런 일이 왜 발생

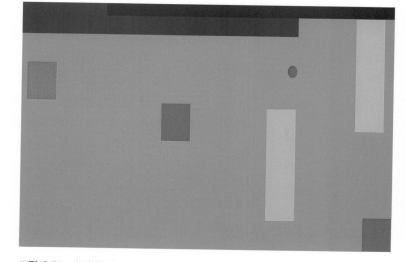

그림 3.21 　이 빨강들은 모두 다른 색상이다. 그러나 눈은 차이들을 무시하는 경향을 보이고, 색상, 명도, 강도에 관해 세 가지 빨간 사각형을 모두 함께 묶는다. Marcie Cooperman.

그림 3.22 잔상 : 몇 초간 빨간 사각형을 응시하라(a). 그리고 난 후 두 번째 사각형의 검은 점을 보아라(b). 당신은 보색인 파란-초록의 잔상을 볼 수 있다. Marcie Cooperman.

하는가? 빨강을 응시한 후, 빨강에 대한 눈의 감각은 피로해지게 되고 다른 추상체가 보색을 만드는 동안 쉬게 된다. 그림 3.22에서 직접 경험해 보아라.

당신은 왜 잔상이 나타나는지 모른 채 잔상 효과를 경험해 왔다. 누군가 플래시를 사용해 당신의 사진을 찍으면, 당신의 눈은 몇 초간 플래시의 보라-파랑 보색의 희미한 이미지를 보게 된다. 당신은 보색을 볼 뿐만 아니라 원래 색과 반대되는 명도도 보게 된다.

실제로 무슨 일이 일어나고 있는가? 제2장에서 망막의 추상체에 대해 언급한 것을 기억하는가? 우리가 색상을 볼 수 있도록 도와주는 세 종류의 추상체가 있고, 그들 각각은 빛의 3원색 중 하나에 반응한다는 것을 배웠다. 눈이 특정한 색상을 볼 때, 그 색상에 반응하고 지각하는 추상체들은 충격을 받게 되고 피로해진다. 그들은 자극으로 과포화되어 빠르게 순응할 수 없다. 반면 다른 색상들에 반응하는 다른 추상체들은 전혀 부담을 받지 않는다. 그러므로 그 지점을 보는 것을 멈추고 다른 지점을 보게 되면 눈은 짧은 순간 동안 원래 색상의 보색을 지각하게 될 것이다. 이것은 그 순간 피로하지 않은 추상체들은 지속적으로 반응하고, 피곤한 추상체들은 잠시 휴식을 취하기 때문이다. 이렇게 투입되지 않은 일부 추상체가 지각하는 색채에 영향을 준다.

같은 색상의 대상을 연속적으로 봄으로써 눈은 색상으로부터 잠시 피로감을 느끼기 때문에 각각의 강도는 순차적으로 줄어들 것이다. 실무에서 당신이 만약 연속적으로 원단이나 실을 보게 되면 이런 효과가 발생할 것이다. 첫 번째나 두 번째는 나중의 것에 비해 더 풍부한 색으로 지각된 것이다. 다시 말해 나중에 본 것이 처음 본 것만큼 아름답거나 색채가 풍부하지 않다고 생각하게 될 것이다. 이것은 당신의 눈이 잠시 쉬어야 하는 시간을 의미한다.

2차원 구성에서 모든 색상은 잔상을 만들어 낸다. 다시 말해 모든 색상은 주변에 자신의 보색을 반사한다. 이렇게 반사된 보색은 주변 색채들이 가능한 보색과 유사해질 수 있도록 변화시키면서 주변 색상들과 혼합된다. 예를 들어, 잔상이 초록이라면 초록은 다음과 같이 주변 색채들에 더해질 것이다. 노랑은 초록-노랑으로, 파랑은 초록-파랑으로 변화시키고, 초록은 초록이 더 강화되도록 할 것이다.

잔상은 그것이 반사된 표면의 색상과도 혼합된다. 만약 노란 표면의 초록색 사각형을 응시하다가 초록을 제거하면 몇 초간 희미한 주황색 사각형을 보게 된다. 빨간 잔상이 표면의 노랑과 혼합되어 주황을 만든다. 만약 파란 배경의 초록색 사각형을 본다면 잔상은 파란 표면과 빨간 잔상의 조합인 보라가 될 것이다.

분열 보색

분열 보색은 한 색상과 그 보색에 인접한 두 색상을 의미한다.

분열 보색은 보색 관계를 뜻하지만 사실상 보색 자신은 포함하지 않는다. 색상의 분열 보색을 찾기 위해 색상환에서 180도 떨어진 보색을 찾아낸 다음, 그 보색의 양쪽에 인접한 색상들을 사용해라. 이 두 색상을 사용하지만 보색은 제외한다. 예를 들어, 그림 3.23의 색상환에서 노랑의 보색이 보라임을 알 수 있다. 분열 보색을 위해 보라의 양옆 빨간-보라와 파란-보라를 선택하고, 그들을 노랑과 함께 사용해라. 또는 반대로 하는 것도 가능하다. 보라에서 시작해 색상환에서 노랑의 양옆에 있는 빨간-노랑과 초록-노랑을 추가해라.

분열 보색은 구성에 풍부함과 색상의 복잡성을 더하고, 실제보다 더 많은 색상을 내비치는 방법이다. 이렇게 함께 사용된 분열 보색은 모든 3원색을 대표하며, 이는 등간격 3색의 고유한 색상 균형을 구성에 부여한다.

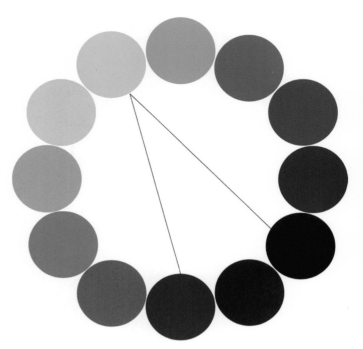

그림 3.23 노랑과 그것의 분열 보색인 빨간-보라와 파란-보라. 모두 3원색이 재현된다. Marcie Cooperman.

유사 색상

유사 색상은 색상환에서 서로 가까이 위치한 색상들로 공통된 색상을 지니고 있어 가족의 일환을 이룬다. 그림 3.24와 그림 3.25에서 볼 수 있듯이 빨간-보라 같은 2차 색상은 2개의 다른 유사 가족에 속할 수 있는데, 의미상 2개의 원색(보라는 빨강과 파랑으로 만들어졌다)으로 만들어졌기 때문이다. 유사 색상은 동일한 온도 특성을 지닌 것으로 나타나고, 구성에서 색채 조화와 균형을 부여한다. 또 유사 색상은 가장 낮은 명도의 색상이 훨씬 멀어지고 그늘져 보이게 해 3차원 형상을 부여한다. 앨리스 고테스맨의 본능적인 인상(Visceral Impressions)에서 노랑을 지닌 세 가지 주요 색상 노랑, 초록, 주황을 볼 수 있다(그림 3.26). 그들은 분명히 다른 색상들임에도 불구하고 공통된 색상으로 연합된다.

그림 3.24 빨강과 유사 색상들. Marcie Cooperman.

그림 3.25 파랑과 유사 색상들. Marcie Cooperman.

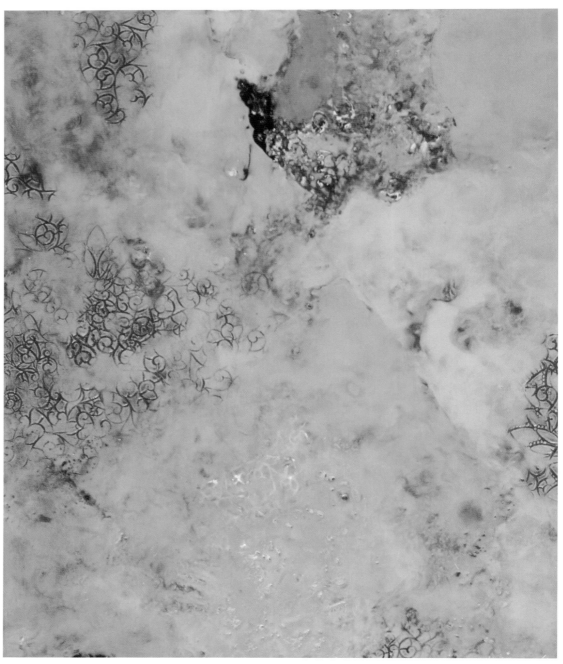

그림 3.26 앨리스 코테스맨 : 본능적인 인상. 목판 위에 납화, 18"×15", 2001. Alyce Gottesman.

인접 색상

인접 색상은 색상환에서 각자의 바로 옆에 있는 색상이다. 그들은 옆에 있기 때문에 인접 색상도 유사하여 가족을 이룬다. 인접 색상은 구성에 조화로운 느낌을 부여한다. 그림 3.27에서 게리 마이어의 남극 대륙, 2009년 12월 7일(Antarctica, December 7, 2009.)은 파랑과 보라의 두 인접 색상으로 완전하게 구성되어 있다.

인접 색상의 유용한 이점은 인접하지 않는 색상이 대비되어 눈에 띄게 해 준다는 것이다. 그림 3.28에서는 물의 반사에서 나온 초록과 파랑의 인접 색상들이 노란-초록 잎을 눈에 띄게 해 준다.

그림 3.27　게리 마이어 : 남극대륙, 2009년 12월 7일. 사진. 파랑과 보라는 인접한다. Gary K. Meyer

색채 조화

색채 **조화**는 수 세기 동안 디자이너와 이론가들의 목표였다. 조화는 2차원 구성, 인테리어 디자인, 패션 디자인, 또는 사용되는 다른 어떤 유형에서도 잘 어울려 항상 신뢰할 수 있는 그런 색채들로 인정받는 것이다. 그것은 색채 이론 연구의 초기부터 아주 흥미로운 문제였다.

　해답을 알고자 하는 욕구는 교사, 과학자, 심리학자들에게 직업을 제공했다. 탐구에 합류한 색채 이론가들은 조화로운 색채 배색을 알아내고, 모든 예술가를 위한 근본적인 색채 조화의 지침을 마련하는 것을 목표로 했다. 그들의 목표는 디자이너들의 작업을 쉽게 도와주는 적절한 차트를 참고할 수 있도록 신뢰할 수 있는 규정을 마련하는 것이었다. 게

그림 3.28　마시 쿠퍼만 : 나무의 반사ー첫 번째 낙엽. 구아슈화, 6"×8", 2009. Marcie Cooperman.

다가 그런 가이드를 활용하면 색채 전문 지식이 전혀 없는 건설업 종사자들도 그들의 디자인 계획과 개조, 수리에 대해 집주인에게 지침을 제공해 줄 수 있다.

　유감스럽게도 색채 이론가들이 있는 만큼 색채 조화는 다양한 견해와 규칙이 존재한다. 여기서 몇 가지를 다룰 것이다. 이러한 '규칙'들이 모든 구성에 적용되지는 않는다. 당신의 구성에서 어떤 규칙이 작용하는지 모두를 이용해 자유롭게 실험해 보아라.

　많은 이론가들은 색채를 음표와 연결시키려 시도했다. 이론상으로 색상 결정의 기초를 이루는 안정적이고 확실한 공식을 제공하기 위해 매우 정확한 음표의 구성으로 색상환을 조정할 수 있다. 예를 들어 뉴턴은 태양의 백색광에 의해 산출된 스펙트럼을 7음계와 직접적으로 비교할 수 있다고 말했다. 그러나 그는 단지 6개의 색상만을 뚜렷하게 구별할 수 있었기 때

그림 3.29 한 색상의 세 가지 명도. Marcie Cooperman.

그림 3.30 유사 색상의 유사 명도─초록, 파랑, 보라. 그들 모두는 파랑을 공유한다. Marcie Cooperman.

문에 7음계와 비교하기 위해서 실제 존재하지 않는 일곱 번째 색상(남색)을 추가해야 했다. 색채 선택을 위한 유추로서 음계를 사용하는 것은 쉽지 않다. 만약 전혀 불가능하다면 이는 색채의 요소(색상, 명도, 강도)와 구성이 우리가 색채를 지각하는 방식에 영향을 미쳐 상황을 복잡하게 만들기 때문이다.

미셸 슈브뢸은 잘 어울리는 색채 규칙에 관심을 가진 첫 번째 색채 이론가였다. 그는 조화로운 배색을 발견할 수 있는 세 가지 상황을 밝혀냈다.

1. **한 색상의 다양한 명도** : 한 색상의 다양한 명도들은 그림 3.29의 회색빛 초록들처럼 단색 조화를 위해 함께 사용될 수 있다. 한 색상의 틴트, 톤, 셰이드는 다양한 명도를 제시할 수 있다. 약간의 변화를 주기 위해 소량의 다른 색상들을 혼합할 수 있다.

2. **유사 색상의 유사 명도** : 색상을 공유하는 색채들은 그들의 명도가 유사할 때 조화롭게 어울린다. 그림 3.30에서 색상들은 파랑을 공유하며 그들의 명도는 동일하다. 눈을 가늘게 뜨고 보면 경계선이 사라지는데, 이는 색채들이 동일한 명도인지를 확인하는 효과적인 방법이다.

3. **주조 색상(도미넌트 색상)의 조화** : 주조 색상은 구성에서 가장 눈에 띄거나 가장 많은 면적을 차지한다. 이런 효과를 만들어 내는 하나의 방법은 다음과 같다. 당신이 선택한 색채를 종이 위에 올려놓고(색종이를 놓거나 칠해라), 그 색을 스테인드글라스(착색 유리) 조각, 컬러 필터, 아니면 페인트 투명층 같은 색이 있는 투명층으로 덮어라. 덮은 투명층은 다양한 색채를 통합하는 것처럼 보인다.

색채, 어떻게 활용할 것인가?

그림 3.31 캐서린 킨케이드 : 치즈퀘이크. 파스텔, 14"×23". Catherine Kinkade.

그림 3.32 루드에 의한 '연하고 포화되지 않은 자연의 색채'는 불순한 색상(broken hues)으로 알려져 있다. Marcie Cooperman.

그림 3.31에서는 파랑이 주조 색상이다. (파랑과 노랑으로 만들어진) 초록에 인접한 색상은 파란 하늘과 물을 수놓는다.

빌헬름 오스트발트, 요한 볼프강 폰 괴테, 알버트 먼셀, 오그덴 루드를 포함한 모든 색채 이론가들이 색채 조화를 이루기 위한 최선의 방법을 오랫동안 고심했다는 것을 제1장에서 검토했다. 오스트발트는 다른 색채 이론가들과 달리, 명도가 조화를 결정하는 주요 요소이며 색상보다 더 중요하다고 말했다. 명도는 실제로 구성의 균형을 결정한다. 따라서 구성의 색상이 무엇이든 간에 명도가 형편없이 선택되면 균형을 이룰 수 없다. (제6장에서 균형에 대해 더 자세하게 다룰 것이다.) 그러나 색채 조화에서 색상의 주요한 역할을 무시할 수는 없다.

괴테는 3원색으로만 구성되거나 보색들을 포함한 배열은 조화롭다고 했다. 이것은 모든 구성을 극도로 유사하게 만들어 버리듯이 엄격하게 준수해야만 하는 제한된 규칙으로 보인다.

알버트 먼셀은 색채의 3요소 중 두 가지가 유사하고 오직 한 요소만 다를 때 색채가 조화롭다고 했다. 예를 들어, 다른 두 가지 색상이 동일하게 낮은 강도와 명도라면 그들은 조화로울 것이다. 그러만 만약 두 색상이 매우 다른 강도와 명도라면 그들은 조화롭지 않을 것이다.

오그덴 루드는 물체를 채색하거나 장식하기 위한 적절한 색채를 선택하는 데 특히 까다로웠다. 그가 한창 젊었을 때 추상화는 아직 존재하지 않았다. 그가 죽은 뒤 몇 년이 지나도록 색채의 개념이 그림의 주제 그 자체로서 세상을 떠들썩하게 하지 못했다. 그는 다음과 같이 말했다. "그림의 목적은 색채를 사용해 자연물을 거의 완벽하게 재현하는 생산이다. 그러므로 화가는 틴트를 선택하는 데 상당한 제약을 받게 된다. 연하고 포화되지 않은 자연의 색채를 주로 사용해야 하고, 도장업자가 거부한 색채 배색을 종종 사용해야 한다."[4](그림 3.32). 연한 색채들은 현실적인 장면에서 자연을 재현하거나 그리기 위한 것이다. 강렬한 색채들은 장식을 위한 의도가 아니라면 그림에서는 금지되었다. 그리고 그는 장식품들이 연한 색채를 사용하여 '어린애 같이 자립성을 저버려서'는 안 된다고 말했다.

루드는 특정한 색상들의 관계는 조화롭지만 일부는 그렇지 않다고 주장했다. 그는 어울리지 않는 색상의 배색에 대한 확고한 의견을 갖고 있었다. 그의 여러 의견들은 색채와 스타일에 있어서 당대 빅토리아 시대 감성으로부터 기원을 찾을 수 있으며 오늘날에는 적절치 않다. 예를 들어, 그는 보라와 함께 초록을 사용하는 것을 반대했는데 이들이 조화롭지 않다고 생각했기 때문이다. 또한 초록과 파랑은 조화롭지 않다고 했다. 색상환에서 서로 '너무 반대되지 않는', 게다가 서로 바로 옆에 있지 않은 색채들은 '좋지 않은 대비'를 이룬다. 그는 빨강과 보라 또는 노랑과 연두색이 잘 어울리지 않는다고 생각했다. 그러나 예술가가 '문제

그림 3.33 캐서린 킨케이드 : 가을 습지. 파스텔, 17″×21″. Catherine Kinkade

가 되는' 색채 중 하나를 어둡게 하거나, 면적을 줄이거나, 혹은 그중 하나의 보색을 추가하여 세 가지 색으로 만든다면 좋지 않은 대비를 완화시킬 수 있다고 말했다. 그림 3.32와 그림 3.33은 루드의 '연하고 포화되지 않은 자연의 색채'를 보여 준다.

일부 색채 연구자들은 색채 조화를 지배하는 법칙은 없을 수 있으며, 조화는 단지 개인적인 선호에 달려있다고 말한다. 아리스토텔레스부터 칸딘스키까지 색채의 연구와 사용에 관한 문헌사학(*A Bibliographical History of the Study And Use of Color from Aristotle to Kandinsky*)에서 켄 버쳇(Ken Burchett)은 특정한 색채들의 조화에 대해 사람들이 동의한다면, 그 색채들은 조화로운 것이라고 말했다. "좋은 색채 조화는 누군가의 호불호에 의해 정해진다."[5]

색채 조화의 원칙을 간단하게 명시하는 것은 불가능하다. 모든 관찰자들은 기억, 개인적 경험, 기질뿐만 아니라 어떤 특정 시점의 기분에 따른 주관적인 의견을 갖고 있다. 심지어 어떤 색채들의 조화에 대한 결정이 그 다음 날 바뀔 정도로 우리의 의견은 가지각색이다.

그러나 구성에서 훨씬 더 중요한 것은 색채 공간의 형태와 크기, 주변의 색채, 그리고 다른 구성적인 요소들이 색채의 현상 자체에 영향을 준다는 것이다. 이러한 요소들은 어떤 색채들이 잘 어울려 보이는지에 관한 전반적이고 일반적인 규칙을 무효로 만들 수 있다. 단지 그들의 크기만 바꿔도 색채들은 재평가되어야 한다. 어떤 색채 배색이 발견된 맥락도 그들의 선호를 결정한다. 예를 들어, 추상화에서는 좋아 보이는 색채들이 현실적인 풍경화에서는 형편없을 수 있다.

각 시대나 문화는 당대 사람들에게 멋져 보이는 색채 선호와 연관되어 있다. (제10장에서 색채와 관련된 문화적인 의미를 알아볼 것이다.) 그러나 다른 지역이나 후대를 되돌아보면 그런 색채의 선택은 예스럽고 특정 시대를 연상시키는 것 같다. 빌헬름 오스트발트 같은 색채 전문가들은 현재는 구식이 되어 버린 색채 조화 계획을 만들어 왔다.

1993년 존 게이지(John Gage)는 색채와 문화(*Colour and Culture, Practice and Meaning from Antiquity to Abstraction*)에서 색채 조화는 그 주제에 관한 적합성은 줄어들었지만 '20세기에

이르기까지' 색채 이론가들이 떠받든 목표였다고 언급했다.[6] 그러나 오늘날에도 여전히 색채 전문가들, 그리고 색채와 관련된 다양한 분야의 사람들은 색채 배색을 조화롭게 하는 데 관심을 보인다.

현재 페인트 회사들은 거의 무제한적인 페인트 색채를 출시하는데, 완벽한 배색을 위한 조사는 훨씬 더 복잡해졌다. 인테리어 디자이너, 도배공, 도장업자 같은 실내 장식 분야의 많은 전문가들도 색채 구성에 정통하지는 않을 것이며, 그들의 차이를 파악할 능력도 거의 없을 것이다. 휴대용 측색기들은 비전문가도 측색이 가능하고, 여러 인기 있는 페인트 제품 라인에서 선택한 쌍을 확인할 수 있도록 고안되었다. 그런 기기 중 하나는 함께 사용된 색채에 관한 정보도 제공한다. 마치 컴퓨터가 이런 조합을 결정하는 것처럼 보이지만 사실 이 정보를 프로그램화하기 위한 조직원들의 노력에 달린 것이다.

보다시피 좋은 배색에 관한 생각들은 시대가 지나면서 변해 왔고, 현실적으로 확실하고 빠른 원칙을 정하기는 어렵다.

요약 summary

이번 장에서는 색상환에서의 위치에 따라 색채들이 서로 관계되고, 이 관계는 색상의 상호 작용에 영향을 준다는 것을 학습했다. 그러나 특정한 색상들이 항상 조화로운 배색이라고 단정 지을 수는 없다. 색채 조화는 색상, 명도, 강도뿐 아니라 동시에 보게 되는 개별 색채들의 양에 따라 달라진다. 특정한 색채들은 특별한 상황에 따라 서로 잘 작용하며, 때로는 조화롭고 또 어떤 때에는 그렇지 않다.

빠른 방법 quick ways...

당신의 구성을 다음 단계들을 사용하여 하나씩 천천히 보아라.

1. 색채들 : 구별되는 색상들의 수를 세어라. 너무 많은 수는 헷갈리고 균형을 깨뜨린다. 너무 적은 수는 지루하여 피해야 할 것이다.

2. 색채들 : 한 색상의 우세를 평가하여 지나침이 없는지 확인해라.

3. 색채들 : 다양한 조합들에서의 색채 관계는 무엇이며, 동시 대비의 효과의 결과물들은 무엇인가? 그것들의 위치가 전체 구성의 균형에 어떤 영향을 미치는가? 한 요소를 옮기는 것이 전체에 도움이 되겠는가?

연습 exercises

연습을 위한 변수

구성에서의 색채 관계와 색채의 요소들이 많이 존재하고 관찰자에게 색채가 나타날 방법에 영향을 준다. 학생이 색채 연습을 통해 가장 많이 배울 점은 간단한 목적과 비교적 엄격한 법칙의 선과 색채를 이용한 연습을 통해서이다. 우리는 이러한 법칙을 '변수'라고 부른다. 최소한의 요소를 허용하는 강한 변수로는 색채 간의 직접적인 관계를 알아내기 쉽고 학생들 간의 구성 사이의 차이를 보기 쉬워진다. 비평을 위해 여러 구성들이 함께 있을 때, 목표를 이루는 구성을 가려내는 것이 명확해진다.

학생들은 목표를 배우고 기술을 쌓아가면서 색채를 사용하는 것

에 더 익숙해질 것이다. 그들은 확실한 상호 관계를 이해하기 때문에 더 복잡한 것을 다룰 수 있게 된다. 그러므로 이 책을 읽을수록 구성의 크기와 선과 색채의 수의 제한은 점점 줄어들 것이다. 더 큰 구성, 더 많은 색채들과 다양한 종류의 선들이 사용 가능해진다. 단일 색채와 추상적인 도형들은 일정한 변수로 남을 것이고, 모든 연습의 목표는 균형 잡힌 구성이 될 것이다. 5개의 구체적인 변수들은 다음을 포함한다.

1. 구별 가능한 물체는 허용하지 않는다.
2. 모든 색채들은 단일이고 그레이디언트 없이 경계가 흐려지지 않는다.
3. 흰색은 배경이라 하더라도 언제나 색채로 여긴다.
4. 깨끗하게 잘리고 붙여진 종이만 적합하다.
5. 균형과 통일성이 모든 구성의 유일한 목표이다.

1. 12단계의 **색상환**을 만들어라. 각자의 색상환을 만드는 목표는 이 교실에서 바르게 놓인 보색과 다양한 색상으로 이루어진 참조로 쓰일 수 있게 하는 것이다. 명도 단계를 칠할 때 배운 기술을 사용하고 물감이 마르지 않게 하기 위하여 플라스틱 컵에 맞는 색상을 섞어라.

 빨강, 파랑, 노랑으로 시작해라. 빨강이 노랑 쪽으로, 노랑이 빨강 쪽으로 그리고 파랑이 너무 빨강이 아니도록 주의해라. 순수 원색들은 최고의 이차색을 만든다. 세 가지 이차색을 원색을 사용하여 만들고, 원색과 이차색 사이의 하나의 삼차색을 혼합해라. 각 색상으로 종이에 칠하여 정확성을 보기 위해 1"×1"로 잘라라. 보색이 서로를 바라보게 원의 형태로 놓아라.

변수들 : 다음 연습들을 위해서, 위에서 아래로의 수직선들만 허용한다. 전체 크기는 5"×7"이 되어야 한다. 색상을 선택하여 넓게 색상들을 종이에 칠하고, 원하는 모양대로 잘라 폼보드에 풀을 이용하여 붙여라. 목적은 항상 균형이다. 두 번째 목표는 균형을 이루기 위한 각 색채의 양을 배우는 것이다.

2. **보색을 찾아라.** 이 연습과 3번 연습의 목적은 각 보색 짝의 성공적인 양을 찾아 다른 디자인 요소를 간단하게 하는 것이다. 두 보색을 이용하여 균형된 구성을 만들어라(하나의 색상이 다른 색상을 압도하지 않도록). 첫째, 구성에서 각 색상의 수직선들의 폭과 위치를 계획해라. 그다음, 하나의 색상을 5"×7"로 잘라라—이것은 배경이 될 것이다. 다른 색상들을 필요한 폭으로 자르고 첫 번째 것에 올려놓고 움직이면서 균형을 보아라. 적당한 선 폭을 생각하는 동안, 다른 폭들을 추가적으로 자르고 그들을 대신 사용하여 성공적인지 보아라. 만족스러운 선들을 칠해라.

3. **보색을 찾아라**(계속됨). 다른 보색 쌍을 이용하여, 연습 2에서처럼 다른 균형적인 구성을 만들어라. 이것은 각 색상의 다른 양을 요구할 것이다.

4. **강도로 조화를 찾아라.** 균형된 구성을 만드는 강도 높은 색채의 양을 찾는 것이 목적이다. 두 개의 색상을 선택해라. 하나의 강도가 높은 색상과 훨씬 강도가 낮은 색상. 연습 2의 과정을 사용하여 균형된 구성을 만들어라.

5. **갈라진 보색을 사용해라.** 갈라진 보색과 올바른 양으로 균형을 이루는 것이 목적이다. 각자 선호하는 색상의 갈라진 보색이 무엇인지 조심스럽게 선택하고 세 가지 색채를 사용하여 수직선으로 성공적인 구성을 만들어라.

6. **색상들로 조화를 찾아라.** 목적은 색채들을 분석하고 상대적으로 큰 양의 색채를 선택하여 균형된 구성을 이룰 수 있는 것이다. 교과서의 뒤 부분에 뚫린 페이지에서 잘 어울릴 5개의 색채들을 골라라. 수업 중 비평 시간 동안 평가를 위해 걸어 두어라.

색채, 어떻게 활용할 것인가?

구성의 선

구성의 선

그림 4.1 야노스 코로디(Janos Korodi)의 5번 공간(Space No.5)을 묘사해 보라. 어떤 설명을 할 것인가? 색채들은 빨강, 파랑, 초록, 하양(하양을 잊지 마라)이고, 대부분의 선들은 사선이라고 말할 것이다. 이는 단지 **구성의 지배적인 선**만을 묘사한 것이다. 대부분의 선 방향은 골격 구조와 분위기, 그리고 모든 구성의 예술적 의미에 가장 큰 영향력을 지닌다.

　5번 공간에서 사선은 가장 영향력 있는 선이다. 그들은 장면을 가로지르는 햇살의 활동적인 분위기를 유발한다. 그러므로 5번 공간의 구성은 사선이 지배적이다.

　일부 구성에서 지배적인 선은 단지 하나의 선보다는 하나에서 다른 하나로 시선을 이끄는, 서로 옆에 놓인 개별 형태에 의해 결정된다. 형태가 서로 많이 달라도 정렬되어 있다면 시선을 그들의 방향으로 돌려 구성의 선을 결정한다. 예를 들어, 그림 4.2에서 사람들과 빌딩은 수평으로 정렬되어 있어 왼쪽에서 오른쪽에서 시선을 끌어당긴다.

　모든 이미지에서 가장 강한 선의 방향이 (수평선, 수직선, 사선, 아니면 곡선이든) 구성에서의 선을 확립하고 전체 그림 속에서 시선을 끈다. 구성의 선은 색채가 상호 작용하는 방법에 강력한 영향을 행사하는데, 이는 우리가 색채를 보는 순서를 결정하기 때문이다. 그리고

그림 4.1 야노스 코로디 : 5번 공간. 린넨에 그린 아크릴 유화. 19.7˝×31.5˝, 2003. Janos Korodi.

색채. 어떻게 활용할 것인가?

그 순서는 보는 사람에게 명확하게 한정되어야 한다. 무질서한 선이나 너무 많은 다른 선들은 눈을 혼란시킬 수 있으며, 초점에서 멀어지게 하거나 훨씬 더 심하게는 화면에서 벗어나게 한다. 혼란스런 선들은 시선을 구석으로 몰아넣고 그림의 다른 부분을 절대 못 보게 하여 무관하게 만든다.

그러나 선은 그보다 훨씬 더하다. 보는 사람에게 예술적 메시지를 전하기 위한 주요한 방법은 이미지가 사용하는 색채이다. 개별적인 선의 유형은 구성에 그 자신의 특별한 분위기나 감정을 불어넣는다. 구성에서의 명확한 선은 긍정적이든 부정적이든 감정적 반응에 응답하기 위해 우리를 사로잡는 빠른 인상을 전달한다.

구성의 2차적인 선은 강력하지는 않지만 그림에서 영향을 주는 또 다른 종류의 선이다. 이것은 그림 4.1에서 아래쪽의 파란 수평선으로 지배적인 사선의 움직임을 늦춘다.

이 수평선을 **구성의 2차적인 선**이라고 한다. 제5장에서 여러 종류의 선과 각 그리고 그들이 구성에 미치는 영향을 논의하게 될 것이다. 그렇지만 이번 장에서는 주요한 선에 집중한다.

색채와 구성의 지배적인 선

이미지의 색채들과 구성의 지배적인 선은 상호 작용한다. 한편으로는 확실하게 대비되는 색채들이 선을 구축하여 시선을 끈다. 그러나 다른 한편으로는, 지배적인 선은 시선을 색채로 이끈다. 그렇지만 구성에서 선의 주요 역할은 이미지를 구성하는 것으로 색채보다 훨씬 더 영향력이 있다. 색채는 선을 강조하거나 시선의 움직임을 늦춰 선을 어지럽힐 수 있지만, 일반적으로 구성의 강한 선을 변화시키거나 파괴할 수는 없다. 반대로 구성의 지배적인 선은 보는 사람이 색채를 의식하지 못하게 할 수 있다. 구성의 선이 **분명하지 않거나**, 형태가 사용된 색채에 의해 다양한 방향으로 정렬될 수 있는 이미지는 예외이다. 그런 경우에는 색채의 선택이 확실히 선을 바꿀 수 있다.

구성의 선에 대한 평가

이미지에서 보이는 구성의 선이 어떤 종류인지 어떻게 알아보는가? 구성에는 여러 선과 형태들이 존재할 수 있고, 심지어 유일하게 하나의 주요 선만 존재하더라도 때로는 어떤 것이 구성의 선인지를 바로 알아보기 어렵다. 모든 선이 그림 전체의 분위기를 구성하는 데 필수적이지는 않으며, 그들 모두가 이미지 안에서 시선의 이동에 기여하는 것도 아니다.

일부 선들은 너무 희미해서 다른 선들을 지탱하거나 뒤따르는 것 이상은 못하고, 또 일부는 움직임을 방해할 뿐이다.

유일하게 가장 명확한 선이 가장 영향력 있는 것으로 두드러진다. 보는 사람의 시선을 끌어당기기 때문에 일반적으로 어떤 선이 가장 강한지 한눈에 알아볼 수 있다. 그 선들을 보고 스스로에게 물어 봐라. 이 선들이 이 구성 안에서 움직임에 기여하고 있는가? 그들이 묘사하는 주요 움직임의 유형은 무엇인가? 수평선인가 아니면 수직선인가, 사선인가 아니면 곡선인가? 당신이 본 특별한 움직임의 유형은 구성의 주요 선을 정의하게 된다.

그림 4.2 극장으로 가는 길. 구성의 수평선은 시선을 왼쪽에서 오른쪽으로 이동시킨다. © www.TouchofArt.eu/Fotolia

그림 4.3 사샤 넬슨 : 새의 대화. 사진, 2007. Sasha Nelson.

선과 형태로 이루어진 추상적인 구성에서 구성의 선은 더욱 분명할 수 있다. 높이보다 폭이 넓은 사각형이 강한 수평선을 갖고 있으며 이것이 구성의 수평선을 형성한다는 것을 쉽게 알 수 있다. 그러나 3차원 대상의 **구상주의적** 이미지에서 구성의 선들을 어떻게 해독해야 하나? 간단하게 마음의 눈으로 3차원 이미지를 2차원 형태로 변환시키면 그것의 **방향**이나 위치가 명확해진다. 원근법이 있다는 사실은 구성 선의 움직임을 방해하지 않고 모든 것을 바꿀 수 있다. 예를 들어, 뒤로 멀어지는 길은 수평적인 토대의 구성에서 사선의 일종인 피라미드 형태이다.

그림 4.3 사샤 넬슨(Sasha Nelson)의 새의 대화(Avian Conversation)는 다양한 종류의 선으로 이뤄진 복잡한 구성의 예이다. 가지의 사선과 수평선, 새와 나뭇잎의 곡선이 보이는가?

가장 강한 선들은 무엇이며, 그들은 어떤 종류의 구성 선들로 정의되는가? 그 답은 세 마리의 새들 위에 앉아 있는 두 마리의 새들이 만들어낸 형태에서 알 수 있는데, 오른편의 사선과 대조되어 보이는 왼편 두꺼운 나뭇가지의 사선은 피라미드 형태를 지지한다. 피라미드는 2차적인 사선의 구성 선으로 만들어진 삼각형과 대조적으로 기저에 강한 수평선을 지닌다. 새의 대화의 꼭대기에서 사선이 만나 삼각형을 이루는 지점과 대조되는 견고하고 움직이지 않는 가지와 새들에 의한 수평선을 주목하게 된다. 통통하고 약간 굴곡진 새들은 나뭇가지의 선에 앉아 있어 수평선으로 묘사되며, 심지어 그들의 가슴 위에 있는 검정 선도 그렇다.

구성의 지배적인 선의 목적

구성의 지배적인 선은 다양한 목적을 이룰 수 있는 유용한 도구이다. 디자이너가 원하는 결과에 따라 다음과 같이 활용할 수 있다.

그림 4.4 게리 마이어 : 와이오밍, 2010년. 사진. Gary K. Meyer.

1. **구성 안에서 시선을 초점으로 향하게 한다.** 구성의 선은 시선이 그것을 따르도록 하는 힘을 갖고 있기 때문에 구성 내에서 선이 위치하는 특정한 지점, 즉 **초점**으로 시선을 끌 수 있다. 구성의 선을 이렇게 만드는 여러 방법이 있다. 예를 들면 시선을 바로 움직이도록 강요하여 직접적으로 초점을 겨냥할 수 있다. 그림 4.4 게리 마이어의 와이오밍, 2010년(Wyoming, 2010)은 수직으로 늘어선 나무들이 연무 속에서 흐릿한 태양을 강조하는 상황이다. 그림 4.5 조엘 실링의 줄 지어선 사이프러스, 토스카나, 이탈리아(Cypress Lined, Tuscan Countryside, Italy)에서 사선은 멀리 떨어진 빌라에서 수렴되기 때문에 더 직접적으로 초점을 지목하는 선들을 보여 준다.

 반면에 몇몇 선들은 사방으로 퍼져 주목하게 만든다. 예를 들어 그림 4.6 수잔 디스테파노의 장미 소용돌이(Rose Spiral)에서 꽃잎의 곡선은 중앙에서 나선상으로 움직이면서 곡선의 움직임을 암시하고 초점을 만들어낸다.

2. **중심의 선들과 대조를 이룬다.** 다른 선들은 명백하게 강한 대비를 이룰 수 있다. 예를 들어 그림 4.7에서는 곡선을 이루는 바위들이 중심이지만, 그들의 수직 방향과 초목의 선들은 대조되는 수직의 지배 선을 만든다.

3. **구성의 분위기를 맞추고 예술적 이야기를 전하는 주요 선의 역할을 한다.** 예를 들어, 그림 4.8에서 극적으로 구부러진 모허 절벽 No.2(Cliffs of Moher No.2)는 안전하고 확실하게 작은 만을 지킨다. 제5장에서 학습하게 될 것이지만, 오목한 절벽 선은 평화로운 기분을 강화시키는 에너지의 일종을 수동적으로 받아들인다.

4. **구성의 주요 선과 대조를 이루는 2차적인 선의 역할을 한다.** 2개의 선은 독특한 배열을 이루기 위해 그들의 영향력을 병치시키는 다양한 방식으로 함께 작용할 수 있다. 이번 장

그림 4.5 조엘 실링 : 줄 지어선 사이프러스, 토스카나, 이탈리아. 사진. 2002. Joel Schilling.

후반부에서 구성의 선들의 조합을 자세히 살펴볼 것이다.

구성의 선의 종류

선과 각은 이미지 안에서 힘을 발휘할 능력이 있는 **에너지**이다. 힘은 보는 사람에게 정서적인 반응을 일으키고, 구성 안에서 움직임을 지시할 수 있다. 힘은 부분을 눈에 띄게 만들 수 있고, 초점이 되게 할 수 있고, 시각적으로 떨리게 하거나 번쩍이게 하고, 긴장감을 유발시키거나 평화로운 감정을 형성할 수 있다.

각 종류의 구성의 선은 자신의 독특한 힘의 형태를 갖고 있으며, 이는 다양한 시각적 목적을 달성하는 데 유용하다. 구성을 위한 선의 선택은 이미지가 특별히 요구하는 것에 달려 있다. 차분하거나 초조한 분위기, 신속하거나 여유로운 움직임 아니면 부동의 움직임을 원하는지에 따라, 혹은 높이나 넓이와 같은 세부 사항을 강조할 필요가 있는지에 따라서 달라진다.

구성의 수평선

구성의 수평선은 폭을 강조한다. 이 때문에 다른 종류의 선과 대조를 이룰 수 있는 보완적인 토대를 마련한다. 그것은 차분하고 평화로우며 조화롭게 요소들을 통합시키지만 정적인 에너지이다. 여러 개의 수평선들이 함께 층을 형성하고, 이 층들은 시선의 수직적인 움직임보다 수평적인 움직임을 더 강하게 만든다. 피라미드처럼 위쪽의 선이 짧으면 더 안정적으로 느껴지고, 아래쪽의 선이 짧으면 균형이 잘 잡히지 않아 덜 안정적으로 느껴진다. 그림 4.9에서 그늘진 언덕에 의

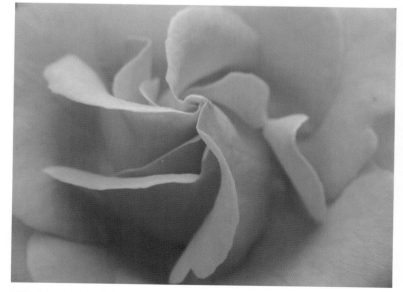

그림 4.6 수잔 디스테파노 : 장미 소용돌이. 사진, 2009. 나선형 꽃잎으로 구성된 곡선 구성. Suzanne DiStefano.

그림 4.7 캐서린 킨케이드 : 수잔의 시내 II. 유화, 30"×40", 버니타 맥닐 소장품. 지배적인 수직선은 중심이 되는 바위의 곡선과 대조된다. Catherine Kinkade.

해 만들어진 2개의 피라미드는 불안정한 반사를 안정시킨다.

구성의 수평선을 사용했다면 강한 움직임이 목적은 아닐 것이다. 부드러운 좌우 방향 이외에 구성 안에 많은 움직임을 제공하지 않는다. 그것의 진정한 가치는 안정성을 형성하거나 발생하는 다른 움직임을 위한 기초를 마련하는 것이다. 그림 4.10 사샤 넬슨의 **프래이저 섬** (Fraser Island)은 구름 사이를 지나가는 새 떼들이 얼마나 견고한 바탕이 되는지를 여러 개의 수평선이 보여 준다.

수평적인 것들은 도로와 물줄기, 지평선, 큰 건물, 산과 같이 넓은 수평적 토대를 갖는 대상들을 포함한다. 피라미드 형태는 수평적 토대이기 때문에 수평선의 안정적인 특성을 보인다.

구성의 수직선

구성의 수직선은 방해자이다. 그들은 저 멀리 그들을 넘어서는 움직임을 차단하고, 구성 안에서 좌우의 움직임에 기여하지 않는다. 거의 움직이지 않고 오직 상하로만 움직이는 에너지로 힘을 강조하는 수직선은 강하고 지배적이다. 이런 유형의 에너지로 인해 더 긴 요소들을 강조하면서 높이 대비가 두드러진다. 그림 4.11에서 사샤 넬슨의 키 큰 나무(Tall Tree)에서 나무들이 멀리 떨어진 산을 차단하고, 어떻게 방해하는지를 살펴보라.

수직적인 것들은 높은 빌딩, 나무, 서 있는 사람들, 울타리를 포함한다. 그림 4.12에서

그림 4.8 조엘 실링 : 모허 절벽 #2. 사진, 2010. Joel Schilling.

브루클린 다리 6(Brooklyn Bridge 6)은 어떻게 사선에 의해 구성의 수직선이 만들어 지는지를 보여 준다. 대부분의 밧줄은 실제 사선이지만 그들은 매우 얇고 곧기 때문에 수직적인 인상을 준다.

구성의 사선

구성의 사선은 생생하고 활기차다. 빽빽한 대각선들은 특히 서로를 향하는 각과 함께 스트레스와 흥분을 보여 줄 수 있다. 이에 대해 제5장에서 자세히 살펴볼 것이다. 구성에서 움직임을 제시하려는 디자이너에게 사선은 매우 유용한 방법이다.

수평이나 수직 방향에서 벗어나기 시작하는 선은 사선이 된다. 수평선을 약간 사선으로 비스듬히 놓으면 시선의 방향이 만들어지기 시작하며, 더 기울어질수록 움직임이 빨라진다. 가파른 선은 시선이 전속력으로 뒤

그림 4.9 마시 쿠퍼만 : 데인트리 강의 일몰, 블루마운틴, 호주. 사진, 2007. Marcie Cooperman.

쫓는 고속도로 같다. 서구 사람들은 좌에서 우로 읽기 때문에 구성의 선은 시선을 그 방향으로 움직이게 하고, 대각선은 이를 가속화한다.

서로에게 기울어진 두 개의 사선은 멀어지는 철로와 같이 그들의 교차점으로 시선을 향하게 한다. 그들은 에너지를 끌어당기는 화살표와 같은 각을 형성한다. 이런 구조를 위해 그림

그림 4.10 사샤 넬슨 : 프레이저 섬. 사진, 2007. Sasha Nelson.

색채, 어떻게 활용할 것인가?

그림 4.11 사샤 넬슨 : 키 큰 나무. 사진, 2007. Sasha Nelson.

4.5(조엘 실링의 줄 지어선 사이프러스, 토스카나, 이탈리아)를 다시 살펴보아라.

위를 향해 가리키는 2개의 사선은 고층 건물이나 나무와 같은 매우 높은 대상을 연상시킬 수 있다. 서로에게 향하는 이런 방식은 높이의 착시를 축소하여 묘사한다.

조엘 실링의 헤엄치는 연어, 카트마이 국립공원, 알래스카(Salmon Running, Katmai National Park, Alaska)(그림 4.13)에서 구성의 사선은 한 방향으로 헤엄치는 연어와 반대 방향으로 반사되는 백색광, 이렇게 두 개의 사선으로 만들어졌다. 시선은 끊임없이 시계방향으로 움직이는 경향이 있는데, 우측 상단에서 좌측 하단으로 반사되는 백색광을 따라가다, 좌측 상단에서 우측 하단으로 내려오는 빨간 선을 포착하고, 다시 반사광을 따라간다. 빨강과 초록의 보색 관계는 그들의 차이를 강조하고, 움직임을 강화한다.

그림 4.14에서 메르세데스 코르데이로 드리버의 관능적인 선, 그랜드 캐니언 — 애리조나 주(Sensual Lines, Grand Canyon — Arizona)는 암벽 위에서 빠르게 흐르는 사선을 보여 준다. 주황색은 에너지의 강도를 더한다.

사선적인 대상은 멀어질수록 원근감을 보이는 그림자, 빌딩의 선, 울타리와 거리를 포함한다.

구성의 X자형 선

모든 사선은 그림에 움직임을 부여하지만, 그들의 특별한 방향은 움직임을 미세하게 조정할 수 있다. 구성의 X자형 선에서, 그림 속 X자로 선이 만나는 지점은 시선

그림 4.12 호세 길 : 브룩클린 다리 6. Jose Gil.

을 끌어당기고, 이는 원근감을 표현하는 데 특별히 유용한 도구이다. 풍경화에서 종종 구성의 X자형 선을 보게 된다. 원근법에 따르면 현실 이미지의 모든 선들은 멀리서 수렴된다. 구성의 X자형 선은 풍경의 요소들이 수렴되는 지점을 보여 준다. 호수의 제트 보트, 퀸즈타운, 뉴질랜드(Jet Boats in the Lake, Queenstown, NZ)(그림 4.15)는 구성의 X자형 선을 보여 준다.

X자형인 것들은 멀리 후퇴되어 있는 산, 강, 나무의 풍경을 포함한다.

구성의 곡선

구성의 곡선은 유기적이고, 여성적이며 우아한 느낌을 주는 굴곡이 많은 움직임이다. 사선과 마찬가지로 곡선은 움직임을 만드는데, 사선의 움직임은 직접적이고 가파르지만 곡선의 움직임은 부드럽고 완만하다. 그림 4.16 조엘 실링의 호리병박 No.5(Gourd No.5)는 끊임없이 고리 모양으로 움직이는 호리병박 주변으로 시선을 향하게 한다.

때때로 선과 형태 자체가 굴곡진 것은 아니지만 그들의 배치로 인해 움직임은 곡선이 된다. 이것을 **암시 곡선**이라고 한다. 야노스 코로디의 공간 해체(Spacedeconstruction)(그림 4.17)에서 선들은 직선이지만, 파랑은 이미지 안에서 시선을 이리저리 돌리게 해 곡선의 움직임을 암시하는 위치에 놓여 있다.

그림 4.13 조엘 실링 : 헤엄치는 연어, 카트마이 국립공원, 알래스카. 사진, 2005. 사선의 구성에서 사선은 반대되는 두 방향으로 움직인다. Joel Schilling.

색채, 어떻게 활용할 것인가?

그림 4.14 메르세데스 코르데이로 드리버 : 관능적인 선, 그랜드 캐니언 ─ 애리조나 주. 사진, 2010년 3월. 암벽 위의 많은 선들은 구성의 사선을 강조한다. Mercedes Cordeiro Drever.

그림 4.15 마시 쿠퍼만 : 호수의 제트 보트, 퀸즈타운, 뉴질랜드. 사진, 2007. Marcie Cooperman.

곡선적인 대상은 담쟁이덩굴, 푸른 잎과 나뭇잎, 구름, 공, 인간의 형태, 굽이굽이 흐르는 강처럼 유기적이고 자연적인 형태를 포함한다.

한 이미지를 구성하는 2개의 선

이미지에는 구성의 선이 몇 개나 있어야 하나? 구성은 흔히 여러 종류의 선으로 구성되어 있지만, 대부분은 이미지 안을 돌아다니는 시선의 방향을 결정하지 못하는 부수적인 선들이다. 그러나 구성의 선들은 시선을 끌고, 향하게 하는 지배적인 유형의 선들이다. 구성을 이해하려면, 유일하게 하나 또는 2개의 지배적인 선이 필요하다. 2개 이상의 지배적인 선들은 시선이 특정한 부분에 집중할 수 없기 때문에 혼란을 초래한다. 그 결과 예술적인 메시지가 전달되지 못하고, 전체적인 구성이 혼란스러워 보인다.

2개의 지배적인 선은 구성에 특별한 에너지를 부여하기 위해 이미지 안에서 함께 작용한다. 하나의 선을 주요 방향 선으로 선택하면, 2차적인 선은 균형적인 방향을 제공해야 하는 관계가 요구된다. 두 선은 구성에서 모두 동일한 강도와 영향을 지닐 수 있고, 또는 하나의 선이 2차적인 선과 대조되어 가장 강한 방향 에너지를 지닌 주요 선이 될 수 있다.

구성의 주요 선과 2차적인 선은 구성에서 다양한 기적을 일으키기 위해 함께 사용할 수 있는 2개의 도구이다. 당신의

그림 4.16 조엘 실링 : 호리병박 No.5. 사진, 2010. Joel Schilling.

그림 4.17 야노스 코로디 : 공간 해체. 63″×94.5″, 린넨에 아크릴과 달걀을 사용한 템페라화, 2003. Janos Korodi.

오른손과 왼손처럼 함께 있어야 하는 필수불가결한 것으로 생각해라. 각각은 전체에 고유 효과를 부여하고, 둘의 조합은 구성의 독특한 분위기를 만들어낸다. 그들은 함께 각을 형성하거나, 단지 하나의 선으로는 불가능한 형태로 결합할 것이다.

구성에서 유일하게 공존하는 2개의 선이라도, 그들의 잘못된 배치나 방향은 혼란스러운 움직임으로 시선을 혼동시킬 수 있다. 그들은 서로를 보완해야 하고, 원하는 방향으로 시선을 움직이는 동일한 목적을 위해 함께 작용해야 한다. 실전 연습에 통해 구성의 지배적인 선과 더 잘 어울리도록 2차적인 선을 한 방향 또는 다른 방향으로 얼마나 비스듬히 놓아야 하는지를 알아볼 수 있다.

구성하는 선들의 가능한 조합

수평선과 2차적인 선의 종류

수평선은 안정적인 톤으로 판을 짜준다. 구성에 차분하고 고요한 수평선의 효과를 부여하고, 2차적인 선의 종류를 추가하면 약간의 움직임을 주게 된다.

주요 수평선과 2차적인 수직선 조엘 실링의 사진 정박한 보트들, 아스코나, 스위스(Boats at Rest, Ascona, Switzerland)(그림 4.18)에서 일렬로 세워진 보트들은 안정적이고 움직이지 않는 수평선을 그리면서, 정박한 보트들의 분위기를 살린다. 돛대의 희미한 2차적인 수직선은 눈을 상하로 이동시키며 시각적으로 부드러운 양의 부호를 만든다. 강렬한 파란 보트는 물과 하늘의 매우 낮은 강도와 고명도 파랑 가운데서 시선을 붙잡는다.

주요 수평선과 2차적인 곡선 그림 4.19 야노스 코로디의 페르시아 만(Persian Bay)에서는 곡선의 물결 모양이 수평적이기 때문에 움직임이 잔잔하다.

주요 수평선과 2차적인 사선 그림 4.20에서 메르세데스 코르데이로 드리버의 뚜렷한 층, 그랜드 캐니언 ─ 애리조나 주(Defined Layers, Grand Canyon ─ Arizona)는 구성의 2차적인 사선과 함께 있는 수평선의 힘을 보여 준다. 거대한 수평의 암벽은 절대적인 부동을 나태내고, 심지어 완전히 정지되어 있는 사선을 움직이게 만든다. 사선은 수평선으로부터 '이동'한다. 이는 좌측에서 우측 아래로 내려가는 것처럼 해석되고, 작은 사람들은 그 방향으로 걸어감으로써 우리의 지각을 강화시키기 때문이다. 그들의 작은 키가 암벽의 크기를 더 강조한다.

암벽 선은 사실 약간의 물결무늬이지만, 그들이 나타내는 선은 수평이다. 이 이미지는 세계에 대한 우리의 지각과 관련돼 있는 다른 사실을 증명한다. 선이 완전하게 수평(혹은 수직)이 아닐지라도, 우리는 그것의 '결점'을 수정해서 그것을 수평선(혹은 수직선)이라고 한다. 주황색, 그리고 뒤쪽의 수평적인 암벽보다 높은 강도는 사선의 움직임을 강화한다.

그림 4.18 조엘 실링 : 정박한 보트들, 아스코나, 스위스. 사진, 2001. Joel Schilling.

그림 4.19 야노스 코로디 : 페르시안 만. 유화, 55"×55", 1999. Janos Korodi.

수직선과 2차적인 선의 종류

구성에서 수직선의 가치는 다음의 목표들을 수행하는 데 있다. 시선을 가장자리 안에 두게 하고, 상하로 이동하게 하고, 시야의 일부를 막거나 높이를 강조하는 것이다. 구성의 2차적인 선은 이를 완화시키는 강력한 방향성의 도구로 작용할 수 있다.

주요 수직선과 2차적인 수평선 우리는 수직선들이 어떻게 시선을 상하로 이동시키거나 울타리와 같은 장애물을 형성하는지 살펴봤다. 그림 4.21에서 리론 시스만의 간파(Seeing Through)에서 수직의 나무줄기가 그렇다. 그들은 구성의 강한 수직선을 명백히 보여 주면서 멀리 있는 물가를 시각적으로 차단시키는 역할을 한다. 그러나 수평적인 물가는 자연의 평화로운 분위기로 나무들을 결합하고, 수직선을 안정적으로 접지시키고, 멀리 있는 매력적인 이미지로 시선을 끌어당긴다. 구성의 2차적인 선과의 대비 없이는 시선이 장애물을 결코 넘지 못한다.

이 이미지 안에 다른 두 종류의 선이 더 있다. 나뭇가지의 사선과 물에 반사된 곡선이다. 그들의 역할은 강력하지는 않고, 시선을 돌리게 도와주는 정도이나 흐름을 주도하지는 않는다. 그들은 수직선을 확산시켜 더 멀리 이동하도록 해 레이스 같은 재미나는 장면 제공을 도와준다.

저명도인 수직선에 비해 약간 더 높은 명도인 물가는 시선을 끄는 매력을 향상시킨다. 배경인 푸른 물과 하늘은 명도로 대비되어 위치를 명료하게 나타내지만 세부 묘사 없이 멀어질수록 희미해진다.

그림 4.22 게리 마이어의 와이오밍, 2010년(Wyoming, 2010)에서 수직적인 나무의 반사가 주요 선으로, 수평적인 물의 표면을 보여 주는 잔물결의 2차적인 수평선과 대비되면서 나무들의 큰 크기를 암시한다. 오리와 큰 푸른 물결은 명도와 색상 대비로 인해 초점으로서 두드

그림 4.20 메르세데스 코르데이로 드리버 : 뚜렷한 층, 그랜드 캐니언 — 애리조나 주. 사진, 2010. Mercedes Cordeiro Drever.

러진다. 푸른 물결은 물과 보색 관계이다.

주요 수직선과 2차적인 사선 구성에서 수직선의 위험 요소는 시선을 캔버스의 꼭대기로 내몬다는 것이며, 2차적인 선은 이런 작용에 대응하는 장점이 있다. 그림 4.23 신시아 패커드의 앉아 있는 누드(Seated Nude)에서 수직 방향의 캔버스와 꼿꼿한 인물은 구성의 수직선을 이미지에 제시한다. 위쪽 꼭대기 근처의 2차적인 사선들이 아래쪽에서 대상을 감싸는 수평선 없이 피라미드 모양으로 벌어진다. 이것은 여자를 초점으로 두게 하여 시선을 아래쪽 여자에게로 보낸다.

주요 수직선과 2차적인 곡선 리론 시스만의 거기(There) (그림 4.24)에서 수직선은 매우 강한 에너지를 상하로 형성한다. 곡선의 나뭇잎은 구성 안으로 시선을 끌어당기고, 수직적인 나무에 의해 이미지 밖으로 시선이 벗어나는 것을 막아 준다.

그림 4.21 리론 시스만 : 간파. 유화, 24"×36", 2006. Liron Sissman.

　　그림 4.25 델프트 입구(Delft Entrance)에서 수직선은 움직임을 상하로 유도하고, 전형적인 수직 봉쇄와 같이 시선을 옆으로 향하지 않게 한다. 곡선의 울타리가 그 원인이 된다.

사선과 2차적인 선의 종류

사선은 에너지와 움직임을 구성에 부여한다. 구성의 2차적인 선은 에너지를 감소시키거나 종료지점을 제시하여 사선을 다소 저지할 수 있다. 각 종류의 선은 그 특성을 조합 안에서 일

그림 4.22 게리 마이어 : 와이오밍, 2010년. 사진. Gary K. Meyer.

그림 4.23 신시아 패커드 : 앉아 있는 누드. 오일과 왁스 혼합, 36"× 96", 2009. Cynthia Packard.

으킨다.

주요 사선과 2차적인 수평선 그림 4.26 이반 바이엘라의 케이프 코드의 염습지 (Salt Marsh in Cape Cod)에서 구성의 부드러운 사선은 우측 하단으로 느리게 시선을 구부린다. 2차적인 수평선은 에너지를 고요하게 유지하며, 수면에 의해 경계선인 사선을 수평선에 고정시킨다. 하늘과 물은 같은 색을 공유하는데, 보색인 주황색 갈대와 대비되어 한층 더 평화로운 효과가 강조된다.

주요 사선과 2차적인 수직선 그림 4.27 야노스 코로디의 공간 No.1(Space No.1)에서 왼편의 창문 형태의 파란 수직선으로부터 방출된 사선은 오른편을 향해 발사되고, 사다리꼴 위 하얀 수직선뿐만 아니라 오른쪽 하단 코너의 빨간 수직선 모양에서 멈춘다. 수직선은 시야를 방해하고 움직임을 멈춘다. 비록 갈색과 하얀 선들은 비스듬한 움직임을 형성하는 것들이지만, 주황은 그 보색인 파랑과 대비되는 활기찬 색채이기 때문에 그들의 힘을 강화시킨다. 주황색 형태 자체는 비스듬하지 않고, 심지어 비스듬한 방향도 아니지만 그것을 깨닫기 위해 관찰하는 시간이 걸린다. 위쪽 주황색 부분은 다소 수평적이지만 흰색 사선과 부채꼴 형태로 정렬되어 사선을 강조한다.

그림 4.28 게리 마이어의 와이오밍, 2010년(Wyoning, 2010)에서 시내의 사선은 멀리 있는 정점에 시선을 집중시키는 피라미드를 형성한다. 양옆 수직의 나무들은 그림의 양쪽으로 시선을 돌리지 않도록 가장자리 역할을 하고, 사선의 운동을 고정시킨다.

주요 사선과 2차적인 곡선 그림 4.29 용암 해변; 하나 마을, 하와이(Lava Beach; Hana, Hawaii)의 사선은 가장 강한 움직임을 준다. 그러나 선들의 이동거리는 움직임을 더 천천히, 더 느리게 하는 곡선형 거품에 의해 완화된다. 검은 모래는 하얀 거품을 눈에 띄게 만드는데, 모래와 물의 평범한 색보다 소용돌이치는 움직임을 더 강조하는 대비이다. 그림 4.30 휘트니 우드 베일리의 타고난 지성의 기로(Crossroads Instinct Intellect)에서 사선은 움직임을 별 모양으로 고정하면서 중앙에서 만나지만 둥근 모서리는 이미지의 가장자리로 시선을 돌리게 한다.

그림 4.31 신시아 패커드의 가을 나무(Fall Tree)에서 강한 사선은 배경속 나뭇잎의 2차적인 곡선으로 시선을 이동시킨다. 나뭇잎은 이미지에 활기를 주지만 시선은 이를 관통하지 못한다.

곡선과 2차적인 선의 종류

곡선은 무한한 순환으로 알려진 존재감을 만들면서 시선을 구성 안에 맴돌게 한다. 때때로 이런 움직임을 지시하는 2차적인 종류의 선이 사용되며, 속도를 늦추기도 하고, 특징을 부여하기도 한다.

주요 곡선과 2차적인 수평선 그림 4.32 앙리 드 툴루즈-로트렉의 누워 있는 누드(Reclining Nude)에서 곡선은 시선을 잡아끌지만, 수평선은 이미지를 무겁게 가라앉힌다. 그러나 인물과 직물 주변으로 시선을 돌림으로써 여유롭게 좌우의 움직임을 부추긴다.

에너지와 연속성

구성에는 에너지가 있다! 그들은 눈을 자극한다. 합의 없이 우리가 그들을 지각하는 방식을 지배한다. 터무니없는 개념처럼 들리겠지만 사실이다.

비록 그것을 생각하지는 않지만 대개 그림의 다양한 영역을 특정한 순서로 본다. 먼저 어떤 것이 시선을 끈다. 그리고 그걸 주시하도록 하는 원인이 무엇인지 꼭 말할 수 없더라도 그것은 다른 영역으로 우리를 유도한다. 그리고 최종적으로 가장 흥미를 끄는 부분에 정착하기 전에 그림의 나머지 부분으로 시선이 향한다. 구성을 통한 이러한 시각적인 움직임의 과정을 **연속성**이라고 한다.

예를 들어, 그림 5.1 사만다 킬리 스미스의 베기(Segué)를 보아라. 언뜻 당신을 본 것은 무엇인가? 파랑과 주황이 대비되면서 둘러싸고 있는 중앙의 노란 빛이 빛나는 부분임이 틀림없다. 오른쪽 위에서 흘러내리는 유동적인 선을 지켜볼 때 빛의 가장자리를 이루는 흥미로운 패턴은 우리를 끌어내고, 다시 자석 같은 빛의 지점으로 미끄러진다.

그림 5.1 사만다 킬리 스미스 : 베기. 유화, 48"×64", 2008. Samantha Keely Smith.

색채, 어떻게 활용할 것인가?

주요 용어

강조
숨 쉴 공간(여백)
연속성
동적 에너지
에너지
초점
반대되는 각
수동적 에너지
정적 에너지
긴장감(잠재 에너지)
반대되지 않는 각
시각적 무게감

디자이너는 연속성을 도와주는 도구로서 색채와 구성의 요소를 사용할 수 있다. 이 도구들은 처음에 우리의 관심을 끌고 그림을 둘러보도록 해 모든 것을 보게 하고, 마침내 우리가 머물게 되는 지점, 즉 초점을 결정한다. 만약 이들이 적절하게 사용되지 않는다면 시선은 임의적으로 이동하거나 구석에 박혀 헤매게 되고 디자인의 메시지는 전해지지 않는다. 당신도 상상할 수 있듯이 강한 대비는 우리의 주목을 먼저 끄는데 이는 강렬한 색채나 어둠과 대비되는 빛 같은 것들이다. 그러나 너무 자극적인 부분은 피로감이나 지루함을 유발할 수 있고, 주목을 사로잡아 구성의 다른 부분을 못 보게 한다. 결국 이렇게 통제가 부족하면 구성의 균형을 파괴할 수 있다.

보는 사람의 시선의 움직임 뿐 아니라 구성의 요소들은 그들 간에 에너지를 갖고 있는 것으로 보인다. 에너지는 움직이거나 변화를 일으킬 가능성이 있다. 예를 들어 2개의 선은 혼자 있을 때보다 함께 있을 때 달라 보이게 되는데 그들이 서로의 관계 속에서 보이기 때문이다. 그들이 어떻게 보이는지, 그들이 어떻게 함께 움직이는지는 그들의 형태와 크기뿐 아니라 구성 안에서 그들의 위치에 따라 좌우된다.

균형 잡힌 2차원 구성을 만들어내기 위해 에너지와 연속성을 함께 작동시키는 디자이너는 다음 두 가지 목적을 갖고 있다. (1) 보는 사람의 시선을 경계에 머물게 하는 것, (2) 보는 사람의 시선을 그림 전체로 향하게 하는 것이다.

이런 목표들을 이루기 위해서 디자이너는 구성의 모든 부분을 염두에 두어야 하고, 각 부분은 활동적으로 움직이거나 활동적인 부분을 소극적으로 도와주는 요소들을 포함해야 한다. 각각의 부분은 시선이 흥미를 잃지 않고 장면을 떠나지 않게 하는 역할을 한다. 그리고 각각은 그림을 보는 순서를 형성하는 과정에 필수적이다. 색채를 바꾸거나, 선을 지우거나, 형태를 더하는 것 같은 변화는 에너지와 전체적인 구성의 움직임을 바꾸고 결과적으로 구성의 부분을 보는 순서를 변화시킨다.

에너지와 연속성 두 가지 개념은 보는 사람이 구성을 즐기고, 디자이너가 염두에 둔 시각적 메시지를 전달받게 하는 데 밀접하게 작용한다. 이번 장에서 디자이너가 에너지와 연속성을 조절할 수 있는 요소들을 살펴볼 것이다.

에너지

에너지(움직임)은 구성에서 선, 형태, 색채의 자연스러운 산물이다. 다음 두 가지가 발생한다.

1. 요소들은 그들의 상호 작용으로 스스로 움직이는 것처럼 보이거나 움직일 듯 말 듯하다.
2. 그들의 움직임은 구성 안에서 시선의 움직임을 도와준다.

구성에서 에너지의 네 가지 종류

긴장감(잠재 에너지)은 색채와 형태가 번뜩이며 서로 진동하는 곳에서 저장된 에너지 유형이다. 긴장감은 어떤 것이 막 움직일 것 같은 느낌이다. 그러나 막 움직일 것 같은의 핵심은 실제로 움직이지 않는 것이다. 그림 5.2는 이런 종류 에너지의 힘을 보여 준다.

동적 에너지는 요소들이 실제로 움직이는 것 같은 에너지의 유형이다. 동적 에너지는 구성 내에서 우리의 시선을 이동하게 하고, 요소들에 의해 한 방향 또는 다른 방향으로 유도한다. 움직임은 다양한데, 요동치거나 부드러울 수 있고, 한 방향으로만 혹은 요소들 간에 오락가락 할 수도 있다. 그림 5.3은 빨간 막대의 동적인 에너지를 보여 준다.

그림 5.4 마르셀 뒤샹의 계단을 내려오는 누드 No.2(Nude Descending a Staircase No.2)는 대

그림 5.2 주황과 파랑 막대기가 움직여 잠재 에너지를 만든다. Marcie Cooperman.

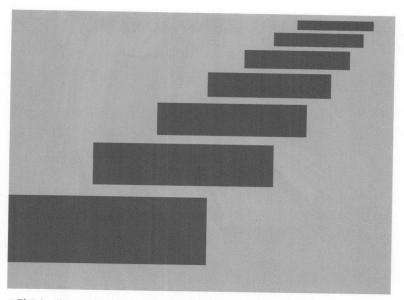

그림 5.3 빨간 막대기는 시선을 멀어지게 해 동적 에너지를 만든다. Marcie Cooperman.

상 자신의 고유색과 3차원 형태보다는 움직임의 동적인 에너지를 우선 보여 준다. 이는 일반적으로 엄청난 논쟁을 불러일으켰는데 대다수의 사람들은 누드나 계단을 볼 수 없었다. 이것은 독립미술가협회 전시회(Salon des Indépendents)에서 거절당했고, 뉴욕 타임즈의 평론가는 "이것은 계단을 내려오는 누드를 제외하고 거의 모든 것처럼 보인다. 그리고 비록 많지는 않지만 널빤지 공장이 폭발한 것 같다."고 평했다.[1]

　정적 에너지는 아무것도 움직이지 않는 것처럼 평화롭고 차분한 느낌이다. 그림 5.5에서 삼각형의 에너지는 움직임이 없고, 밑면에 고정된 보라색 수평선에 의해 강조된다. 각 삼각형의 위 꼭짓점은 그것을 지탱해주고, 뒤집어질 것 같은 느낌을 막아주는 기본 가장자리에 수직으로 놓여 있다. 왼쪽 작은 삼각형은 위의 각이 밑변 모서리 밖으로 나가있기 때문에 오른쪽에 비해 약간 불안정하다. 그러나 결과적으로 옆에 있는 고정된 삼각형이 이를 받쳐 준다.

그림 5.4 마르셀 뒤샹 : 계단을 내려오는 누드 No.2. 유화, 57 7/8"×35 1/2", 1912. 이것은 구성의 선들에 의해 만들어진 동적 에너지의 전형적인 예이다. The Philadelphia Museum of Art / Art Resource, NY and the Artists Rights Society.

그림 5.6 헬렌 프랑켄탈러의 만(The Bay)에서 파란 형태는 명도의 혼합으로 유기적인 3차원 형태를 가장하고, 비록 무겁지만 신록의 풍경 위 구름처럼 평화롭게 흘러가는 모양이다.

수동적 에너지는 가까운 요소들을 수용하거나 그들에게 움직이지 않는 장애물이 되는 것이다. 그림 5.7과 5.8에서 곡면은 옆에 있는 모양들과 수동적인 관계이다. 오목한 곡면은 열려있어 그것의 형태들을 받아들인다. 그들이 초점이 되도록 부분적으로 에워싸고 붙잡는다. 볼록한 곡면은 옆에 있는 모양과 등지고 있어 수동적인 장애물을 형성한다. 이 곡면들은 그 이상으로 에너지를 넘기지 않음과 동시에 요소들에게 아무런 에너지도 전하지 않기 때문에 수동적이다.

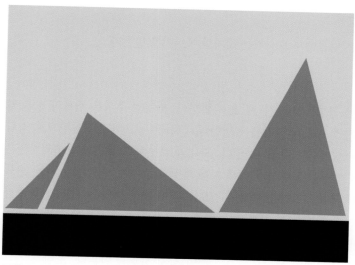

그림 5.5 이 삼각형들은 정적 에너지를 보여 준다. Marcie Cooperman.

그림 5.6 헬렌 프랑켄탈러 : 만. 아크릴화, 80.7"×81.7", 1963. Detroit Institute of Arts, USA/Founders Society Purchase, Dr. & Mrs. Hilbert H. DeLawter Fund/The Bridgeman Art Library.

그림 5.7 수동적인 에너지 : 볼록한 선들은 다른 요소들을 방해한다. Marcie Cooperman.

그림 5.8 수동적인 에너지 : 오목한 선들은 다른 요소들을 수용한다. Marcie Cooperman.

무엇이 에너지를 만드나?

색채, 각, 형, 선은 다음에서 묘사하는 것처럼 에너지를 만든다.

색채

보색 쌍은 강렬한 색상들처럼 긴장감을 유발한다. 파랑과 주황은 틴트와 같은 낮은 강도에서도 가장 강한 긴장감을 유발한다. 그들은 동요하고 진동하므로 강한 반응을 원하는 구성에서 사용할 수 있다. 모네와 르누아르 같은 인상주의자들은 반짝이는 햇살의 인상을 표현하기 위해 보통 파랑과 주황에 의존했다. 다른 보색 쌍들에 의해 만들어진 긴장감은 명도와 강도 수준에 따라 다양하다. 노랑과 보라는 파랑과 주황보다 대개는 덜 강렬하다. 빨강과 초록은 함께 사용된 그들의 높은 강도가 진동함에도 불구하고 가장 단조롭다.

빨강은 힘차고 역동적인 색상으로 이상적인 정지 신호를 만든다. 노랑은 경계를 넘어서 빛나고 빨강보다 더 가볍다. 그래서 빨강만큼 확실하되, 저항하는 힘은 아니다. 주황의 에너지는 노랑과 빨강의 중간이다. 그림 5.9에서 5.11까지 빨강, 노랑, 주황의 에너지를 보여 준다.

빨강, 노랑, 노란-초록 같은 색상들이 포화됐을 때, 특히 낮은 강도의 색채들과 대비되면 그들은 주목을 끌고 활기를 준다. 그 때문에 소방차들은 일반적인 외부 환경과 대비되도록 이런 색채들로 칠해진다. 그러나 중간 강도 색채들조차 매우 낮은 강도와 대비되면 더 강하게 느껴지고 에너지를 만들어낸다.

파랑은 만질 수 없고 흐릿하며 그림 5.12와 같이 수동적인 에너지를 만든다. 이는 파랑이 실제로 우리가 만질 수 없는 무한의 깊이를 가진 하늘로 보이는 것을 의미한다. 더 동적인 에너지를 지닌 따뜻한 색상과 반대로 파랑의 에너지는 종종 수동적이고 정적이다. 파랑, 그리고 파랑을 혼합한 차가운 색상들은 후퇴하는 경향이 있고, 따뜻한 색상들은 진출하는 경향이 있다. 그러나 강도가 더 높은 파랑은 보다 역동적이어서, 후퇴하려는 타고난 경향과 맞선다. 그림 5.13에서 모래 언덕 3 (Dunes 3)은 파랑의 수동적 에너지를 보여 준다.

그림 5.9 **빨간 사각형은 역동적이다.** 그들은 빛나는 노란 공간을 관통해 되돌아오는 3차원 막대기로 보인다. 동일한 빨강이 배경으로 있는 그림 5.10에서보다 여기서 더 어두워 보인다는 것을 주목해라. 이는 색의 작은 면적이 큰 면적보다 더 어두워 보이기 때문이다. Marcie Cooperman.

그림 5.10 **노란 막대기는 긴장감은 있지만 빨강의 역동적인 에너지는 없다.** 빨강이 더 어두워 보이는 그림 5.11에서보다 여기서의 명도 대비가 더 강하다. Marcie Cooperman.

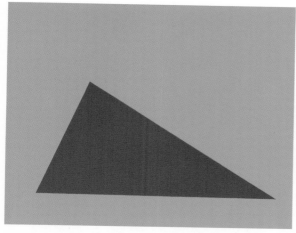

그림 5.22 아래쪽에 두 각과 함께 가장 넓은 가장자리가 떠받치고 있기 때문에 이 삼각형은 정적 에너지를 지닌다. Marcie Cooperman.

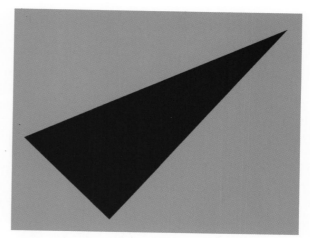

그림 5.23 한 점에서 균형을 잡고 있기 때문에 중력은 꼭대기 점을 아래로 막 끌어당기는 것처럼 보인다. Marcie Cooperman.

그림 5.24 이 수직선들은 울타리를 따라 수평적으로 시선을 이동시킨다. Marcie Cooperman.

그림 5.25 이 수직선들은 시선이 옆으로 이동하는 것을 막는 장벽을 형성해 위로 움직이게 한다. Marcie Cooperman.

선

선은 에너지와 움직임을 만들어내기 위한 가장 간단하고 직접적인 방법이다. 선은 얇거나 두꺼울 수 있으나, 선의 폭이 증가함에 따라 어느 지점에서 선으로서의 정체성은 사라지고 형태가 된다.

선의 종류와 그들의 움직임

단일 선들은 그들이 향하는 방향으로 시선을 움직이게 한다. 선의 종류에 따라 다양한 에너지 양으로 보인다. 여러 선들을 일종의 패턴으로 함께 놓으면 선들의 움직임은 바뀌고, 그들 간의 움직임이 포함되기 시작한다.

수직선과 수평선

수직선은 아주 역동적이지는 않으나 그림 5.25와 같이 옆으로 이동하는 장벽으로 작용해 수직적인 움직임을 만들어낸다. 그러나 수직선이 구성 안에서 필요한 움직임을 차단하지 않도록 선의 길이, 위치, 색채에 주의를 기울여야 한다. 예를 들어, 주변에 비해 강해보이는 색채들은 차단된 느낌을 강화한다. 그러나 낮은 강도나 중간 명도처럼 주변에 비해 더 약화된 상

그림 5.26 게리 마이어, 남조지아 제도. 사진, 2009년 11월, Gary K. Meyer.

태로 만드는 색채들은 장벽을 조금 완화시킨다. 하나의 직선에서 다른 직선으로 시선을 이동시키는 수평적인 움직임을 만들기 위해 수평선, 사선, 곡선 같은 선들을 추가해라. 그림 5.26은 많은 수직 형태의 펭귄들 사이에서 부드럽고, 둥근 갈색의 아기 펭귄들이 시선을 수평적으로 이동하도록 도와준다.

유사한 크기의 여러 평행선들은 그것을 따라 수평적인 방향으로 시선을 움직이게 할 수 있다. 시선이 이동함에 따라 그림 5.24와 같이 철창이나 울타리를 상기시킨다. 만약 그림 5.25와 같이 선들의 크기나 높이가 다르다면, 시선의 좌우 이동은 제압되고 그들의 차이에 끌리게 된다.

수평선은 수동적이다. 그들은 비록 적극적인 기여는 못해도 좌우로의 움직이는 것을 돕는다. 그들은 중력에 의해 안정되고 약화된 듯 느껴지는 형태로 정의된다. 양쪽 끝이 닿는 수평선은 단순한 선 그 이상이며, 우리의 지각은 이를 지평선으로 생각한다. 수평선은 구성 안에서 시선을 위로 이끌거나 연결하기 위해 다른 종류 선들에게 도움을 받는다. 리틀 사하라, 캥거루 섬, 호주(그림 5.27)의 수평적인 모래 언덕들은 무거운 정적 에너지를 형성한다.

사선

사선은 움직임을 형성하는 데 역동적이다. 에너지 차이를 지각하려면 그림 5.28의 수직선과 수평선과 사선들을 비교해 보아라. 구성의 왼쪽에서 오른쪽으로 읽는 경향이 있기 때문에 우리는 사선이 이런 움직임을 따르거나 이에 도전하도록 사용할 수 있다. 예를 들어 그림 5.29의 좌측 하단에서 우측 상단으로 향하는 비스듬한 선은 고개를 오르는 것으로 해석된다. 그

그림 5.27 마시 쿠퍼만 : 리틀 사하라, 캥거루 섬, 호주. 사진, 2007. 수평선은 무겁고 안정된 느낌의 형태를 만든다. 위쪽의 파란 하늘만 색채로 인해 무겁지 않다.
Marcie Cooperman.

러나 그림 5.30에서와 같이 좌측 상단에서 우측 하단으로 향하는 사선은 경사를 쉽게 내려가는 것으로 보인다.

곡선과 암시 곡선

곡선과 암시 곡선은 수평선이나 수직선보다 빠른 유동적이고 부드러운 움직임을 만들어낸다. 그림 5.31에서 구불구불한 난초는 시선이 연속되는 동작으로 이미지 주변을 휘젓는 것을 보여 준다.

형태나 선 사이의 공간이나 거리

네거티브 공간으로 열려진 빈 공간은 2개의 형태나 선들 사이에 있을 때 의미로 가득 채워진다. 선들 간 거리로서의 역할을 하게 되고, 그들이 교환하는 에너지 정도를 형성하는 도구가 된다.

거리의 개념은 디자이너에게 필수적인 도구이다. 형

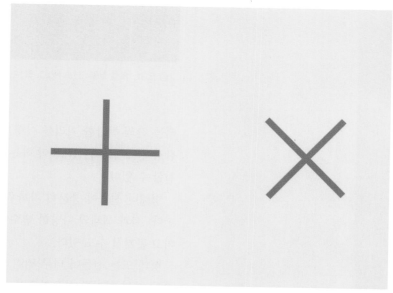

그림 5.28 사선의 십자형은 '움직이는' 것으로 보이나, 수직선-수평선의 십자형은 고정적이다.
Marcie Cooperman.

그림 5.29 이미지를 왼쪽에서 오른쪽으로 읽어가기 때문에 오른쪽으로 올라가는 사선의 이동이 험난하다. Marcie Cooperman.

그림 5.30 왼쪽에서 오른쪽으로 향하는 사선의 이동은 쉽게 내려간다. Marcie Cooperman.

그림 5.31 조엘 실링 : 난초 No.3. 곡선은 물결 모양의 연속적인 움직임을 만든다. 사진, 2005. Joel Schilling.

태들 간의 적합한 거리를 어떻게 측정하나? 우선 어떤 효과를 바라는지, 어떤 시각적 또는 감정적 메시지가 전해져야 하는지를 이해해야 한다. 그리고 목표를 달성하기 위해 정도를 조절할 수 있다.

형태나 선들이 충분히 가까우면 그들은 서로 에너지를 주고받으며 직접적인 상호 작용을 한다. 선과 색채의 다양한 변수에 따라 관계는 차분하거나, 유동적이고 유기적이거나, 동적이고 활기찰 수도 있다.

형태 또는 선들이 너무 멀리 떨어져 있으면, 비록 형태, 색상, 명도 또는 강도의 유사성이 그들 간의 거리를 가로지르며 여전히 시선을 이동시키더라도 관계는 약화되거나 존재하지 않을 것이다.

그림 5.32 반대되는 각들은 서로 에너지를 발산시킨다. Marcie Cooperman.

그림 5.33 각들이 서로 닿을 만큼 너무 가까이 있으면 하나의 형태가 된다. Marcie Cooperman.

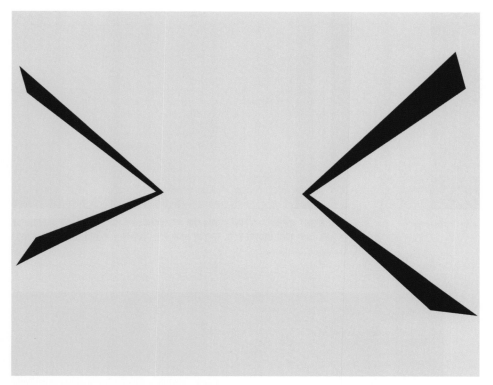

그림 5.34 두 각이 서로 더 멀리 떨어져 있기 때문에 이들이 만든 에너지는 그림 5.32에서보다 더 약하다. Marcie Cooperman.

각들 사이의 거리

각들 사이의 거리는 긴장감을 증가시키거나 감소시킬 수 있다. 그림 5.32와 같이 각들이 충분히 가까우면 대립하는 긴장감을 느낄 수 있다. 반대되는 각들 사이가 너무 가깝거나 맞닿아 있으면 에너지는 감소하고, 분리된 두 요소와는 대조적으로 그림 5.33과 같이 그들은 하나의 형태의 일부로 보일 수 있다. 반대되는 각들이 너무 멀리 떨어져 있으면 서로 강하게 작용하지 않으며, 그들이 함께 만들어내는 에너지는 그림 5.34와 같이 약해진다. 어느 순간 더이상 서로 직접적인 에너지를 발산하지 않을 정도로 그들은 멀리 떨어지게 된다. 각들을 디자인할 때 당신이 필요한 에너지를 만들기 위해서 그들의 적절한 거리를 유의해라.

선들 사이의 거리

적절한 폭과 거리의 선들은 서로 매우 강하게 연관되어 그림 5.35와 같이 하나의 시각 단위로 보이게 된다. 서로 멀리 떨어진 선들은 그들 간의 에너지가 약해지거나 에너지를 전혀 주고받지 않을 수 있다. 그림 5.36처럼 구성의 가장자리에 있는 선들은 테두리로 작용할 수 있지만 에너지를 주고받기에는 서로 너무 멀리 있다.

숨 쉴 공간

일부 요소들은 그들 주변에 면적을 극도로 크게 보이게 하는 상당량의 빈 공간을 필요로 한

그림 5.35 이 수직선들은 하나의 시각 단위로 합쳐진다. Marcie Cooperman.

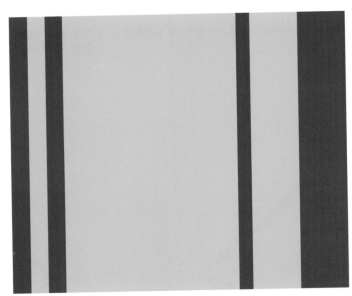

그림 5.36 중간의 수직선들은 에너지를 주고받거나 하나의 시각 단위를 형성하기에는 서로 너무 멀리 떨어져 있고, 구성의 비어 있는 내부에는 초점이 없는 것처럼 보인다. Marcie Cooperman.

그림 5.37 마시 쿠퍼만 : 뉴질랜드 퀸즈타운의 구름. 사진, 2007. 산 정상과 구름에 집중할 수 있다. Marcie Cooperman.

그림 5.38 마시 쿠퍼만 : 뉴질랜드 퀸즈타운의 구름. 사진, 2007. 산과 구름을 위해 숨 쉴 공간이 줄어들었다. Marcie Cooperman.

다. 그렇지 않으면 짓눌리고 비좁아 보인다. 이렇게 비어 있는 공간은 세부 사항을 포함하지 않기 때문에 **숨 쉴 공간**(여백)이라 한다. 이것은 단지 주의를 끌기 위해 다른 요소들과 경쟁하지 않고 인접한 형태들이 필요로 하는 시각적 공간을 허용한다. 형태는 어느 정도의 공간을 필요로 하나? 충분한 공간이다. 어느 정도가 충분한가? 이것은 구성에 존재하는 공간이나 사물에 달려 있다. 요소를 둘러싼 '충분한' 공간은 초점을 잡게 하고 복잡한 선과 형태에 균형을 제공할 수 있다.

형태들이 갑갑해 보이거나 더 많은 공간을 필요로 한다는 것을 재빠르게 확인할 수 있다. 주변의 공간을 가리고 평가한 후, 그것을 다시 드러내놓고 비교하면서 어떤 것이 더 나은지 알아보라. 문제가 되는 요소들이 초점이 되도록 해주는 구성은 무엇인가? 다른 요소들과 경쟁하도록 하는 요소는 무엇인가? 형태 주변에 있는 공간의 양을 다양하게 테스트하면서 적절한 양을 결정할 수 있다.

어떤 것이 충분한 숨 쉴 공간을 지녔는지 평가하기 위해 **뉴질랜드 퀸즈타운의 구름**(The Cloud, Queenstown, NZ)을 보아라. 그림 5.38보다 그림 5.37에서 하늘에 더 많은 공간이 할당되어 있다. 이것은 초점으로 유지되는 작은 산 정상과 구름에게 숨 쉴 공간을 제공한다. 하늘과 정상 아래 어두운 산은 주목을 끌 만한 대비나 세부 사항이 거의 없기 때문에 산 정상과 바로 옆 주변의 보색이 시선을 끈다.

그림 5.38은 이미지의 중앙에 산 정상이 오게 하고, 숨 쉴 공간으로 하늘 공간을 줄인다. 그리고 대비되는 명도가 낮은 산의 면적을 증가시킨다. 흥미로운 영역이 넓어졌기 때문에 산 그림자는 산 정상만큼 시선을 붙잡는다. 이제는 모든 영역이 초점으로 경쟁하기 때문에 무엇을 볼지 명확하지 않다.

그림 5.39 캐서린 킨케이드의 **첫눈**(Fist Snow)에서 시선이 초점을 맞추는 위쪽의 복잡한 나무들을 위해 아래쪽 절반의 하얀 부분이 활짝 열려 있는 눈 덮인 숨 쉴 공간을 마련해 준다. 전체적인 장면을 위한 숨 쉴 공간으로 대부분 비어 있는 높은 명도의 공간이 필요하다. 이 공간이 없다면 시선이 이런저런 세부 사항에 초점을 맞추기 시작해 전체적인 시각을 잃게 된다. 직접 확인해 보아라. 흰 부분을 대부분 가리고 당신이 유일한 세부 사항에만 어떻게 초점을 맞추는지 알아보면 아마 복잡한 왼편일 것이다.

그림 5.39 캐서린 킨케이드 : 첫눈. 유화, 4 1/2"×6". Catherine Kinkade.

그림 5.40 캐서린 킨케이드 : 수잔의 개울 ― 겨울. 유화, 24"×60". Catherine Kinkade.

형태는 필요한 공간에 영향을 준다

다양한 형태들은 둘러싸고 있는 영역에 그들 자신의 특별한 효과를 주고, 이것은 필요한 공간의 양에 영향을 준다.

긴 수직 형태들은 인접한 열린 공간에 정적인 대비를 부여하고, 그 공간에 대한 장애물로 작용한다. 흔히 인접한 열린 공간이 매우 넓어 보이는 효과를 준다.

예리하고 날카로운 각들은 인접한 공간에 강하고 동적인 에너지를 모으고, 그것을 받아들이거나 흡수할 만큼 충분이 넓은 공간을 요구한다. 그림 5.37과 5.38에서 산의 예시들처럼 숨쉴 공간에 대한 필요를 보여 준다.

수직선과 마찬가지로 볼록한 형태들은 빈 공간에 장벽을 제시한다. 그들은 또한 오목한 공간(볼록한 형태의 반대)인 빈 공간을 형성하여 볼록한 형태를 시각적으로 유지해 준다. 그림 5.40은 이런 개념을 보여 준다. 오른편의 하얀 바위들은 눈 위에 놓여 있는 볼록한 형태이다. 반면에 바위들에 비해 눈의 가장자리는 반대되는 오목한 형태로서 수동적으로 바위들을 받아들이는 것으로 보인다. 하얀 눈은 숨 쉴 공간을 만들어 내 바위들과 아래쪽의 붉은 물로 주의를 돌리게 한다. 왼쪽의 파란 그림자와 나무들 가운데 있는 바위들과 이를 비교해 보아라. 그들은 선과 그곳의 낮은 명도의 복잡성이 대비되어 완전히 다른 느낌을 지니는데, 주변에 얽혀 있는 선들에게 숨 쉴 공간이 된다.

반면에 오목한 형태는 그들에게 열려 있는 공간을 수동적으로 받아들이므로, 넓게 열린 공간이 시각적으로 편안해지게 한다. 오목한 형태는 부드럽고 간접적인 방법으로 인접한 공간에 시선을 끌어 초점을 맞추도록 한다.

거리는 형태 사이에 공간을 형성한다

그림 5.41과 5.42에서 다른 거리가 만들 수 있는 차이를 살펴보자. 그림 5.41에서 중앙의 초록 틴트는 2개의 분리된 형태보다는 그 앞에 노란 선이 있는 하나의 구성 단위로 볼 수 있다. 구성에서 평평하고 명도가 낮은 초록 부분이 가장자리이다. 그림 5.42의 초록 틴트 사이 거리는 그림 5.41에서의 거리보다 약 4배 정도 된다. 완전히 다른 내부 형태가 나타났다. 이제는 3차원으로 구성의 구조가 바뀐다. 초록 틴트는 우리를 향하는 그림자 부분이 되고, 노랑은 위를 향하는 평면이 되면서 전체적으로 중심부가 접힌 것처럼 보인다. 명도가 낮은 초록은 배경으로 중간의 형태 뒤에서 이어지는 것처럼 보인다.

구성의 부분들은 의미를 지닌다

실제 세계를 산다는 것은 우리가 이해한 의미들로 구성의 부분들을 가득 채우는 것이다. 예

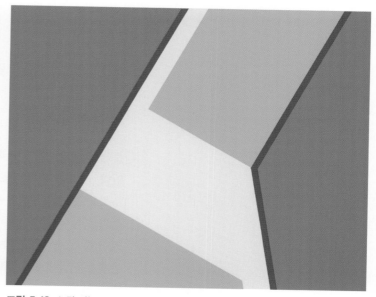

그림 5.41 이 구성은 그림 5.42보다 평평하고, 명도가 높은 초록 부분은 노란 선으로 양분된 하나의 영역으로 보인다. Marcie Cooperman.

그림 5.42 노란 띠는 그림 5.41에서보다 여기에서 더 넓다. Marcie Cooperman.

그림 5.43 마시 쿠퍼만 : 추운 봄 허드슨 강의 해질녘, 뉴욕. 사진, 2009. 아래쪽의 과도하게 큰 검은 영역은 뻥 뚫린 것처럼 느껴진다. Marcie Cooperman.

그림 5.44 마시 쿠퍼만 : 추운 봄 허드슨 강의 해질녘, 뉴욕. 사진, 2009. 아래쪽의 적절한 양의 검은 영역은 연속성을 높인다. Marcie Cooperman.

색채, 어떻게 활용할 것인가?

를 들어 우리는 흔히 화면의 위쪽은 하늘로, 아래쪽은 땅으로 생각한다. 바실리 칸딘스키는 구성의 네 면의 특징을 긴장의 사각형(Square of Tension)으로 설명했고, 이를 하늘, 땅, 집, 거리로 정의하였다. 아래쪽 부분은 색채에 따라서 땅이나 물이 되고, 우리가 보는 수평선은 지평선을 연상시킨다. 위쪽은 하늘이 된다. 집과 거리는 서양 문화에서 일반적으로 왼쪽에서 오른쪽으로 구성을 읽어가는 방식과 관련된다. 시작점인 왼쪽 면은 집으로 여겨지고, 종착점으로 향하는 오른쪽 면은 거리이다. 자연스런 움직임은 구성의 연속성에 영향을 미친다.

빈 공간은 위치의 연관성에 따라 편안함이나 위험함을 드러내면서 긍정적이거나 부정적인 방식으로 지각될 수 있다. 화면 위쪽의 명도가 낮은 공간은 마치 밤하늘처럼 편안하게 느껴진다. 그러나 아래쪽 매우 낮은 명도의 공간은 빈 공간이 된다. 얼마나 많은 공간이 빈 공간으로 할당되는지에 따라 구성에 불안정한 메시지를 전달하거나 동적 에너지를 더할 수 있다.

예를 들어 그림 5.43 추운 봄 허드슨 강의 해질녘, 뉴욕(Sunset Over the Hudson From Cold Spring, NY)은 명도가 낮은 공간이 얼마나 뻥 뚫린 공간처럼 느껴질 수 있는지를 보여 준다. 그림 5.44는 아래쪽 더 작은 검은 영역의 도움을 받는다. 이것은 하늘과 적절하게 균형을 이루며 일몰에 시선을 집중하도록 할 수 있다. 아래쪽 강물에 태양이 반사되는 아주 작은 영역은 시선을 그림으로 끌어당기고 위쪽 석양을 가리키는 화살표로 작용한다.

시각적 무게감

물체의 색채, 크기, 형태나 위치가 다른 요소들에 비해 두드러지는 물체는 **시각적 무게감**이 있다. 시각적 무게는 초점이 되게 하는 물체에 힘과 강도, 능력을 부여한다.

루돌프 아른하임은 구성 내부에는 **보이지 않는 힘**이 존재하며, 이들은 실제 거기에 있는 선과 형태에 영향을 주고, 구성 요소에 시각적 무게감을 전달한다고 했다. 예를 들어, 비록 그림 속 물체가 실제 수요의 대상이 아닐지라도 우리가 현실에서 느끼는 중력은 구성에서 그 존재감을 알게 한다. 그림을 실물로 가정하기 때문에 물체들은 물리적인 무게감이 있는 것처럼 보인다.

화면의 중앙은 엄청난 에너지의 부분이다. 표시되어 있지 않더라도 우리가 중력을 느끼는

각각의 요소들이 할 일

일부 기능은 지시적이고 적극적이며, 일부는 수동적이고 보조적이다. 여기 구성의 일부 요소들과 그들이 할 수 있는 기능들이 있다.

선 선들은 제4장에서 논의했듯이 들이 가리키는 방향으로 시선을 유도한다. 예를 들어 그림 5.50 리즈 카니의 파란 문 빨간 꽃(Blue Door Red Flowers)에서 파란 선들은 빨간 꽃들의 구성 속에서 시선을 모든 방향으로 이끈다.

형태 형태들은 각이나 예리한 모서리의 방향을 가리킬 수 있고, 아니면 연이은 여러 형태들은 시선이 그들을 따라가게 할 수 있다.

빈 공간 빈 공간은 바탕이나 배경 또는 장(場)으로 알려져 있다. 바탕은 중요하거나 활동적으로 보이지 않을 수 있지만 활동적인 영역을 지원해 주는 근본적인 역할을 한다. 바탕은 물리적으로 시각적인 초점과 마찬가지로 방향성 있는 물체들을 가지고 있다. 물리적으로 바탕은 중력과 운동의 법칙을 따라 작용한다. 앞서 말한 것처럼 시각적으로 복잡한 물체는 빡빡한 느낌이 들지 않기 위해 때로는 공간을 필요로 하며, 바탕은 그들에게 이러한 숨 쉴 공간을 제공할 수 있다. 또한 시각적으로 빈 공간의 형태와 색채는 대상의 색채와 상호 작용하면서 그것이 3차원인지 평면인지, 멀리 있는지 바로 가까이에 있는지를 결정할 수 있다. 제7장에서는 깊이에 관한, 그리고 제9장에서는 배경에서의 색채의 작용에 관해 다룰 것이다.

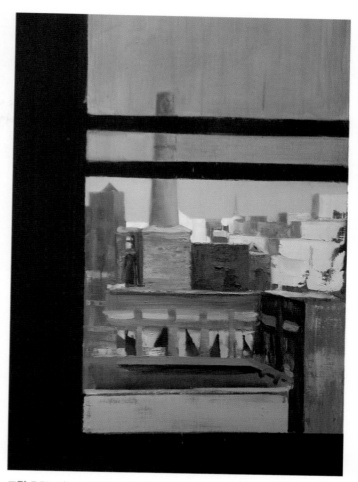

그림 5.51 야노스 코로디 : 시야. 유화, 48"×34", 2010. Janos Korodi.

경계와 가장자리 경계와 가장자리는 강렬하고 무거운 색채들로 구성된 강한 경계로, 구성의 내부나 주변에 색을 칠해 시선이 이를 지나치지 못하도록 한다. 예를 들어, 초점을 둘러싼 경계들은 시선이 그것에 집중할 수 있게 한다. 구성의 주변에 놓인 가장자리들은 시선을 그 안

그림 5.52 원 둘레의 초록 테두리는 시선을 원으로 집중시키지 못한다. Marcie Cooperman.

그림 5.53 원 둘레의 빨간 테두리는 시선을 원으로 집중시킨다. Marcie Cooperman.

그림 5.54 야노스 코로디 : 공사 중. 린넨 위에 템페라 유화, 49.2"×80.7", 2006. 수직선은 그림의 부분으로 나눈다. Janos Korodi.

색채, 어떻게 활용할 것인가?

에 붙잡을 수 있다. 가장자리에 관해서는 제9장에서 더 중점적으로 다룰 것이다.

그림 5.51 야노스 코로디의 시야(Outlook)에서 아래쪽과 왼쪽의 검정 장벽은 시선이 그 방향으로 이동하는 것을 막고 구성의 중심으로 주의를 끈다.

그림 5.52와 5.53은 색채가 어떻게 효과적인 테두리를 형성할 수 있는지를 보여 준다. 그림 5.52에서 노란 바탕을 배경으로 한 원 둘레의 초록 테두리는 시선을 원에 고정시키지 못하는데, 아래쪽의 명도가 낮은 보라와 대비되는 초록색 선이 더 흥미로운 대비를 이루기 때문이다. 그러나 그림 5.53에서 원 둘레의 빨간 테두리는 시선을 원으로 주목하게 한다.

사이드바 사이드바는 시각적으로 방해가 되는 색채, 형태 또는 테두리가 구성의 표면을 부분으로 나눌 때 발생되는 작은 관심 부분이다. 이 부분들은 구성을 통합하고, 구성 안으로 시선을 유도하거나 초점을 강조하는 등 여러 면에서 유용하다. 그들은 주요 초점과 균형을 이루기 위해 당신이 선택한 색채와 형태를 통해 2차적이고 대립적인 에너지를 제공할 수 있다. 그림 5.54 야노스 코로디의 공사 중(Under Construction)에서 수직선은 그림을 부분으로 나눈다. 바깥 부분들은 중앙의 두 부분에서 활동하는 선과 색채를 지원하는 사이드바로 볼 수 있다.

디딤돌 디딤돌은 교통 경찰관이 교통 흐름을 지시하듯이 연속성을 도와준다. 그들은 시선이 하나의 지점에서 다음으로 넘어가는 점진적인 관계를 지닌 요소들이다. 그들은 시각적인 이야기의 긴장감을 제공하기 위해 함께 작용한다. 예를 들어, 크기가 작아지는 유사한 형태들은 큰 것에서 작은 것으로 시선을 끌어당긴다. 점진적인 색채의 형태들도 역시 시선을 움직이는데, 한 색상의 명도나 강도의 단계나 색상환에서 인접한 색상들이 그 예가 된다.

그림 5.55 조엘 실링의 바르가의 옥상, 바르가, 이탈리아(Barga Rooftops, Barga, Italy)는 아래쪽 검은 그림자로 장식된 기와지붕들이 하나에서 다음으로 시선을 이동하며 맨 꼭대기의 뾰족한 지붕까지 오르도록 하는 디딤돌로 작용한다. 파란 배경은 맨 위의 지붕과 보색 대비를 형성하고, 양쪽의 어두운 나무들은 부분적인 경계로 작용해 시선을 중심에 고정시킨다.

윤곽선 윤곽선은 형태를 분리하고 그들의 색채 대비를 경시한다. 형태들 사이의 색채 대비를 결코 완전히 제거하지 못하는데 이는 우리가 그들을 여전히 동시에 보기 때문이다. 대상과 그것의 인접 윤곽선 사이 그리고 윤곽선과 바로 옆에 있는 바탕 사이에 가장 강한 색채 대비가 있다.

색채 대비 방향을 지시하는 방향성 있는 형태가 있건 없건 색채 대비는 주목을 끌고, 시선을 돌리게 한다. 그들은 균형 잡힌 구성의 결정적 요인이 될 수 있다.

평가 과정의 요소들

구성을 평가하는 데 고려할 세 가지 요소들은 강조, 움직임 그리고 초점이다. 그들이 효율적으로 작동하고, 시선을 구성에 고정시키며, 색채들이 동일한 목적을 달성하는 데 함께 작용한다면 구성은 균형을 이루고 통일성을 갖게 된다.

그림 5.55 조엘 실링 : 바르가의 옥상, 바르가, 이탈리아. 사진, 2004. Joel Schilling

1. **강조** : 가장 강하게 대비되는 부분이 시선을 먼저 끌게 되는 강조가 된다. 대비는 색상, 명도, 강도 또는 구성 요소로 나타날 수 있다. 이 부분은 비록 강하지만 상대적으로 단순하여 구성의 나머지에 관심을 기울이게 해야 한다. 한 부분이 강조의 역할을 하는 것이 확실해야 한다. 유사한 대비와 복잡한 것이 여러 부분이 있다면 시선을 먼저 어디에 둘지 혼란스러울 수 있다. 대부분의 명도, 색상, 강도가 유사할 때는 시선이 왼편에서 시작해 오른편으로 향한다.

2. **움직임** : 다음으로 선, 형태, 색채의 요소들은 시선을 사로잡고 구성 주변으로 돌리게 한다.

3. **초점** : 마지막으로 시선은 대비와 관심의 부분, 즉 **초점**에 끌린다. 상대적인 강도와 복잡성은 보는 사람들이 구성의 그 부분에 주목하게 한다. 때로는 그 부분의 여러 요소들로 시선이 움직일 만큼 복잡하다. 때때로 초점은 시선이 구성에서 처음으로 마주친 부분으로 강조와 동일한 요소가 된다. 그림 5.56 리론 시스만의 **하나의 힘**(The Power of One)은 후자의 경우를 보여 준다.

강조 : 노란 꽃들 중 보라색 꽃의 보색 대비는 사실상 보라색 꽃이 파랑으로 둘러싸여 있기 때문에 이들의 상호 작용이 약간 감소되더라도 시선을 끈다.

움직임 : 시선은 이 같은 강조 부분에서 노란 꽃으로, 그리고 전체 구성 주변의 꽃에서 다른 꽃으로 이동한다.

그림 5.56 리론 시스만 : 하나의 힘. 유화, 30"×40", 2011. 꽃은 초점은 물론 강조의 역할도 한다. Liron Sissman.

초점 : 시선은 다시 보라색 꽃으로 돌아온다. 강조는 이미지의 이런 연속적인 움직임 안에서 초점의 역할도 한다.

색채, 어떻게 활용할 것인가?

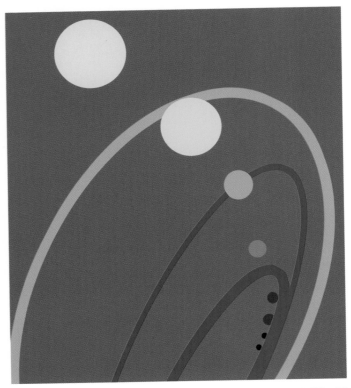

그림 5.57 마시 쿠퍼만 : 공간 속 원들. 디지털 인쇄, 2010. 가장 큰 노란 원은 가장 먼저 시선을 끌어당긴다. 그리고 움직임은 맨 아래 가장 작은 검은 원이 있는 구멍으로 떨어질 때까지 연속적으로 더 작은 원들을 따라간 후 다시 노란 원으로 돌아온다. Marcie Cooperman.

구성에서 움직임의 경로

디자이너들은 강조에서 초점에 이르기까지 구성 안에서 시선을 움직이게 하는 수많은 경로들을 만들어낼 수 있다. 그러나 색채와 구성 요소들은 항상 동일한 목적을 갖고 함께 작용해야 한다.

움직임의 경로를 만들어내는 중요한 요소들은 다음과 같다.

- 시선이 따라야 할 분명한 경로가 필요하다.
- 구성의 모든 부분들이 사용되어야 한다.
- 중요한 요소들은 초점으로 작용한다. 즉, 그들은 관심을 요구해야 한다.

시선이 어떻게 이동하는지에 대해 평가하는 동안 다음 구성을 살펴보아라. 우리가 하게 될 세 가지 질문을 기억해라.

1. 어떤 요소가 처음으로 시선을 끄는 강조의 기능을 하나?
2. 구성 안에서 시선이 어떤 방향으로 이동하나?
3. 시선을 사로잡는 부분인 초점은 어디인가?

그림 5.57에서 강한 노란 원이 강조이다. 그리고 시선은 노란 원과 초록 원이 연결되는 선을 따라 보라색 원을 통과해 맨 아래 작은 검은 원까지 따라간다. 그러나 결국 그 원이 강조이면

그림 5.58 조엘 실링 : 갈라파고스 풍경 #1, 갈라파고스 제도, 에콰도르. 사진, 2009. Marcie Cooperman. 강한 사선은 왼쪽 아래에서 오른쪽 위로 시선을 유도하고, 구름은 지속적으로 순환하는 움직임을 위한 시작점으로 시선을 돌려보낸다. Joel Schilling

서 초점으로 다시 시선을 사로잡는 노란 원만큼 매력적인지는 증명되지 않는다.

그림 5.58에서 시선은 이미지의 왼쪽 부분에서 바위가 많은 해안선을 따라 어딘가와 마주치고, 오른쪽 상단으로 해안선을 따라 올라가면 꼭대기에서 해변의 각이 왼쪽을 가리키며 시선을 수평선으로 유도한다. 돌고 도는 구름들이 해변의 모래 각으로 시선을 되돌리면 이 과정은 다시 시작된다.

그림 5.59는 다르다. 어떤 요소가 시선을 먼저 끌던 간에 모든 것은 보색인 초록 들판과 대비되어 관심을 요구하는 빨간 외양간으로 유도된다. 당신이 만약 왼쪽 아래에서 시작한다면 울타리의 수직선은 외양간을 강조하고, 울타리의 수평선은 시선이 화면 아래로 떨어지는 것을 미묘하게 차단한다. 나무에서 시작한다면 암소들의 줄이 외양간으로 유도하고, 울타리는 거기에서 시선을 붙잡는다.

그림 5.60 발코니의 검은 수평선에 걸려 있는 청바지는 이 구성에서 강조뿐 아니라 초점의 역할도 한다. 덧문보다 약간 더 강렬하고 낮은 명도와 벽의 따뜻한 색상과의 보색 대비는 눈길을 처음으로 끌고, 시선이 덧문의 선을 알아차리게 한 다음 다시 청바지로 시선을 되돌린다. 노랗고 빨간 아주 작은 장난감들은 청바지를 초점으로 강조한다. 청바지가 없으면 이 사진은 중심 초점이 없어 구성 내에서 시선이 정처 없이 방황하며 방치된다.

분명한 경로가 없는 구성의 종류

움직임의 경로를 만들기 위해 선들이 상호 작용하지 않는 구성의 종류는 다음과 같다.

- **2개 이상의 주요 방향이 존재하거나 하나 이상의 초점이 존재한다.** 보는 사람이 어느 방향

그림 5.59 게리 마이어 : 펠루즈, 워싱턴 주, 2009년 6월 11일. 사진. 모든 형태와 선은 빨간 외양간으로 유도한다. Gary K. Meyer

색채, 어떻게 활용할 것인가?

그림 5.60 조엘 실링 : 피렌체의 발코니, 플로렌스, 이탈리아. 사진, 2004. 청바지는 강조이자 초점이다. Joel Schilling.

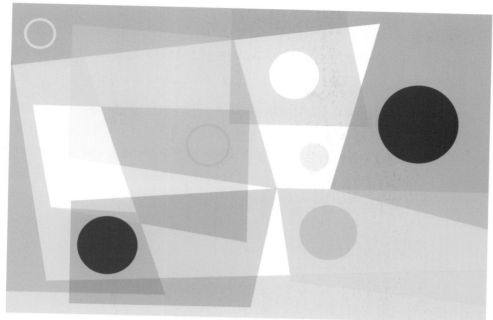

그림 5.61 이 이미지의 파란 원들은 모두 초점으로서 시선을 끌어당긴다.

그림 5.62 게리 마이어 : 마다가스카르의 양파들. Gary K. Meyer.

으로 이동할지를 결정해야 한다면, 디자이너는 시각 메시지를 전달하는 가장 중대하고 기본적인 수단을 잃은 것이다. 그림 5.61은 두 개의 초점이 경쟁하는 구성을 보여 준다.

- **선, 형태, 색채가 정리되어 있지 않고, 어떤 방향적인 단서를 제공하지 않는다.** 대비의 장점이 특정한 방식에서 사용되지 않는다. 때로는 가장자리가 닿아있는 시각적 무게감을 지닌 선이나 형태가 실제로 시선을 가장자리에서 화면 밖으로 몰아낸다. 그 상황의 해결책은 가장자리에서 구성으로 다시 유도하는 다른 선이 될 수 있다.

- **너무 많은 시각 자극이 존재한다.** 너무 많은 대비는 압도적이며 보는 사람에게 아무 정보도 주지 못한다. 여러 복잡한 선들이 이동 방향을 가리키는 데 실패하고, 모든 형태와 색채가 주목을 끌기 위해 경쟁하면 시선은 그 스스로 혼자 남아 구성 안을 닥치는 대로 움직

이게 된다.

- **변화가 부족하다.** 이런 종류의 구성은 그림 5.62 게리 마이어의 마다가스카르의 양파들(Onions)처럼 유사한 색상, 명도, 강도로 구성되어 있고, 강조나 초점으로 시선을 끌어당기는 대비가 없다.

모든 대비가 구성의 도처에서 균일하게 반복된다면 시선이 가는 방향도 없을 수 있다. 이런 종류의 구성은 구성의 차원을 넘어 모든 방향에서 정확하게 동일한 방식으로 연속되는 모습을 보여 준다. 그림의 균형이 필수적이지 않은 것처럼 어떤 부분이라도 전체 그림을 표현할 것이다. 구성이 늘어나거나 줄어들거나 아니면 요소들이 바뀔지라도 구성의 본질, 색채의 상호 작용, 그리고 균형은 전혀 달라지지 않는다. 연속성에 주목한다면 이 구성들이 더 강해질 수 있다.

요약 summary

이번 장에서 연속성과 에너지에 대해 논의했다. 구성 안에서 시선이 어떻게 이동하는지, 각각의 개별 요소들로부터 에너지는 이 과정에 어떻게 기여하는지를 살펴봤다. 구성 요소들 간의 모든 관계는 우리의 색채 지각에 영향을 미치고, 그 지각은 시선이 구성안을 어떻게 이동할지에 차례로 영향을 미친다. 이제 우리는 어떤 요소들의 변화가 전체 과정에 있어서 그것의 영향력을 어떻게 변화시키는지 이해할 수 있다. 성공적인 색채 사용은 각각의 요소와 그 요소들의 효과에 대한 디자이너의 이해에 달려 있다.

빠른 방법 quick ways...

작업하는 힘으로 쪼개고 각각 하나씩 따로따로 평가하면 구성을 판단할 수 있다. 한 번에 한가지씩에만 초점을 맞추어라.

1. **도형 사이의 공간들** : 어떤 종류의 에너지를 만들고 연속성을 가능하게 하는가? 밀집해 보이는가?

2. **명도** : 명도의 단계가 잘 세분화되어 있는가? 구성안에서의 분포가 연속성을 효과적으로 보여 주는가?

3. **대비의 영역들** : 효과를 유지하기 위해서 강한 대비의 양을 제한해라. 눈을 혼란시키는 대비가 과한 곳을 찾되 하나의 대비가 존재하는지 확인해라.

4. **선, 곡선과 각도들** : 모든 모서리와 선과 도형들 사이의 교차점에 초점을 맞추고 서로 어떻게 관련이 되는지 보아라. 각도들이 당신의 선택에 의해 형성되게 하고 간격들이 의도적이게 나타나는지 확인해라. 서로 닿지 않지만 가까운 선들은 실수로 보이기 쉽고, 연속성을 망친다. 당신의 선들은 어떤 에너지를 만드는가? 그들 간의 간격은 방향성 목표에 적당한가? 선, 곡선과 각도들 사이의 영역에 형성된 도형들은 무엇인가?

5. **선과 도형들의 배열** : 그들은 좋은 연속성과 균형을 제공하는가?

6. **빈 공간의 양** : 구성적 요소를 제공하고 숨 쉴 공간을 주는가?

7. **초점** : 가장 중요하게 물어볼 문제는 이것일 것이다. 어떤 부분이 초점인가? 정답이 원하는 곳이면, 축하한다. 그러나 눈이 근방에 대신 초점을 맞춘다면 선이나 색채 또는 도형의 크기나 위치에 작은 정정이 필요할 것이다. 초점이 구성의 전혀 다른 부분이면 중대한 정정이 필요하다.

연습

연습을 위한 변수

구성에서의 색채 관계와 색채의 요소들이 많이 존재하고 관찰자에게 색채가 나타날 방법에 영향을 준다. 학생이 색채 연습을 통해 가장 많이 배울 점은 간단한 목적과 비교적 엄격한 법칙의 선과 색채를 이용한 연습을 통해서이다. 우리는 이러한 법칙을 '변수'라고 부른다. 최소한의 요소를 허용하는 강한 변수로는 색채 간의 직접적인 관계를 알아내기 쉽고 학생들 간의 구성 사이의 차이를 보기 쉬워진다. 비평을 위해 여러 구성들이 함께 있을 때, 목표를 이루는 구성을 가려내는 것이 명확해진다.

학생들은 목표를 배우고 기술을 쌓아가면서 색채를 사용하는 것에 더 익숙해질 것이다. 그들은 확실한 상호 관계를 이해하기 때문에 더 복잡한 것을 다룰 수 있게 된다. 그러므로 이 책을 읽을수록 구성의 크기와 선과 색채의 수의 제한은 점점 줄어들 것이다. 더 큰 구성, 더 많은 색채들과 다양한 종류의 선들이 사용 가능해진다. 단일 색채와 추상적인 도형들은 일정한 변수로 남을 것이고, 모든 연습의 목표는 균형 잡힌 구성이 될 것이다. 5개의 구체적인 변수들은 다음을 포함한다.

1. 구별 가능한 물체는 허용하지 않는다.
2. 모든 색채들은 단일이고 그레이디언트 없이 경계가 흐려지지 않는다.
3. 흰색은 배경이라 하더라도 언제나 색채로 여긴다.
4. 깨끗하게 잘리고 붙여진 종이만 적합하다.
5. 균형과 통일성이 모든 구성의 유일한 목표이다.

변수들 : 다음 연습들을 위해서, 위에서 아래로의 수직선들만 허용한다. 전체 크기는 5"×7"이 되어야 한다. 색상을 선택하여 넓게 색상들을 종이에 칠하고, 원하는 모양대로 잘라 폼보드에 풀을 이용하여 붙여라. 목적은 항상 균형이다. 두 번째 목표는 균형을 이루기 위한 각 색채의 양을 배우는 것이다.

목표

전체적인 주요 목표는 언제나 균형이다. 당신의 두 번째 목표는 전체 구성에 눈을 성공적으로 돌리는 법을 배우는 것이고 세 번째는, 노든 장의 개념을 올바르게 사용하는 법을 배우는 것이다.

노트 : 연습 1~4까지의 목표는 다양한 종류의 에너지의 차이를 발견하고 디자인에 적용하는 것을 배우는 것이다.

1과 2. 구성에 정적이고 동적인 에너지를 만들어라. 하나는 정적인 에너지를 보여 주고 다른 하나는 동적인 에너지를 보여 주는 두 개의 구성을 만들어라. 당신의 색채와 도형의 선택은 목표를 이루는 데 강한 효과를 가질 것이다.

3. 구성에 수동적인 에너지를 만들어라. 수동적인 에너지를 보여주기 위해 오목 또는 볼록 선과 도형들을 사용하여 구성을 만들어라. 성공적인 오목 선들은 근처의 도형들을 수동적으로 받아드릴 것이고 볼록한 선들은 근처의 도형들에 수동적인 방해를 제공할 것이다.

4. 긴장감을 보여 주는 구성을 만들어라. 수직선만을 사용하여 세 가지 색채로 긴장감을 만들 수 있는 구성을 만들어라. (위치 에너지)

5. 구성에서 연속성을 보여 주어라. 이 연습의 목적은 명도와 강도를 이용하여 연속성의 과정을 터득하기 위함이다. 유사한 단계의 명도와 강도를 이용하고 다른 하나는 다양한 단계로 두 개의 구성을 만들어라. 특정한 배열을 만들기 전에 가능성을 확인하기 위하여, 당신의 디자인 목표를 이루기 위하여 각 요소의 다양한 색채를 자르고 칠해라. 요소들을 붙이기 전에, 움직여서 만족하는 위치를 찾아내라.

6. 빈 공간을 이용해라. 이 연습의 목표는 초점에 이웃한 빈 공간을 알맞게 제공하여 균형을 이루도록 하는 것이다. 선택한 도형과 세 가지 색을 이용하여 초점의 모양과 원하는 에너지 통로를 살펴보아라. 빈 공간을 디자인 요소로 생각하고 디자인 필요에 차원을 바꾸어라. 더 크게 그리고 더 작게 평가하여 어느 것이 성공적인지 보아라.

6 균형

우리가 잡지를 열고 보자마자 광고를 응시하게 만드는 것은 무엇인가? 당연히 색채이다. 우리의 주목을 끄는 첫째가 색채이다. 심지어 우리의 마음을 사로잡고, 그것에 대해 생각하기 전에 본다. 그러나 광고는 우리의 관심을 단지 3초간만 붙들 뿐이다. 그리고 우리는 다른 이미지로 이동한다. 그렇지만 무엇을 팔기에 3초는 길지 않다. 광고주들은 당신이 광고에 더 오래 주목하여 호기심을 불러일으키고, 경쟁자의 광고로부터 당신을 지키기 위해 몇 가지 방법을 필요로 한다. 어떻게 해야 할까? 색채와 색채들을 어느 정도의 양으로 놓을지에 관한 배치를 고려하는 것이다.

그림, 인쇄물 또는 그래픽 디자인에서 예술적인 메시지를 전하는 것은 배치에도 동일하게 주목할 것을 요구한다. 색채는 과정을 시작하는 데는 충분하지만 보는 사람이 좀 더 머물게 유도하는 것은 그림의 구성이며, 이는 지적으로 혹은 정서적으로 관심을 끄는 무언가를 제공한다. 이러한 관여는 보는 사람에게 그것을 이해하고자 하는 동기를 부여한다.

그림 6.1 마샤 헬러의 봄의 도래(Emerging Spring)를 보자. 이 흥미진진한 대각선 배치는 왼쪽 상단과 오른쪽 하단 모서리에서의 보색 대비와 그림 전체에 걸친 강한 명도와 강도 대비를 포함한다. 곡선은 2개의 반대되는 각들을 가리킴으로써 대각선의 움직임을 도와주면서도

그림 6.1 마샤 헬러 : 봄의 도래. 페인팅. Marsha Heller.

그림의 가장자리 안에서 시선을 움직이게 한다. 우리는 제5장에서 사선이 실제 이미지를 움직이게 한다는 것을 학습했다. 성공적인 배열 방법을 알기 위해 계속 읽어 보자.

<div align="right">

주요 용어

비대칭적 균형
균형
중심선
관련 없는 대상
대칭적 균형
통일성

</div>

균형은 무엇인가?

균형은 구성의 질서를 위한 방식으로 구성의 중심에서 색채, 선, 형태의 관계에 근거한 그들의 배치이다. 균형은 구성의 뼈대가 되는 구조로 골조, 틀(armature)로 알려져 있으며, 메시지 전달과 강한 흥미 유발 목적을 달성하도록 도와주는 디자이너의 주요 배치 도구이다.

구성의 균형 잡힌 배치는 우리가 제5장에서 학습한 에너지가 작동하는 것을 허락한다. 이는 그림을 둘러보고 색채 관계를 완전히 이해하며, 이야기를 만들기 위해 부분을 연결하는 방향을 제시하면서 연속성이 작용하도록 한다. 모든 부분이 정교하게 당신을 그곳에 붙잡아두는 데 일조하면서 그림 안에 시선을 잡아둘 수 있다는 마법과 같다. 균형은 간단한 구성에도 힘을 주고 보는 사람이 마치 실제 그려진 풍경에 있는 것처럼 만든다. 균형 있는 배치는 보는 사람을 매료시키고, 영원히 지켜보려고 그림을 구매하는 데 거액의 돈을 지불하게 만든다.

균형의 결핍도 영향력은 마찬가지이다. 구성의 잘못된 배치는 시선의 진로를 완전히 멈추게 하고, 그림 전체를 못 보게 할 수 있다. 더 나쁘게는 그림에서 눈을 떼게 만든다. 균형의 결핍은 혼란스럽게 할 수도 있고, 절망이나 불쾌감 속에서 외면하도록 만들 수 있다. 흔히 균형과 불균형의 차이는 잘못된 위치에 있는 단 하나의 형태만큼이나 간단하고 문제는 이를 옮기는 것으로 해결된다. 모든 구성 요소들은 다르기 때문에 균형 있는 구성을 어떻게 지각하는지 학습할 필요가 있다.

시각적 무게감이 균형을 이루는 열쇠

중심선

균형의 중심 요인은 중심점과 더 나아가 가상의 두 **중심선**인 수평선과 수직선과 관련하여 구성이 정돈되어 있다는 것이다. 이 선들은 실제로 구성에서 보이지 않지만 그럼에도 불구하고 누구라도 그들의 존재를 느끼게 된다. 중앙 수직선의 양편에 있는 면적, 형태, 선들은 서로 관련되어 시각적 무게감에 관해 다른 것들과 비교 평가된다. 구성의 한 면은 다른 면과 시각적 무게감이 동일하다면 그들이 다른 크기, 형태, 색채 요소들을 포함할지라도 균형을 이룰 수 있다. 그러나 한 면이 다른 면보다 더 강해보인다면 그것은 더 무겁고 불균형하게 느껴질 것이다.

동일한 균형을 이루는 중심 조건들은 중앙 수평선과도 공존한다. 선 위의 형태들은 선 아래의 형태들과 비교 평가되고, 균형을 이루기 위해 다양한 시각적 무게감 요소를 배열하는 다양한 방법들이 있다. 그러나 수평선은 특별한 중요성을 지니게 되는데, 이는 풍경화의 수평선이나 추상화의 암시적인 수평선을 나타내기 때문이다. 수평선은 윗부분에 대기적인 특성을 부과하여 우리는 이것을 하늘로 연상한다. 이는 거기에 놓인 대상에 무게감을 부여하고, 차가운 색채와 낮은 명도는 이런 특성을 강화시킨다. 수평선 아래 놓인 차가운 색채들은 그 부분을 물로 연상하게끔 유도할 수 있다.

그림 6.2와 같이 무게를 재는 물리적인 저울을 상상해 보면 구성의 균형이 무엇인지를 이해하는 데 도움이 된다. 저울 중앙의 버팀대는 **받침점**이다. 받침

<div align="right">

119

균형

</div>

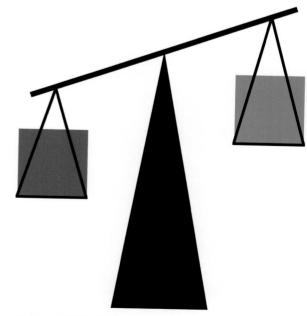

그림 6.2 저울에서 균형을 이루는 색채. Marcie Cooperman.

점 양쪽 물체의 크기나 모양이 다르더라도 그들의 무게가 같기만 하면 저울이 균형을 이룰 수 있다는 것을 우리는 알고 있다. 물리적인 저울과 마찬가지로 구성의 중심점은 받침점이거나 균형을 위한 중심점이며, 양쪽의 요소들은 서로 균형을 이뤄야 한다. 중심 자체에서 어떤 형태나 크기의 물체들도 평형을 이루고 스스로 균형을 잡는다.

균형을 이루는 것은 과정이다

당신의 구성에서 균형을 이루는 것은 마지막 손질이 적용되는 바로 그 순간까지 계속되는 유동적인 과정이다. 균형을 이루는 과정은 새롭게 필요한 형태를 결정하기 위해 대상, 선, 형태를 살펴보고, 각각의 새로운 요소가 전체에 미치는 효과를 평가하고, 이미 거기에 있는 모든 것의 크기와 위치를 조정하는 것으로 이뤄져 있다. 예를 들어, 오른쪽에 어떤 것을 추가할 때 비록 그 추가가 맘에 들지라도 균형을 이루기 위해 왼쪽에 약간의 것이 더 필요하다고 결정할 수 있으며, 이러한 시각적 무게감의 변화는 당신의 목적을 이뤄줄 것이다. 그것을 더 크거나 작게 만들고 색채를 바꾸거나 위치를 변화시킴으로써 간단하게 할 수 있다. 시각적으로 무거운 것과 가벼운 것에 대해서 제5장을 참조해라.

구성에서 어떤 요소를 움직이면 모든 것이 변한다.

- 개별적인 요소가 다른 것을 향해 가리키는 **에너지**는 거리의 증가나 감소에 따라 변하거나 그들의 위치에서 방향 변화에 따라 변한다.
- **연속성의 방향이 변한다.** 요소들이 추가될 때마다, 특히 새로운 요소들의 시각적 무게감이 강하게 시선을 움직이거나 전에 존재하던 움직임으로부터 주의를 빼앗아 버리면 연속성의 다른 방향이 생길 수 있다. 때로는 새로운 요소들이 시선을 그림의 모서리에 잡아두기 때문에 연속성에 방해가 되는 결과를 낳게 되므로 배치를 조정해야 한다.

그림 6.3과 6.4에서 단 한 가지 도형의 색채 변화로 균형의 차이를 유발할 수 있다. 그림 6.3에서 노랑은 다른 색채들과 균형을 이룰 만큼 충분히 무겁지 않지만, 그림 6.4에서 빨강은 균형을 이루기에 충분하다. 노란 삼각형으로 인해 연속성이 결여됐다. 노란 삼각형이 시선을 다른 물체로 이동시키지 못하기 때문에 관계없는 두 색채 영역이 존재하는 것으로 보인다. 삼각형을 빨강으로 바꾸면, 빨간 삼각형에서 위쪽의 초록 삼각형으로 그리고 마지막으로 빨간 사각형까지 마치 화살처럼 시선을 보내게 된다.

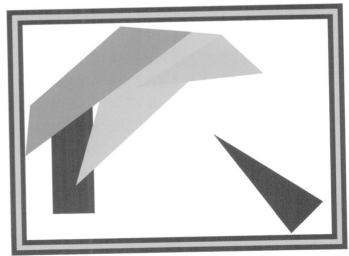

그림 6.3 노란 삼각형은 다른 색채들과 균형을 이룰 만큼 충분히 무겁지 않다. Marcie Cooperman.

그림 6.4 그림 6.3의 노란 삼각형보다 빨간 삼각형은 다른 도형들과 더욱 균형을 이룬다. Marcie Cooperman.

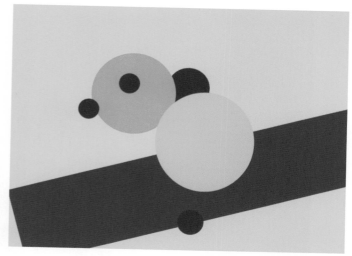

그림 6.5 연두색 배경은 인접한 노란 원과 동일한 명도로 노랑에 초점을 맞추기 어렵게 한다. Marcie Cooperman.

그림 6.6 황토색 선의 낮은 명도는 노란 원을 초점으로서 지지한다. Marcie Cooperman.

- 색채들이 이동하거나 새로운 색채들이 더해질 때 서로 가까이 있거나 인접해 보이는 색채들을 변화시키는 방법으로 색채의 관계는 이런 변화의 효과를 위한 열쇠이다.
- 어떤 요소의 변경, 제거, 추가도 초점을 변화시킨다. 새로운 요소들은 주위를 위한 경쟁을 더하게 된다. 요소를 제거하면 이미 거기에 있던 형태들을 새로운 방식으로 주목하게 된다. 때로는 너무 많은 요소들이 추가되어 원하는 초점으로부터 시선을 떠나게 해 또 하나의 관심 영역을 만들고 균형은 재평가된다.

그림 6.5와 그림 6.6은 형태와 색채가 이동했을 때 초점이 어떻게 변하는지를 보여 준다. 그림 6.5에서 연두색 배경과 인접한 노란 원은 동시에 보이므로 노랑을 알아보기 어렵게 만든다. 둘 다 동일한 명도와 유사한 색상이어서 노랑을 배경과 구별하기 어렵다.

그림 6.6에서 인접한 황토색을 추가하면 노란 원의 강도를 높이고, 색상을 알아볼 수 있게 해 노란 원 부분이 분명히 나타난다. 황토색의 위치는 원들에 다른 영향을 미친다. 그림 6.5에서 황토색 수직선은 원들을 더 작은 영역으로 밀어넣고, 오른쪽으로의 움직임을 중단시킨다. 이는 주황색 원에 시선을 집중시킨다. 그림 6.6에서 황토색 선은 원들을 아래에서 받쳐주면서 원들이 떠돌아다닐 수 있는 더 많은 공간을 제공한다. 황토색 선과 대비되는 색상과 명도로 인해 초점은 노란 원으로 바뀌었다. 황토색 선의 왼쪽 아랫부분에 있는 작고 연한 초록색 삼각형은 그림에 3차원 현상을 부여한다.

균형은 구성에서의 관계에 의존한다

의미상으로 구성은 동시에 보이는 여러 요소들의 조합이기 때문에 그들이 함께 균형에 영향을 미친다.

중심점으로부터 거리

제5장에서 살펴봤듯이 중심으로부터 물체의 거리는 시각적

그림 6.7 크리스타 살보나스 : 불변 5. 납화, 12"×12". Krista Svalbonas.

그림 6.8 장-프랑수와 밀레 : 이삭 줍는 사람들. 모스코바, 러시아, 1901. Oleg Golovnev/Shutterstock.com.

무게감을 증가시킨다. 다른 한쪽을 보완하기 위해 한쪽을 정렬하면 물체들은 필요에 따라 중심점으로부터 가까워지거나 멀어질 수 있다. 예를 들어, 그림 6.7의 불변 5와 그림 6.11의 앵그르의 로마 작업실(Ingres' studio in Rome)과 같이 그림에서 물체가 중심선의 어느 한 편에 가까이 있을 때, 균형을 맞추기 위해 종종 다른 한 편에 있는 물체는 중심선으로부터 멀리 떨어져 있다.

크리스타 살보나스의 불변 5에서 작은 사각형과 수직선은 중심점으로부터 유사하게 떨어진 거리를 통해 서로 균형을 이룬다. 다른 형태들은 사각형에서 선으로 시선을 유도하며, 이들을 시각적으로 연결한다. 사각형의 매우 연한 푸른 색상조차도 보색인 주황과 대비를 이룬다.

그림 6.8 밀레의 이삭 줍는 사람들(The Gleaners)에서 허리를 구부린 두 인물들이 중앙에서 정교하게 균형을 이루는 것처럼 보일 때, 밀레가 왜 한 인물은 오른쪽 가장자리를 따라 중심으로부터 그렇게 멀리 놓았는지 궁금할 수 있다. 오른손으로 그 인물을 가리면 그의 생각을 이해할 수 있다. 중앙의 인물들은 실제로 정적으로 보이고, 그녀의 위치는 그림에 동적인 움직임을 부여하고 있다. 어떻게 그렇게 하고 있나? 그녀는 비록 그림의 가장자리에 있지만 키가 크기 때문에 중심으로부터 시선을 끌어당긴다. 몸을 더 낮춘 두 인물을 향해 그녀가 몸을 구부림으로써 우리는 그들을 응시하는 그녀의 시선을 따라간 다음 그녀의 뒤편 배경에 있는 건초 더미로 이동하여 원을 완성하고 그림 안에 머물게 된다.

기가 거대하다는 것을 짐작하게 하고, 물리적으로 육중한 무게감을 부여해 곡선으로 이루어진 형태의 바위가 어느 정도인지 설명한다. 수평선은 지평선으로 작용하기 때문에 이 구성의 균형을 이루는 데 중요하며, 윗부분을 흐릿한 파란 하늘로 규정하면서 바위의 물질성이 강조되고 대비된다. 피라미드형 바위는 넓은 토대의 바닥으로 인해 땅에 견고하게 박혀 있고, 수평선 아래 바위에 의해서도 고정되어 있다. 이는 굴곡이 많은 위쪽 가장자리와 균형을 이루며, 기복이 있는 형태로 인해 시각적인 무게감을 늘어나게 한다. 오른쪽 아래 바위의 가장자리는 손가락처럼 위쪽을 향해 구부러져 있는데 하늘의 더 밝은 부분과 더 강한 명도 대비를 이룬다. 오른쪽 부분과 왼쪽을 비교해보면 왼쪽 상단 가장자리와 균형을 이룬다.

그림 6.15 하워드 갠즈 : 여과된 빛. 디지털 페인팅, 2002. 높은 명도의 파란 선은 중앙 수직선에서 약간 좌측에 있기 때문에 구성을 양분하는 것 같지 않다. Howard Ganz.

중심선

수직의 중심선은 구성의 다른 곳에는 존재하지 않는 특별한 성질을 지닌다. 거기에 그어진 선은 "구성을 가장 쉽게 이등분으로 나누는 선을 나타낸다."[2] 놀랍게도 선이 중심선의 왼쪽이나 오른쪽 바로 옆에 있으면 그런 효과는 없다. 그러나 우리는 그것이 중심을 벗어나 있다는 것을 알고, 그런 방식으로 이를 설명하기 때문에 강하게 끌어당기는 중심선의 힘이 드러난다.

그림 6.15 하워드 간즈의 여과된 빛(Filtered Light)에서 높은 명도의 파란 수직선은 중심의 바로 좌측에 있다. 이 위치로 인해 지그재그 형이 명확해지면서 멀리 있는 산들은 강과 만나는 것으로 해석되고, 선 자체는 물에서 반사된 빛처럼 보인다. 좌측 부분과 같아지도록 우측 부분을 가려보면 선의 작용이 중심에서 어떻게 보이는지를 비교해 볼 수 있다. 균형에 관한 모든 것이 바뀐다. 갑자기 선은 오른쪽의 반사되는 성질을 잃어버리고 좌우가 대칭이 되게 하는 구조적인 수직 기둥이 된다. 그림 6.16 JMW 터너의 그림은 같은 효과의 비슷한 구조를 보여 준다.

그림 6.17 리즈 카르니의 프로빈스타운 항구의 빨간 크레인(Red Crane in Provincetown Harbor)은 빨간 요소들이 중심선으로 작용한다. 그들 중 어떤 것도 정확하게 중앙에 있지 않고, 2개의 수직선 기둥은 다소 불균형하게 중심에 걸쳐있다. 왼쪽 선은 밝은 회색 선과 함께 그림의 위쪽까지 뻗어있어 실제 중심이 아닌 지점에서 드러난다. 그러나 그들 모두는 끌어당기는 중심의 힘으로 이용하기에 거의 충분하다. 그리고 부두 레일의 사선은 케이블 선과 마찬가지로 오른쪽 가장자리에서 시선을 끌어당긴다. 색채는 3원색인 빨강, 파랑, 노랑으로 그들 서로 간의 차이는 빨강을 확실히 눈에 띄게 해 준다.

그림 6.16 JMW 터너 : 이스트 카우스 성. 유화. 이것은 중앙 수직선은 아닌 그 근처에 있는 유사한 빛을 사용한다. © V&A Images/Alamy.

그림 6.17 리즈 카르니 : 프로빈스타운 항구의 빨간 크레인. 유화, 36"×48", 2001. 빨간 크레인과 기둥은 중심의 힘을 보여 준다. Liz Carney.

균형의 종류

배열의 균형을 이루는 여러 유형을 구성의 기초로 사용할 수 있다. 대칭적 균형, 비대칭적 균형, 방사형 균형, 피라미드형, 원형 균형, 선의 대비를 통한 균형에 관해서 살펴볼 것이다.

균형을 위한 각각의 방법은 평온하거나 정적인 것에서부터 역동적인 움직임에 이르기까지 구성을 통해 선택 가능한 방식을 제시하여 다른 종류의 에너지를 제공한다. 예를 들어, 5장에서 살펴본 것처럼 평온함을 표현하기 위해 피라미드형이나 대칭적인 균형은 피라미드형의 안정적인 에너지로 인해 효과적일 것이다. 반면에 흥분 상태를 표현하기 위해서 역동적인 에너지를 지닌 원형 균형의 사용을 고려해 볼 수 있다. 각 구조의 유형에 따라 통일된 메시지를 제공하기 위해서 당신이 선택한 색채는 해당 에너지를 지원해야 한다. 색채가 잘못 선택된 그림은 배열된 인상과 다른 느낌을 표현하게 되고, 이로 인해 보는 사람은 혼란을 겪게 된다. 이번 장의 후반부에서 통일성의 개념에 대해 다룰 것이다.

대칭적 균형은 전체적인 구조를 위한 토대로서 중심선에 의존하며 그것에 걸쳐진 형태를 통해 가시적인 선을 만든다. 비대칭적 균형은 그림 속 모든 형태의 시각적 무게감을 측정 및 비교하고 서로 균형을 이루도록 정돈함으로써 달성된다. 방사형 균형은 중심점이 강조되도록 그것으로부터 퍼져나간다. 피라미드형과 원형 균형은 초점으로서 중심을 사용하지만 그것에서 퍼져나가지 않는다. 선의 대비를 통한 균형은 테마로서 선의 방향에 더 의존적이지만 늘 그렇듯이 요소들은 중심의 양쪽에서 균형을 이루어야 한다.

대칭적 균형

경계선의 한쪽 면이 다른 쪽 면의 형태, 선과 거울에 비친 이미지처럼 정확한 배치일 때 **대칭적 균형**이라고 한다. 각각의 면은 다른 면과 동일한 부분을 갖는다. 대칭을 위한 축은 항상 그렇지는 않지만 흔히 구성의 중심에 있다. 대칭은 잘 정돈된 균형으로 알려져 있다. 이것은 질서, 안정감, 일관성을 지녀 쉽게 달성되고 보는 사람들도 빠르게 이해한다. 제5장에서 살펴본 것처럼 비록 위와 아래는 시각적 무게감에 미치는 영향이 다르므로 평형 상태에 영향을 줄 수 있지만 대칭적 레이아웃은 시각적인 균형을 제공한다.

구성은 완전히 대칭적이지 않으면서 단지 몇 가지 대칭 요소만 가질 수 있다. 예를 들어, 중심선 양편이 동일한 색채일 수 있는데, 배경이 다를지라도 눈은 이를 유사하다고 인식한다. 이는 시선이 옮겨가게 해 연속성의 과정을 도와준다.

대칭의 축

대칭적인 요소들은 수직적 대칭을 이루는 중앙의 수직선이나 수평적 대칭을 이루는 중앙의 수평선, 심지어 사선을 가로지르며 동일한 부분으로 균형을 이룬다. 그러나 일부 대칭적 구성에는 하나 이상의 대칭축이 있다. 2개의 축이 있는 대칭은 수직축과 수평축 모두를 가로지르는 요소들이 정확히 동일한 2개이다. 이것은 구성을 4개의 동일한 사분면으로 분할한다.

어떤 종류의 구성들은 만화경이나 눈송이 같은 3개의 축을 갖기도 하고, 심지어 3개 이상 가질 수도 있다.

수직적 대칭(좌우 대칭)

당신의 구성의 중앙에 마음으로 수직선을 그어 보라. 이 선의 오른쪽에 있는 디자인 요소들이 왼쪽에 있는 것들의 거울에 비친 이미지라면 이 그림은 좌우 대칭이다. 중력의 법칙은 분명하게 좌우 대칭에 영향을 준다. 어느 구성에서든 위 부분의 요소들은 아래 부분의 요소들보다 더 많은 시각적 무게감과 중요성을 지니는데 이는 중력이 그들을 아래로 끌어내리기 때문이다. 이런 이유로 인해 더 작고 덜 복잡한 형태가 위쪽에 있고, 아래쪽이 더 넓어 수직적으로 대칭적인 구조는 균형을 이루는 반면에 더 넓은 형태가 위쪽에 있는 구조는 불안정한 느낌이 든다.

수평적 대칭(상하 대칭)

그림 6.18 조엘 실링의 경이로운 호수의 반사 No. 2, 데날리 국립공원, 알래스카(Wonder Lake Reflection No 2, Denali National Park, Alaska)에서와 같이 가상의 수평선을 상하 대칭을 위한 축으로 만들어라. 이 선 위의 형태는 아래의 형태와 동일하다. 수평선을 따라 요소들은 동일한 시각적 무게감을 지닌다.

대각선 대칭

기대고 있는 인물(그림 6.19)의 대각선 가장자리는 전체적인 그림을 반으로 자르고, 그녀 위의 파란 배경과 대비되는 몸매와 의자는 균형을 이룬다. 파란 배경의 강도는 보다 강렬한 나체의 몸매와 균형을 이룰 정도로 충분한 시각적 무게감을 제시한다. 양쪽의 시각적 무게감은 색채들이 모두 파랑을 포함하고 있기 때문에 막상막하이다.

그림 6.18 조엘 실링 : 경이로운 호수의 반사 No. 2, 데날리 국립공원, 알래스카. 사진, 2005. 이것은 상하 대칭적 균형의 예이지만 수평선이 정확하게 중앙에 있는 것은 아니다. Joel Schilling.

그림 6.19 신시아 패커드 : 기대고 있는 인물. 오일과 왁스 혼합, 36"×48", 2010. Cynthia Packard.

색채, 어떻게 활용할 것인가?

비대칭적 균형

우리는 대칭이 얼마나 정돈되어 있고 이해하기 쉬운지 그리고 대칭적 균형을 쉽게 이룰 수 있는지를 살펴보았다. 사실 모든 구성에서 대칭의 사용에 끌리기는 너무 쉽다. 그러나 대칭에서 전해지는 예술적 메시지는 안정감에 초점을 맞추고 있는 반면 눈은 다양성을 갈망하기 때문에 이는 곧 지루해질 수 있다. 대칭에 대한 대안이 비대칭적 균형이다.

비대칭적 균형은 구성의 양쪽이 다르지만 시각적으로 무게감이 동일한 요소들에 달려 있다. 색채와 구성 요소들을 세심하게 처리하면 예상치 못한 멋진 결과를 얻을 수 있다.

엄청나게 많은 구성들이 형태와 크기 그리고 색채의 무한한 조합으로 비대칭적인 균형을 이루고 있다. 이런 유형의 구성을 디자인하는 데 더 많은 도전이 필요하겠지만, 훨씬 다양하고 역동적인 움직임과 어떤 종류의 예술적 메시지도 표현해 내는 힘과 같은 보상이 주어진다.

그림 6.20 하워드 갠즈의 풍부한(Bountiful) 추상적 구성에서 우측 상단의 초

그림 6.20 하워드 갠즈 : 풍부한. 디지털 프린팅, 2006. 비대칭적 균형의 예. Howard Ganz.

에너지의 흐름을 조절하는 데 도움이 될 수 있다. 적절하게 위치하고 있는 낮은 명도는 서로 알아볼 수 있는 공간적인 관계를 지니며, 우리가 인지하는 형태를 형성하고, 그림 안의 경로를 따라 시선을 유도하고, 질서나 통일성 있는 메시지를 전달할 수 있다. 그림의 명도가 균형을 이룬다면 사용된 색상이나 강도에 상관없이 깊이감과 부피감을 갖게 될 것이다. 직접 확인해 보자. 보라색이나 초록색 같은 정상적이지 않은 색상으로 숟가락을 칠해 보자. 숟가락의 우묵하게 들어간 깊이를 표현하기 위해 낮은 명도의 보라색을 적용하고 그것이 얼마나 현실적인지 보아라.

명도는 무척 중요해서 색상과 강도만 바꾸는 것으로 명도의 균형이 맞지 않은 구성을 완전히 조정하는 것은 불가능하다. 명도가 잘못된 구성은 혼란을 초래하고, 정돈되어 있지 않으며, 이질적인 재료를 지닌 것처럼 보인다. 한 면의 명도가 너무 무거운 구성은 항상 한 쪽으로 치우친 느낌이 들 것이다. 모든 명도가 높은 구성은 방향이 없이 약해 보일 것이다. 오히려 높은 명도가 대부분인 구성에서 명도가 낮은 작은 부분이 시선을 강하게 이끌며 균형을 제공할 수 있다.

구성의 명도 균형을 평가하기 위해서 눈을 가늘게 뜨고 보아라. 이것은 색을 보는 망막의 추상체 능력을 감소시키는 반면 명암에는 영향을 주지 않는다. 낮은 명도는 두드러지는 패턴

그림 6.36 얀 하빅스 스틴 : 잔치. 페인팅. Oleg Golovnev/Shutterstock.com.

그림 6.38 마시 쿠퍼만 : 마우이 섬의 사탕수수, 마우이섬, 하와이. 사진, 2006. 검은 부분은 구성을 압도한다. Marcie Cooperman.

그림 6.37 마시 쿠퍼만 : 마우이 섬의 사탕수수, 마우이 섬, 하와이. 사진, 2006. 아래쪽 검은 부분의 양은 그림 6.38보다 구성에서의 균형을 더 잘 이루게 한다. Marcie Cooperman.

색채. 어떻게 활용할 것인가?

을 형성하고, 그들의 위치는 적절치 않은 위치에서의 무거움이나 다른 것과 비교해 한 면이 너무 무겁다거나 하는 균형의 문제를 드러낼 수 있다.

그림 6.36 스틴의 그림은 명도의 적절한 균형을 보여 준다. 이미지의 위쪽 절반을 이루고 있는 고명도는 꼭지점이 뒤집어진 삼각형으로 바닥의 고명도와 균형을 이룬다. 여자의 얼굴과 팔은 위와 아래 부분을 연결한다. 주변의 저명도와 그들의 대비는 시선을 중심으로 끌어들인다.

그림 6.37과 6.38 마우이 섬의 사탕수수, 마우이 섬, 하와이(Maui Sugarcane, Maui, Hawaii)에서 산과 사탕수수 실루엣의 강한 명도 대비는 구성의 균형에 있어서 결정적이며, 그 분량이 중요하다. 그림 6.38은 대비되는 수평선이 절반을 자르므로 더 무거운 검은 부분이 산과 하늘을 압도한다. 대비되는 선에서 비어 있는 절반은 그림에서 제외된다. 그림 6.37의 사진은 보다 성공적이다. 더 높은 명도를 지탱하는 강한 아래 부분을 설정하기에 실루엣은 충분한 공간을 차지하고 있으며, 사탕수수의 모서리는 시선을 위로 보내 약하게 구별되는 구름과 하늘 속 빛의 효과에 주목하게 만든다.

메르세데스 코르데이로 드리버의 관점의 조정, 그랜드 캐니언 ─애리조나 주(Refine Perspective, Grand Canyon ─Arizona)(그림 6.39)에서 아래쪽과 왼쪽의 낮은 명도는 더 밝은 산비탈 그리고 깊숙한 경관과 균형을 이루고 시선을 그곳에 집중시킨다.

강도 균형

강도 단계의 배열은 구성을 흥미롭게 만드는 데 큰 도움이 된다. 높은 강도는 특별히 낮은 강도의 영역에 대비될 때 대상을 무겁게 만든다. 이러한 대비는 특징에 주목하고, 요점을 밝히고, 초점으로 주의를 끄는 데 도움이 된다. 구성 안으로 시선을 향하게 하는 데 높은 강도의 영향이 강력하기 때문에 낮은 강도 사이에 있는 높은 강도는 연속성에 유리하다. 이러한 관계는 배치를 결정하는 데 도움을 줄 수 있다.

양 또한 강도를 사용하는 데 중요하다. 높은 강도의 메시지 전달을 위해 구성에 높은 강도를 너무 많이 포함시킬 필요는 없다. 상대적으로 소수의 강렬한 색채들이 넓은 면적을 차지하는 낮은 강도의 색채들과 잘 대비된다. 낮은 강도 단계의 넓은 부분에 머물고 있는 높은 강

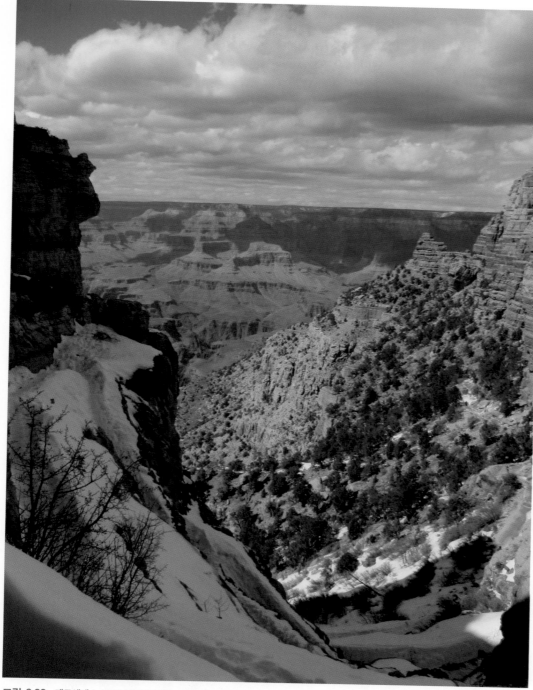

그림 6.39 메르세데스 코르데이로 드리버 : 관점의 조정, 그랜드 캐니언─애리조나 주. 사진, 2010년 3월. 아래쪽과 왼쪽의 낮은 명도는 깊숙한 경관을 부드럽게 안아 시선이 더 밝은 비탈에 주목하게 한다. Mercedes Cordeiro Drever.

도는 부분이 작더라도, 그 작은 부분이 선명하게 전달되고 전체의 강도를 높여 주기 때문에 상당히 강렬해 보일 수 있다. 예를 들어 그림 6.40 가을 옥수수 언덕 II(Corn Hill Fall II)에서 강도가 낮은 틴트의 넓은 부분과 대비되는 강도가 높은 빨강 부분은 작기 때문에 빨강이 눈에 띄게 해 준다. 사실 강도가 높은 부분이 너무 많은 그림은 압도적이며, 시선은 높은 강도의 모든 지점을 살펴보기 때문에 하나 이상의 초점을 만들어 낼 수 있다.

반면에 낮은 강도가 너무 많으면 모호해지고, 메시지가 없거나 불명확한 메시지를 갖게 된다. 낮은 강도만을 사용하면 봐야할 지점을 알려주는 눈에 띄는 것들이 아무것도 없어 초점을 만들기 더욱 어려워진다. 게리 마이어의 워싱턴, 탈루즈, 2009년 6월 12일, 들판의 사진

그림 6.40 캐서린 킨케이드 : 가을 옥수수 언덕 II. 파스텔화, 15.5"×20". 미국 파스텔 협회 소장품. Catherine Kinkade.

색채, 어떻게 활용할 것인가?

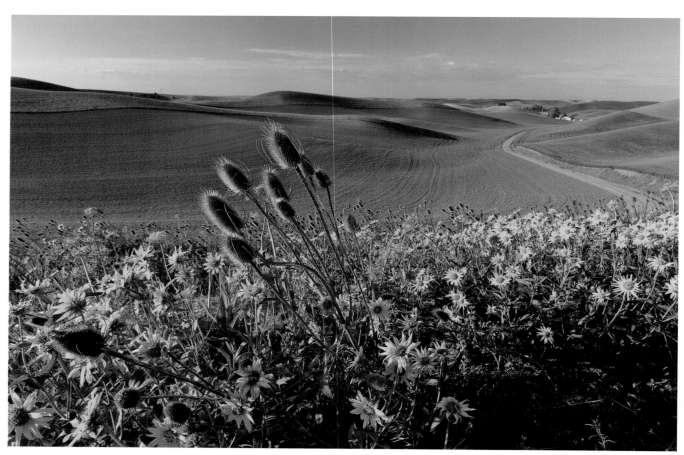

그림 6.41 게리 마이어 : 워싱턴, 탈루즈, 2009년 6월 12일. 사진. Gary K. Meyer.

(그림 6.41)에서 툭 튀어나온 높은 강도의 데이지 꽃이 없다면 동일한 낮은 강도의 들판과 꽃들이 움직임이나 초점을 제시하지 못할 것이다. 또한 위를 가리키고 있는 중앙의 갈대들은 시선을 수평선 위의 하늘까지 향하게 하기 때문에 구성의 균형에 필수적이다. 손가락으로 갈대들을 가려보면, 획일성이 강한 구성의 아래쪽 반을 지나 이동할만한 경로가 없다는 것을 알 수 있다.

그림 6.42에서 앨리스 고테스맨의 위와 아래(Above and Below)는 강렬한 색채들의 사용량과 압도적인 구성을 피하는 방법을 보여 준다. 청록색 배경과 일부 초록과 노랑은 매우 강렬하지만 낮은 강도의 여러 작은 부분들이 구성의 도처에 잘 분포되어 있으므로 균형을 이룬다.

그림 6.42 앨리스 고테스맨 : 위와 아래. 목판에 납화와 유화, 18"×15", 200□ 이것은 높은 강도의 색채들을 사용한 균형을 보여 준다. Alyce Gottesman.

구성이 균형을 이루는 시점을 아는 방법

구성이 균형 잡혀 있을 때는 어떻게 변형시켜도 더 개선될 수 없다. 아른하임은 다음과 같이 언급했다. "균형 잡힌 구성에서 형태, 방향, 위치와 같은 모든 요소들은 변화가 불가능해 보이는 방식으로 서로를 결정한다. 그리고 전체는 모든 부분에서 '필수적인' 특성을 띤다. 균형을 잃은 구성은 돌발적이며 일시적이어서 가치가 없어 보인다. 그러한 요소들은 전체 구조와 더 잘 어울리는 상태가 되기 위해 형태나 위치를 바꾸려는 경향을 보인다."[4]

이것은 균형 잡힌 구성이 어떤 변화도 더 나을 것이 없으므로 그 자체로 완벽해 보이고, 모든 것들이 그 안에 포함되어 있어야 함을 의미한다. 제거된 요소는 균형을 되찾기 위해 더 많은 변화를 요구할 것이다.

균형 잡힌 구성에서 색채의 영향은 서로 간에 유익하다. 특정 색채가 다른 것과 비교해 보기 '싫어' 보인다면 문제가 있다는 신호이다. 이것은 그 색채의 양이나 다른 색채들과 관계된 위치에 기인할 수 있다.

모든 요소들이 균형을 이루면 전체 구성을 받아들이지 못하게 만드는 장애물이 없는 즉, 시선의 진행 과정을 차단하는 어떤 요소도 없이 구성을 통과하는 시각적 경로가 분명해진다. 비어있는 공간은 채워야 하기 보다는 형태를 위한 숨 쉴 공간으로 작용한다. 그리고 복잡한 공간은 붐비기보다는 흥미진진하고 역동적으로 느껴진다. 어떤 것이 막 움직이려는 느낌은 지나치게 무거운 요소가 막 떨어지는 것 같은 느낌의 결과이기보다는 형태로 제시되는 역동적인 움직임의 일종이다.

두 대상이 서로 적절하게 떨어져 있는 시점을 당신은 어떻게 아는가? 그들이 너무 가까이 있을 때인가, 아니면 너무 멀리 떨어져 있을 때인가? 두 대상은 색채(그들의 색상, 명도, 강도), 크기, 형태를 통해서 서로 관계를 맺는다. 만약 그들이 **적절한 거리에 떨어져 있다면** 그들은 여러 방법 중 하나로 서로 관련된다.

두 형태를 서로 대화하는 두 사람에 비교할 수 있다. 만약 이 둘이 너무 멀리 떨어져 있다면 관련 없는 두 개의 위성장치처럼 보일 것이며 그들의 움직임은 독립적이다. 간단하게 그들은 서로 관련이 없다. 만약 이 둘의 목소리가 크다면 그들 간의 거리가 훨씬 멀어도 대화가 가능하나, 그들이 너무 조용하게 말하면 먼 거리는 그들이 서로 대화하는 것을 허용하지 않는다.

형태들은 동일하게 강한 특징이나 수동적인 특징을 지닐 수 있고, 그 특징들은 형태들이

그림 6.43 게리 마이어 : 나미비아, 2009년 5월 7일. 사진. 나무들은 함께 춤을 추는 것처럼 보인다. Gary K. Meyer.

함께 차지해야 될 공간의 양에 영향을 미친다. 그리고 그들의 색채와 관계는 그들의 필요에 영향을 준다.

만약 그들이 적절한 거리에 떨어져 있다면, 서로 '말을 건네거나' 심지어 서로 끌어당긴다. 그들 사이의 공간은 활기차고 생기가 넘친다. 적절한 거리는 그들의 위치를 유지시키고, 특히 그들의 움직임이나 에너지가 유사하거나 반대되면 그들의 에너지가 서로의 공간을 넘어 도달하게 한다. 만약 서로 너무 멀리 떨어져 있으면 관련된 것으로서 그들 사이의 공간을 알아보지 못하게 된다. 만약 너무 가까우면, 서로 밀어낼 것이다.

게리 마이어의 사진 나미비아, 2009년 5월 7일(Namibia, May 17, 2009)(그림 6.43)는 근접성이 나무들이 만드는 움직임에 결정적이라는 것을 보여 준다. 그들은 팔을 높이 들고 함께 춤추는 사람처럼 보인다.

그리고 각자 다른 방향을 향하고 있어 구성의 고유한 에너지는 거기에 있는 모두에게 의존하고 있다. 손가락으로 하나씩 가려보면서 균형을 확인해 보아라. 움직임이 갑자기 정지된 것을 볼 수 있을 것이다.

균형 문제

구성이 불균형해 보이는 데는 많은 이유가 있다.

- **관련 없는 대상들** : 가끔은 단지 하나의 요소가 구성이 균형을 방해하는데 이것을 **관련 없는 대상**이라고 한다. 균형이 좋아 보이는 지점에 이르면 각각의 대상들이 포함된 이유를 점검하기 위해 다음의 테스트를 해 보아라. 손가락으로 그들을 가리면서 대상들을 시각적으로 하나씩 제거해라. 형태를 숨길 때마다 수직과 수평 중앙선의 한 쪽에 있는 모든 형태들이 다른 쪽에 있는 도형들과 여전히 균형을 이루는지 평가해라. 그리고 대상을 드러내놓고 그 유무에 따라 어떤 것이 더 좋아 보이는지 비교해 봐라. 때로는 한 형태를 가려

도 구성의 균형에 있어서 어떠한 차이점도 발견할 수 없을 것이다. 이는 관련 없는 형태를 유지하는 것이 구성을 향상시키지 않기 때문에 제거해야 한다는 것을 의미한다.

- **중량 초과** : 무거운 요소들이 구성의 한 면에 너무 많으면 중량이 초과된 상황을 연출할 수 있다. 문제를 해결하기 위해 일부 요소들을 제거해라.
- **중량 부족** : 반대되는 문제는 한 면의 무게가 너무 적은 것이다.
- **막연한 균형** : 때로는 균형이 불명확한 구성 요소들에 의해 애매해진다. 이는 실수한 것 같아 보이기 때문에 표현력이 약한 구성이 된다. 각각의 상황에서 요소들의 불확실한 성질을 분명하게 하는 것이 해답이다. 이런 문제는 다음과 같은 경우에 발생할 수 있다.

 - 동일해야 하는 색상들이 약간 다르다면, 정확하게 같은 색상으로 조절하거나 분명히 다른 색상으로 변화를 준다.
 - 형태들 사이의 관계가 명확하지 않다면 완전히 그런 건 아니지만, 그들은 거의 늘어서 있거나 소통하기에 너무 멀리 있을 것이다. 위치를 정리하거나 관계 변화를 위해 이동 시켜라. 형태의 이동은 애매한 균형과 선명함 사이의 차이를 만들어낸다.
 - 요소들이 완전히 그런 건 아니지만 거의 대칭적이라면 완벽한 대칭을 이루게 하거나 확실히 대칭이 안 되도록 바꾼다.

통일성

구성에서의 **통일성**은 당신이 선택한 주제를 전달하기 위해 구성의 요소들이 함께 작용하도록 조직하는 것을 의미한다. 색상, 명도, 강도, 형태, 형태의 위치, 균형 그리고 연속성의 선이 이런 작업을 위해 예술가들이 사용할 수 있는 모든 도구가 된다. 그러나 각 도구들의 너무 많은 변수로 인해 어디서, 어떻게 시작할지를 아는 것은 어려울 수 있다.

시작을 위한 최선의 방법은 이런 질문에 대답해 보는 것이다. 당신의 목표는 무엇인가? 즉, 무슨 내용을 말하고자 하나? 그림의 주요 개념이나 주제는 무엇인가? 빨간색이나 밝음, 아니면 선명함 같은 간단한 그래픽 개념을 표현하려는 것인가? 멋진 산의 풍경이나 댄서의 움직임에 관한 내용인가? 아니면 보다 복잡한 주제로, 비우기의 생각과 같은 철학적인 개념이나 희망적인 분위기와 같은 감정인가? 이 문제에 대한 답을 알고 있다면 당신은 계획이 있는 것으로, 그 계획은 개념을 시각적인 기호로 나타내기 위해 당신의 선택을 이끌어 갈 수 있다.

통일성을 이루기 위해 각각의 요소들이 특정한 역할을 맡도록 조직해야 한다. 연극에서 모두 주연이 될 수 없듯이 모든 구성 요소들이 같은 것을 '말할' 필요는 없다. 모든 배우가 적극적으로 열변을 토하려고 한다면 극도의 불쾌함은 말할 나위도 없고 대혼란을 야기하여 어떤 것도 듣거나 이해할 수 없게 된다. 어떤 배우들은 등장인물을 보조해야 하고, 또 심지어 일부는 아무 말도 하지 않는 엑스트라로서 배경으로 격하되기도 한다. 유사하게 당신의

그림 6.44 사이드 아시프 아흐메드, 베드윈 : 퀸즈보로 다리, 뉴욕. 사진, 2011. 이 사진의 모든 요소들은 통일성을 보여 준다. Asif Syed Ahmed.

구성에서 모든 요소들이 목소리를 낸다면, 거슬리고 혼란스러울 것이다. 예를 들어 당신이 힘을 표현하고자 하여 모든 요소들이 힘을 표현하도록 색채를 선택했다고 생각해 보자. 힘이 표현되기보다는 혼란을 일으키는 결과를 초래할 것이다. 역으로 평화와 고요의 주제를 표현하고자 모든 요소들이 이를 보여 준다면, 실제로 주요 개념을 표현하지 못하고 보는 사람은 지루해할 것이다. 지루함과 혼란은 모두 악역이라고 할 수 있다.

유사성이 지속된다면 그림에서 생각을 표현하기 위해 실제 주연이 되어야 하는 요소들이 무엇인지, 어떤 것이 조연이 되어야 하는지, 그리고 마지막으로 다른 요소들을 지원하고 조용히 배경으로 작용해야 하는 것들이 무엇인지 선택해야 한다. 이런 방법으로 요소들을 분리해 나가면 당신의 생각을 시각적이고 효과적으로 나타낼 수 있는 요소들을 알아낼 수 있다.

어떤 요소도 너무 강해서 다른 것들을 압도하지 않을 때 **통일성**을 갖게 된다. 제자리에 있기 때문에 변화가 필요한 것은 아무것도 없다. 어떤 선도 혼란스러운 방향으로 나아가지 않으며, 어떤 색채도 다른 것들을 볼 수 없을 정도로 요란하게 소리치는 느낌이 들지 않는다. 모든 구성 요소들이 적절하게 선택되어 합당한 자리에 있을 때 주제가 이해된다.

다양한 요소들로부터 나온 에너지가 서로를 도와주는 방식으로 작용하지 않으면 **통일성**은 없다. 통일성이 없는 구성은 아무 이유 없이 형태나 공간을 선택한 인상을 주게 된다. 당신은 어디에서 시작할지 확실하지 않더라도 변화가 필요하다는 것을 알 수 있다.

그림 6.45 **야노스 코로디 : 강렬한 타오름 II.** 혼합 매체, 39"×47", 2005. 모든 요소들은 잠재적인 에너지를 만들기 위해 조화롭게 작용한다. Janos Korodi.

그림 6.44 사이드 아시프 아흐메드의 사진은 색채, 선, 균형의 통일성에 관한 좋은 예이다. 색채에 따라 거의 방해받지 않고 명도를 볼 수 있도록 눈을 가늘게 떠라. 비스듬한 선과 낮은 명도는 중앙의 초점 부분을, 이를 둘러싸고 있는 새에게 열어 주고 그곳에 시선을 고정시킨다. 비스듬한 선은 역동적이지만 이 선들의 각도는 낮아서 거의 수평선만큼 정적이며 급작스러운 새와 안정적인 대비를 이룬다. 낮은 강도의 주황은 파랑과 균형을 이루고 무채색 새는 이와 대비를 이룬다.

그림 6.45 야노스 코로디의 강렬한 타오름 II(Electric Burn II)에서 모든 요소들은 잠재적인 에너지에 기여한다. 형태들은 거의 대칭적인 위치에서 서로 균형을 이루는 부분에 펼쳐져 있다. 빨강과 초록의 보색은 균일하게 진동하고, 검은 부분은 구성 전체의 틀을 잡아 중앙에 초점을 맞추며, 아래쪽 검은 형체들은 시선을 중심으로 끌어 올린다.

summary
요약

이 장을 읽은 후에 당신은 구성의 균형을 이루는 것이 왜 마지막 순간까지 끊임없이 변화하는 과정인지를 알 수 있을 것이다. 색채와 구성의 요소들은 서로 대립하고, 다른 요소들과의 관계에 의존해 다양한 방식으로 서로 작용하는 성질을 가질 수 있다. 원하는 효과를 얻기 위해 모든 것이 함께 작용할 때까지 구성의 균형은 이뤄지지 않는다. 마침내 구성이 균형을 이루게 되면 간단하고 명확한 생각을 전한다. 어떤 것의 제거나 변화로 의도를 손상시키면 연속성은 엉망이 되거나 일반적으로 무엇인가를 놓친 듯한 느낌이 들어 그것으로 끝이라는 것을 당신은 알고 있다.

심지어 거장들의 모든 그림이 균형을 이루고 있지는 않기에 당신은 그 과정의 복잡함으로 인해 결코 절망할 필요가 없다. 마음속에 균형의 개념을 갖고 그림을 살펴봄으로써 불균형한 것과 대조적으로 좋은 균형을 알아보는 법을 배울 수 있을 것이다. 그리고 그림, 광고, 디자인에서 당신이 보고 있는 구성의 분석을 즐기게 될 것이다. 이해를 시험하고, 균형 잡힌 구성에 도움이 되는 방법을 학습하기 위해 연습하고 동료들과 그것을 토론해 보아라. 균형의 선택을 살펴보고 평가하는 것으로 당신은 훈련될 것이다.

quick ways...
빠른 방법

한 번에 한 가지 구성 요소에 집중하는 동안, 다른 요소와 상관없이 각자에 균형 문제가 있는지 확인이 가능하다. 그러고는 한꺼번에 보면 서로의 영향력을 볼 수 있다.

1. 각 요소의 균형에 집중하면서 다음 질문을 해라.
 - 색채 균형 : 각자의 위치에서 각 색채의 무게는 얼마인가? 다른 영역과 균형을 이루는가? 색채 중 지나치게 넓은 영역을 차지하는 것이 있는가?
 - 명도 균형 : 명도 균형은 시작하기 좋은 색채 요소이며, 구성에 가장 필수적인 요소이다. 명도의 배열은 효과적인 연속성의 길을 제시하는가? 눈을 전체 구성을 보게 하거나 눈이 멈춘 구석으로 내몰리게 하는가? 더 심각하게, 눈을 그림 밖으로 보내는가? 모든 영역이 전체의 부분에 속하는가?
 - 색상 균형 : 색상의 식별할 수 있는 관계가 부족한가?
 - 강도 균형 : 높고 낮은 강도의 대비가 충분한가? 아니면 구성의 대부분이 너무 높거나 낮은가?
 - 선의 균형 : 선 균형은 연속성에 중요하다 ─ 모든 선들의 서로 알맞은 거리에 있거나 연속성을 증가시키고 원하는 종류의 에너지를 제공하는가? 선들의 눈이 구성안에서 확실한 길을 가게 하는가? 강하고 주도적인 선들의 영역이 차분한 영역과 균형을 이루는가? 너무 선이 많아 그림을 복잡하게 만들고 눈을 헷갈리게 하는가?

2. 구성 전체를 살펴볼 때 이 질문들을 해라.
 - 도형의 위치를 고려해 다양한 종류의 균형에 대해 의논한

것을 찾을 수 있는가? 도형들의 거리는 서로 적당한가?

- 아랫부분은 윗부분의 무게를 지탱하는가? 아니면 윗부분의 어색하며 아래로 떨어질 것처럼 느껴지는가?
- 오른쪽은 왼쪽과 균형을 잘 이루는가?
- 한 부분이 빈 것처럼 느껴지는가? 무엇이 더해져야 한다

고 느껴지는가? 아니면 빈 공간이 다른 부분과 균형을 이루고 지지하는가?

- 한 부분이 밀집되어 보이는가? 한 요소를 손으로 가리면 그것이 해결되는가?
- 초점을 확실이 볼 수 있는가? 2개의 초점이 경쟁하는가?

연습

연습을 위한 변수

구성에서의 색채 관계와 색채의 요소들이 많이 존재하고 관찰자에게 색채가 나타날 방법에 영향을 준다. 학생이 색채 연습을 통해 가장 많이 배울 점은 간단한 목적과 비교적 엄격한 법칙의 선과 색채를 이용한 연습을 통해서이다. 우리는 이러한 법칙을 '변수'라고 부른다. 최소한의 요소를 허용하는 강한 변수로는 색채 간의 직접적인 관계를 알아내기 쉽고 학생들 간의 구성 사이의 차이를 보기 쉬워진다. 비평을 위해 여러 구성들이 함께 있을 때, 목표를 이루는 구성을 가려내는 것이 명확해진다.

학생들은 목표를 배우고 기술을 쌓아가면서 색채를 사용하는 것에 더 익숙해질 것이다. 그들은 확실한 상호 관계를 이해하기 때문에 더 복잡한 것을 다룰 수 있게 된다. 그러므로 이 책을 읽을수록 구성의 크기와 선과 색채의 수의 제한은 점점 줄어들 것이다. 더 큰 구성, 더 많은 색채들과 다양한 종류의 선들이 사용 가능해진다. 단일 색채와 추상적인 도형들은 일정한 변수로 남을 것이고 모든 연습의 목표는 균형 잡힌 구성이 될 것이다. 5개의 구체적인 변수들은 다음을 포함한다.

1. 식별 가능한 물체는 허용하지 않는다.
2. 모든 색채들은 단일이고 그레이디언트 없이 경계가 흐려지지 않는다.
3. 흰색은 배경이라 하더라도 언제나 색채로 여긴다.
4. 깨끗하게 잘리고 붙여진 종이만 적합하다.
5. 균형과 통일성이 모든 구성의 유일한 목표이다.

1. 종이에 도형들을 움직여 정사각형 안에 균형을 이루게 해라.
 - 배경 : 색을 선택하고, 6"×6"의 사각형을 채워라.
 - 전경 : 다른 종이에, 다른 종류의 두 가지 불규칙한 도형을 잘라내어라. 사각형의 배경에 다양한 위치에 배열하고 어떤 구성이 균형적인지 보아라. 중앙이나 경계에 얼마나 가

까워야 하는가? 느끼는 바를 적어 비평시간에 준비해라.

2. 직사각형 안에 균형을 이루어라. 같은 연습을 5"×7"의 직사각형에서 반복해라. 직사각형에 의해 두 도형의 위치는 어떻게 달라지는가?

3. 색상 균형 : 아래의 요소들의 그룹으로 균형된 구성을 만들어라. 각 색채의 적당한 양을 결정하고 그림 내에서 그들의 위치도 정해라.
 - 빨간 배경 : 이 구성의 배경을 위해서 빨강과 선택한 명도, 강도, 색상의 단계를 선택해라. 아무 종류나 숫자, 크기, 위치의 도형을 위해 다른 2개의 색채를 골라라. 더 크고 무거운 빨간 바탕에 도형들이 균형을 이루게 하는 것이 목표이다.
 - 빨간 전경 : 이번에는, 전경을 선택한 빨강에 배경이 원하는 색이 되어야 한다. 세 번째 색채를 구성의 한 부분에 전경으로 사용해라. 빨간 전경은 빨간 배경과 다른 균형 상황을 만든다.

4. 강도의 균형 : 아주 낮은 강도의 색채를 이용하고 두 개의 더 높은 강도의 색채를 선택해라. '못생긴' 색채를 아름답게 하고 구성에 녹아 들어가도록 하는 것이 목표이다.

5. 명도의 균형 : 검정, 흰색과 아무 회색을 이용하여 6"×8"의 구성을 만들어라

6. 작품의 균형을 분석해라. 좋아하는 작가의 그림을 찾아라. 전체적인 균형의 평가는 어떠한가? 어떤 종류의 균형이 사용되었는가? 어떤 요소들이 서로 균형을 이루는가? 다양한 색채 요소인 색상, 명도, 강도의 균형에 대한 평가는 무엇인가? 관찰한 것을 기록하고 비평시간에 가져와라.

7. 균형적인 구성을 만들어라. 같은 색채로 2개의 5"×7"의 구성을 선택한 도형을 이용하여 만들어라. 하나는 피라미드 종류의 균형이고 다른 하나는 원형 균형이어야 한다.

면과 색채

전경과 배경

> ❝ 전경과 배경은 지각의 대상과 이를 둘러싼 공간의 구별이다. 전경은 일반적으로 연속된 배경의 앞에 놓여 있는 것으로 관찰되는데, 이는 소묘와 회화에서 가장 기본적인 깊이의 표현이다. 역학적으로 전경과 '네거티브 공간'인 배경은 서로 균형을 유지하는 힘의 중심들이다. ❞[1]
>
> ─루돌프 아른하임

2차원 구성의 영역에서 선이 그어지는 순간 두 가지 요소가 나타난다. **전경**과 **배경**이다. 선은 전경이고, 그 주변 영역은 배경이다. 선의 존재는 그 주변을 배경이 되게 하며, 이를 **바탕**이나 **장**(場)이라고도 한다.

우리는 주변 영역의 앞쪽을 의미하는 **전경**에 존재하는 대상을 본다. 반대로 **배경**은 대상의 뒤에 있다. 전경을 포지티브 공간(양화적 공간), 배경을 네거티브 공간(음화적 공간)이라고도 한다.

전경과 배경
물체
구상주의의 물체들은 관심을 끈다

전경과 배경의 관계
공간의 분할
전경과 배경의 통합
포지티브 공간과 네거티브 공간의 반전
카무플라주 효과

면
화면
 화면의 형태와 크기는 구성에 영향을 준다
 구성을 형성하는 것은 메시지를 바꾼다
 요소들이 화면과 어떻게 관련되나

그림 7.1 조엘 실링 : 요새 유적지, 자하라, 스페인. 사진, 2008. Joel Schilling.

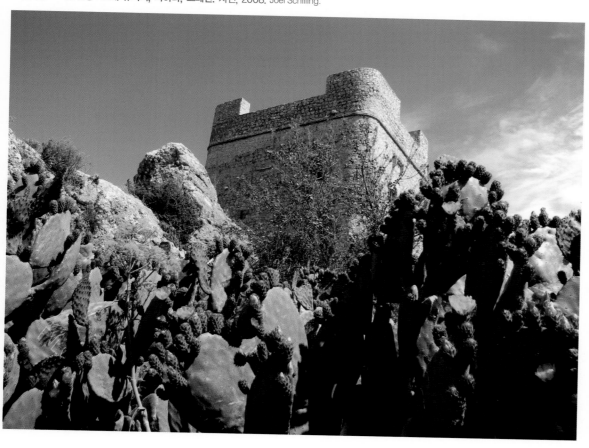

색채. 어떻게 활용할 것인가?

원을 만들기 위해 선을 돌리면 원 둘레의 안쪽 부분은 전경 부분으로 정의된다. 더 이상은 단순한 선이 아닌 선으로 둘러싸여 있는 구역으로, 그 원 뒤에서 외관상 연속적으로 이어져 있는 주변의 배경 앞에 있는 것으로 지각된다. 배경은 시각적으로 차단당해 있지만, 그럼에도 불구하고 우리가 그것을 전경 뒤에서 연속되고 계속되는 것으로 지각한다는 것은 꽤 흥미롭다. 이는 게슈탈트 지각 원리 중 하나로 제8장에서 다루게 된다.

왜 우리는 원이 다른 부분의 뒤가 아닌 앞에 있는 것으로 지각할까? 왜 다른 부분은 전경에 있는 대상으로 보지 않고 원은 배경으로 보지 않는가? 대답은 원이 더 작은 도형이라는 것이다. 적당히 작다면 그것은 전경이 된다. 만약 원을 '크게' 한다면, 어느 시점에 그것은 전경으로 생각하기에는 너무 커버려 다른 바탕 부분처럼 배경의 양상을 띠게 된다.

항상 상대적인 색채는 전경-배경 상황에서 예외를 만들 수 있다. 예를 들어, 원이 배경에 비해 매우 낮은 명도이면 땅에 파인 구멍으로 보일 수 있고 그 땅은 이제 전경이 된다. 의미상 구멍은 주변 영역 뒤에 있는 것이다. 또는 원이 배경에 비해 높은 강도이면 크기가 더 크더라도 앞으로 튀어나와 전경이 된다.

구성에서 지각 공간의 양은 활용하기에 또 다른 재미 요소이다. 특정한 색채들은 시각적으로 앞으로 또는 뒤로 움직이는 경향이 있고, 그들은 색채 관계와 다른 구성 요소들을 통해서로 거리를 확립한다. 그림 7.1을 보고 성탑이 앞쪽의 선인장과 꽃들로부터 얼마나 멀어져 보이는지를 주목해라. 부분적으로는 탑의 아주 작은 돌들과 상반되는 선인장의 크기와 세부 양식들로 인해 발생한 것이고, 또 부분적으로는 탑의 낮은 강도와 높은 명도에 대비된 꽃들의 높은 강도로 인한 것이다.

배경은 얼마나 큰 것인가? 전경과 같이 둘러싸인 부분과는 대조적으로 구성의 가장자리 외에는 다른 분명한 가장자리가 없기 때문에 한계가 없어 보인다. 심지어 구성의 가장자리는 보는 것을 너머 계속되는 느낌의 배경을 내다보는 '창문'을 형성하는 것 같다. 만약 배경 주변이 다른 색이라면 색채는 또 다시 이 한계 없는 모습을 바꿀 수 있다. 그러나 탐험하고 발견하는 것은 당신의 몫이다.

물체

전경과 배경은 구성 요소들의 기본적인 관계를 만든다. **전경**은 구성에서 관심의 대상으로 눈이 초점으로 지각하는 것이다. 보는 방식으로 일상을 재현하는 예술인 **구상주의** 양식의 회화에서는 전경을 **물체**라고 하고, 사람, 보트, 과일, 테이블 등과 같은 실물을 묘사한다. 구상 예술은 자연을 모방한다. 추상 예술에서 전경은 자연의 모방이 아닌 구성의 초점을 나타내는 형태이다.

미술사에 있어서 회화에서 물체가 사라진 이야기는 추상 예술이 어떻게 나타났는지를 설명한다. 20세기 초까지 모든 예술은 구상적이었으나, 19세기 후반동안 물체와 배경은 알아보기 쉽지 않게 되었다. 1860년대 후반에 클로드 모네(1840~1926)와 그의 인상주의 동료들은 작은 붓놀림을 많이 사용해 물체를 표현하기 시작했는데, 그 붓놀림은 하루의 다양한 시간대 풍경에서 춤추듯 움직이는 빛의 인상을 보여 준다. 그림 7.2에서 루앙 성당의 햇빛 효과(The Cathedral of Rouen)는 햇빛이 성당 정면의 색채를 어떻게 바꾸는지 보여 준다. 이 같은 그림은 충격적이어서 대중들에게 수년간 받아들여지지 않았지만 예술가들에는 좌절하지 않는 창조의 불씨를 지폈다.

인상주의자들이 대중과 맺은 사회적으로 암묵적인 합의를 깨뜨리자 다른 젊은 예술가들은 물체를 묘사할 수 있는 방식의 한계를 밀어내기 시작했다. 예를 들어, 신인상주의 화가 조지 쇠라(1859~1891)의 작품 중 아주 작은 점들로 캔버스를 채운 그랑드 자트 섬의 일요일 오후

(A Sunday Afternoon on the Isle of La Grande Jatte)를 본 기억이 있을 것이다. 그림 7.3 폴 시냑의 카시의 **롬바르 곶, 작품번호 196**(Cassis, Cap Lombard, Opus 196)은 바위가 물에 반사된 것을 보여 주기 위해 작은 점들을 사용했다.

폴 세잔(1839~1906), 폴 고갱(1869~1954), 그리고 빈센트 반 고흐(1853~1890)는 그들의 감정을 표현하고 물체의 형태를 보여 주는 색채 사용 방식에 관해서 그들 스스로 내면의 묵상을 따랐다. 예를 들어, 그림 7.4에서 세잔은 집과 배경에 같은 색상, 강도, 명도를 사용해 동일한 무게감을 부여했다. 결과적으로 눈을 가늘게 뜨고 보면 집은 사라지고, 캔버스는 표면을 분할한 유일한 색채로만 보인다. 반 고흐의 **생 레미 가는 길**(The Road to Saint Remy)에서 색채의 획들은 이 그림을 인상주의 양식과 관련시키지만 색채의 사용에 있어서는 반 고흐 자신의 개인적 특징을 보여 준다. 그의 붓질들은 다른 인상주의자들보다 더 크고, 더 길고, 더 굵으며 색채는 더 강렬하다.

고갱은 특히 그 당시 격렬한 화두였던 자연의 충실한 재현보다는 더 장식적인 색채의 사용에 있어서 19세기 후반의 젊은 예술가들에게 영향을 미쳤다. 당시에는 자연, 물체, 사람의 형태 없이 그려진 그림은 없었지만, 사용한 색채와 회화 기법은 자연주의로부터 멀어지기 시작했다. 1891년 모리스 드니(1870~1943)는 다음과 같이 말한 것으로 전해진다. "그림은 다른 무엇보다도 장식적이어야 한다고 생각한다. 주제나 장면의 선택은 아무 의미 없다. 마음에 접근하고 감정을 유발하기 위한 시도는 채색된 표면을 통해, 색조의 정도를 통해, 선들의 조화를 통해서이다."[2] 부자연스러운 색채와 평평한 표면을 자유롭게 사용한 그림 **바닷가 근처 소를 지키는 여성**(Women Guarding a Cow Near the Sea)에서 그의 확신을 볼 수 있다.

1900년 이후 다양한 예술의 움직임이 빠르게 연쇄적으로 뒤따랐다. 앙리 마티스(1869~1954)가 주도한 야수파 화가들은 묘사하려는 대상들과는 아무 상관없는 거칠고 부자연스러운 색채를 통해 스스로를 표현했다. 예를 들어, 그림 7.6 마티스의 **푸른 누드** 속 두 명의 나부는 강렬한 파랑을 사용해 완전히 평평하게 묘사되었다.

입체파 화가 파블로 피카소(1881~1973)와 조르주 브라크(1882~1963) 그리고 그들이 영향을 미친 화가들은 구성의 평평하고 2차원적인 표면의 모습을 변화시킬 방법에 대해 고민하기 시작했고, 더 나아가 그림 7.7 피카소의 **세 명의 무용수**(The Three Dancers)와 같이 구성 속 물체들을 왜곡시켰다.

바실리 칸딘스키는 그의 그림에서 색채와 선에 집중한 결과 물체를 거의 알아볼 수 없게 되었다. 그러나 여전히 물체와 배경의 기본적인 관계를 추구했는데, 어느 날 그는 물체를 제거할 수 있다는 것을 깨달았다. 추상 예술이 탄생했다! 칸딘스키는 현실을 표현하는 물체도 이미지도 없는 그림에 대한 개념을 생각해낸 첫 번째 사람이기 때문에 추상 예술의 창시자라 불린다. 1910년 또는 1913년(논란이 되고 있다), 그는 그림 7.8의 수채화를 그려 대담한 발상을 보여주었다. 미술 수집가들, 매입자들, 일반 대중들은 그의 노력을 이해하고 성원하기 쉽지 않았다. 그의 작품을 편안하게 생각하기에는 너무 달랐다.

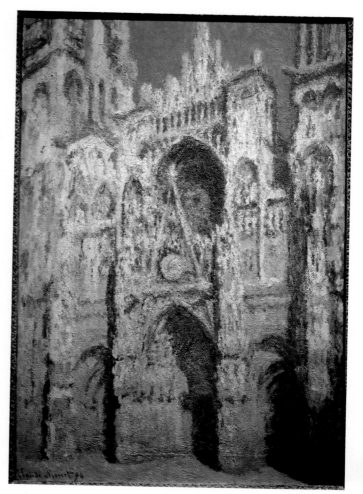

그림 7.2 **클로드 모네 : 루앙 성당의 햇빛 효과.** 유화, 39 5/8"×26", 1894. Scala/Art Resource, NY.

면과 색채

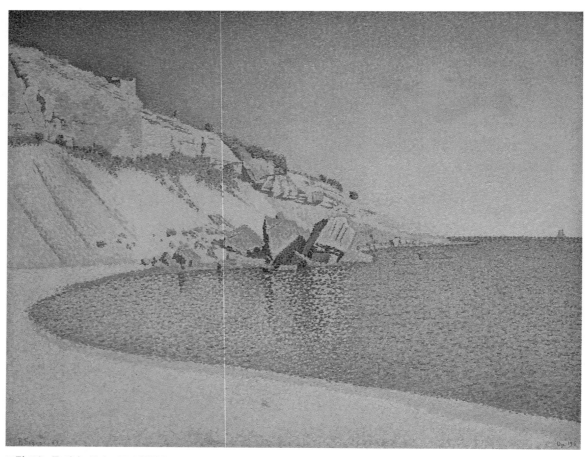

그림 7.3 폴 시냑 : 롬바르 곶, 작품번호 196. 유화, 26"×31 7/8", 1889. 물에 그려진 점들은 주황색 바위와 언덕의 보색이 반사되는 것을 능숙하게 보여 준다. Paul Signac.

그림 7.4 폴 세잔 : 강둑에서. 우리는 거기에 집이 있다는 것을 거의 지각할 수 없다. 당시 사회는 세잔 같은 인상주의 화가들이 그림을 그릴 줄 모른다고 비난했고, 심각하게 재능이 부족하다는 뜻에 동의했다. Tony Souter/Dorling Kindersley.

그는 그림에 대한 혁명적인 태도를 일으켰다는 것을 깨달았을까? 아마 그랬을 것이다. 머릿속에 차 있는 대단히 흥미롭고 매혹적인 아이디어로 그의 작업을 기다리는 빈 캔버스를 대면한 칸딘스키는 말했다. "두려운 심연과 같은 온갖 질문과 수많은 책임감이 내 앞에 펼쳐졌다. 그리고 모든 것 중 가장 중요한 것은 사라진 물체를 무엇으로 대체할 것인가?"[3]

구상주의의 물체들은 관심을 끈다

구상주의의 물체들은 추상적인 이미지보다 전경과 배경을 더 쉽게 구별하도록 도울 수 있다. 사실 얼굴처럼 우리가 인식하는 것들은 흔히 앞으로 나온 면인데, 비교적 단순하든지 복잡하든지 다른 부분들로부터 관심을 뺏는다. 예를 들어 그림 7.9 게리 마이어의 나미비아, 2009년 5월 11일(Namibia, May 11, 2009)에서 잔디나 돌들이 꽤 복잡함에도 불구하고 코끼리에 가장 쉽게 주목하게 된다.

대조적으로 추상적인 구성들에서는 색채의 요소들이 전경과 배경의 구분과 색채의 작용에 있어서 더 큰 역할을 하게 한다. 그림 7.10은 추상과 구상의 구성 간 경계에 있다. 언뜻 보

그림 7.5 빈센트 반 고흐 : 생 레미 가는 길. 유화, 16"×13", 1890. Erich Lessing/Art Resource, NY.

그림 7.6 앙리 마티스 : 두 명의 나부. 우표. 인상주의 화가들의 1875년 작품은 1905년의 이 작품같이 색채를 격렬하게 표현하기 위해 바탕을 깨뜨렸다. Christian Delbert/Fotolia.

기에는 추상적이지만 아래쪽에서 가운데로 이어져있는 비스듬한 선이 열차 승강장이라는 메시지를 전하면 더 이상은 추상적으로 볼 수 없을 것이다. 빨강-파랑 색채 관계의 영향이 역의 깊이로 대체된다.

전경과 배경의 관계

공간의 분할

구성에서 공간의 분할을 계획하는 화가나 디자이너는 전경과 배경을 근본적으로 별개의 두 부분으로 생각한다. 이미지 안의 어떤 부분이 전경이고, 어떤 분이 배경을 형성하는지 일반적으로 판단할 수 있기 때문에 그들은 구별된다.

그러나 나중에 보겠지만, 예술사에서 입체파 시대에는 처음으로 전경과 배경의 혼합이 일어났고, 이 기법은 오늘날에도 여러 예술가들의 흥미를 자아내고 있다. 이 공간의 분할에 대한 가능성은 무수하다. 예를 들어, 일부 추상화는 공간 전체를 전경으로 사용하면서 이미지를 색채와 질감, 패턴의 구역으로 분할한다. 일부 그림은 구성 전체에 걸쳐 눈에 띄는 전경과 배경 사이의 경계를 희미하게 사라지게 한다.

지식 수준에서 우리는 구상화에서의 전경을 일상에서 보는 물체로 흔히 알아본다. 비록 이 물체는 형태와 모습은 다양하지만 우리에게 친숙한 어떤 것과의 유사성에 의해 알아보게 된다. 예를 들어 모든 다리는 다양하지만 그림에서 그것을 알아보고, 전경으로서 이해할 수 있다는 것을 안다.

그러나 전경이 추상적이어서 형태 기억이 쓸모없다면 이를 알아보기 위해 찾아보는 단서가 있다. 배경은 전경으로 인해 눈에 띄지 않는 반면, 전경의 가장자리가 연속성을 지니고, 배경 앞쪽에서 보인다는 것은 가장 기본적인 단서이다. 때로는 배경과 대비되도록 전경의 가장자리에 색채

그림 7.7 파블로 피카소 : 세 명의 무용수. 우표. rook76/Fotolia.

그림 7.8 바실리 칸딘스키 : 구성 연구 VII. 수채물감, 연필, 먹물, 19.5"×25.5", 1910년 또는 1913년. 칸딘스키의 첫 번째 수채물감 추상화이다. 다양한 형태가 있지만 실제 물체를 알아볼 수 없다. RMN-Grand Palais/Art Resource, NY.

그림 7.9 게리 마이어 : 나미비아, 2009년 5월 11일. 사진, 2009. 코끼리는 잔디가 얼마나 복잡하든지 상관없이 우리의 관심을 돌리기 때문에 전경이 된다. 코끼리가 없었다면, 잔디는 배경이 될 것이다. Gary K. Meyer.

그림 7.10 야노스 코로디 : 지하철. 패널에 9겹 실크스크린 인쇄, 11"×15", 2004. 겉보기로는 추상화이지만 선로의 이미지를 깨닫는 순간 형상화 된다. Janos Korodi.

를 사용하므로, 끝나고 시작되는 지점을 알 수 있다.

작용하지 않는 것 : 특정한 상황이 전경과 배경 간의 보완적인 관계를 파괴하고, 전경이 눈에 띄는 목적을 허용하지 않는 것이다.

- 배경이 대립되는 색채, 선, 형태를 지닌 전경과 맞선다면, 눈은 무엇을 볼지 혼란스럽다. 이것은 전경에서 주의를 빼앗는다.
- 배경 부분이 너무 많으면 전경이 불안해 보이고, 초점으로 시선을 끌지 못한다.

비록 전경과 배경은 매우 다른 2개의 독립체지만 강한 구성에서 그들은 색채와 구성 요소들을 통해 관계를 갖고, 구성 목표인 연속성을 향해 함께 작용한다. 예술가들은 원하는 연속성의 유형을 마음에 담아두고 이를 위해 다양한 전략을 선택하고 조합할 수 있다. 몇 가지 유형들이다.

1. **목표** : 전경은 초점으로서 두드러진다.

 방법 : 일반적으로 전경은 구별되는 경계를 지닌다. 배경의 색채는 전경의 색채보다 가벼워 전경을 눈에 띄게 해 준다. 그러나 배경은 색상, 명도, 강도를 통해 또는 색채 관계를 통해 전경과 관련된다. 예를 들어, 그림 7.11 조르주 쇠라의 검은 리본(The Black bow)에서 전경이 배경과 뒤섞이는 아래쪽을 제외하고 대부분의 전경은 명도 차이에 의한 뚜렷한 경계를 지닌다. 흥미로운 점은 쇠라가 경계를 묘사한 방식이다. 몸통의 왼쪽 부분은 밝은 배경에 비해 어둡고, 몸통의 오른쪽 부분은 어두운 배경에 비해 상대적으로 밝다. 비록 오른쪽 배경의 명도가 전경만큼 낮지만, 전경과 배경의 관계에 있어서 팔의 명도 대비 선은 전경의 윤곽을 꽤 명확하게 나타낸다. 이와 같은 상황이 왼편 전체에도 나타난다.

2. **목표** : 시선은 구성 전체에 매료되고, 전경과 배경 사이를 이리저리 움직인다.

 방법 : 전경과 배경의 색채가 유사한 무게감을 지닌다. 배경은 주의를 계속 끄는 강한 색채와 형태를 지녔지만, 전경은 초점이 되기 때문에 가장 강한 주목을 받는다. 그림 7.12 신시아 패커드의 모래 언덕의 여인(Dune Woman)은 이런 방식으로 전경과 배경을 결합한다.

3. **목표** : 구성 전체가 실제로 전경이다.

 방법 : 색채의 상호 작용이 주제이다. 어떤 구상주의적인 형태들이 시선을 어지럽히거나 그것에 도전하지 않는다. 전경으로서 눈에 띄지 않고, 배경으로서 작용하지 않는 색채의 부분이 공간 전체를 분할한다. 그림 7.13에서 카펫(Carpet)은 배경으로 보이는 세 면 둘레에 부분적으로 검은 테두리가 있지만, 그림의 나머지는 이런 종류의 공간 분할을 보여 준다.

4. **목표** : 일부 부분에서 전경과 배경의 경계를 혼란스럽게 해 요소들이 전경뿐 아니라 배경으로서의 이중 역할을 할 수 있다. 이 영역들에서 당신은 무엇이 무엇인지 알 수 없다. 이는 전경 배경 구분이 없는 위의 3번 유형과 다르다.

 방법 : 배경의 색상, 명도 그리고/또는 강도는 배경의 무게감과 동일한 무게감을 갖고, 정의상 배경 요소보다 전경과 상호 작용이 더 많은 것으로 보인다. 예를 들어, 그림 7.14의 초록색 부분은 나뭇잎들을 대표할 수 있지만, 그들의 형태들은 나무의 몸통과 완전히 합치되지 않는다.

그림 7.11 조르주 쇠라 : 검은 리본. 종이에 콩테 크레용, 12.5"×9.8", 1882. 전경과 배경과 뒤섞이는 아래쪽을 제외하고는 전경의 경계는 어디서든 구분된다. Private Collection/Giraudon/The Bridgeman Art Library.

전경과 배경의 통합

1910년 경 추상 미술이 도래하기 전까지 화가들은 구성에서 전경과 배경을 설정하고 분리해 왔다. 그 시점에 변화가 일어나게 할 모든 원칙이 무르익었고, 전경과 배경을 통합시킬 방법에 대한 문제도 제기되었다. 입체파 화가들은 기법을 반전시키는 것으로 이에 대응했다. 그들은 전경을 납작하게 만들고, 배경에 있어서는 명암 대조법으로 형태를 만드는 전통적인 기법을 사용했다. 이는 전경에 필적하는 3차원 특성을 배경에 부여한다. 입체파 화가들은 또한 전경에서 선, 형태, 면을 제거해 바탕에 펼쳐놓고, 분명한 덩어리 또는 형태를 부여했다. 때로는 전경과 배경 모두에 투명한 부분을 배치하고, 형태의 견고한 개념을 여러모로 활용했다.

그런 구성을 보게 되면, 전경이 되어야 할 것들이 배경 안에 포함돼 있고, 배경은 전경의 특성을 취하고 있다는 점이 파악된다. 관람자들에게 이러한 전경과 배경의 통합은 혼란스럽지만 지적으로는 흥미롭다. 디자이너에게는 새로운 아이디어에 몰입하게 만드는 탐험이다. 어떻게 전경들을 거의 완전히 알아볼 수 없는지에 대해 그림 7.7 파블로 피카소의 세 명의 무용수(The Three Dancers)를 다시 검토해 보자. 피카소는 전경이 가져야 할 깊이감을 배경에 주기 위해 그의 입체파 기법인 점진적인 명도 단계를 배경에서 사용했다.

포지티브 공간과 네거티브 공간의 반전

포지티브 공간을 설정한 전경은 앞으로 나오고, 네거티브 공간을 설정한 배경은 전경 뒤로 물러난다. 이것은 구성에서의 전형적인 관계이다. 연속되어 끊어지지 않는 전경의 선으로 인해 우리는 자주 그런 방식으로 보게 된다. 그러나 디자인의 변화를 위한 기폭제로써 전경을 배경으로 대체하는 것은 흥미롭다. 일부 그림들은 배경에서 연속적인 선을 사용함으로써 전

그림 7.12 신시아 패커드 : 모래 언덕의 여인. 콜라주와 페인트, 24″×24″, 2010. 전경과 배경은 색상, 명도, 강도, 그리고 심지어 선과 형태까지 서로 닮아 있다. Cynthia Packard.

경을 표현하기 위해 전경과 배경을 모두 사용한다. 이는 전경과 배경을 통합하는 이전에 언급한 목표와 관련된다. 그러나 차이점은 여기서의 목표는 신비로운 게 아니다. 배경을 전경으로 명확히 보이게 하기 위해 전경과 배경을 뒤바꾼 것이다. 그림 7.15에서 안드레아 피르의 굿 이브닝, 아미앵(Bon Soir Amiens)은 이 기법을 사용해 포지티브 공간과 네거티브 공간 모두를 전경으로 만들었다.

이 기법은 문자에도 효과적이다. 광고와 로고에서 문자는 분명히 전경이 된다. 문자를 위해 예상치 않은 색채, 패턴, 효과를 사용하면 시선을 끄는 흥미로운 대비를 주게 된다. 그림 7.16 리 콩클린의 **프로콜 하렘의 콘서트 포스터**(Concert poster for Procol Harem)는 전경과 배경으로서 빨강과 검정을 모두 사용하고, 전경과 배경 모두는 글자를 형성한다.

그림 7.17은 빌 그래함(Bill Graham)이 필모어 웨스트 오디토리움(Fillmore West Auditorium)에서 제퍼슨 에어플레인(Jefferson Airplane), 제임스 코튼 블루스 밴드(James Cotton Blues Band), 모비 그레이프(Moby Grape)를 소개했던 웨스 윌슨(Wes Wilson)의 1996 콘서트 포스터로 줄무늬 배경 둘레에 테두리를 만들기 위해 전경의 중간을 뚫고, 투명의 착

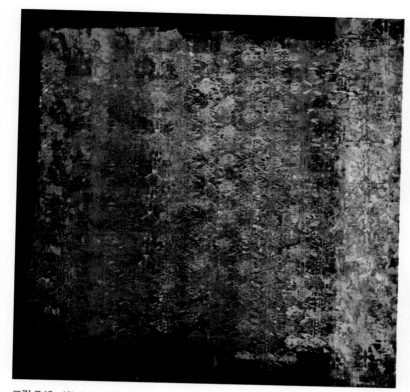

그림 7.13 야노스 코로디 : **카펫.** 구성 전체가 전경이다. 유화, 55"×55", 1999. Janos Korodi.

그림 7.14 마시 쿠퍼만 : **1969년 필라델피아는 아주 좋은 해가 아니었다.** 수채화, 26"×40". 전경과 배경은 그들 사이의 구분을 지워가며 잘 합쳐진다. Marcie Cooperman.

그림 7.15 안드레아 피트 : **굿 이브닝 아미앵.** 혼합 매체, 3"×4", 2007. 조심스럽게 배치된 포지티브와 네거티브 공간은 모두 전경을 만든다. Andrea Pires.

시에 의해 글자를 만들었다. 독자가 메시지를 이해할 만큼 충분히 오랫동안 포스터를 응시할 것으로 추측되기 때문에 여기서 가독성은 문제가 되지 않는다.

그림 7.18에서 전경과 배경의 특징이 완전히 역전된 것으로 보인다. 하양과 검정 부분은 전경이 되게 하는 숫자로 보인다. 그러나 그들은 빨강에 덮여있기 때문에 그들의 경계가 연속적이지 않다. 빨간 부분은 그들의 별나고 불특정한 형태로 인해 배경의 모습을 지니고 있으나, 그들의 연속적인 경계는 이를 부인한다. 빨강은 또한 앞으로 나오기를 원하고, 배경에 적합한 처신을 하지 않는다. 빨강 위쪽 하양과 검정 부분은 전경 대신 배경이 되도록 강요받기 때문에 당신의 시선을 그곳에 놓는 것은 불가능해지는 않지만 매우 어렵다.

카무플라주 효과

카무플라주 효과(위장 효과)는 보는 사람들이 전경과 배경을 혼동하게 만들어 면의 위치를 모호하게 할 수 있다. 카무플라주는 사물이 실제로는 보이고 노출되어 있지만, 그들의 색채들이 배경의 색채들과 일치되기 때문에 관찰자에게는 안 보이는 상황이다. 이는 군인과 카멜레온은 물론, 그림 7.19에서 도마뱀으로 묘사된 희생양과 마찬가지로 먹이동물에게도 매우 유용한 효과이다.

면과 색채

그림 7.16 리 콩클린 : 프로콜 하렘의 콘서트 포스터, 살룸 싱클레어와 홀리 씨, 필모어 웨스트. Bg143, 14 1/8"×21 1/4", October31, 1968. 이 포스터에서는 전경과 배경 모두 글자를 만든다. Lee Conklin: LeeConklin@MLode.com.

그림 7.17 웨스 윌슨 : 콘서트 포스터 ― 빌 그래함(Bill Graham)이 제퍼슨 에어플레인(Jefferson Airplane), 제임스 코튼 블루스 밴드 (James Cotton Blues Band), 모비 그레이프(Moby Grape)를 소개함, 모어 웨스트 오디토리움(Fillmore West Auditorium). 13 7/16"× 22 1/4", 1966년 11월 25일. 배경은 글자와 숫자를 위한 전경이 된다. Wes Wilson: livingwaterranch2@gmail.com.

그림 7.18 사무엘 오웬 갤러리와 넷 코내처 : 오렌지 타이포 그래픽 무리. 빨강은 배경인가, 전경인가? 안료 인쇄, 30"× 30", 2009. Nat Connacher.

그림 7.19 사진에서 도마뱀은 위장하고 있다.
Matt Jeppson/Shutterstock.

면

모든 구성은 그것의 이미지가 외관상으로 어느 공간에 위치하는지에 대한 시각 정보를 제공한다. 물론, 실제로 그들은 2차원 상의 평평한 이미지이다. 그러나 인간에게는 지각이라는 선물 덕에 서로 관계된 공간 어디쯤 그들이 위치하는지를 알 수 있다. 우리는 이들의 위치를 **면**이라고 한다. 우리가 논하는 면들은 수직이고, 임의의 숫자 카드 한 벌처럼 늘어서 있고, 페이지와 나란히 있으며, 보는 사람에게 가장 가까운 앞면(또한 전경이나 앞쪽으로 알려진), 그리고 가장 멀리 떨어지고 시각 공간에서 더 깊은 뒷면이다.

화면

화면은 종이나 캔버스와 같은 2차원 구성의 평평한 면으로 수직면이다. 구성의 위, 아래, 옆 가장자리를 화면의 한계로 규정하고 그들이 **화면 수준** 내에 있다고 말한다. 구성의 형태와 선은 화면과 동일한 수준으로 보일 수 있거나 화면 앞쪽에 혹은 화면 뒤쪽에 있는 면일 수도 있다. 구성에서 모든 색채, 선, 형태들은 함께 서로 **상대적으로 놓여** 있는 면을 결정한다. 전경은 항상 앞쪽 면에 있고 배경은 그 뒤에 있다.

우리의 주제가 되는 현실의 모든 3차원 면들은 3차원 착시가 유지되는 평평한 면으로 전환된다. 3차원 물체들은 많은 면들을 사용하기 때문에 사진이나 그림에서의 2차원 표현도 외관상으로 여러 면들을 사용하고, 앞쪽 면은 화면 수준 위에 있다.

그림 7.20 로스 코나드의 무드 페인트 광고에서 손과 유리잔의 앞쪽은 화면의 위와 아래 가장자리에 붙어있기 때문에 화면 수준 안에 있다. 캔과 유리잔의 (보이지 않는) 뒷면은 화면의 뒤쪽에 있다.

화면의 형태와 크기는 구성에 영향을 준다

그림 자체가 동시에 보이는 가장자리 안에 구성이 존재한다. 가장자리와 구성이 동일한 시각 공간에 있기 때문에 구성 종류의 결정과 공간 분할 방법에 있어서 이 둘을 함께 고려해야 한다. 당신은 작업을 인물 형태로 할지 풍경 형태로 할지에 관해 선택해야 하는 사진 작업에서 이러한 증거를 보았다. 세로로 긴 배치 형태는 인물 사진에 유용한 특징을 지닌 반면, 가로로 긴 배치 방식은 외부 경관에 효과적이다.

구성에서 화면이 어떤 효과를 갖는지 확인하기 위해 한 쪽 눈을 감은 채 손으로 액자 형태를 만들고, 당신 앞에 있는 부분들로 움직여 보아라. 그것은 당신의 깊이 지각을 제거하고, 제한된 영역 안의 형태들과 선들에 초점을 맞추게 한다. 이 공간들을 형성함으로써 당신의 손에 의해 새롭게 만들어진 화면의 형태와 갑작스레 연관되는 작은 구성이 만들어진다. 이제 2개의 측면에 위와 아래가 더해진다. 손을 주변으로 약간 움직이면서 새로운 위치에서 요소들의 균형을 변화시킬 수 있다. 예를 들어, 당신이 보고 있는 의자가 오른쪽 아래 모서리에 있는데 왼쪽에서가 어쩌면 더 나을지도 모른다.

구성을 형성하는 것은 메시지를 바꾼다

풍경화에서 구성의 높이의 3/4을 하늘에 주는 것이 좋을까, 아니면 1/4만 주는 것이 좋을까? 그것은 당신이 표현하고 싶은 창조적인 메시지에 달려 있다. 초점은 일반적으로 더 많은 공

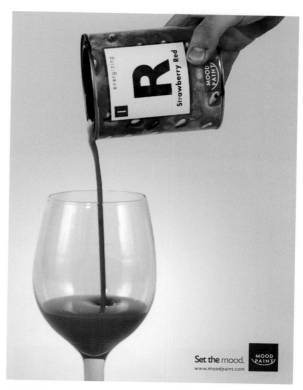

그림 7.20 로스 코니드, 프랫 인스티튜트, 커뮤니케이션 디자인 학부생 : 무드 페인트 광고, 2010. Ross Connard.

그림 7.21 게리 마이어 : 나미비아, 2009년 5월 12일. 사진, 2009. 모래 언덕에 대부분의 공간을 할애하기 때문에 거대하게 확장되는 모래의 메시지를 받는다. Gary K. Meyer.

간을 갖는다. 흔히 구성 공간의 대부분을 하늘에 부여하는 것이 하늘에 관한 시각적인 이야기를 가장 잘 표현한다. 메시지가 땅에 관한 것이라면, 공간의 대부분이 땅일 때 흔히 더 효과적이다. 간단히 말해 메시지를 아는 것이 독창적인 결정에 도움이 된다.

요소들이 화면과 어떻게 관련되나

그림에 배치하는 모든 것은 구성의 가장자리와 관련된 것으로 보이기 때문에 화면과 모든 선과 형태의 관계는 구성에서 필수적이다. 최악의 선택은 관계가 명확하지 않아 선택하지 않는 것으로 메시지를 잃게 된다. 이 관계는 많은 형태 중 하나일 수 있다. 예를 들어, 형태는 가장자리와 수직으로, 수평으로 또는 사선으로 맞춰 정렬된다. 게리 마이어의 사진(그림 7.21)에서 수평의 모래 언덕은 확장되는 모래의 메시지를 강조하기 위해 화면 속 넓은 파노라마 형태를 반영한다.

디자이너는 형태와 가장자리를 명확하게 분리된 요소로 만들 만큼 크고, 용의주도하게 계획한 그들 사이의 거리를 이용해 선들이 가장자리에 닿지 않도록 확실히 할 수 있다. 그렇지 않으면 선들은 분명히 가장자리에 닿을 수 있다. 닿게 할 것인지 아닌지 선과 가장자리의 관계를 분명하게 하는 것은 중요하다.

형태들은 가장자리에 직각일 수 있고, 아니면 다른 각도로 가장자리에 부딪힐 수 있다. 예를 들어, 그림 7.22의 아시프 사이드 아흐메드의 사진에서 선로와 기차 지붕, 다가오는 기차의 사선은 화면 수준의 가장자리에 닿아 있고 존재가 흐릿해져 간다. 사선은 동적 에너지를 만들지만 화면에 닿아 있으면 이미지를 그 자리에 붙잡아 에너지를 고정시킨다. 이 그림에서는 사선이 왼쪽 가장자리 중앙에서 다른 세 모서리로 시선을 유도할 위험이 있지만, 호기심이 많고 기차 아래에 은밀하게 있어 거의 보이지 않는 사람은 구성 안으로 시선을 다시 끌어당기는 움직임을 제공한다.

그림 7.22 아시프 사이드/배드윈 : 공항, 다카, 방글라데시. 사진, 2011. 기차, 역, 선로는 화면의 모든 면에 닿아있어서 움직이지 않는다. 시간은 걸리겠지만, 놀랍게도 기차 아래에서 뛰어 나오는 유일하게 움직임이 있는 사람을 당신은 결국 알아차린다. Asif Syed Ahmed.

그림 7.23 사선이 만든 X자는 시계 방향으로 형태를 움직이는 에너지를 만든다.

그림 7.24 내부 가장자리가 파란 선들로 구성된 하얀 사각형은 단절되지 않았기 때문에 빨간 사각형 위쪽에 있는 것을 확실하게 한다.

바실리 칸딘스키는 사선이 그림 표면에 느슨하게 놓여 있다고 하였다. 사선은 가장 많은 움직임이 있고 화면에 닿지 않으면 계속 움직이게 한다. 수직선과 수평선은 가장자리의 공간적인 방향을 반영하기 때문에 그림의 표면에 더 견고하게 붙어 있다. 그림 7.23에서 사선은 X자를 형성하고 많은 에너지를 만든다. 선들은 화면 가장자리에 닿아 있지 않기 때문에 전경은 시계 방향으로 자유롭게 회전한다. 이미지의 모서리에 평행한 선들은 움직임을 돕는 에너지를 더해준다.

공간에서의 위치에 대한 영향

구성을 보면 서로 관련된 형태와 선의 위치를 포함해 우리 주변에서 보게 되는 일상의 공간적 특성을 아울러 자동적으로 받아들인다. 우리는 어떤 것이 다른 것 앞에 있어 우리에게 더 가까이 있고, 어떤 것은 그들 바로 뒤에 있고, 또 다른 것은 훨씬 더 뒤에 있다는 것을 추정한다. 그리고 동시에 이것이 실제 3차원 관점이 아니라 여전히 2차원이란 것을 알고 있다. 우리는 고개를 어떻게든 돌려 유리한 관점에서 본다고 해도 모든 것은 여전히 정확하게 같은 면에 있다. 그러나 3차원이 아니라면 우리는 왜 다른 형태들 앞에 있는 형태를 보는 걸까?

한 형태가 다른 것 앞에 있는지, 공간의 깊이가 어느 정도인지를 알아내는 데 도움이 되는 몇 가지 현상들이 작용한다. 색채는 가장 복잡하고 강력하므로 나중에 다룰 것이다. 중첩된 형태와 연속적인 선, 명암 대조법 그리고 시지각은 다른 세 가지 영향 요인이다.

중첩

중첩은 전면에 어떤 형태가 있는지를 설정하는 가장 결정적인 방법으로 부정할 수 없는 증거로서 제시된다. 위에 있는 형태의 연속적인 선은 아무것도 그것을 차단하지 않는다는 것을 매우 확실히 보여 준다. 결국 그 선은 그 뒤에 있는 형태들의 선들을 차단하고, 공간에서 뒤로 물러나게 하는 감각을 발생시켜 그들을 더욱 멀리 놓는다.

그림 7.24에서 파란 선들은 하얀 사각형 내부의 가장자리를 이루는데, 하얀 사각형은 빨간 사각형과 중첩되어 있고, 두 가장자리에 회색 경계선이 있기 때문에 보인다. 그러나 파란 경

그림 7.25 앨리스 고테스맨 : 밧줄. 목판 종이에 잉크와 흑연, 24"×20", 2007. 이 이미지에서 검은 선들은 명도가 밝은 선들의 앞쪽에 있다. Alyce Gottesman.

계선이 거기 없다면, 각을 이루는 두 회색선과 그들이 마주보는 90도의 빨간 각과 작고 빨간 사각형을 보게 될 것이다.

검정은 흔히 다른 색 뒤에 놓이지만 그림 7.25 앨리스 고테스맨의 밧줄(Rope Line)에서 검정 밧줄의 연속적이고 끊어지지 않은 부분은 명도가 더 밝은 밧줄과 배경의 앞면에 검정 밧줄이 놓이게 한다. 검정 밧줄이 앞쪽에 있도록 도와주는 다른 두 요소가 여기에서 2차적인 방식으로 작용한다. 높은 명도는 풍경의 먼 뒤쪽에 머물고, 밧줄은 가장자리에 닿아 있어 화면에 붙여 놓는다.

명암 대조법

명암 대조법(키아로스쿠로)은 제1장에서 언급했듯이 3차원 형태를 종이와 같은 2차원 표면으로 표현하는 다빈치의 명암 시스템이다. 형태가 보는 사람으로부터 멀어질수록 당신 앞에 놓인 실제 물체처럼 더 어두워진다. 높은 명도는 그늘진 면과 앞으로 나온 면을 구별해주고, 뒤로 물러난다. 명암 대조법은 일반적으로 이 면들을 결정하는 것은 색상 자체가 아니라 명도라는 것을 보여 준다. 그림 7.26 장-오노르 프라고나르(Jean-Honor Fragonard)의 은밀한 키스(Furtive Kiss)는 하얀 치마의 공간적 입체감을 뚜렷하게 보여 주는 효과적인 예시이다.

시지각

시지각은 우리가 보는 것에 대해 실제 시각 상태와는 독립적인 추정을 설명한다. 제5장에서 학습한 것을 예로 들자면, 구성의 아래쪽을 보는 사람은 가장 가까이 있는 땅으로 지각하고,

색채, 어떻게 활용할 것인가?

그림 7.26 장-오노르 프라고나르 : 은밀한 키스. 도해백과사전에서 재현, 유럽 아트 갤러리, M. O. 울프 파트너십, 상트페테르부르크, 모스크바, 러시아. 1901. 소녀가 입고 있는 치마의 명도 범위는 명암 대조법이 제시하는 볼륨감을 보여 준다. Oleg Golovnev/Shutterstock.

위쪽은 가장 멀리 있는 하늘로 인식한다. 그림 7.27의 강의 풍경 사진은 이를 보여 준다. 그림 7.28 게리 마이어의 사진은 어려운 문제일 수 있지만 우리의 지각 능력이 도와준다. 사진상에서 구식 자동차는 직접적으로는 사실 수레바퀴 위에 있지만 우리는 일상 지각으로부터 자동차의 크기와 위치를 이해하고 실제로는 그것이 멀리 있다는 것을 안다.

우리는 또 서로 교차하는 선과 형태에 대해 추론한다. 그림 7.29에서처럼 우리에게는 도형의 양쪽에 있는 선이 도형 뒤에서 지속된다. 우리는 사실 두 선을 보지만 그들이 도형에 의해 단절된 하나의 선이라는 것을 추정한다. 이는 단절된 형태와 선들을 완성하는 우리 뇌의 방식에 의한 것임을 제8장에서 학습할 것이며, 이 시각 원리는 완결성(closure)이라 한다.

그림 7.27 마시 쿠퍼만 : 여전히 집. 사진, 2009. 구성의 아래는 보는 사람에게 더 가까이 있고, 위는 더 멀리 있다. Marcie Cooperman.

색채

색채는 구성의 시각 공간을 채우는 가장 강력한 도구이다. 디자이너의 선택에 따라서 그림의 표면은 매우 얇은 데서부터 거의 무한한 깊이에 이를 수 있고, 디자인 요소들의 면 위치는 엄청나게 다양해질 수 있다. 일부는 바로 옆에서 맴도는 반면 다른 일부 면들은 매우 멀리 있어 보인다.

왜 면들 사이의 거리를 조정하고자 하는가? 왜냐하면 구성의 색채들이 관람자들이 보는 것을 결정하고, 그들에게 주제나 메시지를 전하기 때문이다. 상업적 목적인 광고 디자인이든 그림이든 색채는 결정적인 목표이다. 서로 가까이 있는 형태들은 구성에서 시각적 긴장감이나 흥분을 유발할 수 있기에 속도, 다양성, 활동성, 젊음, 갈등과 같은 주제를 만들어낼 능력을 부여한다. 반대로 꽤 먼 거리는 고독, 깊이, 평화, 어린 시절, 기쁨의 메시지를 전할 수 있고, 또는 메시지를 직접적으로 전달하는 텍스트나 이미지를 고립시켜 강조할 수 있다.

그림 7.28 게리 마이어 : 팰루즈, 워싱턴, 2009년 6월 13일. 멀리 보이는 건 작은 장난감 자동차일까 실제 자동차일까? 사진. Gary K. Meyer.

그림 7.29 이 구성에는 사각형 양 옆에 2개의 밝은 회색 선이 있지만, 사각형 뒤에서 연속된 하나의 선으로 보인다.
Marcie Cooperman

그림 7.30 하워드 갠즈 : 양자 패치워크. 디지털 프린팅, 2006. 빨간 요소들은 중첩된 파란 요소들을 밀어내고, 그들 앞에 있는 것으로 보인다. Howard Ganz.

색채, 어떻게 활용할 것인가?

각각의 색상은 구성에서의 작용을 결정하는 특별한 색감을 지닌다. 일부 색채들은 진출하고, 일부는 중립적이며, 일부는 후퇴한다. 진출하는 색채는 앞으로 나아오고, 중첩이나 명암 대조법을 이용해 그 앞에 놓인 요소들과 사이에 있는 공간의 깊이를 축소한다. 같은 위치에 있는 후퇴하는 색채는 그 자신과 다른 요소들 간에 훨씬 더 많은 공간을 허용한다. 미술 평론가이자 큐레이터인 윌 그로만(Will Grohmann)은 "실제 그림의 면은 주로 색채의 의미들에 따라 아코디언처럼 앞뒤의 공간상으로 움직일 수 있다."고 언급했다.[4]

색채들은 구성에서 동시에 보이기 때문에 그들 서로 간의 관계는 면들의 위치에 영향을 준다. 그래서 예를 들어, 빨강 같은 색채가 앞으로 나오려고 해도 구성 안의 다른 색채들이 이를 다소 경감시킬 수 있다. 만약 다른 색채들이 보색이라면, 빨강의 공격적인 작용과 경쟁하지 않는다. 그러나 만약 다른 색채들이 빨강이거나 강도가 높은 다른 색들이라면 상황은 복잡해지고, 그들의 색감은 결국 앞에 있는 것에 영향을 주게 된다.

명도와 강도는 색채가 움직이는 실제적인 추세에 —반드시는 아니더라도— 색상이 작용하는 힘에 근본적인 영향을 준다. 파랑을 예로 들자면, 후퇴하는 경향이 있고, 대부분의 파랑은 통상적으로 그렇다. 그렇지만 강렬한 파랑은 이웃한 색채들이 덜 강렬하다면 그들의 앞으로 나아온다. 그러나 빨강과 짝이 되면 파랑이 빨강의 움직임을 따를 기회이며 훨씬 뒷면에 놓인 것처럼 보인다. 그림 7.30에서 하워드 간즈의 양자 패치워크(Quantum Patchwork)는 빨강의 전진하려는 경향으로 인해 배경에 있는 빨간 요소가 중첩되어있는 강렬한 파란 요소를 밀쳐내고, 그 앞에 있는 것 같은 모습을 보여 준다.

색채의 힘

색채는 중첩에 의해 전달된 정보를 실제로 반박할 수 있다. 예를 들어 그림 7.31 캐서린 킨케이드의 물의 변화(Changewater)를 보자. 나무들은 물과 연속적인 선으로 중첩되어 있기 때문에 전경으로서 인식된다. 그러나 물을 빨강으로 선택한 것은 물이 배경으로서 적절하게 존재하는 것을 허용하지 않는다. 빨강의 특성은 진출하려는 것으로 나무와 파란 물선에 비해 계속 나아온다. 이것은 마치 불타고 있는 것처럼 배경을 살아있게 해 역동적인 긴장감을 만든다. 높은 명도와 강도의 파란 물선은 빨강만큼 앞으로 나오지 않는다.

색채와 선이나 도형들 간의 부조화는 긴장감의 메시지가 목적이 아니라면 그림에서 혼란을 초래할 수 있다. 예를 들어 주제가 평화의 일종이라면 색채들은 메시지와 다툴 수 있다. 그런 경우, 진출하는 색채들을 전면에서 전경으로 사용하고 후퇴하는 색채들을 배경에서 사

그림 7.31 캐서린 킨케이드 : 물의 변화. 세 폭짜리 그림, 유화, 18'×4.5', collection AT&T. 물의 빨강은 파란 요소들 앞으로 나온다. Catherine Kinkade.

유사성이 이미지 지각을 어떻게 체제화하는지에 관한 또 다른 흥미로운 예시가 있다. 그림 8.14a에서 수평선보다 수직선이 더 가깝기 때문에 근접성은 초록색 점을 세로줄인 열로 묶는다. 그러나 같은 여백을 사용한 그림 8.14b에서 중앙의 가로줄인 행은 빨간 점들로 이들을 분류하는 방식을 변화시킨다. 이제 그들을 행으로 본다.

그림 8.14c의 모든 요소들은 초록색인데 중간 행은 점이라기보다는 사각형이다. 다시 한 번 이것을 행으로 지각한다. 이는 중간 행의 사각형들을 묶고, 점으로 이루어진 행들과 분리하는 데는 형태 유사성만으로도 충분하다는 것을 보여 준다.

그림 8.15 크리스타 스발보나의 투명성 2 (Transparency 2)에서 정사각형들은 직사각형과 균형을 이루는 한 덩어리로 지각된다.

그림 8.16 파멜라 패널의 ATF-시끄러운

그림 8.13 조안 미로 : 피난 사다리. 종이에 구아슈, 수채물감, 브러쉬, 잉크, 15 3/4"×18 3/4", 1940. Digital Image © The Museum of Modern Art/Licensed by SCALA/Art Resource, NY.

(ATF-Unsilent)에서 위쪽 검은 선, 아래쪽 초록 형태들, 하얀 바탕의 분리된 세 그룹으로 색채를 묶는다. 시선은 안정되어 있지만 단절된 에너지의 메시지와 함께 모든 초록을 한 단위로 연결시킨다. 예리한 검은 곡선들은 서로 관통하여 휘감고 수염 모양의 점을 찍으면서 초록색을 차단하고, 구성 전체에 걸쳐 역동적인 에너지를 제공한다.

구성이 색상의 다양성을 포함할 때 눈은 그들을 유사하게 받아들인다. 예를 들어 그림 8.17 야노스 코로디의 공간(Space)은 청록색과 연두색을 포함하고 있지만 눈은 이 모두를 동일한 색상인 초록색으로 인식한다.

그림 8.18 야노스 코로디의 일몰(Sunset)에서 색상의 분류는 이 복잡한 구성을 이해하는데 도움이 된다. 존재의 여러 단계에 어쩌면 반사와 같은 움직임이 있는 것으로 보인다. 색채를 관찰하고, 세 단계의 주황으로 분류함으로써 더 높은 명도는 그림자이고 더 낮은 명도는 '실재'라는 것이 사실임을 이해한다. 주황색 직사각형은 반사로 보이고, 그늘진 선들은 다른 수준으로 반사된 그림자일 수 있다. 그리고 '실제' 위치는 강도가 낮은 초록색, 회색, 파란색 부분과 어두운 천장인 것처럼 보인다.

유사한 요소들의 반복

우리는 모두 바쁘다. 온라인이든, 미디어든 아니면 다른 사람이 한 말이든 하루 종일 많은 것을 보고, 듣고, 읽는다. 주의해야 할 것이 너무 많으므로 우리에게 부과된 엄청난 광고와 소음들로부터 정말 중요한 것을 구별할 방법이 필요하다. 여기서 게슈탈트 이론이 작용한다.

(a)　　　　　　(b)　　　　　　　　　　(c)

그림 8.14 유사한 요소들은 이 이미지들을 지각하는 방식을 바꾼다. Marcie Cooperman.

그림 8.15 크리스타 스발보나 : 투명성 2. Krista Svalbona

그림 8.16 파멜라 패럴 : ATF — 시끄러운. 뽕나무 종이에 오일, 20"× 30", 2010. 세 가지 다른 색상을 하얀 바탕, 검은 선들, 초록 형태들의 분리된 그룹으로 묶는다. Pamela Farrell.

우리는 더 큰 형태와 강한 색채는 물론 반복된 요소들을 알아차리고 세부 사항은 잊어버린다. 마케터는 이점을 알고, 제품과 서비스를 파는 데 반복을 영리하게 이용한다.

그들은 반복이 다음 목적들을 달성하는 데 효과적이라는 것을 알고 있다.

- 강조나 중요성의 전달
- 보는 사람의 이미지 기억에 도움
- 메시지의 소통

강조의 전달 당신은 전자제품 대리점에 들어가서 여러 대의 대형 TV 화면에서 반복되는 이미지를 보고 흥분을 느껴본 적이 있나? 소음을 제거하고 같은 이미지가 나오는 수많은 화면 앞에 대면하는 것은 흥분되는 일이고, 이는 시각적 경험을 오래도록 기억에 남게 한다. 반복은 영상의 **중요성**을 명심하게 한다. 사실 TV를 사지 않고 후회 없이 나오려면 강한 의지가 필요하다.

매장의 쇼윈도나 인테리어 디스플레이에서 제품의 반복 진열은 매장의 특제품으로서의 특성을 강조한다. 보는 사람들은 이 제품이 알고 있는 것들 중 수요가 많아 매우 인기 있고, 그것을 사기에 여기가 최적의 장소라는 메시지를 얻게 된다. 반복은 판매에 영향을 미칠 정도로 충분히 강력한 힘으로서 사회적으로 인정된다.

그림 8.19 상점의 쇼윈도 진열에서 파란 셔츠의 반복을 통해 핵심을 바로 파악하게 된다.

우연이 아닌 반복은 상점의 브랜드 이미지에 대한 느낌을 전달하는데 도움이 된다. 반복된 것이 무엇이든 브랜드에 대한 인상과 제공해야 하는 것에 기여한다. 예를 들어 많은 색의 캐시미어 스웨터를 진열하는 것은 넓은 색채의 선택 범위를 대변한다. 반면에, 많은 스웨터를 같은 색채로 진열하면 질감을 강조하거나, 그것은 최신 유행하는 스웨터이자 많은 스타일을 제공하는 상점이라는 사실 강조한다.

보는 사람의 이미지 기억에 도움 당신이 브랜드를 기억하는 데 TV 광고를 몇 번이나 볼 필요가 있다고 생각하나? 10번까지 권장되긴 하지만 일반적으로 광고 회사들은 3번이 마법의 숫자라는 데 동의한다. 단지 충분히 반복되는 것만으로 브랜드 이름에 익숙해지고, 브랜드에 대한 평가가 그런 방식으로 향상된다는 점은 다 알고 있는 사실이다. 설사 당신이 광고에 특별한 주의를 기울이지 않는다고 할지라도 그 제품이 필요해지면 당신은 그 브랜드의 이름을 기억하게 될 것이다.

단지 광고를 3번 이상 보여 주는 것만으로 기억하는 데 도움이 되고 제품은 팔린다. 요소를 반복하는 시각적인 구성에서 보는 이들에게 그 요소에 집중할 기회를 주고, 그것을 기억하게 한다. 그림 전체를 보느라 분주하기 때문에 색채나 형태와 같이 그것을 보도록 도와주는 것이 없다면 보통은 구체적인 부분을 기억하지 못한다.

메시지의 소통 잘된 구성은 예술적인 메시지를 담아 스토리를 이야기하는 형태로 우리를 유도하는 요소들을 사용한다. 반복은 형태나 패턴을 만들어 내고, 대비를 강조하고, 시선을 적합

그림 8.17 야노스 코로디 : 공간. 린넨에 아크릴과 오일, 19.6"×31.5", 2003. 공간 속의 다양한 초록색들처럼 다양한 색상을 함께 묶는다. Janos Korodi.

그림 8.18 야노스 코로디 : 일몰. 캔버스에 달걀을 이용한 템페라와 오일, 41.3"×63", 2003. 색채는 이 그림에서 무슨 일이 일어나는지 이해하는 데 도움이 된다.
Janos Korodi.

그림 8.19 쇼윈도 진열. 반복은 이 상점에서 파란 셔츠를 강조하고 있다는 것을 이해시킨다. © Julija Sapic/Fotolia.

그림 8.20 미쯔비시 로고. 이 브랜드 로고에서 우리는 독립된 마름모꼴은 간과하고, 디자인 전체를 본다. Mitsubishi Motors North America, Inc.

색채, 어떻게 활용할 것인가?

한 방향으로 이동시키는 등 다양한 일들을 발생시켜 이런 목표를 한층 더 도와준다.

반복 사용을 위한 전략

반복되거나 유사한 요소들을 묶는 경향을 활용해 여러 가지 디자인 전략을 사용할 수 있다. 전략으로는 대칭, 점진적인 순서, 반복을 통한 패턴의 형성, 반복된 단위 사용에 의한 다른 형태의 창조, 다른 요소들의 대비를 포함한다.

대칭 사용하기 대칭은 축을 기준으로 질서 있고 예측 가능한 균형 형성 요소들을 반복시켜 독립된 개별 단위를 더 큰 디자인으로 만든다. 우리는 구성 요소를 이루는 조각들을 간과하기 때문에 더 큰 디자인을 알아본다. 예를 들어 그림 8.20 미쯔비시 로고는 3개의 마름모꼴을 사용해 눈에 띄는 디자인을 만들었다.

점진적인 순서 사용하기 점진적인 변화는 다른 요소들이 일정하게 반복된다면 예술적인 스토리를 이야기할 수 있다. 우리는 일정한 요소들을 배경으로 분류하고 유일하게 변화하는 것만 알아본다.

예를 들어 그림 8.21 쉬리 코헨 카라시코브의 스펙트럼 병(Spectral Jars)에서 모든 병들은 같은 크기와 높이로 선반에 정렬해 있다. 각 선반에서 강도와 명도는 일정하고 색상만 달라진다. 그들은 스펙트럼 색상의 순서로 놓여 있는데 아래쪽 선반으로 갈수록 강도가 증가한다. 다른 구성 요소들이 일정한 가운데 논리적이며 자연스럽고 매력적으로 변화하는 색상의 순서를 알아볼 수 있으며, 우리는 메시지가 색채에 관한 이야기라는 것을 분명히 알게 된다.

그림 8.21 쉬리 코헨 카라시코브 : 스펙트럼 병. 사진, 2010. 아래쪽 선반으로 갈수록 명도는 낮아진다. Shiri Cohen Karasikov.

반복되는 형태를 사용해 스펙트럼의 순서로 색상을 배치하는 것은 상업적으로 색채를 사용하는 다양한 유형들에서 여러 번 보게 되는 쉽고 직관적인 요소들의 조합이다. 그렇지만 표적 고객의 마음을 끌고 동의를 얻어내는 데는 결코 실패하지 않는다. 그것은 아마 무지개를 선천적으로 이해하는 우리의 화학적인 성질 때문이거나 반복의 가치를 인정하거나 아니면 단순히 그냥 아름답다고 느끼기 때문이다. 우리는 그것이 언제나 신선하고 새롭다고 생각한다.

반복을 통한 패턴의 형성 크기나 형태, 색채가 다른 요소들을 연속적으로 함께 놓으면 연속물이 만들어진다. 이러한 연속물을 반복하면 패턴이 형성된다. 연속물을 여러 번 반복하면, 패턴의 나머지도 같을 것이라는 예상을 한다. 이는 디자인의 법칙이 연속물로 규정되어 있고, 우리는 이로부터 다음에 오게 될 것을 배우기 때문이다. 우리는 이 점을 알고 있기 때문에 개별적인 요소들은 2차적으로 중요하고 패턴을 전체로 이해한다는 것을 전제로 받아들인다. 개별적인 요소들을 전체로 결합하려는 게슈탈트 경향으로 인해 이 모든 것이 가능하다.

우리는 다른 종류의 요소들을 패턴을 형성하는 연속물로 결합하는 이런 과정에 익숙하다. 친숙한 패턴들은 바둑판무늬, 줄무늬, 오늬무늬(헤링본), 격자무늬와 같은 이름이 있다. 쿠거와 표범(그림 8.22)처럼 독특한 동물 가죽의 패턴은 이것을 구성하는 소용돌이무늬나 반점 이상이며, 얼룩말의 줄무늬는 개별적인 색줄 이상이다(그림 8.23).

게슈탈트 이론의 원리는 무엇을 주목할지 선택하는 시스템으로 뇌에게는 선별(분류)과 같다. 우리가 이미지의 모든 요소에 주목한다면, 결합의 예술적 사유를 결코 깨닫지 못하고 패턴을 절대 알아볼 수 없을 것이다. 예를 들어 그림 8.24에서 유사하게 교차하는 검은색과 하얀색 형태로부터 도출된 패턴을 포착할 수 있는데, 이는 우리가 분리된 요소들을 무시하기 때문이다. (정확하게 동일한 2개의 형태도 없다는 점에 주목해라.) 훨씬 더 중요한 것은 복잡성과 3차원으로 암시된 것을 시각적으로 이해할 수 있다는 점인데 이는 우리가 원근법과 그림자를 이해하기 때문이다.

요소들의 연속(시퀀스)을 반복하는 것은 한 요소들을 반복하는 것보다 더 복잡한 구성을 만든다. 우리가 지금까지 배운 색채의 상호 작용, 면에서의 위치, 균형, 연속성, 그리고 게슈탈트 원리에 따른 집단화에 대한 모든 요소들이 정교한 균형에 의해 설정되어 있다. 활발하게 살아 있는 듯 역동적인 구조를 형성하는 요소와 힘의 집합은 한 요소만 바꿔도 변할 수 있다. 구성에서 동일한 색채를 유지해도 그들의 위치를 바꾸면 색채가 전혀 달라 보일 수 있고, 균형을 벗어나고, 면의 깊이가 달라지고, 심지어 이미지가 평평해질 수 있다. 색채의 위치 변화는 서로 가까이 있고, 유사한 특성을 지닌 새로운 형태로 분류시킨다.

그림 8.25에서 초록색 부분은 빨강들 사이에 있는 공간으로 작용한다. 우리는 3개의 직사각형이 중첩된 단위로 빨강을 보고 초록은 그 뒤에 있는 배경으로 본다. 그러나 색채를 재배치하면 그들을 묶는 방식이 달라진다. 그림 8.26에서 이미지 전체는 평평해졌고 더 이상 빨강을 함께 묶

그림 8.22 게리 마이어 : 케냐, 2010년. 표범은 그의 멋진 가죽을 과시한다. 우리는 이런 패턴에 너무 익숙해서 그것의 개별적인 요소들을 보지 못한다. Gary K. Meyer.

그림 8.23 게리 마이어 : 케냐, 2010년. 얼룩말은 초원에서 눈에 띈다. 어린 아이들도 얼룩말 패턴을 이해하도록 배운다. Gary K. Meyer.

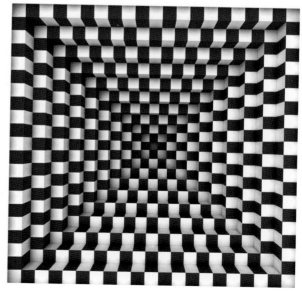

그림 8.24 옵티컬 아트. 여기 있는 모든 형태들은 약간씩 다름에도 우리는 바둑판무늬로 이해할 수 있다. © imagewell10/Fotolia.

그림 8.25 우리는 초록을 빨강 집단 사이에 있는 공간으로 지각한다. Marcie Cooperman.

그림 8.26 이 이미지는 그림 8.25보다 평평해 보인다. Marcie Cooperman.

어진 것으로 지각하지 않는다. 연속과 반복의 복잡한 리듬은 패턴이 형성되는 방법이다.

반복된 단위 사용에 의한 다른 형태의 창조 구름들을 바라보면서 알아볼 수 있는 형태로 결합해 본 적이 있나? 구름 모양의 모든 형태를 함께 끌어당기고, 명확하게 구름 같지 않은 형태들을 분류하면서 작용하는 반복의 게슈탈트 이론은 하늘에서 일어나는 일을 이해하도록 도와준다. 아니, 아마 당신은 거기에 코끼리가 있다고는 생각하지 않을 테고, 바보 같은 놀이라고 여길 것이다. 그러나 요소들의 무리에 의해 형성된 형태를 인식하게 되고, 다시 한 번 개별적인 것보다는 복합적인 관점을 선택하게 된다.

가끔 구성을 일정한 거리에서 보면 개별적인 형태들은 별개의 전체 이미지 안으로 사라진다. 인상주의 화가들은 전체적인 상황에 대한 그들의 인상을 기록하는 대가(大家)로서 풍경을 그릴 때 외견상으로 상관없어 보이는 아주 작고 불규칙한 붓질을 사용해 풍경을 나타낸다. 가까이 보면 그들은 아무렇게나 구부러진 색채의 선들로 보이지만 적당한 거리에서 보면 완벽한 형태의 보트, 다리, 풍경으로 응집된다.

집단화 방법이 작동하는 놀라운 예로 그림 8.27은 기계적인 점 인쇄 과정을 보여 준다. 가까이에서는 여러 색 점들로 구성된 매우 모호한 이미지를 보게 된다. 그러나 멀리서는 완벽하게 현실적인 인물 사진이 기막히게 나타난다.

그림 8.27 이 이미지는 기계적인 점 인쇄 과정을 활용한다. Terry Chan/Shutterstock.

다른 요소들의 대비 이 원리들은 디자이너의 공모자이다. 우리가 이미지를 볼 때 반복적인 형태들을 집단으로 묶고 그 집단과 다른 것들을 제외하지만 그들은 눈에 띄기 때문에 알아차린다. 그림이나 포스터의 형태들, 웹 페이지나 광고의 이미지들, 방의 가구 집단, 의상의 특별한 세부 양식은 집단이 될 수 있다. 일탈은 단조로움 가운데 흥분, 추함 가운데 아름다움, 질서 가운데 무질서, 약함 가운데 강함과 같은 정서적 이익을 형성하면서 반복된 요소들과 다른 메시지를 전할 수 있다.

음악에서 반복은 노래와 작곡의 기본이 되며, 리듬(화음)을 구성하고, 당김음(화음에서 벗어남)을 형성하는 데 사용될 수 있다. 블루스와 같은 음악의 전체 장르는 예측 가능한 순서에 따른 화음의 반복을 기반으로 하지만 즉흥곡(일탈)은 연주자의 천재성을 보여 준다.

그림 8.28 조를 위한 엽서에서는 낮은 명도의 모서리가 둥근 사각형 안에서 갈색 커피와 흰색 커피 잔의 원형이 반복되는데 이것은 차이를 인식하도록 한다. Joe 로고와 비원형으로 늘어선 커피 계량기가 그 차이이

색채, 어떻게 활용할 것인가?

그림 8.28 조를 위한 엽서, 9 이스트 13거리, 뉴욕. 다른 Joe 로고와 늘어선 커피 계량기는 원들 사이에서 눈에 띈다.
Marcie Cooperman.

다. 하얀 배경은 전부를 하나로 묶는다.

질감상으로는 복잡하지만 단조로운 그림 8.29 조엘 실링의 사진 **초록색 덧문, 시에나, 이탈리아**(Green Shutters, Sienna, Italy)에서 일탈한 것은 밝은 초록색 덧문이다. 그들의 색상과 강도의 차이는 보색인 빨간 타일과 벽돌에 대비된다.

우리는 유사한 요소들을 함께 묶을 때 분명히 다른 요소들은 함께 묶지 않는다. 서로 벗어나 있는 요소들로 가득한 구성은 각각의 요소 자체가 눈에 띈다. 예를 들어 그림 8.30에서

그림 8.29 조엘 실링 : 초록색 덧문, 시에나, 이탈리아. 사진, 2001. 초록색 덧문들은 이 사진에서 유사하지 않은 대상으로, 보색인 지붕 타일과 벽돌에 대비되어 눈에 띈다. Joel Schilling.

색상들은 전혀 다르기 때문에 네 부분을 통합된 것으로 지각할 수 있는 방법은 없다.

근접성

게슈탈트 이론의 **근접성** 원리는 구성 안의 요소들을 집단의 일부로 지각하는 근본적인 이유를 말한다. 그들은 서로 가까이 있기 때문이다. 가까이 있는 요소들의 집단화는 요소들의 **모음(묶음)**으로도 알려져 있다. 우리는 각기 개별적인 요소보다 집단에서 더 큰 의미가 연상되는 것으로 생각하기 때문에 그들을 묶는다. 그들이 함께 패턴이나 디자인을 형성하고 이야기를 전할 수 있다.

근접성은 때때로 유사성에 우선할 수 있다. 그림 8.31a에서 보라색 원들은 서로 가까이 있기 때문에 열의 두 집합을 형성한다. 그림 8.31b에서 두 열 사이에 빨강이 있지만 그들은 여전히 2개의 집합을 형성하기 위해 보라색 열들과 함께 집단을 이룬다. 빨간색 열들은 충분히 가까이 있지 않기 때문에 함께 묶지 않으며 보라색 집단의 일부인 것처럼 보인다.

콜라주는 의미상으로 주제를 형성하는 항목들의 무리로써 근접성은 콜라주를 이야기 전달의 성공적인 매체로 만든다. 예를 들어 그림 8.32의 콜라주에서 빨간 글자와 군인, 폭탄, 피의 이미지들의 근접성은 분쟁과 파괴의 이야기를 전하고 있다.

제6장으로 돌아가 죽은 나무들의 무리가 있는 그림 6.43 게리 마이어의 사진을 다시 살펴보자. 이 나무들의 근접성은 무리로서의 정체성을 부여하며, 춤추는 듯한 움직임과 사람의 팔을 가장한 위로 향한 가지들은 그들이 서로 장난치는 것처럼 만든다. 서로 상대적으로 그들은 모두 다른 방향으로 뻗어 있다고 할 수 있다. 따로따로 보면, 나무 각각의 움직임은 제한될 것이다.

그림 8.30 색상이 너무 달라서 네 부분 각각이 시각적으로 튄다. Marcie Cooperman.

근접성의 영향력

근접성은 여러 방법으로 지각에 영향을 줄 수 있다.

- **동시 대비** : 동시 대비는 서로 멀리 있는 대상들보다 인접한 대상들 사이에서 더 강하다. 동시 대비는 대상과 그 윤곽선 사이에서 특별히 강한데, 이는 윤곽선이 대상과 배경 간의 대비를 방해하기 때문이다. 윤곽선은 제9장에서 세부적으로 논의할 것이다.
- **상대적인 중요성** : 요소들이 분류되는 방식은 그들의 상대적인 중요성에 관한 정보를 제공한다. 함께 묶인 것들은 동일한 중요성을 지닌다. 시선은 동등한 가족의 구성원으로서 그들 모두를 향한다. 그러나 그들과 분리된 요소들은 다른 범주에 속한다. 예를 들어, 그

(a)

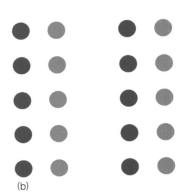

(b)

그림 8.31 (a) 보라색 원들이 서로 근접하기 때문에 이들을 열의 두 집합으로 본다. (b) 두 열은 빨강이지만 같은 열의 두 집합으로 본다. Marcie Cooperman.

림 8.33a에서 모든 정사각형은 동일한 것으로 여겨진다. 그림 8.33b에서 위의 2개와 아래 2개가 동일하다. 위의 2개가 더 위에 있기 때문에 더 큰 시각적 무게감을 지니며, 따라서 그들이 약간 더 중요할 것이다. 그림 8.33c에서 정사각형 하나가 따로 떨어져 다른 3개의 아래에 있기 때문에 중요성이 다른 수준으로 보인다. 그것의 분리는 더 큰 시각적 무게감을 주므로 더 중요하다. 이제 그런 방식으로 그림 8.33d의 빨간 정사각형을 보면, 그것의 떨어져 있는 위치와 대비되는 색상 때문에 중요한 사각형으로 눈에 띈다. 그것은 근접성과 색상을 함께 사용하는 효과적인 방식으로 보는 사람들이 중요한 것을 알아보게 한다. 이것은 디자인에 있어서 어떻게 유용할까? 비디오 게임기, 전자 제품, 식기세척기, 분쇄기, 전자레인지와 같은 주방 용품 등 우리가 매일 사용하는 제품에 대해 생각해 보자. 어떤 스위치가 그들을 켜거나 소리를 크게 하는 데 사용되는지 우리가 어떻게 아는가? 우리는 제어 스위치의 위치로부터 사용성에 관한 정보를 얻는다. 그들은 각각의 기능과 상대적인 중요성을 알려주는 논리적인 방식으로 배열되어야 한다. 우리는 가장 중요한 전원 버튼을 다른 버튼들과 떨어진 가장 눈에 띄는 위치에서 찾을 것이다. 색채의 강한 대비는 그것을 인지하는 데 도움이 된다. 속력 조절과 같은 다른 중요한 버튼들은 함께 묶여지고 중요성이 낮은 버튼들은 눈에 덜 띈다. 다른 예로, 인터넷 웹사이트는 특정한 기능을 직관적으로 함께 분류하는 방법을 활용할 필요가 있다. 드롭다운 메뉴상의 항목들은 관련된 기능을 가져야 하며, 그들은 기본적으로 숨겨져 있기 때문에 중요성이 낮은 것으로 여겨진다. 가장 중요한 기능은 더 크고 눈에 띄는 위치에 있어 쉽게 구별되어야 한다.

그림 8.32 영웅 중 하나! 알 수 없는 군인 중 하나… 단어, 색채, 이미지의 근접성으로부터 이야기를 해석한다. Mixed media collage. KUCO/Shutterstock.

- **형태의 착시** : 묶여 있는 요소들은 형태의 착시를 만들 수 있다. 형태, 색채, 크기와 같은 특성들이 다른 요소들이라도 그들의 근접성은 형태를 제시할 것이다. 그림 8.34에서 초록색이 대부분인 들판에서 보색인 빨간 양귀비들은 함께 무리지어 있고, 이들은 좌측 중앙에서 우측 상단으로 시선을 움직이게 하는 사선을 만든다.

이런 정보들을 어떻게 활용할 것인가? 전자 기기의 스위치나 웹 페이지의 버튼으로 돌아가서, 특히 국제적으로 보급되는 제품이라면 집단을 이루는 형태를 인지하는 것이 중요하다. 현지 문화에서 형태가 의미하는 바에 대해 주의해야 한다.

전경과 배경

당신은 그림 8.35에서 루빈의 화병으로 불리는 고전적인 옆모습 착시의 세트를 본 적이 있나? 이 이미지는 **전경과 배경** 지각에 대해 연구한 덴마크 심리학자 에드가 루빈(Edgar Rubin)에 의해 1915년에 고안되었다. 하얀 화병과 검은 두 얼굴의 이미지 사이에서 교대하는 것처

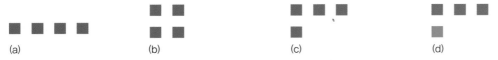

(a) (b) (c) (d)

그림 8.33 근접성과 색상은 상대적인 중요성을 전한다. (a) 우리는 정사각형을 동일한 중요성으로 지각한다. (b) 위의 두 정사각형이 약간 더 중요하다. (c) 떨어져 있는 정사각형이 더 중요하다. (d) 빨간 사각형은 반드시 봐야 하는 것이다! Marcie Cooperman.

그림 8.34 J. B. 실링 : 빨간 양귀비, 움브리아 지역, 이탈리아. 사진, 2004. 빨간 양귀비는 시선을 좌에서 우로 움직이게 하는 선을 이루며 함께 무리를 이룬다. Joel Schilling.

그림 8.35 루빈의 화병과 옆 모습 착시.

럼 보인다. 왜 이런 일이 발생하는가? 구성을 2개의 개체, 즉 전경과 배경으로 분리하려는 우리의 성향과 관련된 게슈탈트 이론의 원리를 활용한 것이다.

우리는 대상을 어느 한쪽으로 보려고 하므로 무엇에 주목해야 하는지 알고 있다. 그러나 화병 그림은 별개의 두 형태의 실제 경계일 수 있으므로 눈은 그들 사이를 번갈아가며 둘 다 본다. 경계선 안쪽은 화병으로 보이고 바깥쪽 면은 얼굴로 보인다. 양쪽이 동일한 시각적 무게감을 지녔기 때문에 선의 어느 쪽이 가장 중요한 부분인 전경인지 그리고 어느 쪽이 배경인지 결정할 수 없다.

우리는 보통 배경보다 더 작고, 배경보다 더 가까운 면에 있는 대상을 구성에서의 전경으로 본다. 전경은 흔히 시각적 무게감이 가장 무거우며, 가장 뚜렷하게 구별되는 부분으로 가장자리가 가로막혀 있지 않기 때문에 전경으로 알아본다. 또한 그들의 가장자리가 전경의 경계선이지 배경의 경계선이 아니란 것을 안다. 배경은 흔히 더 크고, 전경 뒤에서 계속되는 것처럼 보이기 때문에 전경에 의해 가려져 있고 눈에 띄지 않는다.

많은 화가들은 전경과 배경 사이의 선을 모호하게 하는 구분을 즐겨 활용했다. 그림 8.36의 이미지는 전경과 배경의 흥미로운 반전을 활용한다. 원은 보라색 배경의 위에서 전경으로 보이지만 사실 그 옆에 있는 하얀 배경의 연속이다. 원의 가장자리 부분이 하얀 배경에 열려 있기 때문에 그들을 연결하여 볼 수 있다. 또한 빨간 삼각형은 분명한 전경이 되어 하얀 원이 배경의 역할을 하도록 만든다.

그림 8.57 캐서린 킨케이드 : 모래 언덕. 유화, 4.5′×7, 코널리 인슈어런스 소장품. 파랑은 다른 모든 색상 안에 존재함으로써 지배한다. Catherine Kinkade.

구성에서의 선

모든 선들이 주도적인 부분으로 시선을 향하게 할 때 그 영역은 주조성을 갖는다. 그림 8.55 요시토시 타이소의 용궁(Dragon King's Palace)은 이것이 어떻게 작용하는지 보여 준다. 와타나베 노 츠나(Watanabe no Tsuna) 전사는 몸짓이 크고 중앙에 있기 때문에 주도적인 대상으로서 우리의 관심을 불러온다. 빨간 선과 그의 뒤에 있는 여성은 부수적인 요소로 그의 주조성을 지원한다. 그들은 전사의 화살, 팔, 발, 그리고 심지어 치마의 주름이 그렇듯 중심에서 벌어져 있어 그를 관심의 대상으로 고정시킨다.

가장 넓은 영역

색채 혹은 색상, 명도의 종류, 특정한 강도는 그림 8.56 신시아 패커드의 영원한(Eternal)에서 파랑과 같이 대부분의 영역을 차지함으로써 구성을 지배할 수 있다. 그림 8.57 캐서린 킨케이드의 모래 언덕(Dunes)은 파랑이 그와 혼합된 보라, 초록, 청록과 같은 색상들 안에 존재함으로써 어떻게 지배할 수 있는지를 보여 준다. 하양, 노랑, 빨강의 작은 영역은 파랑을 포함하지 않는다.

가장 강한 특징

큰 시각적 무게감과 구성의 나머지와 강한 대비를 갖는 영역은 우위를 차지할 수 있다. 그것이 초점이든 아니든, 구성의 다른 모든 색채들보다 강도나 명도 혹은 색상이 강한 색채는 우세할 수 있다. 그림 8.58 사만다 킬리 스미스의 조짐(Harbinger)에서 주황색 형태들은 주목을 끌고, 강도뿐 아니라 파란 배경과의 보색 대비를 통해서 지배적이다.

　주조가 항상 초점을 의미하지 않는다. 그림 8.59 캐서린 킨케이드의 몬헤건의 목초지

그림 8.58 사만다 킬리 스미스 : 조짐. 유화, 64" × 78", 2010. 주황은 보색인 파랑과 대비를 통해 지배한다. Samantha Keely Smith.

그림 8.59 캐서린 킨케이드 : 몬헤건의 목초지. 파스텔, 17"×21". 꽉 채워진 색채들은 영역을 지배하지만 초점은 집들이다. Catherine Kinkade.

색채, 어떻게 활용할 것인가?

(Monhegan Meadow)는 이것을 보여 주는 흥미로운 경우이다. 색채의 강도, 가장 넓은 면적, 가장 강한 특징에 있어서 색채가 꽉 채워진 부분이 구성을 지배한다. 그럼에도 불구하고 그들이 실제로 행하는 일은 수평선의 작은 집들로 시선을 유도하는 것이다. 아마도 이것은 집들이 구성의 나머지 부분과 형태와 크기가 다르고, 색채가 평평한 부분들보다 더 복잡함으로 인해 두드러지기 때문이다.

주조를 이루기 위해 주도적 요소들과 부수적 요소들이 얼마나 달라야 하는가? 주도적인 부분과 대립되는 부분의 시각적 무게감 차이가 클수록 주조는 커진다. 그러나 주도적인 부분이 증가함에 따라 대립되는 부분은 더 작아지고 덜 중요해진다. 주도적인 대상이 부수적인 대상을 압도하여 그들이 서로 대비될 수 없는 지점에서는 그 관계가 더 이상 효과적이지 않다.

또한 주조는 두 요소들이 동일한 무게감에 접근함에 따라 감소한다. 그들이 둘 다 지배적인 그 지점에서 유발될 수 있는 상황들은 문제를 일으킨다. 구성에서 공동 주조는 시선에 혼란을 일으키고, 연속성의 자연스러운 경로를 방해하며 초점을 제거할 수 있다.

summary
요약

게슈탈트 지각 원리는 우리가 구성을 분리된 부분의 합이 아닌 전체로서 보는 방식을 설명한다. 이는 우리가 관련된 것으로 지각하는 요소들을 함께 집단화하는 방식이며, 우리가 보고 있는 것을 이해하도록 도와준다. 게슈탈트 이론은 우리가 구성을 보는 방법과 구성의 메시지나 예술적인 주제를 이해하는 방식에 영향을 미친다. 디자인 요소들이 원리에 반하여 작용한다면 보는 사람들은 의도하는 메시지를 완전히 놓치게 될 것이다.

quick ways...
빠른 방법

시각 인지의 게슈탈트 이론을 이용하면 구성을 분석할 다른 방법이 된다. 사람들이 일반적으로 어떻게 인지하는지를 알게 된다. 아래에 빠르게 평가할 수 있는 요소들이 있다.

1. 유사하거나 다르거나, 요소의 평면이 분리되어 있는가? 초점이나 주제를 표현하기 위해 다름을 효과적으로 이용하고 있는가?

2. 어떤 선이나 도형들이 서로 가까운가? 눈이 서로를 연결하면 연속성에 도움이 되는가? 구성 속에 눈이 움직이는 것을 방해하는가?

3. 반복이 있는가? 구성에 어떤 영향을 주는가? 눈이 원하는 곳에 머물도록 도와주는가? 원하는 기분을 일으키거나 원하는 메시지를 전달하는가?

4. 반복이 패턴을 만드는가? 눈이 전체 패턴을 보는 동안 디테일을 놓치는가?

5. 선/도형들이 도형을 이루는가? 좋은 연속성을 보이는가? 연속성에 도움이 되는가?

6. 주도를 어디서 볼 수 있는가? 색상, 명도, 강도, 선, 도형이나 영역 중 어느 것인가? 보조는 무엇인가? 이런 요소들은 구성에 어떤 영향을 주는가?

exercises
연습

연습을 위한 변수

1. 구별 가능한 물체는 허용하지 않는다.

2. 모든 색채들은 단일이고 그레이디언트 없이 경계가 흐려지지 않는다.

3. 흰색은 배경이라 하더라도 언제나 색채로 여긴다.

4. 깨끗하게 잘리고 붙여진 종이만 적합하다.

5. 균형과 통일성이 모든 구성의 유일한 목표이다.

1. 유사-반복을 보여라. 예술적인 이야기나 주제를 형성하기 위해 구성에서 반복되는 색채를 사용해라. 비평시간에, 본인의 목적을 이야기하기 전의 급우들의 평을 먼저 들어라.

2. 유사-다름을 보여라. 유사 한가운데 대비되는 색채를 이용하여 초점을 만들어라. 그러나 이미지의 색채 균형을 깨뜨리지 않는지 보아라.

3. 반복-그레이디언트 변화를 보여라. 이 구성에서, 색채나 도형 요소 2개를 그레이디언트 변화를 이용하여 논리적이고 부드러운 시각 통로를 만들어 주어라. 모든 요소들이 균형적인지 보고 초점은 하나만 가진다.

4. 근접-상대 중요성을 보여라. 5개의 색채를 이용해라. 세 가지 단계로 눈을 구성안에 움직이게 하는 것이 목표이다. 하나의 색채는 강조로 관찰자들이 첫 번째로 보는 곳이어야 한다. 두 번째 색채는 강조 색으로부터 눈을 돌리게 하고, 초점이 되는 세 번째 색채로 인도하게 한다. 다른 2개는 보조하게 된다. 그들의 역할을 전자제품에 비교할 수 있고 첫 번째 색채는 전원이 된다. 두 번째 버튼은 속도 같은 주요 변화이며 세 번째는 컴퓨터의 '엔터'와 같다.

5. 좋은 연속성을 보여라. 색채와 선으로 구성안에 눈이 곡선을 이루며 볼 수 있도록 만들어라. 움직임을 보조할 수 있도록 직

접적이고 보조적인 부분을 대표적으로 하는 것을 잊지 마라.

6. **주조를 만들고 초점을 만드는 것을 탐험해라.** 무엇이 색채를 구성의 주조로 만들면서 다른 요소를 압도시키지 않는가? 5개의 다른 색채를 이용하고 하나를 주조 색상으로 하고 다른 색채들이 균형을 잘 이루도록 2개의 이미지를 만들어라. 색채의 명도와 강도는 많은 선택 사항이 있다는 것을 잊지 말아라. 한 이미지당 세 가지 중 하나를 주도가 되도록 해라.

- 주도적인 색상이 초점이 되도록 한다.
- 주도적인 색상은 이미지에서 가장 강하나 초점이 되지는 않는다.

7. **닫힘을 보여라.** 도형들이 선과 도형의 배열만으로도 균형된 구성을 만들어라.

8. **전경-바탕을 보여라.** 선택된 전략을 이용하여, 하나가 다른 하나의 구성이 되도록 전경과 바탕을 바꾸어라.

색채, 어떻게 활용할 것인가?

그림 9.25 사샤 넬슨 : 선회하는 박쥐. 사진, 시드니, 호주, 2007. 간신히 보이는 나무의 일부가 박쥐를 에워싸고 이를 강조한다. Sasha Nelson.

보편적으로 대부분의 사람들은 그림의 액자와 같이 실생활의 예를 적용함으로써 가장자리를 이해한다. 액자는 구성을 에워싸고 보호하기 위해서 그 포위 안에 이미지를 담는 것을 의미한다. 그것은 시각적으로 다른 색채 영역을 서로 나누어 벽과 구성을 분리시킨다. 액자가 없는 그림은 미완성으로 보이기 때문에 그림과 사진을 적절하게 마무리하는 데 필수적인 것으로 여겨진다.

아른하임은 액자가 없는 일부 그림들은 영원히 계속되는 것으로 보인다고 주장했다. 밖에 있는 그림의 일종을 바라보는 창문과 같이 가장자리는 액자 너머로 계속되는 인상을 준다. 구성 내부의 색채 영역들이 형태와 형태의 방향이나 색채를 통과하는 모서리와 연결되지 않기 때문일 것이다.

구성 내에 있는 가장자리는 특별한 내부 공간을 묘사하는데, 그 주변에 눈에 띄는 모서리를 만들어 분명히 다르게 만든다. 이는 내부 공간이 초점이 되도록 하는 데 도움이 될 수 있다. 내부 가장자리는 두 부분으로 분리되어 두 부분 모두에 속하지 않을 수 있다. 그림 9.27 관점(View)에서 수평과 수직의 가장자리들은 우리가 보는 이미지를 통해 화면 수준에서 액자를 만든다.

그림 9.26 리즈 카니 : 상업가로. 유화, 8"×10", 1995. 왼쪽의 빨간 선은 시선을 이미지 안으로 되돌리기 때문에 가장자리로서 기능한다. Liz Carney.

가장자리는 장벽으로 작용한다

가장자리는 시선이 그것을 지나가도록 만들지 않는 시각적인 장애물을 형성한다. 가장자리는 둘러싸고 있는 부분의 모서리에서 시선을 멈추게 하고 그 안에 집중하게 한다. 구성 주변에서 가장자리는 시선이 그림을 떠나지 않게 하고 가장자리 자체에서 이미지 중심으로 관심

그림 9.27 마시 쿠퍼만 : 관점. 유화, 사진, 2011. 창문 틀은 관점을 여섯 부분으로 나눈다. Marcie Cooperman.

을 되돌린다. 이것은 액자의 기능 중 하나이다. 아른하임은 액자의 주요 역할이 벽으로부터 그림을 분리시키는 것이라고 생각했다. 그는 이런 일이 일어나려면, 그림과 강한 색채 대비가 있어야 한다고 말했다.

가장자리는 움직임에 영향을 준다

가장자리 색채는 게슈탈트 지각 원리의 유사성(제8장)으로 인해 내부에서 유사한 색채들을 연결하도록 시선을 유도할 수 있다. 시선은 이 색채의 한 부분에서 다른 부분으로 이동하면서 이미지 내부에 연속성의 경로를 만든다. 가장자리 색채를 바꾸는 것은 연속성을 변화시켜 구성에서 다른 색채들이 튀어나오게 만들 수 있다.

예를 들어, 그림 9.28a와 b에서 사샤 넬슨의 암석의 달팽이들(Snails on Rock)은 파란 가장자리와 빨간 가장자리를 갖고 있다. 파란 가장자리는 물속의 파란 요소들과 시선을 연결하는 반면에 빨간 가장자리는 빨간 요소들이 튀어나오도록 한다. 파란 가장자리는 위쪽에서 물 이미지의 일부를 불러오는 오목한 부분과 함께 자연스러워 보이는데, 이는 보다 **투과성**의 가장자리를 만들고 흐르는 물의 움직임을 강조한다는 점에 주목해라.

그림 9.29a 줄리 오토의 부들 습지(Cattails Marsh)에서 파란 가장자리는 파란 요소 모두를 연결하여 대비되는 보색인 땅이 눈에 띄도록 한다. 이와 반대의 효과를 그림 9.29b에서 볼 수 있다. 가장자리는 유사한 색채인 갈대를 연결하고, 우리는 가장자리와 보색으로 대비되는 푸른 산들을 알아본다.

원형의 가장자리는 이미지 내에서 곡선의 움직임을 강력한 방법으로 강화한다. **중심의 힘**(The Power of Center)에서 아른하임은 원형 틀 내에서 가장 좋은 구성의 유형은 암시 곡선 내부나 피라미드의 세 지점에 위치한 대상들을 포함하는 것이라고 제안했다. 그들은 가장자리에 의해 이미 설정된 움직임을 강조할 것이다. 그림 9.30에서 보듯이, 라파엘은 둥근 화면에서 성모 마리아와 아이를 그렸다. 그녀의 빨간 소매와 세 명의 머리가 함께 모여 있는 방식에 의해 곡선의 움직임이 강조된다.

(a) 파란 가장자리는 파란 물과 연결되어 이미지의 일부처럼 느껴지게 만든다.

(b) 빨간 가장자리는 파란 물과 대비되고 시선이 빨간 암석들을 주목하게 한다.

그림 9.28 사샤 넬슨 : 암석의 달팽이들. 사진, 2007. Sasha Nelson.

(a) 파란 가장자리는 산들과 물을 연결하고 우리는 갈색인 땅을 주목한다.

(b) 이 가장자리는 파란 산들과 대비된다.

그림 9.29 줄리 오토 : 부들 습지. 사진, 2010. Julie Otto.

가장자리는 대비를 제공한다

가장자리는 단순한 것이지만 독창적으로 다루면 구성에서 놀랍게 작용할 수 있다. 인접한 색채들과의 직접적인 대비와 바로 옆에 있지 않는 색채들과 더 낮은 정도로 대비되는 동시 대비를 통해서 가장자리의 색채들은 내부의 색채 관계에 새로운 수준의 복잡성을 더할 수 있다. 이것은 세 가지 뚜렷한 목표를 달성할 수 있다.

1. 가장자리는 이미지와 차별될 수 있다. 구성에서 강한 색채나 패턴의 대비는 가장자리를 분명히 다르게 만드는 중요한 요소이다. 보색 또는 명도나 강도 대비는 이런 종류의 윤곽이 뚜렷한 틀을 제공할 것이다.

2. 가장자리는 구성 안팎으로 움직임을 강조하는 더욱 투과적인 경계가 될 수 있고 두 부분들 간 연결을 제공한다. 이미지와 섞이고 그것의 경계를 확대하기 위해 가장자리는 내부 색채로서 동일한 색상, 명도, 강도를 포함할 수 있다. 구성으로부터 에너지의 흐름을 수용하기 위해서 가장자리의 형태도 다양화될 수 있다. 오목하거나 유기적인 내부 모서리를 지닌 형태들은 그와 구성 간의 유동적인 움직임을 허용한다. (오목한 형태들이 발산하는 에너지의 종류에 대해 상기하려면 제5장을 보라.)

그림 9.30 라파엘 : 작은 의자의 성모. 목판에 유화, 지름 : 27.9", Ca. 1514. 원형의 가장자리는 시선이 이미지 둘레를 계속 회전하게 한다. Michelle Grant, Dorling Kindersley.

그림 9.31 파블로 피카소 : 상상의 초상화 No. 2. MOCA Jacksonville / SuperStock.

3. 가장자리는 다른 면을 세워서 3차원의 대비를 만들 수 있다. 제7장에서 논의했듯이, 색채 대비는 공간에서 면을 가까이 또는 멀리 움직일 수 있다.

예를 들어, 그림 9.31 파블로 피카소의 상상의 초상화 No.2(Imaginary Portrait No.2)에서 가장자리는 무엇을 하는가? 이는 이미지를 별개의 사분면으로 분할한다. 빨간, 하얀, 파란 모서리들은 고르지 않고, 가장자리 색채는 이미지 도처에서 보이는 걸 보여 주기 때문에 구성의 일부로 통합된다. 그러나 외부의 가장자리를 가리면, 사분면이 함께 끌어당기고, 이미지는 보다 완성된 것으로 보인다. 분명히 피카소는 그의 그림들의 면을 분할하는 데 관심이 있었다.

미셸 슈브뢸은 테두리가 그림의 시야를 파괴한다고 생각했고, 테두리를 전혀 사용하지 않는 것이 더 낫다고 제안했다. 그는 그들의 색채 대비가 이미지에 강력한 영향을 준다는 것을 깨달았다.

구성의 색채들과 그들을 둘러싼 액자들 간의 관계를 분석한 결과, 그는 몇 가지 일반적인 결론에 이르렀다. 그는 가능한 가장 낮은 명도인 검정의 상태로 인해 검정 액자가 좋지만, 가까이 있는 갈색의 강도를 감소시킬 수 있을 것이라 말했다. 일반적으로 그는 하얀 테두리에 이미지의 주요 색상의 보색 빛깔을 첨가할 것을 제안했다. 그래서 특히 "주조색이 있는 그림에서 주조색의 보색으로 약간 흐려지게 하는 회색을 사용한다."면 회색은 액자로서 사용하기에 좋다.[1] 회색은 무채색이기 때문에 유채색일 수 있는 인접한 색상들에 보색을 투영하지 않는다.

슈브뢸에 따르면 "우리가 대상 주변에 일정한 하얀 부분을 남겨 놓은 걸 유의한다면, 도금한 액자는 검은 판화 그리고 석판화와 완벽하게 어울린다."[2] 반면에 작품을 손상시키는 밝은 액자는 사용하지 말아야 한다.

그는 액자나 가장자리로 사용할 적합한 색채를 조사하면서 중요한 세 가지를 고려할 것을 언급했다.

1. **가장자리의 명도와 그림에 작용할 효과** : 그의 동시 대비 법칙은 가장자리가 이웃한 명도를 반대로 보이게 한다고 설명한다. 예를 들어, 그림을 밝아 보이게 만드는 것이 목표라면 어두운 가장자리는 효과적이다.

2. **가장자리의 색상과 그림의 색상에 반영되는 가장자리의 보색** : 예를 들어, 빨간 가장자리는 그림에서 인접한 색채에 그것의 보색인 초록을 반영한다. 만약 이것이 불쾌한 효과를 발생시킨다면 빨강은 사용하기에 적합한 색상이 아니다.

3. **그림을 보는 조명 환경의 강도** : 낮은 강도의 조명은 높은 명도와 섬세한 색채 관계를 보지 못하게 하고, 매우 강한 액자의 색채는 그들을 더욱 손상시킬 것이다. 슈브뢸은 이런 피로감을 피하기 위해서 조명은 가급적 백색으로 밝아야 하지만 균일하게 배치되어야 한다고 제안했다.

미셸 슈브뢸에 의해 영감을 받은 신인상주의 화가 조르주 쇠라는 그의 그림의 틀에 적절한 색채에 대해 고심하였다. 그는 다수의 작품에 흰 액자를 고집했는데, 그러나 그는 액자의 색에 그림에서 반대되는 색조를 첨가하지 않았다. 다수의 작품에서 액자 색과 대비되는 효과를 줄이기 위해 점묘법을 사용해 가장자리를 채색했다.

윤곽선

윤곽선도 가장자리이다! **윤곽선**은 전경(형체)을 둘러싼 얇은 가장자리이다. 윤곽선은 가장자리와 같이 2차적으로 **사이에 있는** 공간이긴 해도, **2차적**이라는 것이 구성에서 영향력이 부족하다는 것을 의미하지는 않는다. 그들은 사실 구성에서의 모든 색채에, 면들에, 움직임에 엄청난 영향을 미친다. 실제로 도처에 윤곽선이 있는 구성은 윤곽선이 없는 구성과는 완전히 달라 보인다. 왜 이것이 사실일까?

윤곽선은 전경과 배경 사이의 동시 대비를 방해한다

윤곽선은 두 부분들 사이에 있기 때문에 배경에 인접한 윤곽선이자 전경에 인접한 윤곽선이다. 그러므로 모든 색채들은 윤곽선 색채와 상대적으로 보인다. 그림 9.32 도디 스미스의 다채로운 볼링공이 보여주듯이 모든 인접한 색채들과 대비되는 윤곽선 색채의 동시 대비는 가장 기본이 된다. 윤곽선은 모든 색채들이 서로 직접적으로 대비되는 강한 효과를 막아 주고, 특히 조화롭지 않은 색채들을 시각적으로 분리시키는 데 사용될 수 있다. 이차적인 방식으로 구성에서의 모든 색채들은 동일한 시야에 있기 때문에 윤곽선 색채들에 의해 항상 완화되긴 하지만 그들은 여전히 서로 간에 어떤 영향을 미친다.

그림 9.32 도디 스미스 : 다채로운 볼링공. Marcie Cooperman.

색채, 어떻게 활용할 것인가?

그림 9.33 마시 쿠퍼만 : 잠자리 램프. 사진, 2011. Marcie Cooperman.

가장자리와 윤곽선은 깊이를 파괴하고 형체를 평평하게 한다

물체 주변에 윤곽선이 있는 구성은 평평하게 보이게 만든다. 윤곽선의 형체가 블렌딩(blending)이나 명암법(chiaroscuro)과 같은 3차원 기법을 가질 수 있더라도 윤곽선들은 구성 전체에서 3차원 효과를 제거한다. 그림 9.33에서 납땜한 유리 램프의 잠자리 둘레와 날개 안에 있는 섬세한 윤곽선들은 그들을 평평하고 비현실적으로 보이게 한다.

고르지 않은 윤곽선은 우발적이거나 자연스러운 원초적인 특징을 더하고, 평평함을 강조한다. 윤곽선의 두께는 구성에 영향을 미칠 수 있는데, 윤곽선이 더 넓으면 디자인에 더 거슬리게 되고 더 좁으면 눈에 덜 띄게 된다. 윤곽선이 너무 넓으면 다른 색채 영역을 형성할 수 있고 대상들과의 색채 대비가 훨씬 강화된다. 이런 효과는 스테인드글라스에서 광범위하게 사용되며, 여기서 개별 유리 조각을 둘러싼 검은 페인트나 납이 윤곽선들을 만들 수 있다.

윤곽선은 형체에 '속한다'

윤곽선은 전경과 배경 모두와 동시에 보이지만 그 기능은 형체(전경)를 잡아두거나 지지하는 것이 분명하다. 그들은 형체에 붙어 있는 것으로 보이기 때문에 형체가 만약 신기하게 움직인다면 윤곽선도 그와 함께 움직이게 된다. 만화는 윤곽선의 좋은 예로 형체들은 만화의 한 토막(패널)에서 다른 토막으로 위치를 바꿔가면서 움직인다. 그림 9.34와 9.35에서 폴 밴더버그의 포스터는 만화에서 보던 고전적인 윤곽선을 보여 준다.

윤곽선은 형체에 속해 있기 때문에 그들의 색채는 강하지만 형체보다는 덜 중요한 관계를 가져야 한다. 그들이 형체보다 시각적으로 더 강하다면, 형체를 압도하고 관심을 빼앗게 된다. 그렇지만 그들 사이가 충분히 대비되지 않는다면, 윤곽선은 보이지 않을 것이다. 폴 밴더버그의 뉴욕 수족관(New York Aquarium) 포스터는 윤곽선에서 색상과 명도의 차이를 보여 준다. 검은 윤곽선은 전경에 있는 두 물고기를 숨으려고 하는 다른 물고기나 다른 바다 생물보다 더 두드러지게 만든다. 동일한 색상의 윤곽선들은 존스 비치(Jones Beach) 포스터의 검은 윤곽선보다 더 부드럽게 만들어 준다.

윤곽선은 이야기를 위해 보는 사람을 준비시킨다

이미지에서 모든 형체들의 윤곽이 그려질 때, 우리 지각에서 윤곽선들은 사라진다. 우리는 의식적으로 그들을 알아보지 못한다. 그러나 이미지는 확실히 평평하고 비전형적이기 때

그림 9.34 폴 벤더버그, 프랫 커뮤니케이션 디자인 전공자 : 뉴욕 수족관. 포스터, 2010. Paul Vanderberg.

1. 배경을 만들어라. 일러스트 같은 컴퓨터 프로그램을 사용하여 5"×7"의 구성을 만들어라. 하나의 색상은 큰 부분을 차지하게 하고 보색을 배경으로 사용해라. 두 번째 구성도 동일하나 배경을 이웃하는 색으로 사용해라. 차이를 분석하고 어느 것이 색상을 지지하는지 보아라.

2. 그림의 테두리를 만들어라. 좋아하는 유명한 그림에 다른 종류의 색채 테두리는 어떤 영향을 미치겠는가? 시대가 다른 2개의 그림을 찾아 제거할 수 있는 낮은 명도의 테두리, 흰 테두리, 선택한 테두리로 둘러쌓아라. 비평시간에 차이에 대해 논해라.

3. 사진의 테두리를 만들어라. 사진의 테두리로 사용할 수 있는 색상에 대해 살펴보아라. 흥미로운 사진을 선택하고 컴퓨터에 저장해라. 세 가지 다른 색채를 선택하여 2" 테두리에 적용하고 사진에 어떤 영향을 주는지 살펴보아라. 어떤 색상들을 강조하는가? 연속성에 영향을 미치는가? 어떤 것이 성공적이며 왜 그런가? 인쇄하여 비평시간에 의논해라.

4. 자신의 테두리를 만들어라. 색채와 형태를 가지고 테두리를 만들어라. 5개의 색채를 이용하여 간단한 5"×7"의 구성을 만들어라. 이 상황의 물리적인 구조를 파악해라. 구성 경계에 정확하게 맞는 5개의 다른 테두리를 찾되 제거하거나 대체될 수 있어야 한다. 각각은 아래의 목표에 만족되어야 한다.
 - 이 테두리는 안팎으로의 움직임을 주어, 그림의 울타리를 돌려주어야 한다.
 - 이것은 구성으로부터 시각적으로 분리되어 보이며 대비가 심하고 보호 장막을 제공해야 한다.
 - 이 테두리는 구성 색채의 강도를 높여주어야 한다.
 - 이 테두리는 구성 색채의 명도를 높여주어야 한다.
 - 이 테두리는 안쪽에는 유기적인 형태이며 다른 초점을 포

함하여 구성의 연속성을 완전히 변화시켜야 한다.

5. 테두리를 만들어라. 어떤 테두리가 자신의 구성에 적당한지 보아라. 최대 5개의 색채들을 이용하여 컴퓨터 프로그램으로 5"×6"의 구성을 만들어라. 그 구성을 아래의 변화에 맞춰서 여러 버전으로 만들어라.
 - 흰색이나 매우 높은 명도의 테두리를 사용해라.
 - 검은 테두리를 사용해라. 물체마다 색이 다른 테두리를 이용해라.
 - 구성 전체에서 색을 선택하여 폭이 다른 테두리를 이용해라.
 - 모든 구성을 원래의 테두리 없는 것과 수업 비평시간에 비교하고 이미지에서 동시 대비에 어떻게 영향을 주는지 의논해라.

6. 투명 물체를 평가해라. 이 연습은 투명 물체의 정확한 색채를 인지하는 것을 훈련할 것이고 그들을 통해서 보는 색채들에 어떤 영향을 주는지 알게 될 것이다. 집안에서 투명 병이나 플라스틱 같은 투명 물체를 두 가지 찾아라. 그것으로 다른 색채 위에 놓았을 때의 색채 변화에 대해 살펴보아라. 각각이 보이는 대로 종이 위에 색으로 표현해라.

7. 투명 착시를 만들어라. 이 연습에서는 투명 착시를 상상력을 이용해 만들고, 자녀색의 가능성에 대해 알아보는 것이다. 2개의 겹치는 색상을 이용하여 2개의 6"×6" 구성을 만들어라. 첫 구성에서는, 자녀색은 부모색이 위에 있는 것처럼 보이게 해야 한다. 두 번째 구성에서는 자녀색에 다른 부모색이 위에 있는 것처럼 해야 한다. 수업시간에 와서 비평하고 성공을 확인해라. 자녀색은 믿을 만한가? 그들은 맞는 부모색이 위에 있는 것을 보여 주는가?

10 디자인 산업에서 소통하기 위한 색채의 사용

색채의 힘

디자인 산업에서 색채는 성공의 열쇠이다. 색채는 고객을 당신의 문 앞으로 몰아 준다. 그러나 부적절한 색채는 고객이 당신의 제품 구매를 망설이게 한다. 어떻게 색채의 힘이 그렇게 강력할 수 있나?

결론은 다음과 같다. 고객들은 색채에 감성적으로 반응하고, 색채와 연관된 브랜드나 제품에 정서적인 애착을 형성하는 데 이르게 한다.

비즈니스 업계는 그들의 로고, 광고, 패키지, 트레이드 드레스, 상품에 사용하는 색채를 통하여 그들의 고객들에게 메시지를 전한다. 고객들이 산업계의 색채를 해석하고, 그들에게 의미 있는 특별한 제품을 알아차리는 것은 놀라운 일이다. 열쇠는 그들의 정서적인 반응에 있다. 제품이 팔리도록 유도하는 것이다. 그러나 어떤 색채가 전체적인 표적 시장에서 대대적으로 긍정적인 반응을 일으킬 것인지 어떻게 비즈니스 업계가 알 수 있나?

이번 장에서 우리는 색채의 의미를 살펴보고, 표적 시장의 관심을 끌기 위해 색채가 사용되는 방법에 대해 살펴볼 것이다. 색채 트렌드가 어떻게 발생하고, 비즈니스 업계가 색채에 대해 서로 소통하는 방법을 기술할 것이다. 일관된 색채를 생산하려면 각각의 제품에 각각의 색채에 사용되는 원색의 양을 정기적으로 측정해야 하는데, 우리는 그 과정뿐 아니라 색채에 있어서 발생할 수 있는 문제점을 검토할 것이다. 마지막으로 컴퓨터 모니터의 RGB 시스템과 오늘날 우리가 사용하는 여러 디지털 기기의 CMYK 시스템 간 색채 변환에 필수적인 '색채 관리'의 과정을 기술할 것이다.

그림 10.1 루이 15세 양식 의자들의 직물은 벽지뿐 아니라 페인트 색과도 어울린다. Hafizov.

색채는 정서를 유발한다

색채는 소비자인 우리에게 너무 중요해서 단지 그 색이 싫다는 이유로 제품을 구매하지 않게 되는 결정을 내릴 수 있다. 아니면 반대로 우리가 한 색과 사랑에 빠지면, 다른 브랜드보다는 한 브랜드만 구매하도록 아니면 계획했던 것보다 더 많은 돈을 쓰도록 우리를 설득하기에 충분할 것이다. 우리는 사용할 물건을 색채로 선택한다. 그들이 어떤 느낌을 주기 때문이다. 그들은 우리를 진정시키기도 흥분시키기도 하고 단순히 기분 좋게 만들기도 한다.

색채에 대한 선호는 대부분은 구매하는 사람에게 크게 달려 있다. 나이와 성별뿐만 아니라 사고방식과 생활방식이 우리의 선택을 지시한다. 나이가 들고 성숙함에 따라 우리의 기호가 성숙해질 뿐 아니라 대개 우리가 선택하는 색채들도 더욱 섬세해진다.

우리가 살고 있는 문화도 또한 '정상적으로' 보이는 색채와 많은 관계가 있다. 정상은 우리가 함께 자라온 것, 친구들과 가족들이 선택하는 것, 이웃들과 주변의 다른 사람들이 인정하는 것이다. 이것은 강력한 영향력을 지닌다. 정상적으로 보이지 않는 옷과 장식의 색채를 선택하기 위해서는 강한 개성이 요구된다. 우리는 상실을 원치 않고 사회적 인정을 위해 규칙을 지킨다. 당신이 다른 사람들이 입은 것과 다른 것을 입고 파티에 가 본 적이 있다면 그 이유를 알 것이다. 그것에 대해 아무도 말하지 않아도 당신이 달라 보인다는 것을 알아차리게 된다.

가구, 부엌 조리대, 수납장, 자동차와 같이 자주 교체하지 않는 큰 제품들은 오랫동안 사용하기 때문에 그들의 색에 대해 특히 까다롭다.

인테리어 디자이너는 고객들이 행복하게 지낼 수 있는 편안하고 친숙한 공간을 만들기 위해서 고객과 그들의 색채 호불호를 이해해야 한다는 것을 알고 있다.

우리는 특정한 색채들과 살아가길 원하나 그 이상으로 함께 사용하기에 서로 어울리는 집안 살림을 좋아한다. 예를 들어, 그림 10.1에서 의자와 벽은 서로 정확하게 일치하고 페인트 색들도 역시 완벽하게 조화를 이

색채 예측
색채 관리 시스템
색 공간
조건 등색
분광 광도계

그림 10.2 타월은 시트의 색상과 낮은 강도와 어울린다. Brian Goodman/Shutterstock.

그림 10.3 마리얀 시렉, 인테리어 디자이너 : 거실. 낮은 강도인 갈색의 다양한 명도들은 편안하고 절제된 분위기를 제공한다. Maryann Syrek.

그림 10.4 마리얀 시렉, 인테리어 디자이너 : 식당. 대부분 중성색의 강한 효과 : 파랑과 하양의 할리퀸 타일이 따뜻한 나무, 반곡 돌림대와 균형을 이룬다 . Maryann Syrek.

룬다. 시트와 수건 색채는 그림 10.2에서와 같이 방안에서 서로 인접하여 알아볼 수 있기 때문에 함께 잘 어울려야 한다. 그리고 카펫은 그림 10.3과 10.4와 같이 같은 공간을 장식하는 페인트, 커튼, 가구용 직물과 어울려야 한다.

다른 나라들을 여행하면서 제품 색채 배색의 가치를 알 수 있다. 그들의 가구나 의류 직물 색채는 당신에게 낯설어 보일 수 있는데 단순하게 당신 나라의 것들과 다르기 때문이다. 예를 들어, 당신은 그릇들에 어울리는 식탁보를 위해 특별한 종류의 노랑을 찾고 있는데, 외국에서 발견한 노랑은 당신에게 익숙한 것보다 더 탁하거나 아마도 너무 짙어서 어울리지 않을 것이다.

색채 배색이 소비자로서 우리에게 중요하다면 이 제품들의 제조사들에게도 중요하다는 것은 단언할 수 있다. 그래서 그들은 보조적인 제품들과 그들의 제품이 어울리도록 제품 색채를 신중하게 선택하는 데 최선을 다한다. 사실 색채는 그들이 만들 수 있는 제품을 결정하는 열쇠이다.

제조사들이 색채를 사용하는 방법

어떤 회사들이 제품을 위해 색채를 선택해야 하나? 그 답은 당신을 놀라게 할 것이다. 모든 회사들이 해당된다. 당신의 책상, 부엌, 그리고 상점에 있는 모든 것을 봐라. 색채는 벽돌, 부엌 찬장, 세제, 종이, 장난감, 화장품, 페인트, 자동차, 전자제품, 직물과 같이 제품의 넓은 범위에서 사용된다. 파스타, 사탕, 음료 같은 식품에도 색채가 관여한다. 이런 모든 제품들을 담는 병과 용기들도 색채가 있다. 심지어 캡슐 약과 약물도 예외는 아니다. 사람들은 복용할 약을 색채로 구별한다.

모든 제조업체들은 적합한 색채의 사용에 관여하는데, **적합한 색채란 그들의 제품을 더 잘 팔리게 만들고 소비자들을 반하게 할 것이다**(그림 10.5). 많은 제조업체들은 제품 라인을 위해서 색채들을 한 번만 선택하고 그 선택은 향후 몇 년간 동일하게 유지될 것이다. 색채는 소비자들이 브랜드를 인식하는 방법이기 때문에 나중에 색채를 바꾸는 것은 선택 사항이 아니

그림 10.5 대나무 숯 비누는 선명한 초록을 따라 코코넛, 야자나무, 엑스트라 버진 올리브 오일, 피마자로 구성된 유기농 오일과 초록색 클로버와 알로에 향이 나는 활성화된 대나무 숯을 보여 주는 색채들을 사용하는 반면, 백단향 비누는 유기농 이미지를 위해 백단향 나무 본연의 저채도 빨간 색상을 모방했다. Courtesy of The Soap Shop.

그림 10.6 칼라 호로위츠 : 점토 그릇, 몽클레어, 뉴저지 주. Carla Horowitz.

다. 따라서 올바른 선택이 중요하다.

Sudsorama™ 비누 전문점은 천연 원료와 향기를 반영하기 위해 비누들을 물들였는데, 그들은 이런 저채도 색채들이 탁하지 않고 향기로운 느낌이 들 수 있도록 신중해야 한다. 대나무 숯 비누의 색채들은 초록색 클로버와 알로에 향이 나는 유기농 오일과 활성화된 대나무 숯에 대한 지식을 준다. 백단향 비누는 유기농 이미지를 위해 초록과 함께 백단향 나무 본연의 저채도 초콜릿 색상을 모방했다.

점토 그릇의 칼라 호로위츠(Carla Horowitz)는 음식 바로 옆에서 사용될 사기그릇과 접시를 만든다. 그녀는 음식 색채와 동시 대비를 이루는 색채들을 선택하고, 가끔은 자연스러운 음식 색채의 점진적인 명도나 보색을 선택하기도 한다. 그림 10.6에서 그녀의 초록 잎사귀 접

그림 10.7 1970년대의 색채들 : 하베스트 골드와 오렌지. iofoto/Shutterstock.

그림 10.8 1950년대 인기 있던 분홍 타일의 욕실 기구들. © Wollwerth Imagery/Fotolia.

색채, 어떻게 활용할 것인가?

시는 올리브나 빵을 받쳐 주면서 자연스러워 보인다.

특정한 색상에 대한 소비자 선호의 증거는 수 세기 동안 많은 산업에서 나타났다. 이런 색채 트렌드는 너무 강해서 돌이켜보면 어떤 색채가 특정한 시대로 연상된다. 예를 들어, 하베스트 골드와 아보카도 그린 같은 색이름들은 1970년대 인기 있던 색채의 주방기기와 가구를 소유했던 기억이 있는 사람들을 한숨짓게 할 것이다(그림 10.7). 이는 새천년의 입장에서 그들이 추한 것으로 보였기 때문이다. 1950년대 분홍과 파랑 욕실 기구들은 엄청나게 유행했다(그림 10.8).

미국의 많은 건물들은 식민지 시대부터 여전히 그대로 있다. 건물들의 벽돌, 돌, 석회암 뼈대는 나무로 된 창문과 문을 갖고 있어 정기적으로 칠하고 원래 모습으로 복구해야 한다. 그 시절에 유행하던 색채들은 천연 건축 자재들을 보완해 주는 강도가 낮은 모든 색상들을 포함한다. 그림 10.9 팬덱에서 이런 색채들의 예를 볼 수 있다. 이 페인트 회사의 색채들은 식민지 시대의 건축물들과 잘 어울린다.

특정한 색상의 트렌드는 자동차 산업에도 확산될 수 있다. 1995년부터 21세기로 전환되는 몇 년 동안 대중들은 모든 종류의 가정용품에서 초록에 매료되었고, 도로 곳곳도 초록이었다. 그림 10.10의 1996 포드 익스플로러는 당시 자동차 구매자들이 요구한 다양한 초록 중 하나이다.

많은 회사들은 어떤 색채들이 잘 어울리는지 알아야 하며, 따라서 제품 라인의 색채 팔레트에 그들을 함께 넣을 수 있다. 색채 팔레트는 함께해서 좋아 보이는 색채들의 범위이다. 좋아 보이는 것 외에 팔레트는 소비자들에게 색채의 선택권을 제공하고, 다른 회사에서 만든 보조적인 제품들과 어울리면서도 경쟁 제품들과 비교해 눈에 띄어야 한다. 어울리면서도 눈에 띄는 것이 색채의 책임이며 성공에 필수적이다. 고객들이 회사의 선택에 대해 긍정적으로 느낀다면 회사를 좋아하게 될 것이다. 그렇게 단순하다.

제조사들만이 제품 색채에 관심 있는 유일한 업계는 아니다. 서비스를 제공하는 업계들도 이미지를 향상시키고, 긍정적인 방식으로 고객에게 영향을 미치는 공간을 위해 색채를 선택해야 한다. 예를 들어 그림 10.11처럼 레스토랑들은 일반적으로 입맛을 돋우고, 즐거운 분위기를 조장하기 위해 벽을 빨강으로 칠한다. 레스토랑에 들어온 손님들은 파티가 이미 시작된 것으로 생각하고 즐거운 식사를 기대한다. 낮은 조명으로 둘러싼 활기 넘치는 분위기가 빨간 벽에 의해 설정된 것이다.

그림 10.9 낮은 강도 페인트 색들의 팬덱. © dwags/Fotolia.

그림 10.10 초록색 1996 포드 익스플로러. Ford Motor Company.

대조적으로 스파에는 신경을 진정시키는 차가운 색상이나 낮은 강도의 틴트가 필요하다. 병원이나 학교도 고요한 분위기를 만들기 위해 파란 틴트를 선택할 것이다. 예를 들어 뉴욕에 있는 고급 미용실 체인징 헤드는 이런 목적만을 염두에 두고 색채 팔레트를 사용한다(그림 10.12). 파랑과 초록은 평온하고 고요한 기분을 만들면서 고객들의 머리와 피부 톤을 진정시키려는 의도이다. 반면 마사지 엔비는 건강을 나타내고, 마사지를 통해 스트레스를 줄이는 목적을 전달하기 위해 낮은 강도의 보색인 보라와 금색을 사용한다(그림 10.13).

호텔들도 그들의 특징과 스타일을 표현하기 위해 색채를 사용한다. 예를 들어, 캘리포니아 포도의 고장으로 유명한 나파에서 밀리켄 크릭 인 앤 소파의 우아한 숙박업체들은 세련미와 조용하고 친숙한 분위기를 제안하기 위해 이국적인 세련됨을 강조하는 고요한 색채들을 사용한다.

팬톤 컬러 매칭 시스템

제품 디자인, 의류, 인테리어, 그래픽 디자인을 포함한 디자인 업계의 다양한 회사들은 물론 인쇄소들은 팬톤 색채 표준을 사용해서 그들의 색채를 구체화한다. 팬톤은 가장 유명하고, 색채 전달과 품질 관리 시스템에서 가장 많이 사용된다. 그들은 컬러 스와치를 표준화한 그림 10.15의 포뮬러 가이드와 같은 팬덱을 만들고, 각각의 색채는 전 세계 어디에서나 소통되고 일치되도록 숫자로 구별된다. 팬톤의 포뮬러 가이드는 프린터에 의해 미리 조색된 싱글패스 인쇄 방식이 적용된 솔리드 컬러(단색)가 특징이다. 팬톤 솔리드 컬러는 CMYK나 '프로세스' 인쇄 방식으로 유사하게 재현할 수 있으며, 이때 다중패스 인쇄 방식을 통해 잉크들이 겹치면서 색채가 만들어진다. 팬톤 색채를 만들기 위한 CMYK 공식은 PANTONE Color Bridge Guide에서 제공되며, (컴퓨터 모니터를 위한) RGB 색 값과 (웹을 위한) html 팬턴 컬러 재현도 포함한다.

그림 10.11 바의 벽은 토마토 빨강이다. onairda/Shutterstock.

그림 10.12 체인징 헤드 살롱의 헤어 살롱(좌)과 여성용 화장실(우)

그림 10.13 마사지 엔비, 나뉴엣, 뉴욕

팬톤을 사용하는 가장 큰 이유는 전 세계적으로 대중적이라는 점이다. 전 산업계가 표준 시스템을 사용할 때 색채에 대해 소통하고, 그것의 정확한 재현이 수월하다. 정확한 색채에 대한 명성을 높이기 위해서 Pantone LLC는 2010년 브뤼셀에 부티크 호텔을 오픈하면서 새로운 영역을 확장했고, 이곳의 장식은 흰 배경과 대비되는 강렬한 색상들을 기반으로 한다. 각 층은 감성과 짝을 이루는 특정한 색채들로 강조되어 고객들이 그들의 경험에 따라 특별 요청할 수 있다. 심지어 바에서 마시는 칵테일 이름도 Lemon Drop Pantone 12-0736처럼 팬톤 컬러의 이름을 따서 붙여졌다.

색채 트렌드 예측가

마케팅 세계에는 다행히 트렌드 스포터(trendspotter, 유행 선도자)나 트렌드 예측가(trend forecaster)라 불리는 회사가 있어서 다음 시즌에 대중이 어떤 색채를 원하는지 알아야 하는 판매 업체들에게 **색채 예측**에 관한 자문을 제공해 준다. 트렌드 스포터는 디자이너, 예술가, 혁신가들로부터 얻은 시각적 산물뿐 아니라 사회 문화적인 트렌드, 정치적 동향도 연구한다. 그들은 사람들이 현재 진행 중인 과정에서 어떻게 느끼는지를 살펴보면서 가까운 미래에 우리가 있게 될 위치를 판단한다. 그리고 그들은 이런 생각과 감정들을 색채로 나타낸다. 최고의 가장 효율적인 트렌드 스포터는 업계에서 사용할 수 있는 색채 범위에 대해 특정한 정보로 이야기를 전할 수 있다.

그림 10.14 밀리켄 크릭 인 앤 소파 룸 : 낮은 명도와 따뜻한 색채. Photo courtesy of Milliken Creek Inn & Spa, Napa, CA.

그림 10.15 **팬톤 유광 포뮬러 가이드.** Photo Courtesy of Pantone.

당신은 최선의 색채를 선택하는 것이 얼마나 어려울지 상상할 수 있다. 유행색은 매년 동일하지 않을 것이며, 제품에 따라서도 다를 것이다. 자동차 색채로 원하는 것은 커튼이나 거실 소파에서 원하는 것과는 아마 다를 것이다. 또 한 시즌이 지나갈 때마다 변하는 패션 색채에 대한 생각은 완전히 다를 것이다. 지루함과 새로움에 대한 갈망은 매년 새로운 색채 배색으로 우리를 자극한다.

우리의 선호는 상점, 친구 집, 잡지, 인터넷과 TV 등 도처에서 보이는 색채와 사물에 시각적으로 노출됨으로써 영향 받는 우리의 삶을 통해 변한다. 그런데 이런 시각적인 영향들은 어디에서 비롯되는가? 어떻든 새로운 아이디어들은 공기 중에 서로 연결되어 있고, 일부 예술가와 디자이너 그리고 사진가들이 그 아이디어를 발견한다. 그들은 본 것과 개인적인 관점을 함께 가공하여 회화와 조각, 전통적인 영상과 온라인 매거진, 전자기기용 비디오, 광고 이미지와 사진 등 창조적인 결과물의 형태로 세상에 다시 내놓는다.

또한 극소수의 혁신적인 소비자들은 상점에서 보는 것이 아닌 현재 그들이 원하는 것을 알고 있다. 그들은 그들만의 배색으로 옷을 입는다. 그리고 길거리에서 주목받게 될 때, 트렌드가 나머지 사람들에게 정착되게 도와주는 선구자임이 드러난다. 그리고 트렌드 스포터들은 색채 동향을 보기 위해 그들을 주목한다. 예를 들어 1990년대 초반 '그런지(Grunge)' 스타일은 시애틀 거리에서 너덜너덜해진 청바지와 격자무늬 셔츠로 간편하게 차려입은 아이들에 의해 시작됐다.

패션이나 가정용품 회사들은 향후 2년 동안 색채 트렌드가 무엇이 될지 디자인 과정 초기

에 알아야 한다. 이는 그 과정에서 사용되는 많은 원자재들의 색채가 적절해야 하기 때문이다. 예를 들어, 옷은 원단과 실 그리고 단추, 지퍼, 레이스 같은 자질구레한 부속품들로 구성되어 있다. 그러나 고객들이 2년 후 무엇을 원하게 될지 알 수 없다. 그것이 트렌드 스포터가 소비자들의 욕구를 예측하고 업체들에게 전해야 하는 이유이다.

시간표가 패션 업계에서 어떻게 돌아가는지 보자. 우리는 이른 봄에 상점에서 봄 신상품을 만난다. 패션 디자이너들은 그 전해 10월에 소매상들에게 봄 신상품들을 팔았다. 그들은 그 전 6개월 동안 디자인하고 적절한 색채의 원단들을 사용해 의류 샘플을 만들었다. 의류가 상점에 들어서기 일 년 앞서서 원단 업체들은 디자이너에게 원단을 보냈다. 이 원단 업체들은 그보다 몇 달 전에 디자이너에게 상품을 팔았고, 이것은 그들이 그 전해까지 어떤 색채들을 생산해야 하는지 알고 있었다는 것을 의미한다. 이는 소매상에서 의류가 판매되기 2년 전에 색채가 결정 됐다는 의미이다.

트렌드 유니온은 트렌드 스포터 회사로, 패션이나 코스메틱 회사들의 제품 라인 개발에 필요한 색채와 질감 트렌드를 찾아내는 것이 목적이다. 트렌드 유니온은 트렌드를 필요로 하는 업체들을 위해 트렌드 북과 비디오를 만들어 결과물을 창조적으로 보여 준다. 그들은 고객들의 제품에 색채와 스타일에 관한 트렌드 정보를 조정해 줄 전문가를 파견하고 자문을 제공한다.

프로모스틸도 판매보다 18~24개월 앞서 트렌드를 예측하는 또 다른 트렌드 스포터 회사이다. 표준화된 색채를 유지하기 위해 그들을 팬톤 색상으로 바꾼다. ESP 트렌드랩과 도네거 그룹도 여러 업체들에게 그들이 필요한 트렌드 연구와 자문을 사전에 제공한다.

스타일사이트는 온라인 정보 검색 시스템으로 모든 표적 시장을 위한 디자인 전문가들에게 패션업계의 체계화된 트렌드 정보를 제공한다. 풍부한 비주얼을 Pantone 색채에 대응시키는 것은 힘든 일인데, 이는 특히 패션업계 구성원들이 제품 라인을 계획할 때 유용하다.

색채 무역 협회

Color Marketing Group(CMG)는 비영리 국제기관으로서 그들의 목적은 새로 나올 제품에 사용할 적절한 색채를 찾고 있는 제조사들에게 색채 트렌드 경향을 제공하는 것이다. 18개월 선행하여 작업하는 CMG는 온라인 정보와 산업 구성원들을 위한 컨퍼런스를 제공한다. CMG의 표어는 "색채는 팔린다. 그리고 적절한 색채는 더 잘 팔린다."이다.

Color Association of the United States(CAUS)는 미국에서 가장 오래된 색채 무역 협회이다. 그들은 사회·정치 트렌드에서 수집된 색채 트렌드 정보를 제공하고, 경쟁자들 사이에서 눈에 띄는 색채 사용 전략을 개발하려는 회사들을 상담해 준다. 여러 나라의 다양한 분야에 종사하는 스타일리스트, 생산자, 판매자, 디자이너들은 색채를 결정하는 데 CMG의 정보를 이용한다.

Inter-Society Color Council(ISCC)은 전문적인 비영리 조직으로 여러 목표를 갖고 있다. '대중의 이익을 위해 과학, 예술, 역사, 산업에서 발생하는 색채 문제들을 전체적으로' 다루고, 색채와 색채의 현상에 대한 교육을 발전시키고, 컴퓨터 프로그램의 색채와 프린팅 잉크를 사용하는 예술가와 디자이너가 색채 과학자와 교류하도록 돕는다. ISCC는 색채 연구, 컬러 비전, 그리고 색채를 측정하는 도구와 같이 색채의 과학적인 면과 사람들이 색채를 어떻게 지각하고 사용하는지에 관한 색채의 심리 그리고 색채를 더욱 효과적으로 사용하는 방법을 교육하는 데 집중한다.

22개월 앞서 일하는 International Colour Authority(ICA)는 가구와 직물 업체들에게 색채 트렌드 예측을 공개한다. 정확성을 위해 ICA는 Pantone과 NCS 표준 색채 표기로 색채를 제

시한다. 또한 일부 업체 회원들의 색채 범위에 대해 승인(ICA Seal of Approval) 작업을 제공하며, 이를 광고나 홍보 자료에 사용할 수 있다. 이것은 산업계에서 다른 기업들의 색채와 관련해 그들이 제공하는 색채에 대한 확신을 원하는 기업들에게 중요하다.

Printsource는 종이 제품을 위한 색채와 프린터 그리고 패션과 가정용 직물에서의 트렌드를 보여 주는 1년에 3회 열리는 무역 박람회이다. 패션 디자이너, 소매업자, 제품 개발자와 같은 산업계 회원들은 이 박람회에서 거래를 하고, 전 세계 색채 트렌드에 대한 세미나에 참석할 수 있다. Printsource는 소비재에서 색채 선호 변화에 대한 연구와 자문도 제공한다.

업체들은 소통하기 위해 색채를 사용한다

판매자들이 제품과 패키지 색채를 선택하는 세 가지 목적이 있다.

1. **표적 시장의 관심 끌기** : 우리 모두는 세분 시장이라고 하는 큰 그룹의 일원으로 다양한 특성들을 공유한다. 우리는 연령과 성별 같은 인구통계학적 특징을 공유하거나 살아가는 라이프 스타일을 공유할 것이다. 이런 특성들이 우리에게 호불호의 유사성을 지닌 세분 시장을 발생시킨다. 이는 브랜드 선택 시 우리가 추구하는 것을 기업들이 알기 쉽게 해 준다. 그들의 브랜드 제품을 판매하고자 하는 업체들은 세분 시장을 목표로 해서 그들의 **표적 시장**으로서 우리를 알아보고 우리의 관심을 끄는 제품 생산에 착수한다. 우리는 특정한 색채를 좋아하고 주목할 것이며, 이는 업체들이 그들의 패키지에 사용하려는 색채들이다.

2. **브랜드가 표적 시장에 제공할 수 있는 혜택 전달하기** : 우리는 제품으로부터 특정한 혜택을 받기 때문에 호불호에 근거해 제품을 구매한다. 예를 들어, 그들은 기능적인 문제를 해결할 수 있고, 사회적 승인을 얻는 데 도움이 될 수 있으며, 스스로를 기분 좋게 만들 수도 있고, 또는 그냥 좋은 경험을 제공한다. 그러나 우리는 구매에 있어서 참을성이 없다. 시험해 보고 구매하는 데 전념하기 전에 특정한 브랜드가 우리에게 혜택을 줄 것인지를 본능적으로 알아내려 한다. 어떻게 이럴 수 있는가? 우리는 패키지 색채로부터 추론과 추정을 한다. 이런 행동은 소비자들에게 색채의 정확한 정보를 전달하는 것이 얼마나 필수적인지를 보여 준다.

3. **경쟁에서 브랜드 차별화하기** : 대부분의 구매 결정은 상점에서 바로 이루어진다. 우리의 관심을 차지하려고 다투는 경쟁 브랜드가 너무 많아 선택이 어려워 보인다. 그러나 선택을 쉽게 만드는 방법이 있다. 특정한 한 브랜드에서 인지한 색채를 알아본다면, 우리는 진열대 위의 잡동사니 중에서 그것을 바로 집을 것이다. 우리가 좋아하는 색채는 우리의 관심을 끈다. 색채와 같이 강한 시각 자료는 눈에 띄고, 사소한 말 이전에 시선을 잡을 수 있다. 물론 모든 판매자들이 눈에 띄는 색채를 사용하려 하기 때문에 선택할 때는 각자 영리해져야 한다.

표적 시장의 관심 끌기

왜 특정한 색채가 우리의 관심을 끄는가? 왜 우리는 진열대 위에 있는 많은 것들 중 한 브랜드의 패키지를 고르는가? 왜 어떤 사람들은 그들의 소파나 전자 기기 같은 제품에서 특정한 색채를 원하는데, 다른 사람들은 그 반대의 색채를 선택하는가?

우리는 어떤 색채들을 그 의미 때문에 좋아한다. 정서적인 반응이 얽혀 있는 의미는 우리 모두가 알고 있다. 제품의 색채를 볼 때 우리는 색채가 연상하는 의미를 브랜드 자체에 불

그림 10.16 이런 형태의 원색과 2차 색상들은 잘 맞는다.

그림 10.17 어린 아이들을 위한 강렬한 색채의 블록.

그림 10.18 카자키아 디자인 LLC의 스틱-렛은 요새와 천막을 만들기 위해 나뭇가지들을 함께 엮어 놓을 수 있다.
Kazakia Design LLC.

색채, 어떻게 활용할 것인가?

어 넣는다. 젊은 남성 표적 시장이 빨강을 스포츠카에서 반항을 드러내는 적절한 색채로 생각한다면, 그들 앞을 질주하는 페라리(Ferrari)는 저항을 상징한다. 포드(Ford)가 표적 시장에 그런 저항의 느낌을 전하고자 한다면 포드의 머스탱(Mustang)은 빨강으로 만들어야 한다. 어두운 파랑 머스탱은 표적 시장에서 저항을 의미하지 않기 때문에 잘 팔리지 않을 것이다. 그리고 분홍 머스탱은 단지 여성스러워 보일 것이다.

색채는 우리의 가족들, 친구들, 특정한 도시나 국가의 이웃들에게서 보이는 행동이나 태도를 통해 문화적으로 학습한 것들에 기반하고, 물론 우리 자신의 개성을 통해서 정서적인 반응을 불러일으킨다.

이러한 태도와 행동들은 나이, 인생의 단계(미혼이나 기혼, 자녀와 함께 사는지 그렇지 않은지), 그리고 다른 인구통계학적인 설명어들에 근거하여 색채 사용의 허용성의 이해하는 데 도움이 된다. 우리는 또한 활동성, 최신 유행의 추구, 전통성와 같은 라이프 스타일의 요소들에 따라 특정한 색채들을 기대한다.

제조사들의 중요한 목표는 특정한 나이나 성별의 고객들에게 관심을 끄는 제품을 만드는 것이다. 예를 들어 아이들은 일반적으로 강렬한 색채들에 반응하는 것으로 여겨지기 때문에 대부분의 장난감들은 원색이나 2차색이다. TV를 틀어 설치된 모든 것들이 그 여섯 가지 색채로 보인다면 어린이를 대상으로 했다는 것을 알 수 있다. 그림 10.16, 10.17, 10.18의 제품들처럼 대부분의 장난감들의 많은 부분이 각기 다른 색이라는 것은 아주 흥미롭다.

낮은 강도들은 더 성숙하고 세련된 나이 든 고객들과 관련될 것이다. 여성을 의미하는 제품으로 오인될 수 없는 색채들이 남성들의 환심을 살 것이다. 남성용 면도기는 주로 은색, 검정 그리고 경우에 따라 안전한 파랑으로 제안되지만, 여성용 면도기들은 은은하고 높은 명도의 분홍, 파랑, 초록으로 출시된다.

전동 공구들은 힘으로 가득 차 있다는 신호이며, 남성들은 그 자체를 도구 제조 회사들의 목표로 인식한다. 남성들은 이 도구들이 그들을 위해 고안되었다는 것을 어떻게 알고 있는가? 그들의 남성적인 매력은 아마 모든 제조사들이 도구에 사용하는 배색에서 나올 것이다. 즉, 강하고 선명한 한 색상과 배색되는 검정이다. 특정한 색상의 독점적인 사용은 다른 브랜드와 차별화된다. 예를 들어, 3개의 주요 브랜드가 원색들을 사용한다. Black and Decker는 노랑-빨강을, DeWalt는 따뜻한 빨강-노랑을, Makita는 초록-파랑을 사용한다. 전형적인 공구 색채들의 예시를 그림 10.19, 10.20, 10.21에서 볼 수 있다.

그러나 일부 공구 제조사들은 그림 10.22에서와 같이 오직 여성들만을 위한 도구임을 알려주는 여성 친화적인 색채로 도구가 출시된다면, 여성들이 보다 쉽게 구입한다는 사실을 깨달았다. 남성들은 감히 그것을 사용할 수 없을 것이다.

운동팀들도 충실한 팬들을 결집시키는 색채들을 사용하며, 그림 10.23에서 볼 수 있듯이 경기장에서의 그들을 눈에 띄게 하는 원색과 2차색들이 가장 인기 있다.

제품의 혜택 전달하기

색채는 심지어 고객들의 의식적인 주의를 끌지 않고도 본능적으로 메시지를 전하는 마케팅 도구이다. 제품의 색채, 로고, 품질 표시, 광고, 홈페이지, 패키지, 라벨 이 모든 것들은 구매자들이 이 제품에 대해 세련됐는지, 젊어 보이는지, 최신 유행인지, 기능적인지, 유기농인지, 미래적인지 등 어떻게 느끼는가를 설명한다. 색채의 메시지는 실제로 단어보다 빠르게 이해

그림 10.39 밈 넬슨-질레트 : 조용한 풍경 6. 사진. Mim Nelson-Gilett.

떠올리게 한다.

가을 가을은 사계절이 있는 지역에 사는 우리들에게 과도기적인 시간과 같이 느껴진다. 가을의 색채들은 강도와 색상을 잃고 줄어드는 초록과 함께 어두운 빨강, 주황, 노랑과 같이 변화하는 나뭇잎에서 보이는 색채들로 가득하다(그림 10.38).

겨울 우리는 추위, 암울한 빛, 따뜻한 옷에 대한 욕구, 날씨로부터 도피를 겨울과 연관시킨다. 그림 10.39와 같이 겨울에는 진하고 어두운 색채들과 약한 회색빛 팔레트가 적절해 보인다.

예술적인 목표를 이루기 위한 색채의 사용

적절한 배색과 양을 사용한 색채들은 2차원적일 뿐 아니라 3차원 환경이나 제품들에서 여러 종류의 창의적인 목표를 이룰 수 있다. 제3장에서 우리는 색채의 관계와 반 고흐나 들라크루아 같은 예술가들이 격렬함이나 극심한 두려움과 같은 감정을 표현하기 위해 어떻게 보색을 사용했는지에 대해 학습했다. 마티스 역시 색채를 작용하게 하는 방법에 대해 고심했다. 그림 10.40 검은 대리석에 조개 껍데기가 있는 정물화(Still Life With a Seashell on Black Marble)에서 그는 긴장을 유발하고, 주목을 끄는 빛나는 노랑의 특성을 강조하기 위해 검정과 노랑을 결합하였다. 검정은 각 대상들을 분리시키지만 노랑은 위와 아래 있는 노랑 막대와 함께 배와 사과를 결합시킴으로써 구성 전체에서 시선을 끈다. 검정 배경은 세 가지 종류의 대비를 나타낸다. 무채색 대비, 명도 대비, 강도 대비이다. 앨리스 고테스맨의 바다 공간(Sea Space)(그림 10.41)에서 검정 배경은 심상 같은 우주 공간에서 전경을 분리하고, 대비에 의해 그들을 더 포화된 색채로 만든다.

색채와 선은 구성에서 감정을 드러내고, 예술적 메시지에 영향을 주는 필수적인 동반자이다. 예를 들어, 움직임이 없음을 표시하는 수평선들은 사용된 색채에 따라 긍정적이거나 부정적인 감정을 전달할 수 있다. 햇빛이 비치는 들판의 수평적인 풍경, 반짝이는 평평한 푸른 바다 또는 조용하고 어스름한 거리들은 고요한 인상과 평화로운 느낌을 준다. 반면에 낮은 명도의 보다 위협적인 색상들로 칠해진 동일한 수평선들은 고통과 외로움의 더 깊은 감정을 표현할 수 있다.

후기 인상주의에 대해 폭넓게 집필한 존 리월드(John Rewald)는 고갱의 글이 죽음의 두려움을 암시하는 보라, 파랑, 주황 같은 색채들과 그 배색들과 관련된 특정한 감정을 비교했다는 것을 깨달았다. 파랑과 보색 주황의 진동과 섬광을 심장이 두근거리는 개념과 연결하는 것이 그에게는 가능했다.

그림 10.40 마티스 : 검은 대리석에 조개 껍데기가 있는 정물화. 유화, 20"×25.5", 1940. Fine Art Images / age footstock.

색채를 사용하는 목적에 대한 짧은 목록은 다음과 같다.

색채, 어떻게 활용할 것인가?

그림 10.41 앨리스 코테스맨 : 바다 공간. 목판 위에 납화, 25"×30", 2005. Alyce Gottesman.

- 대상을 가깝거나 멀리 있는 것처럼 보이게 만들기.
- 특정한 요소를 강조하기.
- 그들이 이웃하거나 서로 가까이 있지 않더라도 대상들을 통합하기.
- 구성의 공백이나 부분에서 공간으로 분리하고 묘사하기.
- 초점을 만들기.
- 보이는 경로를 따라 시선을 안내하기.
- 대상들을 원래보다 더 작거나 크게 만들기.
- 보는 사람이 흥분, 기쁨, 슬픔 같은 감정을 느끼도록 만들기.
- 문화적 의미를 전하기.
- 흥분이나 평온함, 강함, 소박함, 여성성, 남성성 같은 메시지를 전하기.

정량적인 개념을 표현하기 위한 색채의 사용

그래프와 도표에서 정량적인 개념을 표현하는 데 있어서 색채들은 자기 역할을 다해야 하고, 적절한 색채들은 쉽게 이해되는 도표와 혼란을 일으키는 도표 간의 차이를 만들 수 있다. 예를 들어, 색채는 도표의 주요 지점으로 시선을 끌거나 일부 정보 요소들을 차별화하고 대비시키게 할 수 있다. 전 도시에서 사용하는 버스나 지하철 노선도는 연령과 이해력이 다른 다양한 사람들에게 도움을 주며 적극적으로 소통되어야 한다. 복잡성을 줄여야 하고, 복잡한 정보의 상당량은 단순화해야 하며, 글자는 간결해서 읽기 수월해야 하고, 관련 정보들은 즉각적으로 보여야 한다. 마지막으로 중요한 것은 이 모든 정보들이 전체적으로 이해하기 쉽고 균형이 맞도록 통합되어야 한다는 것이다.

색채 사용에 대한 일부 가이드라인이 도움이 될 수 있다. 색상들은 조화롭게 작용해야 하고, 색채 강도는 텍스트를 읽을 수 있게 만들어야 한다. 색채 수를 줄이면 복잡성이 감소될

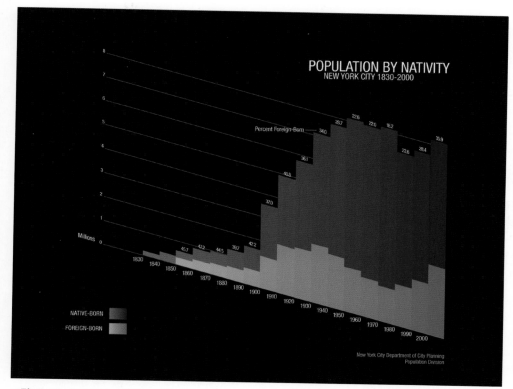

그림 10.42 엘리자베스 모토레스, 프랫 커뮤니케이션 디자인 대학원생 : 출생 인구, 2010년. 이 도표는 1830년부터 2000년까지 뉴욕시에 거주하는 외국 태생과 토박이의 인구를 비교한다. Elizabeth Motolese.

수 있고, 가장자리는 시선을 유도하도록 도울 수 있다. 배경색은 정보 요소들보다 너무 강하면 안 되고, 가장 중요한 정보는 강조되어야 한다.

그림 10.42 출생 인구(Population by Nativity)에서 보색 파랑과 강렬하게 대비되는 주황은 제시되어야 할 주요 주제인 출생의 차이를 나타낸다. 낮은 명도인 파랑은 다소 알아볼 수 없지만 높은 강도로 섞여 있는 주황 색상은 검정 배경을 더 밝게 만든다. 막대의 점진적인 색상은 연도별 변화를 쉽게 이해하게 한다.

그림 10.43 연차 보고서 'Big Apple'에서 빨강과 초록 보색은 연도별로 다르게 대비된다. 색상들은 하얀 배경에서 눈에 띄고, 각 연도의 그래프와 초록색 타임 라인을 강조한다.

그림 10.44 Mood Paint 광고에서 라벨의 색상별 배치는 페인트의 환상적인 기준 라인에서 가능한 한 넓은 색채 범주를 표현한다.

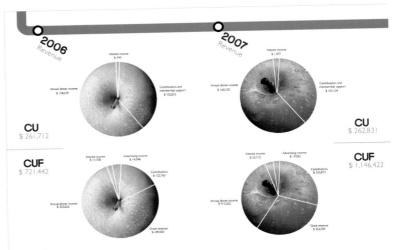

그림 10.43 샬렌 신, 프랫 커뮤니케이션 디자인 대학원생 : 연차 보고서, 2009. 사과의 형태와 색채는 2년간 'Big Apple'에서 다른 두 기관의 수익 변화를 상징한다. Charlene Shih.

그림 10.44 로스 코나드, 프랫 커뮤니케이션 디자인 전공자 : 무드 페인트통 라벨, 2010. Ross Connard.

가이다. 그녀는 뉴멕시코 리오그란데 협곡(Rio Grande Gorge)에서 하루 중 특정한 시간에 감동한 자신을 발견했다. 니나는 그림 11.19 작품에 대한 그녀의 영감을 다음과 같이 설명한다.

리오그란데 협곡(Rio Grande Gorge)은 남편과 내가 뉴멕시코 북쪽에서 너무나 아름다운 어느 여름을 보낸 여행에서 영감을 받은 작품이다.

나는 이 그림에서 퇴적암의 아름다운 지층이 반복되는 자연 자신의 건축물에 대한 본질을 포착하려 했다. 강은 아주 오래된 땅을 가르면서 훨씬 아래로 밀려든다. 암각화는 잔해들을 점으로 찍는다. 아름다운 뉴멕시코의 아침 하늘은 테라코타와 라즈베리 그리고 금빛의 농담으로 땅을 물들인다. 예술가로서 나는 자연의 웅장함을 보여 주는 작품을 만들고 싶다. '황홀한 대지(Land of Enchantment, 뉴멕시코 주의 별칭)'는 자신의 기질을 품고 있다. …나는 깊은 협곡의 아래에서 가장자리를 바라보며 느낀 감정을 묘사하고 싶었다. 그리고 보는 사람이 하늘을 거의 만질 수 있을 듯한 감각을 희망적으로 부여하면서, 수평선 위로 영원히 계속될 것 같은 햇살을 채웠다.[2]

리차드 다이번컨(Richard Diebenkon, 1922~1993)은 오션 파크라고 부르는 연속적으로 번호를 매긴 유화 140점 시리즈를 25년간 그렸다. 그림의 제목과 빛바랜 파랑들, 그리고 다른 색상들은 그들의 영감이 바다와 오션 파크가 인접한 산타 모니카 해변에 늘어선 산업적인 도시 풍경이었음을 암시한다. 예술가는 장소에 대한 인상을 보존하는 비구상적인 방법으로 그의 시각을 완전히 추상적으로 기록하였다.

역사를 통한 시각적 영감들

사회와 정치적인 사건들은 색채와 디자인에 엄청난 영향을 주었다. 지난 세기 몇 차례에 걸쳐 환경적인 상황들은 여러 국가들의 문화 전체가 하나의 디자인 양식에 빠져들도록 자극하였다. 그 결과로 초래된 예술 운동은 너무나 매혹적이어서 오늘날까지도 되풀이되는 색채의 사용에 강한 영향을 미치고 있다. 다음은 예술과 디자인에 지속적으로 영향을 미치고 있는 몇 가지이다.

아르누보(1890~1905)

놀랍게도 산업혁명에 의한 비인간화된 기계들은 우리의 문화사를 빛내는 가장 아름답고 장식적인 트렌드 중 하나를 촉발시켰다. 기계들에 대한 반란은 예술가들이 영감을 얻기 위해 나뭇잎과 꽃들의 자연스런 곡선 형태에 빠지게 하였다. 채찍형 곡선이라 부르는 유기적으로 흐르는 선들로 쉽게 인지되는 아르누보는 인간성을 스스로 부여하는 차갑고 딱딱한 기계와는 매우 반대되는 것처럼 보인다.

아르누보 회화는 평평한 색채의 부분들로 특징화되며(그림 11.20~11.22), 이는 19세기 후반에 가능해진 일본 목판화로부터 영향을 받았다. 목판화의 혼합되지 않고 평평한 색채의 넓은 부분들은 3차원으로 나타내는 명암 대조법을 사용하지 않았다. 이것은 19세기 예술가들에게 중요한 영향을 미쳤다. 그들은 과

그림 11.20 모리스 앤 코를 위한 존 헨리 딜 : 금빛 백합 벽지. 벽지, 1897. The Stapleton Collection / Art Resource, NY.

그림 11.21 앙리 드 툴루즈-로트렉 : 제인 아브릴. 석판화, 4색, 51 1/8"×37 3/8", 1893. Digital Image © 1893 Museum Associates / LACMA. Licensed by Art Resource, NY.

그림 11.22 알폰스 무하 : "Job" 권련지 광고, 1896. Scala/White Images/Art Resource, NY.

색채, 어떻게 활용할 것인가?

거 세대들에 의해 너무나 엄격하게 규정된 회화의 법칙을 따를 필요가 없다는 것을 깨달은 것이다! 그들은 주변의 삶을 충실하게 복제할 필요도 없었다. 그들은 사실에 근거하여, 그러나 실제처럼 보이지는 않는 장식적인 이미지들을 창조할 수 있었다.

이 시기의 포스터와 인쇄물들에는 옷 그리고 특별히 머리카락과 같은 모든 형태들의 주변과 심지어 그 안에도 윤곽선이 있다. 이것은 형태를 평평하게 하고, 검은 윤곽선에 닿아 있는 색채들과의 비교로 동시 대비가 나타나는 데 도움이 된다. 당시의 사고는 예술과 디자인이 융합되어야 하고, 일상에서 사용되는 물건들은 그림처럼 아름다워야 한다는 것이다. 화가들과 조각가들은 상업적인 삽화가, 디자이너, 공예가보다 항상 중요한 지위에 있었지만 지금은 후자의 예술적인 거래 역량이 마침내 인정받고 있다. 디자이너들은 그들의 작업물을 대량 생산하기에 유리한 사악한 기계의 힘을 사용할 수 있었으며, 이는 더 넓은 소비자들에게 그들의 상품을 허용했다.

아르누보는 유럽과 북미의 여러 나라에 그 영향력을 전파하였고, 그 시대에서 온 사랑스러운 수많은 작품들 안에서 우리는 함께 머물고 있다. 그림 11.23과 같이 티파니의 보석 빛깔 유리 전등에서 이 양식의 영향을 볼 수 있다. 그림 11.24는 그랜드 호텔 빌라 이게아(Grand Hotel Villa Igiea) 로비로 에르네스토 바실레(Ernesto Basile)의 인테리어처럼 가구와 벽지로 전체가 장식된 방들, 그리고 전등, 빗, 머리를 위한 브러쉬, 보석, 그림, 포스터와 광고, 상업적인 예술과 건축물들에서도 아르누보 양식의 영향이 남아 있다. 바르셀로나에 있는 안토니오 가우디(Antonio Gaudi)의 모더니즘 건축물은 곡선미가 있는 독특한 형태의 아르누보 건축물로서

그림 11.23 골동 테이블 전등. © nicolebeskers/Fotolia.

그림 11.24 에르네스토 바질 : 인테리어 — 그랜드 호텔 빌라 이게아 로비, 팔레르모, 시실리, 이탈리아. 아르누보 가구들과 벽지. © DeA Picture Library/Art Resource, NY.

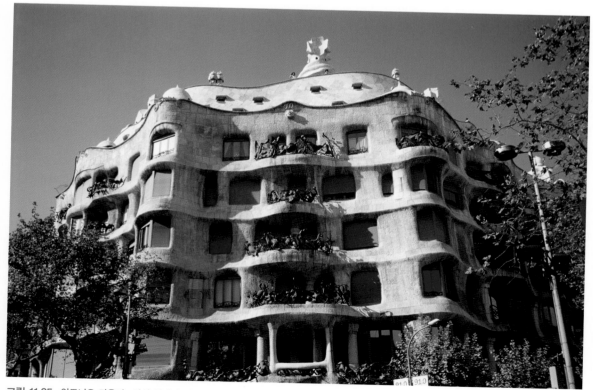

그림 11.25 안토니오 가우디 : 카사 밀라의 정면, 1905~1990, 바로셀로나, 스페인. Paul Young/Departure Lounge, Dorling Kindersley.

(a) (b)

그림 11.26 조엘 실링 : 카사 바트요 창문(a)과 카사 바트요 계단(b), 바르셀로나. 사진, 2006년 10월. Joel Schilong.

두드러진다. 그림 11.25 카사 밀라(Casa Mila)와 그림 11.26a와 b 카사 바트요(Casa Batlló)는 대중적일 뿐 아니라 세계적으로도 높이 평가받는 가우디의 유명한 업적들이다.

다다이즘(1916~1922)

사회의 근간이 더 무너진 것 같고, 삶의 모든 요소들이 상호 파괴를 작정한 듯한 제1차 세계대전 동안 유럽의 여러 나라에서 엄청난 격동이 있었다. 마르셀 얀코(Marcel Janco, 1895~1984), 트리스탄 차라(Tristan Tzara, 1896~1963), 프란시스 피카비아(Francis Picabia, 1879~19543)가 지휘하는 반전 예술가, 시인, 철학자들의 국제 그룹은 이제 아무 의미가 없는 근대 세계의 법칙들을 내던지는 것으로써 반응하였고, 예술의 구조를 받아들이고, 그들 주변의 모든 혼돈을 수용했다. 무정부 상태가 원칙이었는데, 중요한 점은 이런 원칙들의 개념에까지 도전하는 것이었다. 그들은 그러한 움직임을 다다이즘이라 했는데 그 소리가 우스꽝스럽게 들리기 때문이다. 그들은 예술이 아니라고 말한 예술을 창조했고 이는 반예술이었다. 반예술은 아름다운 것을 의미하지 않으며, 규칙에 얽매인 구조가 되어버린 예술을 비판하는 것을 의미한다. 그림 11.27 마르셀 뒤샹의 샘(The Fountain)은 상징적이면서 역설적인 반예술의 예이다. 그 기간 동안 무정부 상태의 감각은 예술, 시, 연극, 그래픽 디자인, 음악뿐 아니라 성명서와 멀티미디어 전시에까지 스며들었다. 당신은 그림 11.28 한나 회흐의 바이마르 공화국의 맥주 배를 부엌칼로 자르다(Cut With the Kitchen Knife Through the Last Weimar Beer-Belly Cultural Epoch in Germany)에서 그 당시를 지배했던 무정부 상태의 감각을 엿볼 수 있다. 다다이즘은 후에 초현실주의 예술운동으로 가는 장을 마련했다는 점에서 중요하며, 결국 1960년대 환각 예술(사이키델릭 아트)을 위한 문을 열었다.

마르셀 뒤샹(Marcel Duchamp) : "다다이즘은 회화의 물질적인 면에 대한 극심한 항의였다. 이것은 형이상학적인 태도이며, '문학'과 친밀하고 의식적으로 연관되어 있었다. 그것은 내가 여전히 매우 동감하는 허무주의의 일종이다. 마음의 상태로부터 벗어나는 방법으로 누군가

것이다. 이것은 우리가 음악을 들을 때 뇌가 작동하여 이를 좋아하는지 분석하기 전에 어떤 감정을 유발한다.

사운드스케이프 확인하기

우리를 어떤 노래를 우리가 즐기는 소리이기 때문에 좋아하지만, 간혹 그에 대해 우리가 무엇을 좋아하는지 구별할 수 없기도 하다. 노래는 특정한 음색의 특징을 지니는데, 이는 우리가 듣고 영혼으로 느끼는 그 노래 그리고 그 가수와 연관된 특정한 소리를 의미한다. 뇌의 왈츠 : 세상에서 가장 아름다운 강박(This is your brain on music)에서 대니얼 J. 레비틴(Daniel J. Levitin)은 말한다. "멜로디와는 완전히 별도로 특정한 음조와 리듬인 일부 노래들은 단순하게 전체적인 소리인 음의 색을 지닌다. 이는 캔자스와 네브라스카의 평원이 한 가지 방식으로, 북부 캘리포니아 오리건과 워싱턴 연안의 산림이 다른 것으로, 콜로라도와 유타의 산들이 다른 것으로 보이게 만드는 특성과 유사하다."[5] 우리는 이를 청각의 풍경 또는 사운드스케이프라 한다.

예를 들어, 음악의 일부가 불특정하고 형태가 없는 소리의 풍경을 갖고 있으면, 이는 혼합된 색채의 흘러가는 시각 풍경을 묘사하는 데 도움이 된다. 아니면 날카로운 기복이 형성하는 울퉁불퉁한 테두리로 가득할 수 있으며, 이는 각과 사선에 의해 가장 잘 재현된 것처럼 보인다.

예를 들어 그림 12.7 사샤 넬슨의 잔디 무늬(Grass Patterns)에서 잔디의 멋진 물결은 차분하게 반복되는 구부러진 음색의 부드러운 사운드스케이프가 울리는 것 같다.

사운드스케이프는 우리가 음악 시대 전체를 구별할 수 있는 근거가 된다. 우리는 수십 년 후의 관점에서 각 시대의 노래들이 녹음 방식, 악기, 노래하고 연주하는 데 사용된 스타일에서 파생되어 구별된 소리를 지닌다는 것을 알고 있다. 우리는 이전에 전혀 들어본 적 없을 지라도 특정한 시대의 사운드스케이프에서 그 시대의 노래를 구별할 수 있다. 예를 들어 '빅밴드의 시대(Big Band Era)'의 대규모 오케스트라, 색소폰, 드럼이 깔린 활기찬 댄스용 스윙 음악을 위한 박자를 생각해 보아라. 그리고 1950년대 락앤롤은 여전히 스윙에서 영향을 받은 박자와 함께 얼마나 친숙하고 반항적

그림 12.7 사샤 넬슨 : 잔디 무늬. 사진, 2008. Sasha Nelson.

인지를 생각해 보아라. 눈에 띄게 분리시키면서 기타, 베이스, 드럼, 싱어를 동일하게 강조하는 폭넓고 다양한 리듬과 함께 1970년대 락 음악은 얼마나 다른지도 생각해 보아라.

오늘날 음악 장면은 각각 자신의 음색을 지닌 많은 장르를 포함하며, 이들은 각각 다른 종류의 창조적인 반응들을 이끌어낼 수 있다. 예를 들어 락 음악의 정력적인 소리(소란스러움, 무거운 박자, 강한 대비, 높고 낮은 음조)를 뉴에이지의 잔잔한 소리(부드럽게 연결된 음들, 높고 낮은 음들의 적은 변화, 정교한 박자)와 비교해서 생각해 보아라. 클래식 음악은 뉴에이지의 단조로움보다 더 다양한 구조이다. 블루스는 특성에 있어서의 변화를 포함하는 또 다른 양식이다.

그러나 심지어 한 장르 안에서도 다른 작곡가들은 음질, 연주되는 음의 빠르기, 음들의 연결 방법, 음의 높낮이, 음악에 맞춰 발로 박자를 맞추고 싶은지에 따라 양극단의 범위로 작곡

할 수 있다. 사실 당신이 이런 방식으로 음악을 분석하면 한 작곡가가 창조적인 음악 인생을 뒷받침할 정도로 다양한 유형의 작품을 구성하기 위해 이런 요소들을 어떻게 사용했는지 알 수 있다.

정서적인 반응 인식하기

음악의 소리 그 자체와 동등하게 노래에 대한 당신의 정서적 반응도 시각 구성의 기초로서 가치가 있다. 음악 작품으로 당신이 느끼는 방식은 색채와 선을 제안할 수 있다. 그것은 당신이 즐기고 열중하는 어떤 방식을 느끼도록 해 주기 때문에 음악 작품의 주제, 박자, 리듬을 정말 사랑하게 될 것이다. 오래전 어렸을 때 들었던 노래이기 때문에 아마도 어린 시절 순간의 본질의 잠시 떠올리게 해 준다. 아니면 시험에 합격하도록 또는 창조적인 작업이나 요가와 명상을 수행하는 데 도움을 주기도 한다. 당신들 중 일부는 어떤 감정을 불러일으키기 위해서 그리고 더 수월하게 작업하기 위해서 음악을 실제로 사용하는 방법을 이미 알고 있으며, 우리 자신의 영혼이 특정한 작품에 어떻게 반응할지에 대한 비밀을 알고 있다. 이러한 지식이 시각 구성을 위한 영감으로서 음악을 사용하는 실제 첫 번째 단계이다. 그림 12.8 신시

그림 12.8 신시아 패커드 : 스튜디오. 콜라주와 페인트, 60"×60", 2010. Cynthia Packard.

아 패커드의 스튜디오(Studio)를 보는 동안 당신은 어떤 정서적 반응을 느끼며, 그것이 어떤 종류의 음악을 당신에게 제안하는가?

이 각각의 방법들은 합성음을 단순화하는 실용적인 방법이며, 해당하는 시각 이미지 재생을 도와준다. 소리를 시각 언어로 변환하기 위해서 예술가들은 창의적 감각을 일으키는 어떤 연결을 사용하는 데도 자유롭다.

음악을 시각 구성으로 변환하기

음악 듣는 법 배우기

평생 음악을 들었겠지만, 음악 요소들을 분리하고 소리를 어떻게 내는지 분석해 본 적은 없었을 것이다. 박자와 리듬 같은 일부 요소들은 알아차렸을지라도 다음 단계를 밟아 소리가 시각적 재현으로 변환되는 방법을 찾아보지는 않았을 것이다. 그러나 어렵지 않다. 체스처럼 간단하지만 몇 년이 걸릴 수도 있다. 미술이 보는 방법을 배우는 것이듯 이 과정은 듣는 방법을 배우는 것이다.

음악을 시각적으로 표현하기 위해 분석하는 방법은 다음과 같다. 음악을 선택해 들어라. 앞서 논의했던 시간의 문제를 어떻게 다루고 싶은지 결정해라. 다음으로 음악의 종류와 앞 장에서 배웠던 것을 고려해 구성의 일반적인 계획을 세워라. 그 다음 직접적인 방식으로 소리를 표현한다면, 소리의 구성 요소들을 분리하고 시각 언어로 정보를 변환해라. 구성을 다듬기 위한 선택 가능성을 마무리해라.

음악 선택하기

적당히 간단한 음악 작품이나 노래를 선택한다. 시간의 문제를 표현하기 위한 방법을 결정해라. 노래의 한 부분, 노래 전체의 본질 아니면 그에 대한 당신의 정서적 반응 등 어떤 것을 표현할 것인지 결정해라.

구성을 위한 일반적인 계획 세우기

정서적인 반응 시각 구성의 기초로서 음악에 대한 당신의 반응을 사용한다면 다음 질문들에 대해 생각해라. 음악을 들을 때 당신에게 울려 퍼지면서 차분함, 행복, 흥분, 기대, 슬픔 같은 감정이 연상되는가? 당신은 다른 시간이나 공간이 떠오르는가? 그것은 좋은 느낌인가, 나쁜 느낌인가? 당신은 음악에 맞춰 움직이는가? 활기찬 춤동작 또는 천천히 균형 있게 흐르는 동작으로 반응하는가? 음악이 표현하는 정서나 불러일으키는 감정이 무엇인지를 결정하기 위해 당신에게 미치는 효과를 접해 보아라.

소리의 관계 소리의 구성 요소들을 분리하기로 결정했다면 다음 질문들을 고려해라. 그들이 색채와 구성 요소들과 어떻게 대응되는가? 그들은 어떤 종류의 형태나 선들을 연상시키는가? 당신이 들은 것은 어떤 소리의 관계이고, 색채의 관계와 그들을 어떻게 비교할 수 있는가? 당신 앞의 공기 속에 있는 이미지나 움직임으로서 소리를 상상해 보고 어떤 종류의 에너지가 연상되는지 알아봐라. 예를 들어, 그림 12.9의 파란 하늘

그림 12.9 마시 쿠퍼만 : 천공의 눈. 사진, 2010. Marcie Cooperman.

그림 12.10 프란티섹 쿠프카 : 파랑, 움직임 II, 오일, 1933. Private Collection, Paris, France / Peter Willi / The Bridgeman Art Library.

속 소용돌이치는 공기 같은 구름들은 클래식 바이올린의 유려한 고음을 표현할 수 있다.

도구 색채의 요소들과 그들의 관계 그리고 구성의 요소들은 당신의 개념과 감정을 표현하는 도구들이다. 구성의 친밀함이나 광대함을 느끼도록 하기 위해서 화가와 디자이너들은 인접한 색채들 간의 **색채 관계**를 이용해서 다양한 면들을 움직이게 하고, 시각적으로 깊이와 가까움을 보여 준다. 다양한 종류의 선과 각은 에너지의 종류를 제시함으로써 구성의 구조를 형성한다. 예를 들어, 수평적 구성의 정적인 특성과 사선적 구성에 내재된 역동적인 움직임을 고려해봐라.

지배적인 요소가 다른 개념은 힘과 강도를 암시하는 데 사용될 수 있다. 다른 도구들은 게슈탈트의 (가까이 있는 요소들은 함께 속한 것으로 보이는) 근접성과 (시각적인 특성을 공유하는 요소들은 함께 속한 것으로 보이는) 유사성 원리를 포함한다. 구성에서 다른 것들과의 어울림과 동질성을 제시하기 위해 이런 원리들을 사용할 수 있고, 아니면 이와 반대로 고립, 고독, 개별성 등을 제시하기 위해 분리를 사용할 수 있다. 그림 12.10 파랑, 움직임 II(Blues, Movements II)는 에너지가 있는 음악 장르가 매우 높은 명도와 아래로 무겁게 가라앉는 더 강한 저명도의 느긋한 선들로 재현되었음을 시사한다.

소리의 구성 요소 분리하기

음악에 대한 정서적인 반응을 표현하는 것이 아니라면, 소리의 구성 요소들은 당신이 만들려는 이미지와 직접적으로 관계될 수 있다. 주의 깊게 듣고 당신이 들은 것을 분리해라. 작곡의 구조를 형성하는 몇 가지 음악의 구성 요소들은 앞에서 간단히 언급했다. 이런 요소들은 무수히 많은 방법으로 결합되고, 화음의 관계를 형성하며 우리가 듣고 있는 특별한 작품 창작과 대비된다. 음악 작품을 듣고 있는 누군가는 음악의 구성 요소들을 시각 요소로 변환시킬 여러 방법들을 생각할 수 있고, 창조적인 사고는 더 많은 것을 생산할 수 있다. 그러나 개별 요소들을 변환하기 위해 시각 언어를 사용하는 것은 그것을 더 간단하게 할 수 있다.

다음의 구성 요소들로 소리를 시각적으로 표현하는 언어에 대한 간단한 지침을 마련할 수 있다.

음조 당신이 듣는 음을 **음조**라고 부른다. 화가들은 흔히 음조를 색상의 종류로 생각한다. 당신은 그림 12.11 하와이, 꿈의 야자나무(Dream Palm Tree in Hawaii)에서 주황과 파란 선들을 보면서 어떤 음조가 들린다고 상상할 수 있는가? 음조들이 낮은가 높은가, 아니면 혼합되어 있는가?

음색 음색은 음에 대한 소리의 특색으로 악기들이 만들어 내는 진동의 종류와 관련되어 있다. 이는 악기들 간의 소리의 차이이다. 음색은 우리 각자의 목소리가 다른 이유이며, 감기 걸렸을 때, 막 일어났을 때, 피곤할 때 목소리가 다른 이유이다. 같은 노래를 하는 두 가수가 완전히 다른 공연을 할 수 있다. 예를 들어, 비틀즈(Beatles) 버전의 'With a Little Help from

그림 12.15 조엘 실링 : 호수 위의 일몰. 사진, 2010. Joel Schilling.

그림 12.16 마시 쿠퍼만 : 아래의 그림자. 사진, 2010. 선의 반복은 박자의 반복을 제안할 수 있다. Marcie Cooperman.

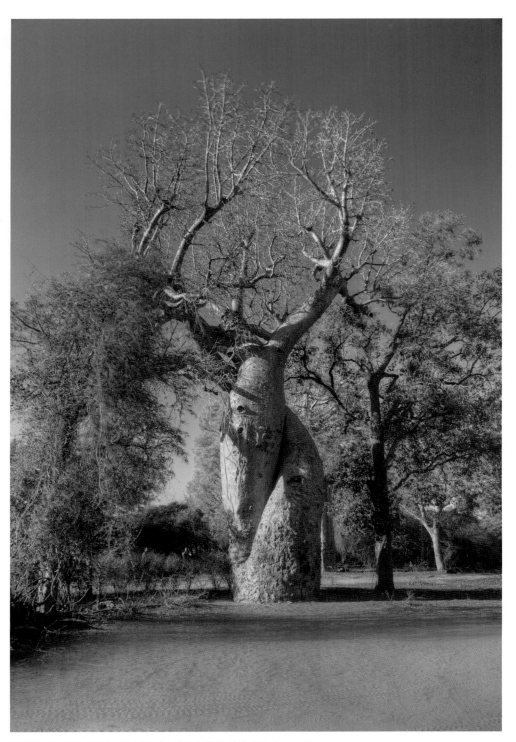

그림 12.17 게리 마이어 : 마다가스카르 바오밥 나무. 사진, 2011. Gary K. Meyer.

잔향 잔향은 당신이 듣고 있는 소리의 메아리이다. 작은 방에서 듣는다면 메아리는 쾌활하게 즉각적으로 들릴 것이다. 그러나 활짝 열린 공간에 있다면 메아리는 매우 멀리서 소리의 흔적이 된다.

　잔향에 대해 음악을 녹음하는 것으로 논의할 수 있다. 노래 소리는 가까이서든 멀리서든 다른 위치에서 오는 것처럼 들릴 수 있고, 소리는 녹음실을 크거나 작아 보이게 만든다. 시각 구성에서 형태와 색채를 들리는 깊이에 대응하는 면들에 놓을 수 있다. 음들이 깊고 낮을수록 좀 더 뒤쪽 면에 놓인다. 근처에서 들리는 것 같은 조용한 소리들은 보는 사람에게 더

그림 12.18 지아니 도바 : 공간상. 메이소나이트에 혼합 매체, 24"×31.8", 1952. The Israel Museum, Jerusalem, Israel / Vera & Arturo Schwarz Collection of Dada and Surrealist Art / The Bridgeman Art Library.

그림 12.19 추상화. Happy person/Shutterstock.

가까운 면들에 위치한다. 전체적인 깊이는 음악에서 소리의 위치가 대비되면서 전달된다. 더 친밀한 음악은 당신의 그림에서 맨 앞면과 맨 뒷면 사이에서 총 거리가 더 짧게 묘사될 것이다. 드럼이나 다른 악기들의 크게 울리는 구성 요소들은 시각 구성의 깊이를 요구하는 것 같다.

그림 12.19의 그림은 대비되는 색채들이 암시하고 있는 면들의 엄청난 깊이로 인해 무한한 풍경처럼 울린다.

감정을 표현하기 위한 색채 요소들의 사용

색상, 명도, 강도와 같은 색채의 요소들은 감정을 표현하고 분위기를 형성하는데 사용될 수 있다.

색상 우리가 다양한 색상과 그들의 의미에 대해 논의했던 제10장의 내용을 상기해 보아라.

낮은 명도 명도들은 슬픔, 짙고 어두운 순간, 고요하고 사색에 잠긴 흐름, 중압감 또는 무시무시함을 표현하는 데 사용될 수 있다. 그림 12.20 밤하늘(Night Sky)은 이런 감정들 중 하나를 제안할 것이다.

낮은 강도 이것은 정적, 평화, 침울한 느낌, 정지 상황 또는 숨 막히는 불확실성을 내포한다. 노란 물고기(Yellow Fish)(그림 12.21)에서 물의 고요함은 낮은 강도의 바위들과 그들에 비친 빛의 반사로 표현된다.

높은 명도 높은 명도들은 그림 12.22에서 추론될 수 있는 평화로움, 행복함 차분함, 어린 시절 또는 부드러움을 표현하기 위해 사용될 수 있다.

높은 강도 높은 강도는 강함, 힘참, 소란스러움, 놀람을 암시한다. 강렬한 색채들은 큰 소리, 오래 지속되는 음 또는 음악에서 뜻밖의 변화를 표현하는 데 사용될 수 있다.

역으로 작업 : 음악의 종류를 연상시키는 시각 이미지 사용하기

음악에 대한 반응 목록을 구성하기 위해서 이미지를 보고, 색채와 구성을 분석하여, 그들이 어떤 종류의 음악을 제안하는지 이해함으로써 거꾸로 작업할 수 있다. 음악적 반응을 상상하

그림 12.20 마시 쿠퍼만 : 밤하늘. 구아슈화, 12"×16", 2009. Marcie Cooperman.

주며, 그들이 반복되기 때문에 보다 명확하게 알아본다. 우리는 게슈탈트 지각 원리와 관련해 반복에 대해 제8장에서 논의했다. 중요한 것을 말해 주는 반복의 사용 방법에 대해 떠올려 봐라. 우리는 이미지의 메시지인 요점을 이해하도록 도와주는 반복이 필요하다.

반복되는 색채와 형태의 특정한 조합을 알아차렸을 때, 우리는 그것이 패턴 전체에서 연속될 것으로 기대한다. 우리는 기대하는 것을 어느 정도 학습한 것이다. 패턴이 이런 기대를 제공하기 때문에 반복되는 것과 다른 요소는 즉시 포착된다. 이것은 눈에 띄는 초점이 되며, 예술적 메시지를 전달하거나 형태와 단어에 집중시키는 작업에 대단히 유용하다. 그림 13.7 사샤 넬슨의 창문 장식(Window Dressings)은 모든 선들과 대부분의 색채들이 동일하게 엄격한 블록 패턴에서 색상 차이가 얼마나 눈에 띄는지를 보여 준다. 비록 유채색들은 낮은 강도지만, 그들은 훨씬 낮은 강도인 창틀 사이에서 시선을 잡아당긴다.

반복은 패턴을 형성하는 기초가 되지만, 유사하지만 동일하지 않은 요소들을 받아들이는 것까지 규칙들이 늘어날 수 있다. 중요한 구조적 요소들이 유사하기만 하면 우리는 그들을 패턴으로서 받아들일 것이다.

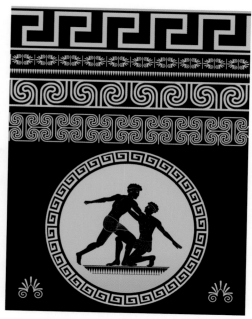

그림 13.8 그리스 패턴. © Alexey/Fotolia.

시퀀스

패턴은 단지 두 요소의 단순한 반복이 될 수 있고, 보다 복잡한 배열을 우리는 시퀀스라 한다. 시퀀스(연속)는 정해진 순서에 따라 형태, 선, 색채의 분리된 배열로 단일체를 형성한다. 전체 구성 단위는 패턴을 형성하기 위해 무한히 반복될 수 있다. 우리는 여러 활동에서 매일 시퀀스를 사용한다. 시퀀스가 음악의 패턴을 이루는데, 예를 들어 특정한 종류의 시퀀스는 특정한 장르의 부분으로 인식된다. 바흐(J. S. Bach)의 예를 들면, 대가의 시퀀스 반복이 우리의 기대를 설정하고 그 외에 발생하는 변화들을 허용한다. 뜨개질은 시퀀스의 또 다른 예로, 스티치(엮은 코)들의 시퀀스는 패턴을 형성한다. 세 명 이상이 교대로 게임을 한다면 그들은 시퀀스로 운영되는 것이다. 그림 13.8은 고전적인 디자인에 사용되는 여러 그리스의 시퀀스를 보여 준다. 시퀀스를 형성하는 단순한 반복들이 그림 13.9 두디 스미스의 세발 자전거는 본질적인 디자인을 이룬다. 그것은 보라, 노랑, 빨강의 강한 보색 대비와 앞바퀴의 매혹적인 흑백 대비를 사용한다. 그림 13.10에서 우리는 리스본 광장의 꽹장히 복잡한 패턴을 보게 된다. 당신은 패턴이 어디에서 반복되는지 알아볼 수 있는가?

때로는 두 시퀀스가 한 구성 단위로서 함께 반복하고, 이 둘이 하나의 시퀀스가 된다. 예를 들어, 그림 13.11 조엘 실링의 창문, 뉴욕(Windows, New York City)은 건물 내 유사한 창문들의 여러 시퀀스를 보여 준다. 아래 2개의 층에서는 반복되는 2개의 창문들이 하나의 시퀀스를 보여 준다. 3층에는 빨간 벽돌 속 창문 2개와 석회암의 좁은 띠로 둘러싸인 창문 2개가 이루는 고유한 시퀀스가 있다. 위의 두 층은 빨간 벽돌 창문 2개가 있는 시퀀스와 다르며, 2개의 창문은 하나의 단일체로서 석회암에 의해 완벽하게 둘러싸여 있다. 잇따라 위의 2개의 층에서 2개의 시퀀스가 나타난다.

그림 13.9 두디 스미스, 손으로 색칠한 세발자전거. Doodie Smith.

그림 13.10 조엘 셸링 : 리스본 광장. 사진, 2009. Joel Schilling.

그림 13.11 조엘 셸링 : 창문, 뉴욕. 사진 , 2001. Joel Schilling.

그림 13.12 해운회사 : 노르드도이처 로이트(브레멘) — "노르드도이처 로이트 브레멘/익스프레스 라이너 브레멘." 광고 책자 표지, ca. 1930, bpk, Berlin/Art Resource, NY.

리듬

리듬은 패턴이 대비되는 규칙적인 반복을 통해 발생하는 조화와 움직임을 말한다. 높은 명도는 낮은 명도를 변화시키고, 강렬한 색채는 흐릿한 색채와 대비되고, 복잡한 선은 단순한 선에 인접하고, 그리고 이 모든 변화들이 규칙적으로 발생하면 패턴의 독특한 밀고 당김이 형성된다.

당신은 반복과 리듬이 어떻게 다른지 궁금할 것이다. 그 답은 리듬이 단순한 반복 이상이라는 것이다. 그것은 패턴 안에서 반복되는 모든 것들의 미적인 결과이다. 색채와 선의 상호 작용은 강조와 휴식을 만들며, 각각의 시퀀스 안에 혹은 그 사이에 머물러 있다. 리듬은 모든 요소들이 나타나고 사라지는 데서 발생하는 놀람, 흥분, 평화와 같은 감정들로 우리가 느끼는 조화나 부조화이다.

리듬은 심장 박동이자 구성의 호흡이다. 우리는 시각적 패턴의 리듬과 음악에서 음조와 박자의 반복되는 변화로 형성되는 리듬을 비교할 수 있다. 예를 들어 댄스 음을 들으면 당신의 심장은 최저음에 맞춰지고, 그에 따라 춤을 추듯 움직이면서 전체적인 편곡에 반응하여 즐기게 될 것이다. 또는 바흐의 파르티타와 바이올린 소나타의 분위기 안에서 은빛의 휘어진 음표를 따라 미끄러지듯이 당신의 영혼은 솟구칠 수 있다.

리듬은 다른 것을 들을 수 있게 한다. 주기적으로 반복되는 패턴에 익숙해지면, 다음에 무엇이 올지를 알게 된다. '그런 식'을 만들어감에 따라 강한 드럼 박자의 흥분, 경쾌한 고음의 감미로움, 심지어 일시적 멈춤 같은 새로운 소리에 대한 근본적인 기초 작업이 만들어진다. 그들은 만들어

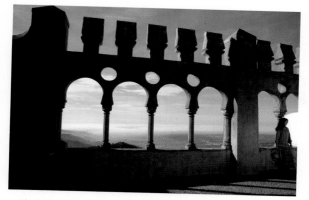

그림 13.13 조엘 실링 : 리스본 창내기. 사진, 2009. Joel Schilling.

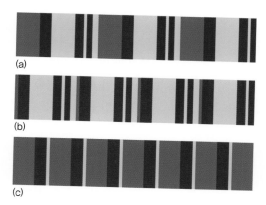

(a)

(b)

(c)

그림 13.14 마시 쿠퍼만 : 이러한 시퀀스에 의해 만들어진 리듬은 줄무늬의 폭에 따라 다양하다. Marcie Cooperman.

진 패턴과 대비되기 때문에 반향을 불러일으키며, 우리의 관심을 끈다.

　음악과 시각 구성에서의 리듬은 동시 대비의 법칙에 얽매인다. 우리는 저음의 풍부함과 대비되는 고음의 섬세함을 듣는다. 시각 구성에서 리듬은 이웃한 색채와 상대적인 색채를 지각하는 데서 발생한다. 패턴 안에서 시각적인 힘이 상대적으로 약한 색채들이 지원자의 기능을 하는 반면, 더 강한 색채들은 더 많은 에너지를 발산하여 시선을 유도한다. 강한 색채들은 강조를 보여 주고, 높거나 매우 낮은 명도는 눈을 쉴 수 있게 해 준다. 빨강과 함께 있는 색상들은 진출하고 후퇴하는 차가운 파랑 색상을 위압한다. 제5장과 제7장을 다시 읽고 이런 사실들에 대해 상기해 봐라.

　시퀀스가 반복될 때 시퀀스를 정의하는 변화들은 리듬을 생성한다. 그것은 색상, 명도, 강도의 차이와 그들이 움직이는 방식에 의해 형성된다. 그것은 점진적인 변화인가, 아니면 두 대비 요소 간의 갑작스런 교체인가? 상당히 다른 대비인가, 약간만 다른 대비인가? 어떤 종류의 선이 그들을 연결하는가? 직선이 다양한 요소들을 선명하고 직접적으로 연결하는 반면에 곡선은 점진적인 변화를 보여 줄 수 있다. 예를 들어, 그림 13.12 로이드 익스프레스(Lloyd Express) 홍보 포스터에서 단도 같은 큰 배의 선체들은 예리한 톱니 모양의 리듬을 형성하고, 높은 강도의 원색들과 흰 글씨가 강하게 대비되면서 리듬은 더욱 강렬해진다. 그림 13.13 리스본 창내기(Lisbon Fenestration)는 부드러운 연결을 보여 준다. 그것도 역시 수직이긴 하지만 곡선의 아치와 원들은 변화를 부드럽게 만든다.

　그림 13.14는 다소 유사한 시퀀스에서 모두 동일한 색채를 사용하는 세 가지 줄무늬 세트를 보여 준다. 각각의 리듬은 완전히 다른데 이는 줄무늬의 폭이 다르기 때문이다. 그림 13.14a에서 폭이 넓은 파란 줄은 빨강과 노랑을 견고한 한 단위로서 효과적으로 분리하고, 파랑은 휴게 지점이 된다. 그림 13.14b에서 파랑은 거의 눈에 띄지 않는 존재로 단순히 반복이 시작되는 지점을 가리키고, 강하지만 규칙적인 단계로 이루어져 중단되지 않는 종류의 리듬을 생성한다. 그림 13.14c에서 파란 부분들은 게슈탈트의 근접성 원리를 따라 파란 배경을 만들어 일체된 것처럼 보이는 반면 노란 모서리가 있는 빨간 막대들은 불쑥 튀어나와 거의 3차원으로 보인다.

　음악 작품에서 무엇이 리듬을 만들고, 그것을 어떻게 시각적 패턴으로 변환할 수 있을까?

295

패턴과 질감

음악	패턴
악구 또는 음표의 모음	반복되는 선과 색채의 시퀀스
고음과 저음의 반복	높고 낮은 명도 또는 강도의 반복
갑작스런 시작과 멈춤	보색들, 폐쇄선
점진적인 음계 올리기	색상과 명도의 점진적인 변화
음의 강조	시각적으로 무게감 있는 색채들
음 사이의 쉼표	상대적으로 시각적인 무게감 적은 색채들

우리가 살고 있는 지역의 영향을 받는 담화 방식에서 리듬의 또 다른 원천을 발견할 수 있다. 장소에 따라 단어나 문자의 특정한 지점에서 억양이 급격히 또는 점차적으로 높아지거나 낮아질 수 있다. 또한 어법은 중요한 단어에 제시된 강조와 중요하지 않은 단어들을 나열한 방식으로부터 나온다.

당신이 만약 영어 단어나 문장을 반복한다면 억양이 높아지는 방식을 보여 주듯이 어떤 음절에 강세를 부여한 특유의 리듬을 들을 수 있다.

다음의 예를 들면, 대문자는 특정한 음절의 강세를 가리킨다.

CO-lor ··· com-po-SI−tion ··· ir-re-SIS-ta-ble

이런 종류의 소리를 시각 구성에서 어떻게 보여줄 수 있는가? 시각적 패턴들은 색상, 선, 명도와 같은 요소들을 사용해서 담화의 양식을 보여 줄 수 있다. 그림 13.15의 노스캐롤라이

색채, 어떻게 활용할 것인가?

그림 13.15 리즈 모토레셈, 프랫 커뮤니케이션 디자인 전공자, 영상 담화 분석 : 노스케롤라이나 화자, 2010년. Elizabeth Motolese.

나 화자의 영상 담화 분석을 살펴보자. 단어 아래 보이는 점들처럼 단어들을 읽으면서 당신의 목소리를 점들이 올라갈 때 높이고, 점들이 내려갈 때 낮추듯이 조절해 봐라. 선 그래프 아래 컬러 블록들은 단어 부분에 대한 강세를 표시한다. 빨강이 시각적으로 강하기 때문에 더 큰 강조를 보여 주고, 빨강에 인접한 색상들은 초록을 향할수록 점점 강조가 줄어든다. 색 칠된 막대 아래, 검정이 가장 강한 소리를 나타내는 막대그래프는 명도와 크기로 이 같은 관계를 보여 준다.

패턴 만들기

선형 변환

패턴을 만들기 위해서 시퀀스는 여러 방식으로 조정될 수 있다. 2차원 평면에서 이런 조정을 **선형 변환**(linear transformation)이라고 한다. 가장 단순하면서 가장 빈번하게 사용되는 가장 기본적인 동작은 반복이다. 그렇지만 단순한 반복 이상으로 다양한 기법들을 사용해서 원래의 시퀀스를 조정하고, 이동하며, 배열할 수 있다. 그들은 단순한 반복과는 동 떨어진 패턴들을 만들 수 있으므로, 심지어 그들을 패턴으로 인식할 수 없을 것이다. 이런 동작들을 함께

그림 13.16 야노소 코로디 : 페르시안 실크. 유화, 55"×22", 2000. Janos Korodi.

그림 13.17 존 뉴컴, 장기판 위의 사람들, 1984. John Newcomb / SuperStock.

그림 13.18 다마스크직의 매끄러운 패턴 벽지. Pavel K.

사용하고 다양한 방식으로 결합하면, 우리 주변의 자연적인 요소들과 인공적인 요소들에서 볼 수 있는 다양한 유형의 패턴들을 만들 수 있다.

전환, 반사, 자기유사성 또는 규모, 그리고 회전 등 선형 변환들을 살펴보자.

전환 전환은 특정한 방향으로 특정한 거리만큼 형태 전체를 단순하게 이동시킴으로 만들어진 반복이다. 우리는 그러한 형태를 전환됐다고 말한다. 선형 패턴은 단순히 선의 한 방향으로 형태를 전환시킴으로써 형성할 수 있고, 2차원 패턴은 이런 형태를 수직과 수평 두 방향으로 전환시킴으로써 만들 수 있다. 이런 2차원 전환은 어떤 크기의 패턴을 구성하는 데 무한한 시간을 발생시킬 수 있다. 그런 패턴을 만들기 위해 요소를 무한하게 전환하는 것은 병진 대칭(translational symmetry)을 형성한다.

전경과 배경은 이런 종류의 패턴에서 분리되어 알아볼 수 있는 두 요소들이다. 디자인 요소들은 서로 일정한 거리에서 반복되고, 그들 사이의 간격은 명확하게 배경으로 간주된다. 전경과 배경의 차이를 강조하는 강한 색채 대비는 보다 성공적인 전환을 만든다. 전환된 패턴들은 직물, 책, 벽 등 직선 방향으로 사용하기 편리하다. 그림 13.16 야노소 코로디의 페르시안 실크(Persian Silk)는 전환에 의해 형성된 패턴을 보여 준다.

그림 13.17의 옆모습들은 전환을 통해 만들어진 것처럼 보이지만 면밀히 살펴보면, 그들의 형태가 정확하게 동일하지 않다. 겉으로 보이는 방향의 유사성이 그들을 한 방향으로 끌어당기고, 다른 방향을 향하고 있는 한 사람은 약간 달라보이게 한다. 그러나 거의 알아보기 어렵다. 색상이 반복되고, 명도와 강도가 거의 동일하기 때문에 다른 사람들과 얼굴이 대비되지 않는다.

전환은 오늘날 흔히 벽지에서 사용되는 기법이다. 그림 13.18은 여러 벽지 패턴에서 볼 수 있으며, 약간만 바꾸는 간단한 전환으로 반복의 형태를 보여 준다. 다른 모든 줄은 패턴 높이의 절반까지 올라온다.

반사 중심축을 사이에 둔 형태의 거울 이미지이다. 당신은 어렸을 때 종이 한 장을 반으로 접고, 한 면에 색칠을 하고, 그 위로 접혀진 다른 부분을 눌러서 이런 종류의 패턴을 만들었을 것이다. 자연 속의 예로 그림 13.19 분홍 철쭉(Pink Rhododendron)의 각각 꽃은 대칭적으로 반사되는 패턴을 보여 준다.

그림 13.19 조엘 셸링 : 분홍 철쭉, 사진, 2007. Joel Schilling.

자기유사성 형태의 **규모**를 확대하거나 더 작게 만들어 크기를 조정할 수 있지만, 모든 면과 각의 비율을 변함없이 유지하는 것이 핵심이다. **자기유사성** 패턴에서 대상은 자신의 더 작은 부분과 유사하다. 점진적인 순서로 형태들을 나열하는 것이 패턴을 만들어내는 하나의 방법이다. 크기 축소는 자기유사성 패턴의 중요한 요소이다. 만일 대상의 크기가 바뀌지 않는다면 그것은 전환이기 때문이다.

그림 13.20 존 레논을 기념하는 센트럴 파크 스트로베리 필즈 이매진(*Imagine*)의 패턴은 육각형의 크기 비례를 보여 준다. 각각의 선들은 사실상 반사 대칭을 위한 축이다. 이 패턴에는 배경이 없는데, 이는 배경인 것처럼 보이는 각 부분이 사실은 육각형의 다른 절반으로 사용되고 있기 때문이다.

그림 13.20 이매진. 존 레논을 기념하는 센트럴 파크 스트로베리 필즈, 뉴욕, 1985년 10월 9일 개관. 기학학적인 패턴은 폼페이의 모자이크를 재현했다. Dorling Kindersley.

프랙탈 프랙탈은 굉장히 흥미로운 자기유사성 구조의 예이다. 쉽게 정의할 수 없는 형태의 구조는 유클리드 기하학적 모양으로 정의하기에는 너무 불규칙하다. 프랙탈은 다양한 규모인 여러 부분을 포함하고, 이 모든 부분들은 전체의 자기유사성 구조를 지닌다. 초기의 프랙탈은 수학 공식에서 도출되었다. 헬게 폰 코흐(Helge von Koch)가 1904년 고안한 그림 13.21과 유사한 코흐 곡선(Koch snowflake) 그리고 프랑스 수학자 가스통 쥘리아(Gaston Julia, 1893~1978)가 1918년 도출한 클래식 쥘리아 집합(Julia set)이 그 예들이다. 자연의 프랙탈은 서리 결정, 작은 언덕을 이루는 산, 구름과 해안, 그리고 콜리플라워와 브로콜리, 그림 13.22의 로마네스코 브로콜리(Romanesco broccoli) 같은 야채들을 포함한다.

그림 13.21 수학 공식에서 도출된 초기 프랙탈.

그림 13.22 프랙탈 : 로마네스코 브로콜리. © Rob Walls Alamy.

색채, 어떻게 활용할 것인가?

그림 13.23 마시 쿠퍼만 : 양치식물. 사진, 2011. Marcie Cooperman.

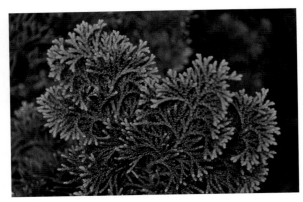

그림 13.24 마시 쿠퍼만 : 향나무의 갈라진 잎. 사진, 2011. Marcie Cooperman.

아핀 변환 양치식물은 **아핀 변환**이라 부르는 프랙탈의 일종이다. 그림 13.23에서 양치식물의 잎들을 주의 깊게 살펴봐라. 각각의 긴 줄기는 여러 개의 짧은 줄기를 갖고 있으며, 짧은 줄기들은 긴 줄기처럼 동일한 형태와 크기로 분포된 잎들을 갖고 있다. 이런 방식으로 길게 갈라진 잎들은 작은 크기로 전체를 복제한다. 잎들은 회전하고, 크기가 축소되며, 다음 것이 이전 것으로 전환된다. 그리고 각각의 잎들에서 크기가 훨씬 작은 줄기와 잎의 동일한 패턴을 볼 수 있다. 그림 13.24의 향나무의 갈라진 잎들은 유사하다.

회전 패턴을 다른 방향에서 사용하기 위해 시계 방향이나 반대 방향으로 형태를 돌리는 것을 **회전**이라 한다. 회전은 (정사각형처럼) 길이가 동일한 면을 지닌 형태나 원형 대칭에는 작용하지 않는다. 이들은 회전해도 똑같기 때문이다. 때때로 모든 조각들이 조립되면 원래의 시퀀스를 완전히 이해하기 어려운 새로운 형태들이 생성된다. 예를 들어, 그림 13.25 일리 성당의 랜턴 타워(Ely Cathedral Lantern Tower)의 별 무늬는 선과 색채의 시퀀스를 8번 회전시키고, 그 회전 방향 중심 주변에 이를 배치하여 만들었다.

그림 13.26는 여러 선형 변환으로 구성된 타일벽의 패턴을 보여 준다. 사선축, 수직축, 수평축을 기준으로 반사 대칭을 지닌 각각의 타일들은 사실상 정확하게 동일하다. 흰 타일 아래는 파란 배경으로 구별된다. 각각의 타일은 90도로 회전하여 4개의 정육면체로 시퀀스를 만들고, 이 시퀀스는 수직적이고 수평적인 2차원으로 전환되어 패턴을 이룬다.

그림 13.39 핸드백들은 아래부터 시계 방향으로 실크, 벨벳, 면실 그리고 여러 가지 섬유 질감의 다양성을 보여 준다.

조엘 실링의 용암으로 만든 갈라파고스 섬, 에콰도르(Formed by Lava, Galapagos Islands, Ecuador)은 특이한 색채 차이보다는 명도 차이를 통해 거칠고 자연스러운 질감을 보여 준다.

그림 13.41에서 원판들의 질감에는 반사가 없기 때문에 직물이 확실하다. 패턴들은 이번 장에서 배운 과정들을 통해 만들어질 수 있다.

그림 13.39 마시 쿠퍼만 : 질감. 사진, 2011. Marcie Cooperman.

그림 13.40 조엘 셸링 : 용암으로 만든, 갈라파고스 섬, 에콰도르, 2009년. Joel Schilling.

패턴과 질감

그림 13.41 게리 마이어 : 에티오피아. 사진, 2009. Gary K. Mayer.

요약 summary

패턴은 구성의 가장 복잡한 형태에 속한다. 이전 장들에서 논의했던 색채의 상호 작용과 관계, 그리고 인간의 지각 과정 모두는 패턴 안에 공존한다. 그 요소들 각각은 패턴의 리듬을 더하고, 보는 사람들과 메시지를 주고받는다. 예를 들어 제8장에서 논의했듯이, 유사한 요소들의 위치와 색채 간의 근접성은 색차와 선 부분을 집단화하는 표현을 결정한다. 제7장에서 논의한 색채가면에 영향을 주는 방식에 근거해 색채는 패턴의 강조 또는 여백을 결정한다. 제3장과 제4장에서 살펴봤듯이, 색채의 관계와 구성적인 선들의 종류는 조화를 이루고, 분위기를 만든다. 그리고 제5장에서 논의했던 구성에서의 선과 형태들은 에너지와 방향의 종류를 부여하고, 시선이 패턴 전체를 얼마나 빠르고 부드럽게 관통할지 결정한다.

명도는 색채의 가장 영향력 있는 요소임이 다시 한 번 드러났다. 얼마나 다양한 명도 단계가 다른 것과 연관되는지에 따라 질감을 만들고, 패턴의 리드미컬한 움직임을 결정할 수 있다.

당신은 색채 사용의 이런 구성 요소들로 전문성을 얻을 수 있기 때문에 단지 색채의 조절만으로 전하고 싶은 예술적인 개념을 표현해 주는 패턴 만들기를 즐길 수 있을 것이다. 그들은 당신의 도구로서 이제 당신은 2차원 구성의 모든 목표를 달성하기 위해 형태와 선과 함께 그들을 어떤 조합으로 사용할지 알게 되었다.

빠른 방법 quick ways...

색채, 어떻게 활용할 것인가?

자연과 제조 세계 모두에서 주변을 둘러보면 사방에 패턴들이 보일 것이다. 패턴들이 만들어지는 과정과 자세히 살펴보면 좋은 공부가 될 것이다. 아래의 패턴의 종류들 중 최소 하나라도 찾아보아라.

- 이 패턴은 한쪽 방향으로만 짧은 거리로 살짝만 움직이는 것의 반복으로 만들어졌는가? (평행이동) 측면과 수직의 두 방향으로 움직였는가?

- 한 가지 종류의 도형이 교대하는 색채를 가지는가? (교대)
- 중앙 축 너머에 도형의 거울 반사가 보이는가? (반사)
- 물체가 그 자체의 작은 부분과 유사한가? (변환)
- 도형이 회전되어 패턴에 이차적인 배열에 사용되었는가? (회전)
- 물체와 바탕이 하나로 배경 안 보이는가? (바둑무늬 배열)

연습 exercises

연습을 위한 변수

구성에서의 색채 관계와 색채의 요소들이 많이 존재하고 관찰자에게 색채가 나타날 방법에 영향을 준다. 학생이 색채 연습을 통해 가장 많이 배울 점은 간단한 목적과 비교적 엄격한 법칙의 선과 색채를 이용한 연습을 통해서이다. 우리는 이러한 법칙을 '변수'라고 부른다. 최소한의 요소를 허용하는 강한 변수로는 색채 간의 직접적인 관계를 알아내기 쉽고 학생들 간의 구성 사이의 차이를 보기 쉬워진다. 비평을 위해 여러 구성들이 함께 있을 때, 목표를 이루는 구성을 가려내는 것이 명확해진다.

학생들은 목표를 배우고 기술을 쌓아가면서 색채를 사용하는 것에 더 익숙해질 것이다. 그들은 확실한 상호 관계를 이해하기 때문에 더 복잡한 것을 다룰 수 있게 된다. 그러므로 이 책을 읽을수록 구성의 크기와 선과 색채의 수의 제한은 점점 줄어들 것이다. 더 큰 구성, 더 많은 색채들과 다양한 종류의 선들이 사용 가능해진다. 단일 색채와 추상적인 도형들은 일정한 변수로 남을 것이고, 모든 연습의 목표는 균형 잡힌 구성이 될 것이다. 5개의 구체적인 변수들은 다음을 포함한다.

1. 구별 가능한 물체는 허용하지 않는다.
2. 모든 색채들은 단일이고 그레이디언트 없이 경계가 흐려지지 않는다.

박자(Meter) 음악에서 발로 박자를 맞추고 싶게 하는 배경의 진동.

반투명한(Translucent) 표면을 통과해 산란된 빛이 투과되는 부분적으로 가려진 표면.

밝기(Brightness) 색의 밝기와 어둡기. 광원의 색은 밝기가 있다.

방사형 균형(Radial balance) 중앙에서 시작해서 반지름을 따라 움직이는 요소들이 이루는 균형.

방향(Direction) 구성에서 선과 형태의 방향으로 수평적, 수직적, 대각선 방향이 될 수 있다.

방향(Orientation) 선이나 형태가 유도하는 방향.

배경(Background) 구성 내의 물체 뒤에 있는 부분으로 바탕이나 장을 의미한다.

번쩍임(섬광)(Scintillation) 서로 진동하는 것처럼 보이는 동일한 시각 공간에 있는 두 색.

벡터(Vector) 구성의 형태들에 의해 형성되는 가상적이고 보이지 않는 선으로 시선의 이동 방향을 결정한다.

보색(Complement) 색상환에서 한 색상과 마주보는 다른 색상. 예를 들어, 빨강은 초록의 보색이다.

볼록한(Convex) 원 외부의 부분과 같은 형태의 곡선.

볼륨(Volume) 3차원 형태.

부모색(Parent color) 투명성의 착시에서 부모색은 '자식색'을 만들기 위해 함께 혼합되는 두 색 중 하나이다.

분광(스펙트럼) 색상(Spectral hues) 태양의 백색광이 굴절된 일곱 가지 색상(ROYGBIV, 빨주노초파남보).

분광 광도계(Spectrophotometer) 색채를 결정하는 재료 표면에 흡수된 빛의 파장을 측색하는 장비.

분광 반사율 곡선(Spectral reflectance curve) 흡수되지 않고 색채에 의해 반사된 빛의 파장들로 이들은 색채의 분광 색상을 결정한다.

분열 보색(Split complements) 한 색상의 보색에 인접한 두 색상. 예를 들어, 보라의 보색은 노랑이지만 근접 보색은 빨간 노랑과 초록 노랑이다.

불순한 색상(Broken Hues) 회색, 검정, 하양과 혼합된 것으로 '중간 색상'으로도 알려져 있다. 두 보색도 불순 색상을 만들 수 있다.

불투명한(Opaque) 부드러운 직물이나 고무부터 플라스틱이나 금속 같은 딱딱한 물질에 이르는 다양한 재료로 만들어진 빛을 투과시키지 않는 표면.

비대칭(Asymmetry) 중심선이나 중심점의 각 양쪽에 있는 형태, 색채, 선들의 불균형. 또한 구성 요소들을 사용해서 다른 위치에서 균형을 맞춰주는 상황.

빛나는(Luminous) 빛의 방출이나 반사.

빛의 간섭 현상(Interference phenomenon of light) 기름과 같은 다른 매체에 의한 광선의 방해가 다른 색상이 보이도록 유발하며, '무지갯빛'으로도 알려져 있다. 유막, 나비의 날개, 새의 깃털, 굴 껍데기 내부에서 간섭색이 보인다.

사이드바(Sidebar) 시각적으로 방해가 되는 색상, 형태, 가장자리가 구성의 표면을 분할시킬 때 발생하는 흥미로운 작은 부분.

사이에 있는(Interstitial) 두 형태 사이에 있는 좁은 부분.

색 공간(Color space) (모니터나 프린터와 같이) 색 재현 장비가 만들 수 있는 모든 색.

색보정(Calibration) 서로 소통하여 동일한 색채 재현이 가능하도록 도와주는 두 색 재현 장비의 조정.

색상(Hue) 빛 파장의 길이에 근거한 빨강, 파랑, 초록, 노랑 같은 색 이름.

색상의 관계(Relationship of hues) 색상환에서 서로 떨어져 있는 색상들의 거리에 따른 결과로서 보색 관계와 같은 몇 가지 관계가 존재한다.

색상환(Color circle) 가장 짧은 파장의 색상(보라)이 가장 긴 파장의 색상(빨강)과 만나는 원에 놓인 모든 분광 색상의 도식.

색 영역(Gamut of color) 눈이 볼 수 있는 또는 재현 장비들이 재현할 수 있는 색채의 범위.

색 온도(Temperature of color) 색상 안에 빨강이 혼합됐는지 아니면 파랑이 혼합됐는지를 설명하는 단어. 빨강이 들어 있는 색채는 따뜻하게, 파랑이 들어 있는 색채는 차갑게 여겨진다.

색채(Color) 색상, 명도, 강도의 수준이 결합된 결과.

색채 관리 시스템(Color management system) 광원에 기반한 컴퓨터 모니터의 RGB 프로파일을 안료에 기반한 프린터의 CMYK 프로파일로 변환하는 소프트웨어 방식.

색채의 관계(Color relationship) 색채의 관계는 색상환에서 서로 간의 거리에 의해 정의된다. 예를 들어, 색채의 관계는 보색과 등간격 3색을 포함한다.

색채의 요소(Elements of color) 색상, 명도, 강도는 색채를 이루는 세 가지 요인 또는 요소이다.

선명함(Brilliance) 색상의 포화도나 채도의 강도. 회색의 정도는 색채의 채도와 대조적임. 회색도는 회색, 검정, 하양 또는 그 보색을 섞어서 만든다.

셰이드(Shade) 검정을 섞은 색상.

속도(Tempo) 연주되는 음의 속도.

수동적 에너지(Passive energy) 가까운 요소들을 수용하거나 그들에게 움직이지 않는 장애물. 곡면은 인접한 요소들에게 수동적으로 반응하는 예이다.

숨 쉴 공간(Breathing room) 구성 내 대상을 둘러싸고 있는 빈 공간으로 방해받지 않고 대상을 쉽게 알아보게 한다. 어떤 요소들은 그 주변에 상당량의 숨 쉴 공간이 필요한데, 그렇지 않으면 그들은 빽빽하고, 답답해 보이거나, 면적에서 압도적으로 커 보인다.

시각적 무게감(Visual weight) 다른 색채들에 비해 두드러지는 색채의 강도와 능력은 색채의 면적, 위치, 색채, 형태 등 구성 요소들의 조합에 기인한다. 시각적 무게감은 초점이 되도록 주의를 끄는 힘과 강도, 능력을 물체에 부여한다.

안료(Pigment) 도료를 만들기 위해 수용성 또는 유성 전색제와 혼합되는 불용성 분말 형태의 색소.

안정감(Stability) 고정적이고 변함없는 느낌이 드는 형태.

암시 곡선의(Implied curvilinear) 구성에서 곡선 도형의 연속적인 배치에 의한 곡선적인 움직임. 실제 곡선은 없고 암시되어 있다.

에너지(Energy) 구성의 시각적 움직임. 에너지는 긴장감이고, 동적인 에너지, 정적인 에너지 또는 수동적 에너지일 수 있다.

연속성(Continuity) 구성 안에서 시각 경로 또는 시선의 움직이는 과정.

염색 로트(Dye lot) 색채와 관련된 묶음 염색법. 각각의 묶음(batch)은 대기적인 차이나 염색 자체의 특성으로 인해 다른 묶음들과 달라진다.

예측(Forecasting) 색채 예측에 관하여 약 2년 뒤 유행 색채를 결정하는 트렌드 예측 회사들과 관련된다. 제조사들은 색채 선택을 참고하기 위해 이 정보에 의지한다.

오목한(Concave) 원 내부의 부분과 같은 형태의 곡선.

원색(1차 색상)(Primary hues) 다른 색채들을 혼합하여 얻어낼 수 없는 색상들. 안료의 3원색은 빨강, 노랑, 파랑, 빛의 3원색은 빨강, 파랑, 초록이다.

위장(카무플라주)(Camouflage) 대상이 배경과 섞여 어우러지게 만드는 장식.

유기적인(Organic) 인식 가능한 기하학적인 형태를 따르지 않고, 굴곡이 많은 선이나 형태를 묘사하는 단어로 선이나 형태는 날카로운 모서리가 없다.

유사 색상(Analogous hues) 색상환에서 서로 가까이 있는 색상들로 최소한 하나의 원색을 공유한다. 예를 들어, 빨강과 보라는 빨강을 공유한다.

유채 색상(Chromatic hues) 유채 색상은 분광 색상과 그들의 혼합을 포함한다. 만약 이 색상들이 무채 색상과 혼합되어도 여전히 유채 색상이다. 오직 검정, 하양, 회색만이 채도가 없기 때문에 유채 색상이 아니다.

음색(Timbre) 악기에 의해 만들어진 진동의 종류와 관련된 음질. 다양한 악기들 간에 소리의 차이가 있다.

음의 높이(Pitch) 음악에서 음의 높고 낮음.

인접 색상(Adjacent hues) 노랑과 주황처럼 색상환에서 나란히 있는 색상들.

자식색(Child color) 투명성에서 두 부모색이 혼합되어 자식색을 만든다.

잔상(After-image) 한 색상을 몇 초간 응시한 뒤 시선을 돌리면 피로함과 추상체의 조정 불능이 희미한 보색인 잔상을 보도록 유발한다. '계시 대비'로도 알려져 있다.

잔향(Reverberation) 다른 위치에서 오는 것 같은 소리의 특징으로 녹음실을 크거나 작아보이게 만든다.

장(Field) 2차원 이미지에서 물체를 둘러싸고 있는 부분으로 배경이나 바탕.

전경(Figure) 구성의 배경이 아닌 대상.

정적인(Static) 구성에서 움직이지 않는 종류의 에너지.

조건 등색(Metamerism) 하나의 광원에서는 다르게 보였던 색채들의 쌍이 다른 종류의 광원에서는 같아 보이는 경우. 그들을 조건 등색 일치라 한다. 그들의 어피어런스 차이는 분광 일치가 아니기 때문에 발생한다. 즉, 그들의 분광 반사율 곡선이 동일하지 않다.

조건 등색 일치(Metameric match) 다른 광원에서 달라 보이는 페인트의 두 색 견본들.

조명된(Illuminated) 다른 광원에 의해 밝아지거나 빛나는 부분.

조화(Harmony) 함께 있어 기분 좋은 색채들은 서로 조화롭다고 말한다.

종속적인(Subordinate) 주요 요소들에 비해 구성에서의 영향력이 부차적인 요소. '부차적인'이나 '2차적인'이라고도 한다.

주도적, 지배적(Dominant) 구성에 가장 큰 영향을 미치는 요소로 '지배적'이라고 한다. 주조는 영역의 색채, 선, 형태, 크기에 존재할 수 있다. 두 번째로 큰 영향을 미치는 요소를 '부수적', '2차적', '종속적'이라고 한다.

주제(Theme) 멜로디, 완전한 악절 또는 표현.

중간 회색(Middle gray) '중간 회색'이라고 부르는 명도는 검정과 하양의 중간 지점에서 나타난다.

지각(Perception) 인간의 뇌가 본 것에 대한 이해를 구체화하는 방식.

직선 원근법(Linear perspective) 거리의 착시를 주는 2차원 구성면의 선이나 형태.

차별화(Differentiation) 외형 때문이든 고객에게 제공하는 혜택을 통해서든 어떤 점에서든 경쟁사들의 제품보다 눈에 띄게 만드는 것.

채도(Chroma) 색채의 강렬함이나 선명함. 채도는 회색도와 반대된다.

채도(Saturation) 회색과 비교한 강도, 선명도, 또는 색채의 농도. 포화된 색채에는 회색이 없다.

초점(Focal point) 시선을 끌어당겨 주목하게 하는 구성의 부분.

추상체(Cone) 색채를 볼 수 있게 해 주는 망막의 광수용기. 세 종류의 추상체가 있으며, 각각은 빛의 3원색 중 하나를 흡수할 수 있다.

추상화(Abstract) 물체가 없는 비구상적인 미술.

톤(Tone) 회색을 섞은 색상.

통일성(Unity) 모든 요소들이 공통적인 예술적 목표를 위해 함께 작용할 때 구성이 조화롭다.

투명한(Transparent) 빛이 통과되는 투명한 표면.

틴트(Tint) 하양을 섞은 색상.

파장(Wavelength) 특정한 파장을 지닌 전자파는 각각의 스펙트럼 색상이다.

폐쇄성(Closure) 일부 가장자리가 사라졌을 때에도 전체적인 형태를 지각하는 게슈탈트 지각 원리.

포지티브 공간(Positive space) 구성에서의 물체(전경).

프로파일(Profile) 출력이나 재현 장치의 색 공간에 대한 기술. 시스템의 원색에 기반하여 재현할 수 있는 모든 색채의 목록. 스캐너, 프린터, 모니터와 같은 장비들은 다른 원색 시스템을 사용하기 때문에 다른 프로파일을 보유한다.

플루팅(Fluting) 명도 차트에서 각각의 회색이 이웃한 다른 두 명도의 경계에서 명도가 약간 달라 보이게 되는 착시. '마하 밴드'로도 알려져 있는 플루팅은 어떤 색채의 명도이든 인접한 색채를 가능한 얼마나 달라 보이게 하는지를 보여 준다.

형태(Form) 2차원 구성에서 3차원으로 보이는 형상.

화면(Picture plane) 종이나 캔버스 같은 2차원 구성의 평평한 면으로 수직면이다. 구성의 위, 아래, 옆 가장자리를 화면의 한계로 규정하고, 그들이 '화면 수준' 내에 있다고 말한다.

2차 색상(Secondary hues) 초록, 주황, 보라는 2차 색상으로 두 가지 원색을 혼합하여 각각의 색상을 만든다.

3차 색상(Tertiary hues) 색상환에서 1차 색상과 2차 색상 사이에 있는 색상들이다.

Ackerman, James S. *Distance Points: Essays in Theory and Renaissance Art and Architecture.* Boston: Massachusetts Institute of Technology, 1991; From Leonardo da Vinci, *The Notebooks of Leonardo Da Vinci*, Volume 1, compiled and edited from the original manuscripts by Jean Paul Richter. London: Dover Publications, 1883, 1970, paragraph 306, from MS. G, fol. 153v (an unabridged edition of the work first published in London in 1883 by Sampson Low, Marston, Searle & Rivington, with the title *The Literary Works of Leonardo da Vinci*. Mineola, NY.)

Albers, Josef. *The Interaction of Color.* New Haven, CT: Yale University Press, 1975, (hardcover, 1st ed.).

Arnheim, Rudolf, and Alan Lee. A *Critical Account of Some of Josef Albers' Concepts of Color.* (re: Alan Lee). 15, No. 2, p. 174 (1982). From: Rudolf Arnheim Bibliography of Articles, Reviews, Commentaries and Letters Published in Leonardo On-Line (International Society for the Arts, Sciences and Technology), 1968-2000; *Compiled July 1997 by Patrick Lambelet*; Updated 4 September 2003 (no citations 2001-2003). http://www.leonardo.info/index.html

Arnheim, Rudolf. *Art and Visual Perception: A Psychology of the Creative Eye.* Los Angeles, CA: University of California Press, 1974.

———. *The Power of the Center: A Study of Composition in the Visual Arts* (rev. ed.). Berkeley and Los Angeles, CA: University of California Press, 1982; London: Regents of the University of California, 1982.

———. *Visual Thinking.* Los Angeles, CA: University of California Press, 1969.

Art of Islam, Language and Meaning. Titus Burckhardt Commemorative Edition. Bloomington, IN: World Wisdom, 2009.

Backhaus, Werner, and Reinhold Kliegel and John Simon Werner. *Color Vision: Perspectives from Different Disciplines.* New York: Walter de Gruyter & Co., 1998.

Birren, Faber. *Principles of Color.* New York: Van Nostrand Reinhold Co., 1969.

Brownell, F. G. "Coats of Arms and Flags in Namibia." *Archives News.* Eight articles from April to December 1990.

———. *National and Provincial Symbols and Flora and Fauna Emblems of the Republic of South Africa.* Melville: C. van Rensburg Publications, 1993.

Buckberrough, Sherry. *Robert Delauney: The Discovery of Simultaneity.* Ann Arbor, MI: University of Michigan Research Press, 1982.

Burchett, Kenneth E. *A Bibliographical History of the Study and Use of Color from Aristotle to Kandinsky.* Lewiston, NY: The Edwin Mellen Press, 2005. (ISBN 0773460411).

Chevreul, Michel E. *The Principles of Harmony and Contrast of Colors.* New York: Reinhold Publishing Co., 1967.

Chipp, Herschel Browning. *Theories of Modern Art.* Los Angeles, CA: University of California Press, 1967.

Corcoran, Michael. *For Which It Stands: An Anecdotal Biography of the American Flag.* New York: Simon & Schuster, 2002.

Dewey, David. *The Watercolor Book: Materials and Techniques for Today's Artists.* New York: Crown Publishing Group, 2000.

Ellis, Willis D. *A Source Book of Gestalt Psychology.* London: First published in 1938 by Kegan Paul, Trench, Trubner & Co., Ltd.; reprinted in 1999, 2000, 2001 by Routledge, Great Britain.

Flam, Jack. *Richard Diebenkorn: Ocean Park.* New York: Rizzoli/Gagosian Gallery Publications; 1992.

Gage, John. *Colour and Culture, Practice and Meaning from Antiquity to Abstraction.* Berkeley and Los Angeles, CA: University of California Press, by arrangement with Thames and Hudson Ltd., London, 1993.

———. *Color and Meaning: Art, Science and Symbolism.* Berkeley and Los Angeles, CA: University of California Press, by arrangement with Thames and Hudson Ltd., London, 1999.

———. *Color in Art.* London: Thames & Hudson, 2006. (ISBN-10: 0500203946).

Garan, Augusto. *Color Harmonies.* Chicago: University of Chicago Press, 1993.

Grohmann, Will. *Wassily Kandinsky: Life and Work.* New York: Harry N. Abrams, 1958.

Guggenheim Foundation. *Kandinsky: On the Spiritual in Art.* New York: Solomon R. Guggenheim Foundation, for the Museum of Nonobjective Painting, 1946.

Hunt, R. W. G. *Measuring Color* (3rd ed.). United Kingdom: John Wiley and Sons, 2001. (ISBN-10: 0863433871).

Itten, Johannes, and Faber Birren (Ed.). *Elements of Color.* USA: John Wiley and Sons, 1970.

Jacobson, Egbert. *Basic Color: An Interpretation of the Ostwald Color System.* Chicago: P. Theobald, 1948.

Janco, Marcel. *Dada at Two Speeds.* Lucy R. Lippard, editor and translator. *Dadas on Art.* Englewood Cliffs, NJ: Prentice Hall, 1971.

Kandinsky, Wassily. *Point and Line to Plane.* Translation by Howard Dearstyne; edited by Hilla Rebay. Mineola, NY: Dover Publications, 1979.

———. *The Art of Spiritual Harmony.* New York, NY: Cosimo Books, 2007.

Levitin, Daniel J. *This Is Your Brain on Music: The Science of a Human Obsession.* New York: Penguin Group, 2007.

Lidwell, William, and Jill Butler and Christina Holden. *Universal Principles of Design.* Beverly, MA: Rockport Publishers, 2003. (ISBN-10: 1592530079).

Lindsay, Kenneth Clement, and Peter Vergo. *Wassily Kandinsky: Complete Writings on Art.* Edited by First Da Capo Press; originally published: Boston: G. K. Hall, 1982. National Society for the Arts, Sciences and Technology's & Co., reprinted with plates originally

omitted from *Sounds* publication.

Maurer, Naomi Margolis. *The Pursuit of Spiritual Wisdom: The Thought and Art of Vincent van Gogh and Paul Gauguin.* USA: Associated University Presses, 1999. (ISBN: 0-8386-3749-3).

Meyers, Herbert M., and Richard Gerstman. *Branding at the Digital Age.* New York: Palgrave, division of St. Martin's Press, 2001. (ISBN: 0-333-94769-X).

Miner, Margaret, and Charles Baudelaire. *Resonant Gaps Between Baudelaire and Wagner.* Athens, GA: University of Georgia Press, 1995.

Miner, Margaret. *Richard Wagner et "Tannhäuser" à Paris.* Athens, GA: University of Georgia Press, 1995.

Munsell, Albert H. *A Color Notation by Albert H. Munsell: An Illustrated System Defining All Colors and Their Relations by Measured Scales of Hue, Value and Chroma,* (14th ed.). Baltimore, MD: Munsell Color, 1981. (A division of Macbeth, Kollmorgen Corp., Copyright 1946 by Munsell Color Co., Inc.).

Newton, Isaac. *Opticks.* London, 1704; numerous subsequent editions; New York: Dover Publications, 1952.

New York Times, "Topics of the Times; Innocence as an Art Critic," March 1, 1913, p. 14.

Nielson, Karla J. *Interior Textiles: Fabrics, Applications and Historical Styles.* USA: John Wiley & Sons, 2007.

Osbourne, Roy. *Lights and Pigments: Colour Principles for Artists,* New York: Harper & Row, 1980.

Ostwald, Wilhelm, and Faber Birren (Ed.). *The Color Primer.* New York: Van Nostrand Reinhold Co., 1969.

Plato. *Plato's Cosmology: The Timaeus of Plato.* Francis MacDonald Cornford, translator with a running commentary. First published in Great Britain 1937 by Kegan Paul, Trench, Trubner & Co. Ltd.; reprinted 1948, 1952, 1956, and 1966 by Routledge & Kegan Paul Ltd. Broadway House; printed in Great Britain by Compton Printing Ltd., London & Aylesbury.

Pollan, Michael. *The Omnivore's Dilemma: A Natural History of Four Meals,* New York: Penguin, 2006.

Poore, Henry Rankin. *Pictorial Composition (Composition in Art).* Mineola, NY: Dover Publications, 1976. (ISBN-10: 0486233588).

Ratliff, Floyd. *Paul Signac and Color in Neo-Impressionism.* NY: Rockefeller University Press, 1992. (ISBN-10: 0874700507).

Rewald, John. *Post-Impressionism: From Van Gogh to Gauguin.* New York: Museum of Modern Art, 1962.

———. *The History of Impressionism.* New York: Museum of Modern Art, 1946.

Roger, Julia Ellen. *The Shell Book* (for information, not pictures). General Books LLC, 2009. (ISBN-10: 0217130895).

Rood, Ogden N. *Modern Chromatics.* (Preface, Introduction, and Commentary Notes by Faber Birren.) New York: Van Nostrand Reinhold, 1973.

———. *Students' Text-Book of Color; or Modern Chromatics with Applications to Art and Industry.* New York: D. Appleton and Company, 1903.

Ruskin, J. *Modern Painters: Of General Principles and of Truth* (volume 1). London: Smith, Elder and Co., 1843.

Sacks, Richard. *The Traditional Phrase in Homer: Two Studies in Form, Meaning and Interpretation.* Copyright by the Trustees of Columbia University in The City of New York, 1987. Printed in the Netherlands by E. J. Brill.

Steiner, Wendy. *Venus in Exile: The Rejection of Beauty in Twentieth Century Art.* First published in 2001 by The Free Press, a division of NY: Simon & Schuster, Inc.; University of Chicago Press edition, 2002.

Suh, H. Anna (Ed.). *Van Gogh's Letters: The Mind of the Artist in Paintings, Drawings, and Words.* New York: Black Dog & Leventhal Publishers, 2006.

Tammet, Daniel. *Embracing the Wide Sky: A Tour Across the Horizons of the Mind.* New York: Free Press, 2009. A division of Simon & Schuster, NY 2009.

Taylor, J. Scott. *A Short Account of the Ostwald Color System.* London: Winsor & Newton Limited, 1934.

van Gogh, Vincent. *Letters to Theo van Gogh.* Written September 8–10, 1888, in Arles. Translated by Johanna van Gogh-Bonger; Robert Harrison (Ed.), published in *The Complete Letters of Vincent van Gogh.* Boston: Bulfinch, 1991, numbers 533, 534, W07.

Vibert, Jehan Georges, and Percy Young. *The Science of Painting.* London: Percy Young, 1892.

Ward, Geoffrey C. and Burns, Ken. *The War: An Intimate History, 1941–1945,* New York: Knopf, 2007.

Westfall, R. S. "The Development of Newton's Theory of Color." *ISIS 53,* 1962, pp. 339–358.

White, Jan B. *Color for Impact: How Color Can Get Your Message Across or Get in the Way* (paperback). Berkeley, CA: Strathmoor Press, 1997. (ISBN-10: 0962489190).

Znamierowski, Alfred. *Flags of the World: An Illustrated Guide to Contemporary Flags* (hardcover, 1st ed.). Dayton, OH: Lorenz Books, 2000. (ISBN: 1842153374).

Websites

Adobe technical guides—The Munsell Color System: http://dba.med. sc.edu/price/irf/Adobe_tg/models/munsell.html

Adobe technical systems: Color management systems http://dba.med. sc.edu/price/irf/Adobe_tg/manage/main.html

Ancient Greek painting: www.mlahanas.de/Greeks/LX/Zographia.html accessed June 2012.

Article: "McDonald's Happy Meal Toy Safety Facts," McDonald's Corporation, accessed July 19, 2008, http://www.mcdonalds.com/corp/about/factsheets.html

Classics in the History of Psychology: An internet resource developed by Christopher D. Green, York University, Toronto, Ontario; Max Wertheimer: Laws of Organization in Perceptual Forms (1923): http://psy.ed.asu.edu/~classics/Wertheimer/Forms/forms.htm

Color management systems – Adobe technical systems: http://dba.med. sc.edu/price/irf/Adobe_tg/manage/main.html

Color Marketing Group: www.colormarketing.org/

Comenas, Gary: www.warholstars.org/abstractexpressionism/artists/

duchamp/marcelduchamp.html garycom@blueyonder.co.uk

Cooper Union: www.cooper.edu/classes/art/hta321/99spring/Rebecca. html accessed June 2012.

Helenica: Ancient Greek painting www.mlahanas.de/Greeks/LX/Zographia.html accessed June 2012.

Helenica: Homer www.mlahanas.de/Greeks/Live/Writer/Homer.htm accessed June 2012.

Homer information: www.mlahanas.de/Greeks/Live/Writer/Homer.htm accessed June 2012.

HSV and RGB color spaces: www.grxuan.org/english/ICME07-IDENTIFYING%20COMPUTER%20GRAPHICS.pdf

Hunter Lab "Applications Note," *Insight on Color, 13*, No. 2. Hunter L, a, b Versus CIE 1976 L*a*b*.

www.hunterlab.com/appnotes/an02_01.pdf accessed June 14, 2012, Hunter lab, 2008.

Inter-Society Color Council (ISCC): www.iscc.org/pdf/brochure.pdf

JISC Digital media: www.jiscdigitalmedia.ac.uk/stillimages/advice/colour-management-in-practice

Kubovy, M. and M. van den Berg, 2008. "The Whole Is Equal to the Sum of Its Parts: A Probabilistic Model of Grouping by Proximity and Similarity in Regular Patterns." *Psychological Review, 115*, 131–154. http://people.virginia.edu/~mk9y/mySite/papers/KubovyVanDenBerg2008.pdf

Kurland, Philip B. and Lerner, Ralph, eds. *The Founders' Constitution* (Chicago: University of Chicago Press, 1987), accessed February 28, 2010, http://press-pubs.uchicago.edu/founders/

MacEvoy, Bruce. "Color Vision: Colormaking Attributes." 2005. www.handprint.com/HP/WCL/color3.html

National Roofing Contractors Association – Color retention problems in roofing materials: http://docserver.nrca.net/pdfs/technical/1814.pdf

NASA National Aeronautics and Space Administration: http://mission-science.nasa.gov/ems/12_gammarays.html accessed June 24, 2012 (Chapter 2).

Nineteenth Century Art Worldwide: *Symphonic Seas, Oceans of Liberty: Paul Signac's La Mer: Les Barques (Concarneau)* by Robyn Roslak.

www.19thc-artworldwide.org/index.php/component/content/article/64-spring05article/302-symphonic-seas-oceans-of-liberty-paul-signacs-la-mer-les-barques-concarneau

Pantone LLC: www.pantone.com/pages/Pantone/Pantone.aspx?pg=20757&ca=4

Philadelphia Museum of Art: www.philamuseum.org/collections/permanent/51449.html

Roque, Georges. "Chevreul and Impressionism: A Reappraisal." *The Art Bulletin, 78*, No. 1 (Mar., 1996), pp. 27–39. Published by: College Art Association. www.jstor.org/stable/3046155

Thornton, William A. *How Strong Metamerism Disturbs Color Spaces.* New York: John Wiley & Sons, 1998: http://aris.ss.uci.edu/~kjameson/Metamerism.pdf (University of CA, Irvine)

Wertheimer, Max "Laws of Organization in Perceptual Forms" (1923): http://psy.ed.asu.edu/~classics/Wertheimer/Forms/forms.htm

Color Trend Organizations and Their Websites:

ESP Trendlab www.esptrendlab.com/

Promostyl www.promostyl.com/anglais/trendoffice/trendoffice.php

Printsource: www.printsourcenewyork.com/the_future_cafe.html

The Color Association of the United States www.colorassociation.com/

The Doneger Group www.doneger.com/web/231.htm

The International Colour Authority (ICA) www.internationalcolourauthority.org/

Trend Union http://trendunion.com/